影视制作基础

Introduction to Video Production

常 江 编著

北京大学出版社

图书在版编目(CIP)数据

影视制作基础 / 常江编著 .—北京：北京大学出版社，2013.6
（21世纪新闻与传播学规划教材·广播电视学系列）
ISBN 978-7-301-22551-6

Ⅰ. 影⋯　Ⅱ. 常⋯　Ⅲ. ① 电影制作－高等学校－教材 ② 电视节目制作－高等学校－教材　Ⅳ. ① J93 ② G222.3

中国版本图书馆CIP数据核字（2013）第105915号

书　　　名：影视制作基础
著作责任者：常　江　编著
责 任 编 辑：徐少燕
标 准 书 号：ISBN 978-7-301-22551-6/G·3630
出 版 发 行：北京大学出版社
地　　　址：北京市海淀区成府路205号　100871
网　　　址：http://www.pup.cn
新 浪 微 博：@北京大学出版社 @未名社科－北大图书
电 子 信 箱：编辑部 ss@pup.cn　　总编室 zpup@pup.cn
电　　　话：邮购部 010-62752015　发行部 010-62750672　编辑部 010-62753121
印　刷　者：北京宏伟双华印刷有限公司
经　销　者：新华书店
　　　　　　730毫米×980毫米　16开本　18.75印张　337千字
　　　　　　2013年6月第1版　2024年8月第9次印刷
定　　　价：69.00元

未经许可，不得以任何方式复制或抄袭本书之部分或全部内容。
版权所有，侵权必究
举报电话：010-62752024　　电子信箱：fd@pup.pku.edu.cn
图书如有印装质量问题，请与出版部联系，电话：010-62756370

目 录

第一章　摄像基础 ……………………………………… 1
第一节　摄像机的工作原理与基本构造 ……………… 2
　　一、摄像机工作原理 …………………………………… 2
　　二、镜头 ………………………………………………… 3
　　三、摄像机的电子特性 ………………………………… 7
第二节　摄像机的基本操作 …………………………… 9
　　一、摄前准备 …………………………………………… 10
　　二、摄像调整 …………………………………………… 10
　　三、拍摄方式 …………………………………………… 13
　　四、拍摄注意事项 ……………………………………… 16
　　五、摄像机使用注意事项 ……………………………… 17

第二章　基本镜头语言 ………………………………… 19
第一节　不同焦距镜头的成像规律 …………………… 20
　　一、标准镜头 …………………………………………… 20
　　二、广角镜头 …………………………………………… 21
　　三、长焦镜头 …………………………………………… 24
　　四、变焦镜头 …………………………………………… 26
第二节　拍摄距离 ……………………………………… 29
　　一、远景 ………………………………………………… 30
　　二、全景 ………………………………………………… 31
　　三、中景 ………………………………………………… 33
　　四、近景 ………………………………………………… 34

　　　　五、特写 ……………………………………………………………… 35
　　　　六、特殊景别 …………………………………………………… 37
　　第三节　拍摄高度 ……………………………………………………… 39
　　　　一、平摄 ………………………………………………………… 40
　　　　二、俯摄 ………………………………………………………… 41
　　　　三、仰摄 ………………………………………………………… 42
　　　　四、顶摄 ………………………………………………………… 43
　　第四节　拍摄方向 ……………………………………………………… 44
　　　　一、正面拍摄 …………………………………………………… 45
　　　　二、侧面拍摄 …………………………………………………… 46
　　　　三、斜侧面拍摄 ………………………………………………… 47
　　　　四、背面拍摄 …………………………………………………… 48

第三章　摄像构图 ……………………………………………………… 50
　　第一节　摄像构图概述 ………………………………………………… 51
　　　　一、构图与美 …………………………………………………… 52
　　　　二、摄像构图的标准 …………………………………………… 53
　　第二节　摄像构图的基本规律 ………………………………………… 55
　　　　一、对称规律 …………………………………………………… 56
　　　　二、对比规律 …………………………………………………… 57
　　　　三、黄金分割规律 ……………………………………………… 59
　　　　四、均衡规律 …………………………………………………… 62
　　第三节　画面的构成元素 ……………………………………………… 64
　　　　一、主体 ………………………………………………………… 65
　　　　二、陪体 ………………………………………………………… 69
　　　　三、环境 ………………………………………………………… 70
　　　　四、空白 ………………………………………………………… 76
　　　　五、非常规构图 ………………………………………………… 77
　　第四节　摄像构图注意事项 …………………………………………… 78
　　　　一、主体作为画面支点 ………………………………………… 78
　　　　二、不同景别构图注意事项 …………………………………… 79

目 录

第四章　光　线　………………………………………………… 82

第一节　基本照明概念 …………………………………………… 83
一、光的品质 ……………………………………………………… 83
二、光的方向 ……………………………………………………… 85
三、阴影的品质与作用 …………………………………………… 89
四、影调 …………………………………………………………… 91
五、色温 …………………………………………………………… 92

第二节　灯光布置和照明布局 …………………………………… 93
一、照明器材简介 ………………………………………………… 94
二、主光 …………………………………………………………… 95
三、辅助光 ………………………………………………………… 97
四、其他光线类型 ………………………………………………… 98
五、三点布光技术 ………………………………………………… 99

第三节　外景照明 ………………………………………………… 100
一、外景照明概述 ………………………………………………… 100
二、外景照明注意事项 …………………………………………… 102

第四节　光线与画面造型 ………………………………………… 103
一、立体感 ………………………………………………………… 103
二、质感 …………………………………………………………… 104
三、空间感 ………………………………………………………… 105

第五章　色　彩　………………………………………………… 107

第一节　色彩的物理属性 ………………………………………… 109
一、三基色原理 …………………………………………………… 109
二、光源色和物体色 ……………………………………………… 111
三、色彩三属性 …………………………………………………… 113
四、色调的类别与设计 …………………………………………… 116

第二节　色彩的生理与心理反应 ………………………………… 119
一、色彩的生理反应 ……………………………………………… 119
二、色彩的心理反应 ……………………………………………… 121

第三节　色彩的表意功能 ………………………………………… 125
一、色彩的情感倾向 ……………………………………………… 125
二、色彩与叙事 …………………………………………………… 127

第六章　运动镜头 ……………………………………………………… 131

第一节　运动镜头与画面造型 …………………………………… 132
一、运动镜头概述 ……………………………………… 132
二、运动镜头的画面特点 ……………………………… 135

第二节　镜头的基本运动 ………………………………………… 136
一、推镜头 ……………………………………………… 137
二、拉镜头 ……………………………………………… 142
三、摇镜头 ……………………………………………… 146
四、移镜头 ……………………………………………… 149
五、跟镜头 ……………………………………………… 153
六、升降镜头 …………………………………………… 155
七、综合运动镜头 ……………………………………… 157
八、固定镜头 …………………………………………… 158
九、三种特殊镜头 ……………………………………… 162

第三节　镜头的特殊运动 ………………………………………… 169
一、升格摄像与降格摄像 ……………………………… 169
二、延时摄像 …………………………………………… 171

第七章　声　音 ………………………………………………………… 173

第一节　声音概述 ………………………………………………… 174
一、声音的基本特征 …………………………………… 174
二、声音的基本功能 …………………………………… 177
三、声音录制的设备与技巧 …………………………… 178

第二节　声音在影视作品中的运用 ……………………………… 182
一、人声的运用 ………………………………………… 182
二、音乐的运用 ………………………………………… 183
三、音效的运用 ………………………………………… 185

第三节　声画匹配 ………………………………………………… 187
一、历史—地理匹配规则 ……………………………… 188
二、主题匹配规则 ……………………………………… 188
三、基调匹配规则 ……………………………………… 188
四、结构匹配规则 ……………………………………… 188

第八章　蒙太奇 ······ 190

第一节　蒙太奇概述 ······ 191
一、蒙太奇的含义 ······ 191
二、蒙太奇的结构 ······ 193
三、分镜头脚本的创作 ······ 194

第二节　蒙太奇的功能 ······ 197
一、叙事功能 ······ 197
二、造型功能 ······ 198
三、抒情功能 ······ 199
四、象征功能 ······ 199

第三节　蒙太奇的种类 ······ 200
一、叙事蒙太奇 ······ 200
二、表现蒙太奇 ······ 204
三、声画蒙太奇 ······ 207

第九章　剪　辑 ······ 211

第一节　镜头组接的基本原则与技巧 ······ 212
一、镜头组接的基本原则 ······ 213
二、镜头组接的编辑技巧 ······ 222

第二节　剪接点的选择 ······ 227
一、动作的剪接点 ······ 228
二、情绪的剪接点 ······ 229
三、节奏的剪接点 ······ 230
四、声音的剪接点 ······ 230

第三节　转场语言及其运用 ······ 233
一、无技巧转场 ······ 233
二、有技巧转场 ······ 237

第十章　非线性编辑软件使用教程 ······ 238

第一节　创建项目 ······ 239
第二节　Premiere的工作界面 ······ 241
一、项目窗口 ······ 241
二、监视器窗口 ······ 242

三、时间线窗口 …………………………………… 244
　　四、工具箱 ………………………………………… 245
　　五、信息面板 ……………………………………… 251
　　六、媒体浏览器面板 ……………………………… 251
　　七、效果面板 ……………………………………… 252
　　八、特效控制台面板 ……………………………… 252
　　九、调音台面板 …………………………………… 253
　　十、主声道电平面板 ……………………………… 253
　　十一、菜单栏 ……………………………………… 253
第三节　视频编辑 …………………………………………… 254
　　一、视频切换 ……………………………………… 254
　　二、视频特效 ……………………………………… 261
第四节　音频编辑 …………………………………………… 270
　　一、调音台窗口 …………………………………… 270
　　二、音频特效 ……………………………………… 272
　　三、分离和联结音视频 …………………………… 273
第五节　抠像与图像遮罩 …………………………………… 274
　　一、抠像 …………………………………………… 274
　　二、图像遮罩 ……………………………………… 277
第六节　制作字幕 …………………………………………… 277
　　一、认识字幕设计窗口 …………………………… 277
　　二、字幕设置 ……………………………………… 278
　　三、字幕保存、修改与使用 ……………………… 280
　　四、绘制图形 ……………………………………… 282
第七节　影片输出 …………………………………………… 283

附录：本书所涉部分影片列表（按先后顺序） ………………… 285

参考文献 …………………………………………………………… 290

后记 ………………………………………………………………… 292

第一章 摄像基础

本章要点

1. 摄像机镜头的种类。
2. 影响图像景深的三个因素。
3. 摄像机操作的步骤与注意事项。

摄像是影视制作最主要的活动之一。用摄像机采集图像和声音素材,并利用软件对其进行编辑加工,是我们完成一部影视作品的基本流程。如新闻报道分为"采访"和"写作"两个阶段一般,影视制作也可大致分为拍摄和剪辑两个阶段。相比之下,拍摄比剪辑更重要一些,原因在于,若缺乏优质、丰富的拍摄素材,无论剪辑技术多么高超,都只能是"巧妇难为无米之炊"。因此,学习影视制作的原理和技能,首先要具备摄像基础。

同录音、摄影、速记等手段一样,摄像也是一种信息采集的方式。使用摄像机,人们可以将日常生活中活动的影像和流动的声音记录下来。除专业的内容制作需求外,这些资料还可作为保留史料的手段。我们今天拍摄的素材,也许在多年之后会成为后人了解我们所处的社会与时代的珍贵资料。

摄像机是摄像的专用设备。本章将对摄像机的构造、工作原理以及对于影像获取最重要的摄像机原件——镜头进行详细的介绍,并对摄像设备的基本操作以及操作中需要注意的事项予以简单介绍。

第一节 摄像机的工作原理与基本构造

一、摄像机工作原理

摄像机的种类很多,依性能、技术规格和适用范围等因素,分属于不同层次的价位。电视台摄制新闻节目和纪录片,会使用价格昂贵的高清数码摄像机;而满足普通家庭日常拍摄需求的手持DV,也有多种品牌和型号可以选择。大体上,按信号的处理方式来划分,有模拟摄像机和数字摄像机两类;按分辨率高低来划分,有标清(SD)摄像机和高清(HD)摄像机两类;按存储介质来划分,有磁带存储摄像机和无带(含光盘、硬盘和储存卡等)存储摄像机两类;按性能指标来划分,有家用级、专业级、广播级和电影级四类。类似的分类方式还有很多,此处不再一一赘述。

无论是模拟机还是数字机,也无论是家用DV还是电影级高清摄像机,其基本构造是一致的。总体上,一架摄像机由镜头、成像装置(含成像器和编码器)、寻像器(通常为小型折叠式屏幕)以及存储设备四部分组成。专业级摄像机和家用级摄像机的大致构造如图1.1和图1.2所示。

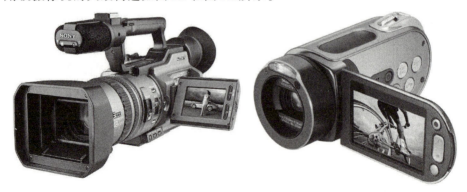

图1.1　专业级摄像机　　　　　图1.2　家用级摄像机

摄像机的基本工作原理是:被拍摄物体的反射光,经镜头折射形成光学图像,再经光束分离器分解为红绿蓝三原色的光,再经成像器处理为可被存储装置识别的RGB电子信号,再经编码器,形成最终的视频画面,完成存储。如图1.3所示。

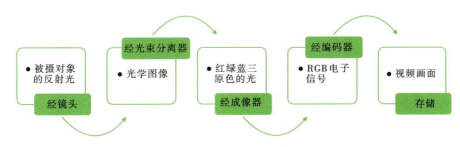

图 1.3　摄像机的基本工作原理

如此一来,我们就可以将摄像机的工作原理,划分为光学和电子两个部分。经由光学手段采集的图像,必须经过电子处理,才能被存储、传递与播放。

二、镜头

镜头是摄像机最重要的组成部分,也是对摄像机的性能产生决定性影响的因素。我们时常将音频视频内容所遵循的视听语言简称为"镜头语言",足见镜头的重要性。摄像机的镜头与照相机的镜头拥有类似的构造,都包括光学镜片、镜头筒、光圈以及驱动电机等部分。性能较好、价格也贵的广播级摄像机,其镜头通常拥有多达数十组光学镜片,并配有变焦环、对焦环、光圈环、微距环等复杂的控制组件。在视频拍摄过程中,我们对摄像机的控制其实就是对镜头的控制,视频作品的清晰程度基本取决于所用镜头的品质。接下来,我们便对镜头的一些基本参数加以介绍。

1. 焦距

摄像机镜头利用凸透镜的成像原理工作。最简单的镜头就是一片凸透镜。依凸透镜成像原理,从镜头的光学中心到成像装置表面的距离,被我们称为镜头的焦距,通常用小写字母 f 表示,单位则为毫米(mm)。焦距是镜头最主要的参数。依照其可变与不可变,可将镜头分为定焦镜头与变焦镜头两类;依照焦距所处的范围,则可将镜头分为广角镜头、标准镜头与长焦镜头三类。

定焦镜头,顾名思义,指焦距固定的镜头。图 1.4 即为一支固定焦距为 50 mm 的定焦镜头。变焦镜头则指焦距可在一定范围内随意变化的镜头。图 1.5 就是一支变焦范围从 18 mm 到 105 mm 的变焦镜头。出于拍摄方便的需要,电视摄像机的镜头几乎全是变焦镜头。焦距的变化范围十分灵活,如 18 mm—40 mm、28 mm—300 mm、70 mm—200 mm 等等。因此,我们还将镜头的最长焦距与最

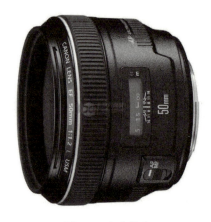
图 1.4　定焦镜头

图 1.5　变焦镜头

短焦距的比值称为"变焦倍率"。例如,若一支镜头的变焦范围为 20 mm—200 mm,那么我们就将其称为"10 倍变焦镜头"。多数变焦镜头的倍率在 10—20 倍之间。个别特殊用途的镜头,变焦倍率可高达上百倍。

不同焦距的镜头,其成像的视角和范围也不相同。在光圈大小和成像器尺寸一定的情况下,成像的视角和范围取决于镜头焦距的长短:焦距越长,视角和范围越小;焦距越短,视角和范围越大。二者成反比关系(参见图 1.6)。依此规律,我们将焦距小于 40 mm 的镜头称为广角镜头(或短焦镜头),将焦距为 40 mm—50 mm 的镜头称为标准镜头(或常规镜头),将焦距大于 50 mm 的镜头称为长焦镜头。此外,焦距更短、视角更大的超短焦镜头,也被称为鱼眼镜头,一般用于针孔摄像或安全监控等领域。

不同焦距的镜头由于拥有不同的成像视角与范围,其拍摄的图像也就有了不同的视觉效果和表

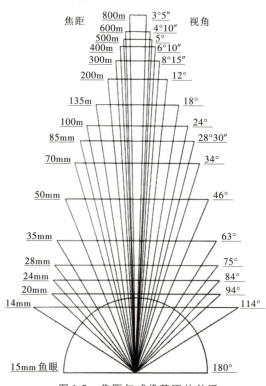
图 1.6　焦距与成像范围的关系

意功能。广角镜头由于成像范围宽阔,常用于拍摄宏阔壮观的大场面;标准镜头的成像与人类的肉眼相似,不会给被摄对象的外形带来扭曲,因此常用来拍摄对真实性与客观性有较高要求的电视新闻与纪录片;而长焦镜头可以清晰捕捉物距较远的被摄对象的细部特征,因此常用于拍摄小景别(景别的概念在第二章介绍)画面,如人物的面部表情的特写镜头等。对于变焦镜头来说,在拍摄时实现焦距变化的装置,通常为变焦环或推拉杆。

2. 对焦

焦距的不同导致镜头焦点和成像清晰范围的不同。因此,如何让自己想要拍摄的对象呈现为清晰的图像,就涉及对焦的问题。拍摄者通过调整镜头的焦距,以及镜头和被摄对象间的距离,使拍摄的图像清晰,这一过程,我们称之为对焦。相应地,若拍摄的图像模糊不清,则称为虚焦或"跑焦"。

目前,绝大多数电视摄像机都有自动对焦的功能,对焦的对象通常是画面中体积大、亮度高、运动明显的物体,这很大程度上是出于现场拍摄的方便性需求。在更加注重画面品质的电影和某些纪录片的拍摄中,则往往采用手动对焦的方式。有时,拍摄者还会故意让画面虚焦或虚实交替,营造如梦似幻的视觉效果(如图1.7所示)。

图1.7 通过虚焦营造梦幻效果

3. 光圈

光圈是控制光线进入量(即光通量)的机械装置。在数值上,光圈系数(N)体现为焦距(f)与实际进光孔径(D)的比值,写成公式即为N=f/D。在焦距固定的情况下,D的数值越大,光通量越小,图像的画面越暗(参见图1.8)。

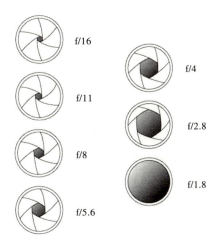

图1.8 光圈系数与进光孔径的关系

光圈系数的表示符号是"f/x",如 f/1.8、f/2.8、f/4、f/5.6、f/8、f/11、f/16 等(亦可用大写的 F 来表示)。相邻两档光圈的光通量相差一倍,如 f/11 的光通量就是 f/16 的两倍。大多数镜头在 f/5.6 和 f/8 的光圈系数下可以拍摄出最佳画面。

4. 景深

景深意指镜头完成对焦后,画面形成清晰图像的纵深范围。景深浅的图像清晰范围小,景深深的图像清晰范围大。图1.9和图1.10分别为浅景深画面和深景深画面的案例。浅景深图像通常体现为被摄主体清晰、前景和(或)背景虚化;而深景深图像则拥有较大的清晰范围。

图1.9　浅景深画面

图1.10　深景深画面

一般而言,有三个因素影响着图像的景深,分别是镜头的焦距、光圈以及拍摄物距(即摄像机与被摄物体间的距离)。在其他参数不变的情况下:

(1)焦距越长,景深越浅;焦距越短,景深越深。

(2)光圈系数越大(即 f 后面的数字越小),景深越浅;光圈系数越小(即 f 后面的数字越大),景深越深。

(3)拍摄物距越近,景深越浅;拍摄物距越远,景深越深。

影响景深的三要素如表1.1所示。

表1.1　影响画面景深的三个要素

光圈系数	焦距	拍摄物距	景深
大	长	近	浅
小	短	远	深

三、摄像机的电子特性

1. 图像传感器

正如镜头是摄像机最重要的光学元件,图像传感器是摄像机最重要的电子元件,对视频画面的成像质量具有决定性的影响。图像传感器主要有CCD和CMOS两种。CCD全称为charge coupled device,意为电荷耦合器;CMOS全称为complementary metal oxide semiconductor,意为互补金属氧化物半导体。在摄像机的电子元件中,两者具有一样的功能——将镜头采集的光线转换为可做电子处理的图像信号。在本质上,无论CCD还是CMOS都属于集成芯片。

CCD和CMOS上均集成了几十万到上千万不等的成像单元,我们称其为像素。成像单元集成越密集,像素越高,得到的图像也越清晰。标清摄像机的图像传感器像素通常不到百万,而专业级或广播级的高清摄像机的图像传感器则可达到数百万像素。目前,大多数数码摄像机采用的是CCD传感器,CMOS传感器则较多用于数码单反照相机。通常,CCD的性能用规格尺寸(以英寸为单位)来描述,广播级与专业级摄像机所用的CCD有2/3英寸、1/2英寸和1/3英寸等几种规格。规格尺寸越大,像素越高,成像质量越好(如图1.11)。

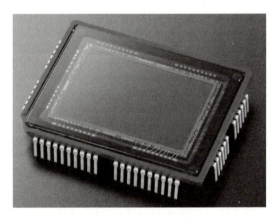

图1.11　CCD

2. 分辨率

摄像机的成像质量通常直接体现为其产生的视频分辨率的高低;而摄像机的分辨率则取决于镜头质量、CCD的像素数量以及信号处理的总体水平等。摄像机所支持的分辨率通常有720×576(PAL制式,SD)、720×480(NTSC制式,SD)、1280×720(HD)、1440×1080(HD)、1920×1080(HD)等。

拍摄完成的视频在播放的过程中,其图像质量除了受拍摄所用之摄像机的分辨率影响外,还受到播放设备(如电视机和电脑显示器)的扫描方式影响。传统电视机显像的科学原理是:阴极射线管(即显像管)从阴极发射电子束,在磁

场力的作用下从屏幕左侧高速运动至屏幕右侧,袭击屏幕内壁上覆盖的荧光粉,形成一条白色的亮线。在运动过程中,电子束的大小受到图像信号的调制,产生明暗变化,就构成了视频影像的一行图像。除水平扫描之外,电子束还由上而下做垂直扫描,使很多水平图像行拼合成一幅完整的图像。电子束的运动速度极快,通常能在每秒钟内产生25或30幅静态图像,使之顺次播放,就变成了最终的运动图像即视频。扫描方式分为隔行扫描和逐行扫描两种。后者通常具有更高的分辨率。当下的主流播放设备多为液晶与等离子显示终端,这些设备是以点阵方式逐点显示图像,其效果与逐行扫描大抵相当。

在实际运用中,我们通常将播放分辨率用垂直分辨率再加上隔行或逐行的英文小写字母来表示。通常用i表示隔行,而p表示逐行。576 i的分辨率就意味着720×576的隔行扫描(PAL制式标清);480 p则表示720×480的逐行扫描(NTSC制式标清)。需要注意的是,1280×720这种高清分辨率只有逐行扫描一种方式,因此写成720 p,而并不存在720 i。

3. 增益

所谓增益(gain),是指通过电子方式提高成像器输出的信号幅度,以补偿光照的不足,使摄像机在较暗的光线下也能正常拍摄。其工作原理大致相当于数码单反照相机的ISO。调高增益,可以适应光线条件恶劣的拍摄场面,如夜间、昏暗的室内等。但是,增益越高,画面上的噪点就越多,色彩越容易失真。除非迫不得已(如无法进行人工照明或采光,以及光圈等手段已运用到极致),或追求特定的视觉效果(如模拟针孔摄像机偷拍等),否则尽量不要将增益调得过高。

主流摄像机(如索尼DSR-600P/650WPS DV-CAM摄录一体机)的增益开关通常有三个档位,对应着低(L=0 dB)、中(M=9 dB)、高(H=18 dB)三个数值。0 dB相当于不对成像器输出的信号做电子放大,在正常的拍摄条件下,应将开关置于此档;9 dB的增益相当于增大两档光圈;18 dB则相当于增大4档光圈。增益值越大,机器对光线的需求越低,但画面清晰度也会更差(即信噪比降低)。

4. 白平衡

白平衡是影视摄像领域一个非常重要的概念,最通俗的理解就是:无论环境光线的色温如何,摄像机可以把主观上认为的"白"定义为"白"的一种功能,即可以通过调整摄像机的白平衡获得理想的色彩还原效果。

白平衡用于调整摄像机对拍摄环境色温的适应,从而保证拍摄视频色彩的正确还原。色温是按绝对黑体(完全辐射体)来定义的,光源的光谱成分与绝对

黑体在某一温度下的光谱成分一致或接近,就用绝对黑体的温度来表示光源的光谱成分,即光源的色温,单位为开尔文(K)。色温越低,色彩越偏暖;色温越高,色彩越偏冷。一些常用光源的色温为:标准烛光为1930K;钨丝灯为2760—2900K;荧光灯为3000K;闪光灯为3800K;中午阳光为5600K;电子闪光灯为6000K;蓝天为12000—18000K。

图1.12 数码单反相机的白平衡数值

不同的摄像设备中有不同的配置,如图1.12为数码单反相机中的白平衡数值,拍摄者可在不同拍摄环境下做出不同的选择。

第二节 摄像机的基本操作

为了更好地利用摄像机拍摄出优质画面,摄像人员须掌握摄像机的基本操作要领。本节将介绍摄像机的基本操作程序和注意事项。

要使摄像机在拍摄过程中保持连续顺利的工作状态,须确保摄前的充分准备以及对摄像机完成一系列的调整工作。不同的摄像机因原件及性能的差异而有不同的操作方式,但总体上均大致遵照如下的程序来操作(如图1.13所示):

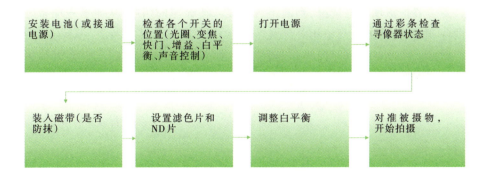

图1.13 摄像机操作的基本程序

一、摄前准备

在正式开始拍摄工作之前,须确保如下设备已准备妥当:

1. 电源和磁带

摄像师须合理预估拍摄现场的条件和持续拍摄时长,确保电源充满电,磁带备足,避免在拍摄过程中因电力耗尽或磁带不足而停机。如果采用数码介质存储(如硬盘、各类存储卡等),也要确保存储空间充足。通常4G的数码存储卡可以连续拍摄12分钟高清视频。在拍摄活动开始之前,务必对可能的素材时长有比较准确的预估。

2. 话筒或其他录音装置

针对不同拍摄场所和不同拍摄需求,须选择使用不同类型的录音装置,包括话筒、录音笔等,在拍摄前一定要做好准备,尤其要注意录音装置所用电池的容量(特别是演播室录制节目时)。

3. 三脚架

如果要求画面的稳定性较高,一定要带上三脚架,以及相关附属设备(云台、地轮等)。

4. 彩色监视器

着重检查监视拍摄的画面质量,看是否符合拍摄要求。

5. 照明设备

要了解拍摄现场的情况,判断是否需要人造光源的照明,从而事先准备好照明设备、电源转接头及其他相关工具。

做好上述准备后,即可找好拍摄机位、固定摄像机进行拍摄了。最好将摄像机置于三脚架上进行调整,接好摄像机与外围设备的连线,插好电源,放好电池,使摄像机预热,并正确放置磁带。

二、摄像调整

在用摄像机进行拍摄前,因环境的变化及具体拍摄需求的不同,通常要对机

器的各项系数做出调整，对各项性能进行大致评估，以适应当前的拍摄需要。

1. 调整光圈以实现正确曝光

光圈的正确设置对整个图像的亮度、对比度、视频电平的幅度等指标影响很大，因此在每次拍摄前都应尽量调整监视器显示标准，再确定摄像机的最佳光圈指数。调整光圈时应一边从寻像器或监视器中监看图像，一边逐步增大光圈，直到图像中最明亮的部分呈现出"层次"为止。如前文所述，不同光圈数值对应着不同的画面亮度效果，光圈越大，画面越亮。光圈若开得过大，会出现过曝现象，导致图像亮部细节的损失。光圈开得过小，则画面较暗，影响观看效果。

2. 电子调节

电子调节包含增大增益、加大超级增益以及采用电子快门等。增益增大的同时，图像的噪点也会增多。在正常光线条件下，拍摄时增益设置在 0 dB 处即可，只有在光线不足以实现正确曝光的情况下，才考虑加大增益，且一般也只用到 9 dB 档。超级增益(hyper-gain)一般只在光照强度极低的情况下使用，如 18 dB 档已使图像的噪点十分明显了。电子快门在拍摄快速运动物体时可以提升动态分解力。一般在强光照明下方可使用电子快门。总之，电子快门的特点是：可将强光下运动画面拍摄得清晰；在曝光正确的条件下，可起到加大光圈的作用；在拍计算机屏幕时可以消除黑白滚条等。

3. 调节白平衡

一般而言，由于环境色温会随拍摄场景的变化而改变，故使用摄像机进行拍摄时需要对白平衡进行调整。若不调整白平衡或者白平衡调整不当，则会出现颜色偏暖或偏冷的失真状况，影响视觉效果。例如，在钨丝灯光下拍摄出来的景物会偏黄，而在户外阳光的阴影处拍摄到的画面则会偏蓝。

白平衡调整在前期设备上通常有两种方式：手动白平衡调整和预置白平衡调整。手动调整白平衡最简单的方法就是将镜头指向白色的物体，如白墙、白布或一张白纸，通过控制镜头的光圈和摄像机增益，使摄像机处于正常曝光状态。而预置白平衡调整，则一般与灰片(ND)搭配使用，灰片是摄像机众多滤色片的一种。摄像机中设置了多种滤色片，以适应不同色温的光线条件，可以从转盘附近的机身上找到滤色片所对应的色温条件。摄像机一般就不同的色温和灰片的组合进行了编号，分为1、2、3、4号，具体选择可参照表1.2。

表1.2 白平衡设置与灰片的搭配

编号	色温+灰片	户外条件
1	3200K	日出、日落、灯
2	5600K+1/4ND	晴朗的室外
3	5600K	多云或有雨的室外
4	5600K+1/16ND	海滩、积雪

选择滤色片需要根据光线的情况及时调整，否则图像的白平衡调整可能无法进行，使图像出现偏色。

4. 聚焦调整

图1.14 触屏式聚焦调节

为了使摄像机镜头在变焦过程中能够捕捉到清晰的图像，需要对镜头的焦点进行适时聚焦调整，以确保拍摄到的画面虚实分明，明暗突出。图1.14所示即为简单的触屏式聚焦调节。大部分电视摄像机都有自动聚焦功能，以适应现场拍摄的需要。使用较为特殊的设备如数码单反照相机的视频拍摄功能时，须手动对焦。

5. 快门调整

摄像机的快门为电子快门，而非照相机的开合式机械快门，其工作原理是：利用电子的方式来控制CCD每个像素存储电荷的时间，从而实现拍摄不同运动速度物体的要求。电视摄像机电子快门的标准速度为1/60秒，可以满足绝大多数正常条件下的拍摄。广播级摄像机电子快门速度一般最高可达1/2000秒。每放慢一级快门速度，若要使图像得到同等程度的曝光，须同时衰减一级光圈，这与摄影相同。在拍摄高速运动的物体时，需要考虑编辑制作中是否要使用定格画面、慢放等特效。若可能需要，就需在拍摄中提高快门速度，这样可以有效避免拍摄出的画面在编辑后出现滚动、闪烁的现象。

三、拍摄方式

在拍摄过程中,须努力使画面保持稳定,消除任何不必要的晃动。若画面不稳定,播放时会令观众眩晕,极易造成视觉疲劳。画面的稳定是对摄像人员的基本要求。

拍摄方式通常有两种:支架式拍摄和手持式拍摄。

1. 支架式拍摄

支架式拍摄,即把摄像机固定到三脚架云台上,通过操作摇柄和调焦杆进行拍摄的一种方式(如图1.15所示)。支架式拍摄最大的优点在于可以确保画面的稳定。在拍摄过程中,摄像师可根据身高或具体拍摄需求来调节三脚架的高低、水平。在对运动物体进行拍摄时,需将云台的锁扣拧松,使摄像机能够上下左右灵活摇动。

三脚架支撑拍摄的优点是很明显的,但在很多情况下,拍摄行为受客观条件限制,不方便使用三脚架(尤其是在跟踪拍摄时),这时就需要摄像人员采用手持机器的方式来拍摄。

图1.15　支架式拍摄

2. 手持式拍摄

手持式拍摄大概可以分为肩扛式拍摄、手提式拍摄和怀抱式拍摄三种。

肩扛姿势又可以分为站姿和跪姿。站姿拍摄时,使摄像机正对拍摄对象,双脚自然分开,重心置于两脚中间,右肩扛摄像机,右手握扶手以随时调整焦距和控制摄像机启停,左手放在聚焦环上进行焦点调节,并作为支撑点,右眼贴近寻像器,观察画面构图(如图1.16所示)。在进行仰角度拍摄时,

图1.16　肩扛式拍摄

往往需采用跪姿拍摄，即将摄像机放在肩上，单腿或双腿跪立，左右手操作同站姿拍摄。

有时为表现拍摄对象的高大、展示拍摄现场的空间纵深，或捕捉视角较低的画面时，则需采用手提式或怀抱式拍摄。手提式拍摄（如图1.17所示）可以捕捉到正在运动的位置较低的运动的画面，怀抱式拍摄（如图1.18所示）则可采用站、坐、蹲、跪等不同方式。

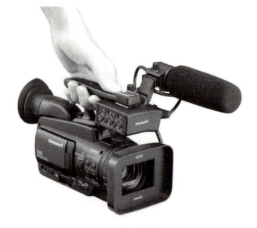

图1.17　手提式拍摄

图1.18　怀抱式拍摄

各种手持方式使拍摄更为机动灵活，特别适合拍摄新闻类节目和场景转换较大的演播室节目，但画面的稳定性上难免有所欠缺。为此，在手持拍摄中可采取几种措施来保证拍摄质量：借助牢固物体为支撑物；掌握好呼吸节奏；多用广角镜头，少用长焦镜头。

3. 拍摄操作要领

在拍摄过程中，为保证拍摄质量，摄像人员需遵循一定的操作要领，可以概括为稳、平、准、匀。

（1）稳，即画面不晃动。镜头晃动会影响画面内容的表达，破坏观众的欣赏情绪，使眼睛疲劳。避免晃动最有效的方法是尽量使用三脚架、稳定器或移动轨等支撑装置。徒手执机拍摄时，应优先选用广角镜头拍摄，利用广角镜头稳定性强的特点来控制画面晃动的幅度，将之控制在观众可接受的范围内。拍摄短镜头时，应尽量屏住呼吸；拍摄较长镜头时，则应采用腹式呼吸，力求匀且浅；肩扛拍摄时，摄像机重心应落在肩上，身体重心则落在两脚中间，呼吸同样力求平稳；

移动摄像时,步法至关重要,双膝应略为弯曲,脚面与地面平行移动,尽量放慢脚步或减小步幅;肩扛或手持拍摄摇镜头时,应使自己的身体处于紧张状态,利用腰部带动上身缓慢转动,再回复到最正常的位置,在确保摇动平稳的同时,确保落幅画面(即运动镜头的结束画面)比较稳定。此外,拍摄时还可尽量利用身旁的稳固物体(如墙壁、树干等),将身体靠上去。另外,也可将摄像机放在地面上拍摄。

(2)平,指所拍摄画面中的水平线一定要平。受矩形屏幕边框的限制,观众在观看影视作品的时候,往往对画面中的物体具有较高的水平度要求,如地平线、海平面等一定要水平,即与屏幕的上下边框保持平行;而树木、电线杆、建筑物等具有垂直线条的物体一定要竖直,与屏幕的左右边框保持平行(参见图1.19)。手持机器拍摄时,应尽

图1.19　画面保持水平

量根据寻像器的边框确保画面的水平;用三脚架拍摄时,也要固定好云台,观察水平仪,使之处于平衡位置。俯拍或仰拍角度较大时,应尽量依靠景物中的垂直线来掌握画面的水平程度。在使用广角镜头拍摄时,近处景物会出现一定程度的变形,这不可避免,但一定要确保远处水平线的水平。当然,某些特殊的构图拍摄方式例外。

(3)准,一般指落幅画面要准。在运动镜头的推、拉、摇、移中,落幅画面的构图应当是准确构思和设计的结果。关于构图,我们将在第三章中详细讲述。总之,在条件允许的情况下,应尝试多机位、多角度拍摄,最后从中选取出最理想的画面构图。画面构图的"准"是一个长时间学习和积累的过程,尤其是运动镜头的起幅和落幅,要努力做到"一次到位",推、拉、摇、移莫不如此。

(4)匀,指镜头的运动速率要匀。在拍摄过程中,运动速度不能时快时慢、断断续续,镜头的起、落幅应尽量缓慢,中间必须保持匀速。另外,推拉时要控制好变焦杆,使变焦速度均匀;摇摄时要控制好把手,使把手(或机身)的转动速度均匀;移、跟时要控制好移动工具,使其做匀速运动,可以充分利用寻像器的两个垂直边框作为控制变化速度的参照,通过掌握运动物体进出边框的时间来控制

移动的均匀速度。在多机拍摄时,还要根据背景音乐和节目的节奏来决定运动镜头的快慢,使声、画效果达到和谐统一。

另外,使用摄像机拍摄时,在遵循基本操作要领的基础上,要注意自动与手动的配合,判断拍摄环境以确定重点控制要素,熟悉摄像机各个按钮的特性,同时注意及时发现设备故障,并留心自己和他人的安全。

四、拍摄注意事项

为了后期剪辑的需要,保证素材的质量和完整性,拍摄过程中需要注意以下几点:

(1)每个镜头尽量提前录制5至10秒;拍完一个镜头不要马上停机,要多录3秒以上。摄像机从正式开拍到磁带以正常速度运转,有一个速度伺服过程,在这一过程中录制的图像,信号往往不太稳定。为方便后期编辑,在拍摄每一个镜头之前,最好提前录制5至10秒,预留出一定"量",这样即使得到的开场画面质量不好,也有充分的余地去剪辑。拍摄结束后,也要尽量预留3秒以上时间。

(2)避免缺乏明确设计的镜头运动。毫无目的的镜头推拉或左右摇移摄像机,会让观众觉得莫名其妙,甚至因与日常观察事物的经验不符而产生不适,所以在拍摄中应当避免。新手使用摄像机往往十分兴奋,极易沉迷于镜头的随意运动,这种行为往往被戏称为"拉风箱"或"抹墙灰",须尽力避免。

(3)在没有特定主体的情况下,自觉拍摄转场镜头和空镜头,以及有特征的全景镜头以交代环境。因为后期剪辑可能需要大量的镜头来交代环境或用于转场,这就需要摄像人员在拍摄现场积极发现相关的镜头并且记录下来,以备后期剪辑之需。摄像师一定要养成拍摄的全局意识。

(4)考虑景别和角度的搭配,对一个物体尽量从不同角度和景别多拍几条,以便在最后的剪辑中有充分的选择,避免因单个镜头的疏忽或者失误影响作品的整体效果。

(5)拍摄创意类影视作品或电视节目时,建议多演练几遍再录制,这样可避免因多余录制的画面不能用而导致存储空间的浪费。

(6)在摄像采访的时候,最好佩戴监听耳机,以随时掌握摄像机收录声音的工作情况和同期声效果。单单通过观察声音显示电平和机上监听扩音器监听,往往不能及时发现可能出现的故障。若随机录音设备不足以满足拍摄者对声音质量的需求,最好使用专业录音设备单独录音。

（7）每次采访或拍摄后，机器内的磁带上应尽可能留有几分钟或十几分钟的空白，且不要关电源（将开关置于省电模式上是不会耗电过多的）。这样做的原因是：采访对象往往在正式采访结束后的闲聊中说出一些精彩的话来，要是磁带用尽或早早关了机，就会错失这样的珍贵素材。

（8）鉴于拍摄过程中可能出现突发状况，或因操作不当导致拍摄画面质量不高，就需要在拍摄后对所拍摄的素材进行检查和整理，并视具体情况补拍或重拍。

五、摄像机使用注意事项

（1）使用三脚架拍摄时，一定不要忘记携带云台（见图1.20），否则摄像机将无法与三脚架连接。不要硬掰三脚架上的机关；在使用中须调整三脚架到合适的高度；往三脚架上安装机器时一定要卡死，以免拍摄过程中机器脱落。

（2）不要将镜头和寻像器直接对着强光源（尤其是太阳），注意机器的防水和防晒。若摄像机不小心被雨水淋湿，一定要马上关闭电源、停止使用并尽快交维修人员清理。

图1.20　云台

（3）采取必要的防尘措施。为防止灰尘侵入摄像机污染机芯、磁鼓、寻像器、液晶屏和镜头，必须做好有效的防尘措施。携带摄像机时，应将摄像机放入专用包或箱内；停止拍摄时，要盖好镜头盖。

（4）注重摄像机的保养工作，勿用酒精、汽油清洁机身，而应用清水、中性清洗剂和软布来清洁。镜头清洁保养遵照如下流程：先吹，后刷，再擦，擦时用镜头纸，不能用手指，油污用麂皮加清洁液由中心向四周螺旋式擦拭。

（5）录像时不要长时间使用暂停键，否则容易损坏磁鼓、磁头和磁带。

（6）摄像机携带和使用中要注意防震、防摔。外出途中应取出电池和磁带，要避免使摄像机受到剧烈震动。剧烈的震动和外力撞击会使摄像机的部件受损甚至变形。避免将摄像机和矿泉水或其他包装的液体放入在一个包内，以防液体意外渗漏浸湿摄像机。

（7）保障设备安全。随身携带摄像器材是防盗最为简单的方法；防止摔坏的最简单的方法是放在地上。

本章小结

摄像机的操作需从初学阶段就养成良好的习惯，这种习惯会伴随自己的整个拍摄生涯，极大地影响作品的效果与质量。优秀的摄像师会在摄像机使用过程中着重培养人机感情，使摄像机成为自己的眼睛和思想的延伸，力争在确保器材安全的基础上，做到熟练操作、运用自如。

第二章 基本镜头语言

本章要点

1. 标准镜头、广角镜头和长焦镜头的成像特点和表意功能。
2. 五种主要景别的设计方式和表意功能。
3. 拍摄高度和拍摄方向的设计方式和表意功能。

 镜头是记录与复制现实的技术手段,也是承载表现力与创造力的艺术手段。我们可以从两个层面来理解"镜头"这一概念:第一,从物理学角度看,镜头是摄像机本身固有的部件,由多片透镜组成,是记录画面的媒介和工具;第二,从视听语言的角度看,一个镜头指摄像机从开始拍摄一直到停止拍摄之间所记录下来的一段连续的画面。

 如同若干词语经过语法组合构成一篇完整的文章一样,镜头也是构成一部影视作品的基本单位,是视听语言的基本元素。我们大致可认为一个镜头相当于口语中的一个词,通常只表达一个非常简单的意思;而完整传达某个复杂的意义,则需制作者对许多镜头进行有效的拼接和组合。

 镜头不仅决定了画面的视觉效果,还直接影响着整部作品的内容和主题。镜头如同摄像师观察世界的"眼睛",运用镜头的方式就是影视艺术家观看世界的方式。很多影视艺术大师都在多年的拍摄经验中形成了独特的镜头语言风格,并依此将自己与其他人的风格区分开来。

 上一章中对作为摄像机部件的"光学镜头"的基本参数(焦距、变焦、光圈、景深)做了大致的介绍。在此基础上,本章将着重从画面构成的角度来理解"镜头语言"的基本知识,以及如何恰当运用基本镜头语言来表现和表意。

第一节 不同焦距镜头的成像规律

前文已介绍过,摄像机的镜头可以简化为一块标准的凸透镜,被摄物体的反射光通过镜头的汇聚和折射形成影像。镜头外射入的平行光线穿越凸透镜以后聚集到一个焦点,从焦点到透镜中心的距离即为焦距。

依焦距的长短,可将镜头分为三种类型:标准镜头(常规镜头)、广角镜头(短焦镜头)和长焦镜头(如图2.1所示)。还有些镜头可以通过调节其内部的镜片组合方式,使得焦距发生自由、随意的变化,即为变焦镜头。在利用摄像机进行拍摄时,若拍摄距离不变,则镜头焦距越长,拍摄到的范围越小,特定对象在画面中的面积越大;镜头焦距越短,拍摄到的范围越大,特定对象在画面中的面积越小。

图2.1(A) 标准镜头　　图2.1(B) 广角镜头　　图2.1(C) 长焦镜头

镜头焦距的长短直接决定了镜头的视野、景深和透视关系,使画面产生不同的视觉效果。不同焦距的镜头因成像效果和范围的差异而具备不同的视觉传达和表意功能。在实际拍摄中,需根据不同的造型与表意需求,选择适合的镜头。

一、标准镜头

摄像机标准镜头的焦距为 40 mm—50 mm。用标准镜头拍摄的画面,无论成像特征还是透视关系等,均最接近人类肉眼的自然观感。同时,画面真切、自然、不走形,可以极好地记录和还原客观事物本来的样貌。图2.2和图2.3均为标准镜头拍摄的画面,其成像效果与我们在日常生活中的视觉体验是极为相近的。

第二章 基本镜头语言

图2.2 电影《美丽人生》剧照　　图2.3 电影《纵横四海》剧照

标准镜头是拍摄常规画面经常使用的镜头,也是现实主义风格影视作品的常用镜头。若非出于特别的表现需要,大部分画面都要采用标准镜头拍摄,以更好地适应观者的感官需要,甚至使其产生身临其境之感,不会因画面的夸张和变形而感到不适。

另外,强调纪实效果的影视作品一般都要使用标准镜头来拍摄,如电视新闻、生活类影视剧、纪录片、情景剧等。图2.4为纪录片《爱情天梯》里的一个镜头,图2.5为某电视访谈节目现场,均为标准镜头拍摄的画面表现效果。

图2.4 纪录片《爱情天梯》剧照　　图2.5 某电视访谈节目剧照

二、广角镜头

焦距小于40mm的镜头即焦距比标准镜头短的镜头为广角镜头(亦称短焦镜头),如10mm、16mm、28mm镜头等。

广角镜头视野广阔,甚至可达180°的视角范围,能造成近大远小的透视效果。在使用广角镜头拍摄远景画面时,被摄对象会被横向扩张,既夸张了比例,又夸张了透视感(如图2.6所示);而拍摄近景画面时,镜头能将视线引导至画面中的汇聚点,造成被摄物体明显的变形,空间感也会被夸张(如图2.7所示)。

图2.6　广角镜头拍摄远景画面

图2.7　广角镜头拍摄近景画面

另外，用广角镜头拍摄的画面景深比较深，前景和后景体积对比鲜明。上一章提到，镜头的焦距、光圈系数和拍摄物距是影响景深的三个要素。当光圈和拍摄距离一定时，焦距越短，景深越深，所以广角镜头又被称为"景深镜头"。例如，当光圈为F4、拍摄距离为6m时，广角镜头的景深和景深范围如表2.1所示。

表2.1　光圈为F4、拍摄距离为6m的广角镜头景深及景深范围

焦距	景深	景深范围
10mm	1.8m—无穷远	无穷远
16mm	2.5m—25m	22.5m
20mm	2.7m—12.5m	9.8m

因景深较深，从视觉效果上来看，广角镜头往往具有夸大比例、扭曲现实空间的感觉，也会放大被摄对象的形状与大小的差别，给人以空间纵深更宽广的错觉，增强空间透视感。图2.8即为广角镜头拍摄的近景画面，有一种滑稽、幽默的表现效果。这种效果已经不再是真实地还原现实空间，而是对现实空间的再造和扭曲。因此，若想使用广角镜头拍摄以追求较深的景深，又不想歪曲、丑化被摄对象，特别是在进行人物拍摄时，摄像机就需要与被摄对象保持

图2.8　电影《大腕》剧照

一定的距离,并且将被摄主体安排在画面中央。

广角镜头因视野广阔、景深较深等突出特点,在影视作品中具有特殊的表意功能,对叙事以及画面的视觉表达都发挥着独特的作用。

1. 清晰地呈现环境

广角镜头可以在较近距离内将镜头前的大部分物体拍摄进画面,使场面显得更加宏伟。在影视作品中,为交代事件发生的大背景、大环境,往往大量使用广角镜头来拍摄远景画面,如不少史诗风格的影片在交代大环境及再现战争场面时,就经常使用广角镜头来营造磅礴的气势(参见图2.9)。

在纪实性影视作品,尤其是电视新闻中,也经常使用广角镜头进行拍摄,因广角镜头景深较深,能精确呈现被摄对象所处的环境,在表现主要人物动作和神情的同时,能够呈现其活动、真实的环境氛围,既向观众传达了完整的信息,又增强了真实感和可信度。

图2.9　纪录片《故宫》剧照

2. 纵深关系明显,利于呈现关系

短焦距的广角镜头有时也被用作"景深镜头",因其拍摄的画面中被摄物体具有清晰的纵深感,前景和后景都在正确的

图2.10　电影《辛德勒的名单》剧照

调焦范围之内,可强化画面的纵深对比、烘托等各种修辞关系。因此,广角镜头可以在画面上多层次表现人物,在画面上安排多个主体的活动区域,使多个被摄对象发生一定的联系。图2.10为电影《辛德勒的名单》中的一幕,画面主要人物具有一定的纵深感,同时也烘托出了人物之间的关系。

3. 影响运动物体的速率感

广角镜头在表现运动主体时,会减弱横向运动物体的动感,增加纵向运动物体的速率感。广角镜头拍摄的画面视野比标准镜头要开阔得多,因此,运动主体

在画面中的面积就会被缩小,当运动主体在镜头前做横向运动时,就相当于一个比较小的物体在一个比较广大的范围内活动,经过广角镜头"视野"中的时间就相对较长,"动感"就相对减弱。但在拍摄纵向运动的物体时,广角镜头由于景深范围广、纵深感强、夸张比例关系,自然可以使运动物体迅速变大或者缩小,特别是当运动物体从镜头后开始向纵深运动时,前面一两步会让人感觉步幅特别大,运动速率极快,因而动感强烈而明显。图2.11为电影《阿甘正传》中主人公奔跑的一系列镜头,画面主要为了表现主人公因受同伴欺负,不仅摆脱了脚上的护具,还学会了飞速奔跑。导演使用大量的广角镜头,很好地控制奔跑的速率感。在表现人物紧张、急迫、运动速度快时,可用广角镜头拍摄其纵向运动。

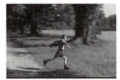 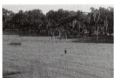

图2.11　电影《阿甘正传》剧照

三、长焦镜头

焦距大于50mm的镜头,即为长焦镜头,如80mm、100mm、200mm镜头等。在光圈和拍摄距离一定的情况下,焦距越长,景深越浅。因此,长焦镜头的景深很浅,视野范围较小,可形成主体清晰、背景虚化的成像效果。例如,当光圈值为F4、拍摄距离为6m时,长焦镜头的景深与景深范围如表2.2所示。

表2.2　光圈为F4、拍摄距离为6m时长焦镜头的景深与景深范围

焦距	景深	景深范围
50mm	4.8m—7.9m	3.1m
100mm	5.3m—7.3m	2m
150mm	5.9m—7.2m	0.3m

长焦镜头可将远距物象拉至近处,使画面中纵深方向上的被摄对象之间距离减小,且由深度空间向平面空间压缩,从而产生前后重叠、彼此更为接近的感觉(如图2.12所示)。

第二章　基本镜头语言

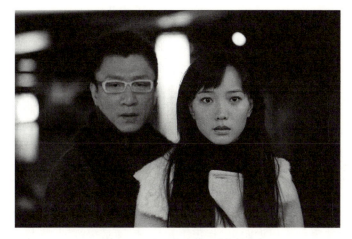

图 2.12　电视剧《男人帮》剧照

景深范围小是长焦镜头最突出的特点，这一特点可以在影视作品中创造出多种不同的画面效果，实现特殊的画面表意功能。

1. 突出主体、简化背景

长焦镜头的视角较小，在表现细小物体的局部特征时有更大的灵活性，其所拍摄的画面可轻易排除主体之外的其他干扰因素，从而更好地引导，甚至"强迫"观众将注意力集中在主体上。基于这一特点，影视作品中许多人物近景都采用长焦镜头拍摄，使主体清晰、背景虚化，令画面既简洁又重点突出。如电影《哈利·波特与魔法石》中即通过长焦镜头来简化背景和突出主体，具有很好的表现力和亲近感（见图 2.13）。

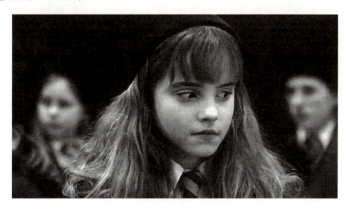

图 2.13　电影《哈利·波特与魔法石》剧照

2. 影响运动物体的速率感

在使用长焦镜头拍摄运动主体时,可强化横向运动物体的动感;拍摄纵向运动物体时,则会令物体速度感下降、时间感拉长。由于长焦镜头的视野范围较小,画面中的运动物体会有较大面积,同时横向空间也较小,因此运动物体在很短的时间就可以穿过画面,让观众产生物体运动较快、节奏感很强的感觉。在拍摄纵向运动的物体时,由于长焦镜头压缩了纵向空间,减缓了物体由远及近或由近及远的运动所引起的形象大小变化的速度,让人产生物体运动缓慢的错觉。

3. 通过虚化背景,营造诗化意境

在拍摄过程中,为突出某一被摄对象的造型效果,或营造某种诗情画意的意境,摄像师通常都会采用近距离、长焦距拍摄,控制景深范围,将与表现内容无关的物体安排在景深之外(压虚),或产生明显的虚实对比效果(如图2.14所示)。

图2.14　电视剧《步步惊心》剧照

四、变焦镜头

焦距可以灵活变化的镜头,即为变焦镜头。变焦镜头的光学原理是通过镜筒的变焦环,移动活动镜片组,改变镜片之间的距离,实现镜头焦距在较大范围内的自由调节。在实际拍摄操作中,变焦镜头既可用作标准镜头,也可用作短焦或长焦镜头,为拍摄提供了极大的便利。

常用变焦镜头通常涵盖了广角部分、标准部分和长焦部分,如10mm—150mm的15倍变焦镜头,就涵盖了三个不同的焦段。用一个变焦镜头就替代了

从广角到长焦的多个镜头,实现多种成像效果,不但操作灵活,而且便于携带。图 2.15 即为电影《东成西就》中的一组通过变焦拍摄的画面。此外,我们还可通过连续变焦使画面的景别呈现由大到小或由小到大的变化,产生推拉镜头的效果。

图 2.15　电影《东成西就》剧照

此外,在影视作品的对话场面中,摄像师常常利用镜头焦距的微小变化(结合对焦环的使用),使清晰的对焦点在较远和较近主体之间切换,形成虚实相交的效果,如图 2.16 所示。

图 2.16　电视剧《神雕侠侣》剧照

需要指出的是,在拍摄过程中不断改变焦距会造成一种画面上的不确定感,调焦动作的丝毫犹豫和卡动都会影响镜头运动的流畅,突兀的镜头推拉也会使观众产生混乱的感觉,影响总体的表达效果。所以,在摄像过程中,要合理利用变焦镜头,不能盲目使用。在专业影视剧组中,会有专门的跟焦员,负责拍摄距离和镜头焦距的计算和测量工作,避免盲目的变焦操作。

影视制作基础

总之,不同种类的镜头具有不同的成像规律、艺术风格和表意功能,可直接参与造型、营造气氛、刻画人物以及表达思想与情感,是一切影视作品风格得以形成的基本元素。

由于影视作品日益追求画面效果的非日常性和奇观化,非标准镜头的使用已非常普遍,如旅游名城乌镇的宣传片中,就综合运用了长焦、标准和广角等不同焦距的镜头(参见图2.17),给观众留下美好、流畅的视觉体验之余,也取得了较好的传播效果。随着传播技术的发展和大众审美水准的提高,对镜头焦距的创造性运用已成为使视听作品风格与人们日常经验相异的重要技术手段。

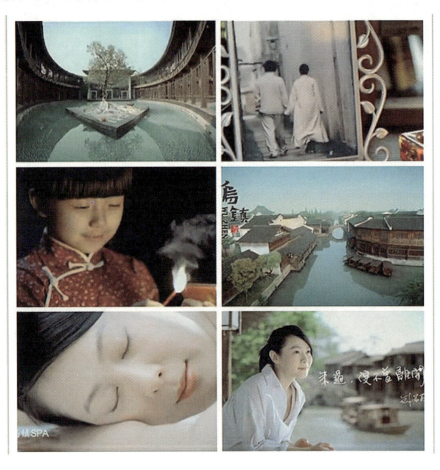

图2.17　乌镇宣传片综合运用各种焦距的镜头

第二节 拍摄距离

古诗云:"横看成岭侧成峰,远近高低各不同",说的就是同一对象会因观看角度和观看距离的不同而呈现迥异的视觉效果。用摄像机进行拍摄时,角度的选择也透露了摄像机后面那个人的内心状态,细小的角度变化往往源自微妙的美学感触,有时可以产生令人惊讶的效果。

拍摄角度的选择通常包括拍摄距离、拍摄方向和拍摄高度三个维度。这三个维度仿佛是关于角度的三套语法规则,从不同层面影响着画面的表达效果和表意功能。本节主要介绍拍摄距离。

拍摄距离,即摄像机与被摄体之间的距离。在焦距固定、拍摄方向和高度不变的情况下,改变拍摄距离会使画面中被摄体的大小和取景范围发生相应的变化。这个取景的范围通常被称为景别。景别的获取一般有两种方式:一是选择不同的拍摄距离,用同一焦距镜头获得不同的景别;二是在同一拍摄距离上,通过镜头的变焦获得不同的景别。这两种方式产生的画面效果是有一定差别的,比如使用通过变焦将镜头由广角端推至长焦端,固然可以使景别变小,却也会将景深压浅。对此,可以在具体操作中体会。

基本上,在镜头焦距固定的情况下,拍摄距离远,被摄对象的影像小,画面中容纳的环境元素多,景别大;拍摄距离近,被摄对象的影像大,画面中容纳的环境元素少,景别小。

景别的划分并无十分严格的概念和定义,一般是以拍摄对象在画面中的影像大小和取景范围来划分,大致分为远景、全景、中景、近景和特写五个级别,其形态可参照图2.18。一些更

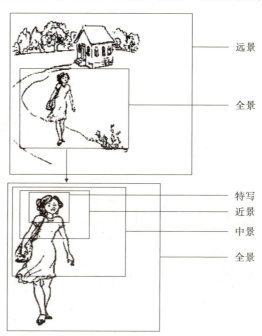

图2.18 五种主要景别的大致形态

细致的划分方式还包括大远景、大全景、中全景、中近景、大特写等。这种划分是相对的而非绝对的。

景别的选择是摄像师主动创作与构思的结果,不同的景别意味着不同的视野、不同的空间范围、不同的视觉效果和运动节奏,使影像(画面)具有不同的叙事功能,并对观众产生不同的视觉效果。在实际拍摄中,须首先熟悉不同景别的表现形式和功能。在这一节中,主要介绍由不同的拍摄距离所形成的远、全、中、近、特五种主要景别。

一、远景

远景是远距离拍摄、表现开阔景象的画面景别。此种景别具有视野深远、范围广阔的特点,注重以量取胜、以势传情,画面结构简单清晰,细节被降至次要地位,空间造型升到主要地位。远景景别一般用来表现宏大的场面和开阔的空间,如地理环境、自然风光、群众集会、战争场面等。古诗词中"白日依山尽,黄河入海流""落霞与孤鹜齐飞,秋水共长天一色"所描绘的就是远景景别。

远景画面注重对场景整体、宏观的表现,力求在一个画面中尽可能多地展现景物和事件的空间、规模和气势等视觉信息,同时交代环境、人物与场景之间的关系。因此,在远景景别中,人物会被处理成占空间很小的视觉形象,甚至干脆没有人物,"消融"于环境中,环境成为整个画面的造型主体,带来"远取其势"的效果(如图2.19所示)。

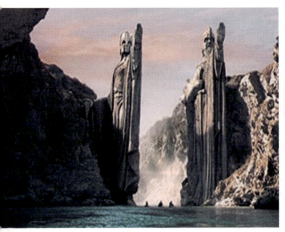

图2.19　电影《指环王》剧照

第二章 基本镜头语言

除造型功能外,远景景别也具有独特的表意功能,常用于展现广阔的空间环境,表现规模宏大的人物活动。在影视作品中,远景多作为一个段落的起始和结束镜头,用以介绍环境、渲染气氛、展现场面。观众往往通过远景画面,了解故事的空间状态并感受时间、空间的总体讯息。

善于使用远景镜头的电影导演大都倾向于一种史诗式的风格和宏大的气势,如彼得·杰克逊的《指环王》系列、黑泽明的《七武士》、陈凯歌的《黄土地》等。

二、全景

全景是由处在某种特定环境中的被拍摄主体的整体所构成的画面景别。与远景画面相比,全景画面有比较明确的内容中心和结构主体,被摄主体的全貌被完整地表现出来,同时保留了较大范围的环境和活动空间,观众对画面所表现的事物、场景有一个较为完整的认识。

全景最常见的构图方式为"人物全身+特定环境",这样的构图兼顾主体形象和环境,在表现主体形象的同时,较清晰地传递周围的环境和空间信息(如图2.20所示)。在全景画面中,主要对象和环境相互映衬,既能反映典型环境中的特定主体,又能反映主体所处的特定环境,环境场景对被摄主体起到了烘托和说明作用。

图2.20(A)　电视剧《甄嬛传》剧照　　图2.20(B)　电视剧《步步惊心》剧照

全景镜头往往是影视作品每一个场景的主要镜头,它决定了场景中的空间关系,具备特别的视觉效果和表意功能。

1. 展示特定的叙事空间,建立人与环境的关系

用全景拍摄的人物都是某一特定环境中的人物,观众可以通过这种景别对

图 2.21　电视剧《宫锁心玉》剧照

人物和其所处的环境形成完整的认识,有助于说明人物的身份,将人物的情绪、性格和心理活动外化。图 2.21 即为全景镜头对人物所处环境以及心理、情绪的诠释。现实主义风格的影像较多采用全景镜头,将人物与环境的关系呈现在观众面前。

2. 表现被摄物体全貌

在全景画面中,被摄物体是绝对主体,是全景所要表现的中心,环境空间仅仅作为补充和背景出现,完整地表现人物的形体动作是全景画面的重要任务。喜剧大师卓别林的电影就经常使用全景,以适应默片时代的表演动作的完整呈现。图 2.22 即为电影《摩登时代》中的一系列全景画面。

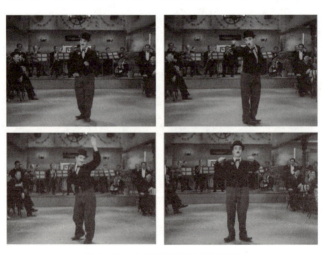

图 2.22　电影《摩登时代》剧照

3. 交代关系

全景镜头可清晰地交代一个场景中的各实体元素,特别是主体对象和其他对象之间的空间关系。这样的镜头又被称为交代镜头(如图2.23所示)。通过交代关系来推动叙事结构向前发展,是全景镜头的重要功能。也正因如此,全景镜头通常

图2.23 电影《不能说的秘密》剧照

是一个场景的主镜头,奠定该场景的总体叙事基调、总体视角、总体影调和色调,以及对象之间的基本轴线关系。在影视作品中,全景镜头通常被用作新场景的开始或结束画面。

三、中景

中景是表现人物的膝盖(或腰部)以上、其他事物的主干或主要部分的画面景别。在中景画面中,被拍摄主体成为画面构图的中心,环境作为背景往往加以淡化。虽然不能像全景一样表现事物的全貌和丰富的环境,但中景比全景更能突出人物的表情、神态和动作,对于人的手臂及上半身的活动,包括形象特征、动作姿态等,都有相对完整的表现力。

中景使被摄主体外延轮廓局部出画,破坏了物体本身的完整形态,但内部结构线得以突出,成为画面结构的主线。特别是在拍摄人物时,中景有利于表现人物的视线、人与人之间的关系,具有较强的画面结构和人物交流特征(如图2.24所示)。在使用中景表现人物交谈的场面时,画面的结构中心是人物之间视线的相交点;表现人与物的关系时,结构中心是人与物的连接线。

中景具有很强的叙事和表现功能,既可以使人物的交流得到展

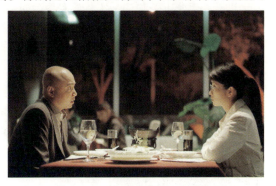

图2.24 电影《爱情呼叫转移》剧照

现，又可以把不必要的环境排除在外，从而表现处在特定空间环境中被拍摄主体的状态，呈现其动作、姿态和手势。中景所表现的空间关系和现实的空间关系比较相近，符合观众的观看心理，因此也是影视作品中运用较多的景别。"中景+标准镜头"是纪实类影视作品常用的组合方式，图2.25即为纪实风格电影《三峡好人》中常见的中景景别画面。

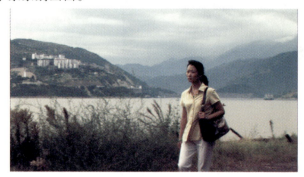

图2.25　电影《三峡好人》剧照

通常，我们将大于中景的景别，如全景、远景等，叫做大景别；将小于中景的景别，如近景、特写等，叫做小景别。因此，中景也是大景别和小景别的分水岭，是一种"不大不小"的中等景别。

四、近景

近景是表现人物胸部以上、事物最主要部分的画面景别，常被用于展示被摄主体的细节特征、质感，或人物的面部神态和情绪，达到"近取其神"的效果。图2.26即为电影《让子弹飞》中主要人物的近景画面。

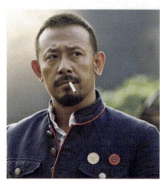

图2.26　电影《让子弹飞》剧照

近景是一种"中等特写",景别介于中景和标准的特写之间,画面表现的是人或物体最具代表性的核心部分。与全景和中景相比,近景表现的画面空间范围进一步缩小。被摄主体的部分形象成为引导观众视觉的主要内容,占据了画面的主导地位,环境和背景的作用进一步降低,画面趋于单一。

在近景画面中,被摄主体的头部占据着较大面积和有利的结构位置,面部表情、面部的细微动作成为主要的表现内容,更适合表现人物的神情、精神风貌、情绪和内心活动,从而刻画其内在气质和品格(如图2.27所示)。同时,由于环境基本被忽略,故可令观众的注意力集中于被摄主体的局部,得以观察被拍摄主体的细微特征和变化。

图2.27　电影《周渔的火车》剧照

在影视作品中,人物密集对话的情景,以及需要表现被拍摄主体神态或表情细微变化的情节,往往较多使用近景镜头。近距离拍摄的人物画面可以拉近被摄人物与观众之间的距离,产生亲密的交流感。此外,很多电视新闻节目或专题节目的播音员和主持人也多以近景景别出现在画面中。

近景景别通常由较长焦距的镜头拍摄,空间透视不明显。因此,在构图(下一章将详细介绍)时,画面要简洁,色调要统一,准确、细致地展现被摄对象的纹理和质感,避免令杂乱的背景喧宾夺主,特别要注意避开背景中的高亮物体。

五、特写

特写是表现人物肩颈以上部分或者被摄主体细节的画面景别,它是由被拍

摄主体的某个特定的不完整局部所构成的画面，如人物的面部甚至眼睛，从细微之处表现被摄对象的特征和本质，起到突出细节、强化内容的作用（如图 2.28 所示）。在一定程度上，特写是一种剥离了时空限制的景别，追求"心灵交往"的效果。

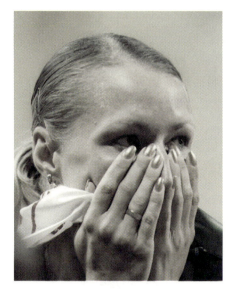

图 2.28 特写镜头突出细节

特写画面通常描绘事物最有价值的细部或人物最有表现力的面部，画面内容单一。在特写画面中，环境已被完全排斥。一方面，环境在画面上所占的面积很小，被摄主体几乎占据了整个画面；另一方面，特写镜头的景深范围很小，环境通常在景深范围之外，呈虚化状态。

1. 突出局部与细节

特写是对人或事物的"特别写照"和"重点强调"，用放大和夸张的方式突出特定局部、特定细节。与远景擅长"势"和"量"的表现相比，特写更注重对"质"的刻画和描写，有时甚至需要用心灵去接纳。如电影《赛德克·巴莱》中的两个镜头（图 2.29），一个是远景，一个是特写，后一个镜头将人物的情绪和神态很好地表现了出来。

图 2.29 《赛德克·巴莱》剧照

2. 提升亲密感、触及心灵

特写镜头可直接作用于观者的心灵，透视被摄对象的内心活动和被摄事物的本质。特写画面对人物面部表情和眼神的表现，可以揭示人物的内心世界，触动观众的心理联想，如法国电影导演

弗朗索瓦·特吕弗的代表作《四百击》最后的特写镜头（图2.30）就给观众留下了深刻的印象。

3. 将主体与环境剥离开来

特写镜头可以分割被摄主体与周围环境的空间关系，在镜头组接中多用于转场。利用特写画面表现空间不确定和方位不明确的特点，在场景转换时，将镜头画幅由特写打开至新的场景，观众也不会觉得突兀和跳跃。比如，为表现时间的流逝，可首先拍摄一个孩子在路上行走的镜头，接着给一个脚的特写，镜头拉出后，画面变成一个青年在路上行走，脚的相似性就为场景的转换提供了基础，观众也不会因主体骤然变化而感到突兀。

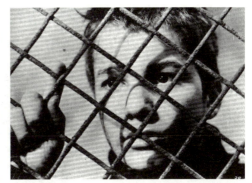

图2.30　电影《四百击》剧照

六、特殊景别

现代影视摄像在传统的五种景别的基础上，进行了延伸（如表2.3所示），创造出比远景具有更大视角和更远视距的大远景，以及比一般的特写视角更小、视距更近的大特写等。另外，还在远景和全景之间增加了大全景（小远景），在中景

表2.3　特殊景别

大		
		大远景
	远景	
		大全景
	全景	
	中景	
		中近景
	近景	
	特写	
小		大特写

图2.31(A) 大远景

图2.31(B) 大全景

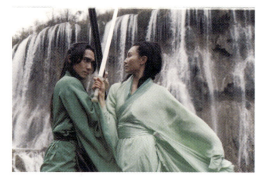
图2.31(C) 中近景(电影《英雄》剧照)

图2.31(D) 大特写

和近景之间增加了中近景。图2.31中的景别依次为大远景、大全景、中近景和大特写。

总之,景别只是一个相对的概念,没有标准的定义和绝对的区分。不同的景别具有不同的特点和表意功能,如表2.4所示。总体上,摄像机距离被拍摄物体越远,观众越超脱、情感投入越少;反之,则越介入、情感投入越多。

一般而言,若作品以"中景—近景—特写"景别为主,节奏感会更紧张,画面对观众注意力的强制性会更强,如好莱坞经典商业电影、电视广告等;而多使用"远景—全景—中景"拍摄的作品,节奏更为舒缓,观众视觉感知的自由度更大,如纪实风格作品。为了展示场面和环境,可以比较频繁地使用远景和全景镜头。史诗性的电影则常常使用大量的全景、远景镜头来再现历史和环境的真实性,大场面成为史诗性电影的一个重要标志。而在日常生活类电视剧中,往往以"中—近—特"镜头为基本叙事镜头。

表2.4　不同景别的特征与表意功能

大景别(大远、远、大全、全)	小景别(中、中近、近、特、大特)
远	近
抒情	写意
节奏慢	节奏快
富于气势	富于质感
大景深、实背景	小景深、虚背景
表现事物的形体外貌	表现人物的神态气质
以表现环境为主,人物为辅	以表现人物为主,环境为辅
拍摄方向不重要,空气透视感强	拍摄方向非常重要,线条透视感强
常用作场景的交代镜头	常用作事件的叙事镜头

不同景别的组接需遵循一定的规则,要求具备基本的剪辑技巧,对此,在本书的第九章会予以详细介绍。

第三节　拍摄高度

拍摄高度,指以被摄物为圆心,摄像机在与视平线垂直的方向上做圆周运动所产生的相对位置或相对高度。不同的拍摄高度对画面中地平线的高低、被摄对象在画面中的展示程度、远近距离、主体与环境的关系以及画面的整体结构等均会产生影响,形成不同的造型形象和视觉效果,进而产生不同的意义。

在摄像机的拍摄方向以及摄像机与被摄主体之间的距离不变的情况下,改变摄像机在视平线垂直方向上的高度,会形成不同的拍摄高度。根据摄像机与被摄主体在高度上相对关系的差异,可将拍摄高度分为平摄(平角度拍摄)、俯摄(俯角度拍摄)、仰摄(仰角度拍摄)和顶摄(顶角度拍摄)几种(如图2.32所示)。平摄时摄像机镜头与被摄

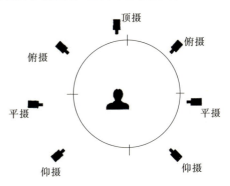

图2.32　拍摄高度示意图

主体在同一水平面上,高度相当,是一种平视的角度;俯摄时摄像机镜头高于被摄对象,是一种居高临下的拍摄角度;仰摄时摄像机镜头低于被摄对象,是一种仰视的角度;顶摄时摄像机镜头近似于垂直地面,位于被摄主体的正上方,自上而下拍摄。

拍摄高度的改变,会使画面的可见度和透视度发生变化。在具体的拍摄实践中,须按内容要求决定拍摄高度,并力争创造性地使用拍摄高度,在叙事的基础上增强画面的传播效果,实现其表意功能。

一、平摄

图2.33　平摄画面

平摄指镜头与被拍摄物体保持基本相同水平的一种拍摄方式。平摄画面的视觉效果与日常生活中人眼所观察到的事物的正常情况类似,合乎人们的视觉习惯(如图2.33所示)。

平摄画面结构不偏不倚,给人留下稳固、安定的视觉感受,适合表现人的感情交流和内心活动,是新闻等纪实类影像常用的拍摄角度。例如,在电视采访时,利用平摄,可以规矩、稳重地展示被访者的动作和形态,体现记者与采访对象之间的平等关系。但由于平摄视角体现的客观性,往往不能产生强烈的戏剧效果和冲突色彩。

另外,平摄时,由于摄像机与被摄对象处于水平的高度,所以往往同一水平线上不同距离的前后事物比较容易重合在一起,难以看出层次关系,因此画面缺乏空间透视效果,不利于层次感的表现。而且,若画面中的地平线处于中央位置,则会令画面产生分裂感,显得呆板、单调。因此,在平摄构图时,需合理安排地平线的位置,使其有一些变化。

目前,平摄不仅广泛运用于新闻摄像中,亦因其符合日常视觉习惯而成为影视作品中使用最多的一种拍摄角度。图2.34即为影片《赛德克·巴莱》中使用的平摄镜头。

第二章 基本镜头语言

图2.34 电影《赛德克·巴莱》剧照

二、俯摄

俯摄是指镜头高于被摄主体视线、从高向低拍摄的一种拍摄方式,画面给人以低头俯视的感觉。俯角度拍摄的画面使地平线上升至画面的上端,地平面上的被摄对象得以充分展开,有利于表现地上事物的丰富层次和场面。

1. 塑造特殊的画面造型

俯摄可使景物在平面上展开,有利于表现空间、规模、层次、气势、地势,以及画面中物体间的相互关系和方位感,给人深远、辽阔之感。航拍就是典型的俯角度拍摄,所形成的通常为远景或大远景画面(如图2.35);与平摄不同,俯角度拍摄还可表现物体顶部情况,制造非常规的视觉效果。

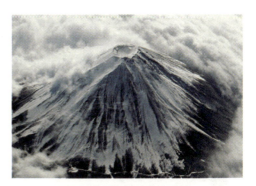

图2.35 俯摄日本富士山

2. 传达主观感情色彩

在观看俯摄画面时,观众有低头俯视的感觉,处于心理上的优势地位,而被摄主体则处于心理上的劣势地位。由于透视作用,人物会出现变形,被摄主体显得比较渺小,画面容易带有贬低、蔑视的意味,带来压抑、低沉、怜悯的感情色彩(如图2.36)。在影视作品中,俯摄配以广角镜头的几何变形作用,是刻画坏人、恶人和"小人"的有效表现手法。由于俯摄角度往往带有贬低的意味,会弱化甚至丑化人物形象,使被摄主体的形象概念化,不利于人物神情的表达,故通常不适于表现被摄主体与观众之间的平等交流。

41

图 2.36　俯摄画面

三、仰摄

仰摄是指镜头低于被摄主体视线、从低处向高处拍摄的一种拍摄方式。由于镜头低于被摄对象,仰摄可产生从下往上、由低到高的仰视效果。仰摄画面中的水平线较低,水平线以上的事物在画面中占据主要位置。

在进行画面造型时,仰角度拍摄(参见图2.37)可令本来不甚高大的物体伸展拉长,使被拍摄物体更加高大、威严,更有利于强调其高度和气势;在表现跳跃、腾空等动作时,仰摄可以夸张跳跃的高度和腾空的幅度,使画面具有很强的视觉冲击力;此外,仰摄还可令画面中的垂直线条向上会聚,产生视觉冲击力。在具体拍摄中,仰角度拍摄常与广角镜头相配合,使画面具有强烈的空间感和透视感,使被摄对象显得更加高大和挺拔。

图 2.37　仰摄画面

仰摄在使画面视觉分量加重的同时,还可用来表现崇高、庄严、伟大的人物形象。在拍摄领袖人物、英雄人物时,能造成被拍摄者的某种优越感,表达赞颂、

景仰、庄重、威严、崇高等感情色彩（如图2.38）。在影视作品中，有时会用仰拍来营造反面的效果，如拍摄非正义人物形象时，通常会用透视感强的仰摄镜头展现其"气势凌人"，如电影中的黑社会大佬等。这样的仰摄镜头则没有表扬和赞颂的意味。

鉴于仰摄镜头容易拍出概念化的画面，带有明显的感情色彩，若使用不当会

图2.38　仰摄画面

使传播效果出现偏差，在拍摄实践中，要根据具体的内容把握好仰的角度，避免出现过度的夸张，乃至不必要的丑化。

四、顶摄

顶摄是指镜头几乎与地面垂直的一种拍摄高度。因为人们日常生活中很难得到自上而下的视觉经验，所以顶摄是一个迥异于日常观看习惯的视角，是一种特殊的俯角度。

顶角度拍摄有利于强调被摄对象之间的相互关系，表现出强烈的视觉冲击，还可很方便地拍到物体的全部线条和轮廓，使画面具有图案形式的美感，营造非常规的视觉效果（如图2.39所示）。

另外，顶角度拍摄还可以让观众产生居高临下的感觉，获得一种心理上的优越感。一些影视剧很好地利用了观众的这一心理需求，比如悬疑片导演希区柯克（Alfred Hitchcock）的作品中，为突出命运的强大力量，常采用俯摄与顶摄，模仿一种上帝的视点来象征命运的无常。

图2.39　顶摄画面

顶角度拍摄还能避免画面的杂乱，擅长以宏大的、简洁的线条脉络形成简单大气的画面构图（如图2.40所示）。在体育比赛、医学手术的拍摄中，顶角度拍摄都是一种不可缺少的拍摄方式。

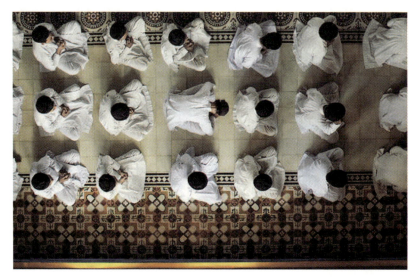

图 2.40　顶摄画面

总之,摄像机与被拍摄对象之间所形成的垂直角度越小,画面造型就越接近日常状态,也越具有客观性;摄像机与被拍摄对象之间的垂直角度越大,所表达的情感态度就越强烈,主观性也越强。拍摄高度应基于叙事需要进行选择。若要追求真实的画面效果,拍摄高度的选择就要与日常生活经验相符;若想追求艺术表现力,则可进行多样化的尝试。

第四节　拍摄方向

以拍摄对象为圆心,在同一水平面上选择拍摄点,即形成不同的拍摄方向。在选择拍摄方向时,摄像机做水平圆周运动,找到最理想、最能体现拍摄对象特征,最能满足叙事、表现要求的角度。在拍摄距离和高度不变的条件下,不同的拍摄方向可以展现被摄对象不同侧面的形象,以及主体与陪体、主体与环境之间不同组合关系的变化。当拍摄方向发生变化时,画面中的形象特征和表现意境也会随之发生明显的改变。

在被摄主体周围存在着很多拍摄点,不同的拍摄方向会产生不同的效果。典型的几种拍摄方向为正面拍摄、侧面拍摄、斜侧面拍摄和背面拍摄等(如图2.41所示)。

第二章　基本镜头语言

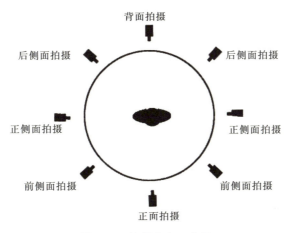

图 2.41　拍摄方向示意图

一、正面拍摄

正面拍摄，顾名思义，即摄像机镜头对准被摄主体的正面形象进行拍摄，是旨在反映人物或事物正面特征的一种拍摄方向，是一种基础性的、最常见的拍摄方向。

正面拍摄角度是体现被摄物外部特征最主要的拍摄方向，可以毫无保留地再现被摄物正面全貌或局部，给人以一种平衡、庄重的感觉。拍摄人物时，正面镜头能够展示人物的面部表情、神态、人体的对称特征、正面的动作姿态等；拍摄物体时，则可并列展示一些有联系的形象，形成对比，产生内涵。另外，正面角度是观众的主观视角，可以制造画面内外的直接交流感，形成画面中人物和观众的交流与沟通，具有亲切感（参见图 2.42）。

图 2.42　正面拍摄画面

45

正面拍摄的缺点是透视效果弱,场景缺少立体感,画面构图容易显得呆板、无生气。另外,因被摄对象的各部分被平均地展现在画面中,不能强调或突出某一部分,拍摄运动画面时动感也不够强烈,一般不适于拍摄运动画面。

二、侧面拍摄

侧面拍摄,即摄像机镜头与被摄主体正面方向呈垂直角度进行拍摄。侧面拍摄的主要特点是可以突出被摄主体的运动姿态和轮廓特征,能体现出被摄对象之间的对比关系。

侧面拍摄的画面有利于表现被摄主体的运动方向、运行姿态和轮廓线条,适于营造动感以及展示被摄主体的目光方向;在表现多个被摄主体之间的关系时,亦适合呈现情节和情感交流,交代人物之间交流、冲突或对抗的相互关系(参见图2.43)。

图2.43(A)　电影《夜宴》剧照　　　　图2.43(B)　电影《让子弹飞》剧照

由于侧面拍摄可以交代主体的方向性和事物之间的方位感,因而被广泛运用于各类体育赛事的电视转播中;不少电视访谈节目也会采用侧面方向拍摄,来表现人与人面对面交流、会谈的场景,对场景及人物的空间关系做出交代和描述。

侧面拍摄的镜头和正面拍摄的镜头一样,不利于展示物体的透视特点和场景的立体空间,被摄主体与观众间缺乏交流,在影视作品中运用比例不高。

三、斜侧面拍摄

斜侧面拍摄指摄像机镜头介于被摄主体的正面和侧面之间进行拍摄。拍摄时,摄像机偏离正面角度,或左或右环绕对象移动到与侧面角度之间,一般包括左前方、右前方和左后方、右后方四个位置。

斜侧面拍摄兼有正面拍摄和侧面拍摄的优点,既能表现正面特征,又能表现侧面特征,综合兼顾了被摄对象的面貌、形象与姿态,可以涵盖更多的点、线、面,有利于传达更丰富的信息,帮助全面刻画人物的性格和形象,使画面更为生动,具有更为广泛的适用性(如图2.44所示)。因此,斜侧面拍摄是影视作品和电视访谈节目中运用最多的一种拍摄方向。

另外,斜侧面拍摄的画面具有较强的立体感和纵深感,可以产生明显的透视效果,有利于表现场景的空间深度。比如在拍摄建筑物的时候,若用正面或者侧面镜头拍摄,画面就会显得比较呆板和单调,若采用斜侧面的角度拍摄,则可产生极为明显的空间纵深感,使建筑物更有气势,增加建筑物的美感(参见图2.45)。

 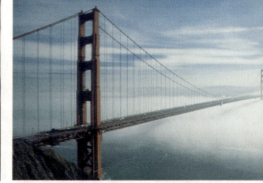

图2.44　电视剧《京华烟云》剧照　　　　图2.45　旧金山金门大桥

斜侧面拍摄的另外一个优势在于,表现两个或多个被摄对象时,有利于安排主体和陪体位置,区分主次关系,突出被摄主体,使其中一方的画面形象得到强化和突出(如图2.46所示)。

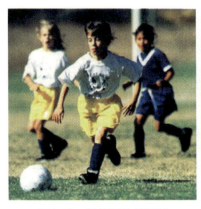
图2.46 斜侧面拍摄画面

图2.47 背面拍摄画面

四、背面拍摄

背面拍摄指摄像机镜头从被摄对象的背后进行拍摄。背面拍摄的画面中没有主体的正面形象,使观众产生可与被摄对象有同一视线的主观效果(如图2.47所示)。

背面拍摄的画面,神情、细节降到次要地位,姿态、轮廓变成刻画人物的主要语言,可以表现人物在特定情境下的心理状态,具有"借实写意"的传播效果(如图2.48)。因为观众不能看到被摄主体的面部表情,画面就具有一种不确定性和悬念感,给观众更多思考与联想的空间,从而引发其好奇心。

另外,背面拍摄具有很强的纪实性。在纪实类影像中,时常利用跟踪的背面拍摄方式,观众会产生一种跟随被摄对象一起"在现场"的参与感。因此,在纪录片和电视新闻节目中,经常使用背面拍摄。

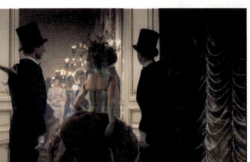

图2.48 GHD直发器广告中的背面拍摄画面

第二章　基本镜头语言

在日常生活中，我们经常会说"换个角度看问题""换位思考"，影视摄像也是如此，不同的拍摄方向能够产生不同的画面效果。在具体的摄像拍摄中，需要根据不同的叙事需求来进行选择和尝试。

本章小结

在影视摄像中，镜头焦距和由拍摄距离、拍摄高度、拍摄方向构成的拍摄角度是决定画面视觉效果的重要因素，是最基本的镜头语言。在技术层面得到保障，即镜头焦距的影响变小时，拍摄角度的选择就显得尤为重要。

基本镜头语言是摄像师必须熟练掌握的视听设计元素。摄像师对不同焦距镜头的选择以及拍摄角度的差异会对画面的构成形态和视觉效果产生最直接的影响。影视作品的画面是连续的、流动的，摄像机拍摄下来的图像也是以镜头为基本单位的连续、流动的画面，是对客观时空的模拟。因此，在具体的拍摄实践中要重视镜头感的培养，通过摄像机镜头这双"眼睛"去认识世界、再现世界，训练自己用不同的焦距、景别去观察周围的世界，能够从不同的高度和方向去更好地记录生活。

第三章 摄像构图

本章要点

1. 好的构图的三个标准。
2. 摄像构图遵循的四种基本规律。
3. 安排主体位置的方法。
4. 不同景别画面构图的注意事项。

文学创作强调作品的构思,即作者的谋篇布局;同样,影视作品由许多镜头画面组成,也要强调摄像师对每个镜头画面的设计。设计画面的能力,在很大程度上将"专业"和"业余"区分开来。

在学会使用摄像机后,每个人都能很轻松地完成一组镜头的拍摄,但被摄对象的位置、形状、大小、高低、线条、质感,以及光线、色彩等视觉元素组成的画面造型,则会有高低优劣的差异。如果说基本镜头语言设计是画面创造的过程,那么造型就是画面创造的成果。画面造型既是一种复制与再现的手段,也是一种表现和创造手段,能够有效传递创作者的人生体验、人文倾向与审美理想。

在影视作品中,画面造型一般通过摄像造型(构图、光线、色彩等)、美术造型(布景、服装、化装、道具等)和人物造型(外形、动作等)来完成。其中,摄像造型(构图、光线和色彩)是最重要的造型元素,也是本书要着重讲授的造型方式。本章将介绍构图的规律、法则和技巧。

构图是造型艺术术语,指艺术创作者为了表现作品的主题思想和美感效果,在一定的空间内,合理安排和处理人与物的关系和位置,把个别或局部的形象组成艺术的整体的过程。摄像构图,指运用摄像手段,通过经营位置,对画面进行

结构和布局,把各种视觉元素有效地组织为一个整体,以最佳的形式表现主题思想和审美情感。

影视导演和摄像师如同画家,需要在一个矩形的平面中,设计和安排形状、线条、色彩和位置关系,通过这种方式,将现实形象转变成银幕/荧屏形象。然而,摄像机所能"看到"的内容毕竟是有限的,只能通过矩形取景框选择性和针对性地获取内容。无论使用多大的广角镜头,也只能承载于固定的取景框中;无论想要呈现多少内容,也必须被局限在有限的画面空间里。因此,当我们举起摄像机时,就要面临不断的选择:如何才能在影像的流动中,将摄像机前散乱的点、线、面以及光、色等视觉元素组织起来,创作出富有表现力的画面,并实现画面的表意功能?这就是构图理论所要解决的问题。

摄像构图既是一种思维方式,也是一种操作技巧。一般而言,摄影、绘画构图属于"静态构图",而影视构图则属于"动态构图"。影视作品的画面是连续的、流动的、具有节奏感的,这使摄像构图在空间安排的基础上,又增添了时间流动的"变量"。作为影视创作的重要环节,摄像构图虽然是一种即兴式、个性化的行为,并无一成不变的原则和模式,但在实践中,我们仍需了解和掌握画面的构成元素方面的知识,遵循具有普遍意义的构图规律,避免构图中容易出现的问题。"创造"固然是一种自由状态下的力量,但这种自由应建立在扎实的基础之上。

第一节　摄像构图概述

法国摄影师亨利·卡迪亚-布勒松(Henri Cartier-Bresson)曾说:"当我的右眼向外张望时,我的左眼就向内心回视。我所拍摄的图像,是我的内在和外在两个世界交融的结果。"[①]这句话精确地解释了摄像构图的本质:摄像师通过镜头来创造他所看到的或感知到的形象,从而实现形式上的美感、内容上的充实和情感上的丰盈。

[①] 转引自《论纪实摄影的美学及社会意义》,中国文化网,http://chinaculture.org/gb/cn-zgwh/2004-06/28/content_51263.htm,2013年1月6日访问。

一、构图与美

构图与"美"密切相关。人们关于美的观念从哪里来呢？英国著名文艺评论家克莱夫·贝尔（Clive Bell）认为其来源于"有意味的形式"：在艺术作品中，线条、色彩等元素以某种特殊方式组合形成某种形式，会激起人们的审美感情，而这些审美的感人的形式，就是"有意味的形式"。中国美学家李泽厚也认为，形式一经摆脱模拟、写实，便取得了独立的性格和前进的道路，其自身的规律和要求便日益起着重要作用。[①]在影视作品中，决定人们审美观念的这些"有意味的形式"，正是通过摄像构图来加以"模拟"和"写实"创造出来的，从而满足人们对于美的感性和理性层面的需要。

一方面，构图作为一种画面造型艺术，具有普遍的美学意味。一草一木、一花一树，重大或普通，精彩或平淡，均包含着特定的视觉美点。构图的宗旨在于，生动、鲜明地呈现被摄对象的线条、形状、明暗、质感和色彩，仿若创作一幅美好画面，使之符合观众的审美需求，令其愉悦地接受画面传递的信息（如图3.1所示）。

 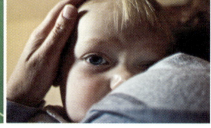

图3.1　构图具有普遍的美学意味　　　　图3.2　构图是传递思想的手段

另一方面，构图还是借助视觉符号传递思想的手段（如图3.2所示）。在创作中，为表现主题、抒情达意，往往会突出强调某些具有典型特征的事物，舍弃普通的、次要的元素，有针对性地选择环境和安排背景，从而满足观众对于画面内容认知的理性诉求。

如今，个性化的审美行为深受"全球化"的冲击，无远弗届的互联网拉近了人与人之间的距离，创意的"获取"比以往更加容易，工业化的文化生产消弭艺术品的"灵韵"，审美日渐成为大众化的消费行为。这对于构图理论的发展提出了新的问题，也带来了许多挑战。例如，目前中国很多电影作品在海报的构图设计上

① 参见李泽厚：《美的历程》，北京：生活·读书·新知三联书店2009年版。

渐失原创力,一味模仿好莱坞影片的成功案例,成为名副其实的"山寨"产品(见图 3.3)。因此,从美学角度看,构图创作不仅是满足人类审美需求的一种创作活动,也是在全球化的冲击和文化工业的影响下,亟待"正本清源"的一种思维方式。

图 3.3　中国电影海报构图多模仿好莱坞电影

二、摄像构图的标准

摄像构图既是影视画面的外在表现形式,也是将作品主题思想和创作意图可视化、形象化的过程,往往体现着摄像师的艺术修养、审美水平和创作风格。尽管摄像构图是一项个性化色彩浓厚的实践,并无一成不变、非此不可的必然规律,但毕竟影视摄像不同于绘画和摄影,电影和电视终究是追求传播效果的大众媒介。这意味着,若想赢得观众,影视画面的构图务必要遵循一些具有普遍意义的标准,在此基础上方能创作出形式优美、情真意达的杰出画面。

具体而言,好的影视画面构图通常需要遵循以下三个标准:

1. 好的构图要有主题

构图是主题思想和创作意图外显的过程,是为表达主题服务的。若画面缺少明确而集中的主题,各种元素就会显得杂乱无章,令人不知所云(如图 3.4 所示)。

图 3.4　缺乏明确主题的构图

要想出色地"构图",就需要深刻地"构思":拍什么?怎么拍?自己想要表达什么?总之,就是要让每个镜头所要承载和传递的内容及内涵,均可明确无误地被观众了解和接受,而不是将各种画面元素进行简单罗列和堆积。通过专业训练和大量的拍摄实践以捕捉具有普遍意义的主题,是成为专业摄像师的必由之路。

2. 好的构图要有主体

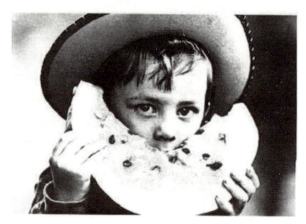

图3.5 美国《国家地理》杂志摄影作品

好的画面构图一定要有一个能够吸引观众注意力的主体。这个主体可以是人,也可以是物。主体安排是否突出、明晰,是衡量摄像构图质量的重要标准。主体既是画面的结构中心,也是画面的内容中心。只有主体安排得当,画面才有"支架"和灵魂。因此,如何将观众的注意力有效吸引到被摄主体上,就成了构图的重要任务。简而言之,就是要在画面中合理安排主体的位置,并巧妙处理主体、陪体与环境的关系。这样一来,画面方能主次分明、轮廓清晰、井然有序。图3.5即通过半块西瓜将小男孩的脸"围住",使观众自然而然将注意力集中在他的表情(尤其是眼神)上,很好地突出了主体。

因此,不妨说,摄像构图就是一个排除妨碍主体表达的多余形象的过程。在拍摄实践中,摄像师需对各种元素进行果断的取舍和概括,从自然无序的环境中拾取最能突出主体的空间安排。在此过程中,须调动各种手段,包括布光、光圈和焦距的运用、滤光片的使用等等。总之,就是要尽量将主体安排在画面的视觉兴趣点上并且占据一定的面积,同时还要协调好主体与其他画面构成要素之间的关系。

3. 好的构图要简洁

好的摄像构图通常都是简洁明快的,亦即要去掉可能分散注意力、削弱主题、冲淡主体的因素。当然,这并不意味着把背景中的东西统统去掉。如果什么

事物的存在有利于表现主题与突出主体,那么它就是必不可少的,不能去掉。如图3.6中的小孩,如果将其周围的陪体和背景通过一些技术手段(如开大光圈压浅景深)淡化或虚化,观众便很难看懂图片所要表达的主题,更无法产生共鸣。因此,简洁并不意味着没有任何背景。

当然,在大多数情况下,摄像师是需要对背景中多余的因素进行处理的。若画面中事物庞杂、凌乱无序,必然冲淡主体的核心地位,损及画面的表现力。故而,摄像师须对取景框中的全部元素做出精心提炼与选择,删繁就简,舍弃可有可无的视觉元素,确保主题的清晰和主体的突出。总而言之,

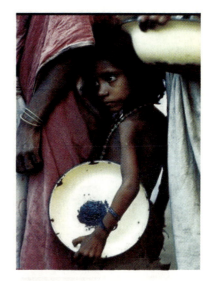

图3.6 美国《国家地理》杂志摄影作品

画面的简洁绝非"妙手偶得",而是周密安排、精心处理的结果。通过仔细安排被摄主体和摄像机的位置(包括距离、方向、高度等),并在取景器中反复观看与调整,最终确保采录下来的画面具有简洁流畅的特点。

总而言之,要想获得"美"的画面,摄像师必须根据所拍摄内容的要求和现实条件的可能性,遵循上述三大摄像构图标准,进行"戴着镣铐跳舞"式的创造性劳动。除合理安排各种元素在画面中的位置之外,还须选择合适的拍摄角度,调动光线、影调、色彩、线条、形状等造型元素,力求构图手段的丰富多彩。下面几节将对此予以详细介绍。

第二节 摄像构图的基本规律

摄影师和摄像师们在长期的实践中不断探索、不断研究,最终对影视构图的基本规律形成了一些普遍的共识。这些规律既具有形式上的指导意义,也承载着美学表现和信息传播的价值,具有广泛的适用性,是初学者务必掌握的基础知识。尽管摄像构图具有强烈的创造性和个性化色彩,不同的创作者或许有着截然不同的理解和习惯,但掌握构图的基本规律,对于摄像师提高自身的造型水平

和叙事能力,具有不容忽视的意义。总体上,摄像构图可遵循的规律包括对称、对比、黄金分割和均衡四种。下文中将予以详细论述。

一、对称规律

对称指画面中占据主体地位的被摄对象在形状、大小、排列等方面具有相同或相似的对应关系。在形式上,对称包括左右对称、上下对称、辐射对称等。图3.7依次为左右对称、上下对称和辐射对称构图的典型案例。

图3.7　左右对称、上下对称和辐射对称

对称式的画面构图以平和、稳重、沉静、规范、严肃见长,具有形式上的和谐之美。很多被摄对象(如中外古典建筑)往往必须用对称的画面构图加以表现,才能充分展现其气势与内涵。此外,在一些影视作品中,对称构图除可带来美感外,还有拓展虚实空间、创造隐喻和象征意义的作用。图3.8是电影《重庆森林》

图3.8　电影《重庆森林》剧照

中的一个巧妙利用对称构图的画面,借助镜面实现的对称,不但使画面形式优美,更暗示人物单纯、自我、独具一格的个性。

另一方面,对称固然能给人以稳定感,但因缺少差异和变化,也容易带来单调、呆板的效果,故多用于严肃、庄重的场合,如人物访谈、电视辩论、舞台表演、科教专题片等。在电影和电视剧中,若非追求特殊的表现效果,通常不会采用严格的对称构图。

二、对比规律

对比,指将两个或两个以上具有明显差异甚至相互矛盾、对立的个体,在一定条件下,就其形态、性质等加以比较呈现的一种构图方式。符合对比规律的构图,画面更具活力,可以突出主体某一方面的特质,并使画面富于变化和动感,从而产生新的含义。

一般而言,对比式构图主要有以下几种类型:

1. 明暗对比

画面中的元素之所以能够被人捕捉,与画面中不同对象的明暗差异有密切关系。在较暗的陪体与背景的衬托下,明亮的主体往往能够得到有效的强调。遵循对比规律的画面可以造成主体与其他元素的分离,自然形成视觉兴趣中心,并实现某种特定效果。图 3.9 是美国著名摄影家史蒂夫·麦凯瑞(Steve McCurry)分别在 1984 年和 2002 年拍摄的同一位阿富汗女性沙尔巴特·古拉(Sharbat Gula)的肖像,通过并列对比,展现虽然岁月荏苒,但始终存留在她眼中

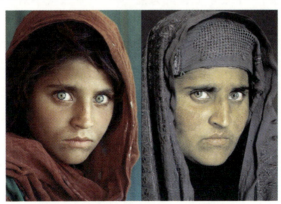

图 3.9　史蒂夫·麦凯瑞拍摄的《阿富汗少女》

的惊恐的神色。这一过程被美国国家地理频道拍摄成纪录片,而图中的这一画面成为片中最为动人心魄的一幕。

2. 虚实对比

虚实对比的构图方式在影视作品中使用极为广泛,一般通过主体的写实和陪体(背景)的"写虚"之间的对比,来突出画面所要表现的主体,渲染特定环境下的某种气氛,产生强烈的视觉美感。虚实对比可通过压浅画面景深的方式来实现。图3.10即为电影《功夫》中的一个画面,为突出主体"包租婆",摄像师对背景中的其他人和事物进行了虚化处理。

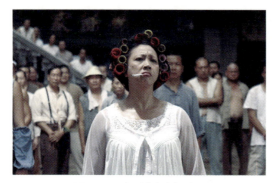

图3.10　电影《功夫》剧照

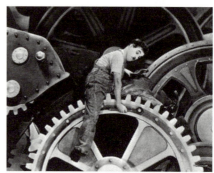

图3.11　电影《摩登时代》剧照

3. 大小对比

当画面中的各个要素排列形状相同,但其中一个要素的面积或体积明显大于或小于其他要素,这个要素就会成为视觉焦点,形成大小对比构图。通过大小对比,既可令观众获取所要表现物体的相关物理信息,也能表达创作者的感情色彩。如图3.11即为卓别林的电影《摩登时代》中的一个画面,通过将庞大的机器和渺小的人类之间的大小对比,绝妙地突出了工人阶级的工作状态和生存处境,给观众留下了深刻的印象。

4. 色彩对比

色彩对比也是对比构图规律的重要组成部分。通过反差较大的颜色之间的对比,创作者得以极为醒目地突出主体,并借助色彩学的相关原理,提升画面的美感。比较常用的方式包括暖色调与冷色调的对比、主体与背景的色彩差异对比等。在影视作品中,红色和白色是最常用的一组对比色(参见图3.12)。

图 3.12　红色和白色是影视作品中最常使用的对比色

5. 动静对比

在画面构图中通过以静衬动或动静互衬的方式来突出所要表现的主体,可以很好地满足观众寻求动感物象的心理需求。通过构建画面主体与背景的动静对比关系,能有效促进画面的审美表达和情感表达(如图3.13所示)。

图 3.13　动静对比可促进画面的审美表达与情感表达

6. 其他对比

对比的方式有很多,除上文介绍的种类外,还有疏密对比(各个成分多与少的布局所形成的对比关系)、形状对比(如方与圆、肥与瘦等不同形状的对比)、质感对比(如光滑与粗糙、坚硬与柔软的对比)、方向对比(主体与陪体的运动方向相反)、新旧对比(如新潮的事物与复古的事物间对比)等。在具体的摄像构图实践中,要根据内容和表达的具体需要,通过观察和发掘,并运用一定的创作技巧,选用最为适宜的对比构图方式,尽可能自然地利用对比的手法来突出主体,切忌为了对比而对比所产生的生硬的画面效果。

三、黄金分割规律

黄金分割规律又称"黄金律",指事物各组成部分间存在的一个固定的数学

比例关系：若将一条线段分成两段，短的部分和长的部分之比等于长的部分和全段之比，其比值均为0.618∶1或1∶1.618，则这种分割方式被称为"黄金分割"。在美学传统中，0.618被公认为最具有审美意义的比例数字，也是最能令人愉悦的画面分割比例。

在视觉艺术中，黄金分割被认为是衡量事物之间或事物内部尺寸与大小比例最富美学价值的标准比例。许多著名绘画、雕塑和摄影作品的画面，大多以0.618作为主要比例安排构图，如达·芬奇的画作《蒙娜丽莎》以及古希腊雕像"断臂的维纳斯"，都是黄金分割艺术手法的典型运用（见图3.14）。

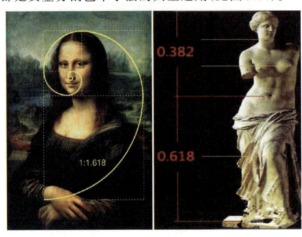

图3.14　符合黄金分割律的《蒙娜丽莎》与"断臂的维纳斯"

在影视作品拍摄中，百分之百精确地按照黄金分割比例进行构图是不现实的，也是不必要的。我们可以将黄金分割率由1.618∶1近似为2∶1，将画面在水平或垂直方向上进行三等分切割，再将主体安排在水平方向或垂直方向的某一个三分线上，即"三分式构图法"。若主体面积较小，则可在画面水平和垂直方向上分别进行三等分切割，这样就将画面划分为九个小方格（俗称"九宫格"），形如汉字"井"，再将画面主体安排在横竖线形成的四个交叉点中的某一点上，即"井字构图法"，也叫"九宫格构图法"（见图3.15）。这四个交叉点被称为"视知强点"。

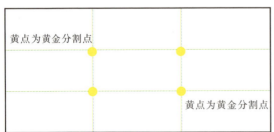

图3.15　依照黄金分割规律设计的九宫格构图

黄金分割规律在拍摄带有地平线的自然风光画面时具有十分重要的指导意义。根据拍摄者对地平线上下部分所表现的侧重点的不同,可将地平线有意识地安排在画面上方或者下方的三分线上(如图3.16所示)。地平线处于不同的三分线位置,所表现的画面主体也不同:当地平线位于画面上方三分之一处时,可突出地面场景的宽阔,视觉重点在水平线以下;当地平线处于画面下方三分之一处时,则能呈现天空的辽远,以及白云、落日和绵延的雪山等景观。

图3.16 将地平线安排在三分线处

井字形构图是拍摄主体明确的绝大多数画面时可以遵循的规律。由四条切割线交叉形成的四个点不但是能够吸引观众注意力的视知强点,同时也是符合大众接受习惯的"美学点"。将主体置于视知强点上,不但可有效突出

图3.17 将画面的主体置于视知强点上

主体,画面也会显得更加灵活、富有动感(如图3.17所示)。

影视作品对黄金分割规律的运用极为普遍,专业摄像师大多具备利用人们对黄金分割点的视觉关注来安排画面主体的位置,高效地创造画面的视觉中心和趣味中心的能力。图3.18即为一些影视画面中遵循黄金分割规律安排人物头

图3.18(A)　电影《国产凌凌漆》剧照　　　　图3.18(B)　电影《霸王别姬》剧照

部位置的例子。只要找准视知强点,即便主体不断变化,或在画面中所占的面积不大,也能达到"寓变化于整齐"的效果。

四、均衡规律

所谓均衡,是指画面构图具有一种稳定、完整、和谐的力量。这是绝大多数人审美的基本要求。与作为物理要求的"对称"不同,均衡更多是一种心理体验,画面中物体的体积和重量是重要参数。在摄像构图中,拍摄者须在正常情况下,充分考虑到受众观看画面时的心理感受。例如,若拍摄者将画面中的人和物都安排在中轴线的一侧,而另一侧空荡荡的,整个画面就会显得重心不稳。因此,在差异中寻求平衡,是均衡规律的精髓所在。如图3.19,若画面右侧没有一盏路灯,则会给人留下严重的"左重右轻"的印象,会让人产生左侧的高楼即将倒塌的联想。

在均衡规律中,"视觉重量"是一个至关重要的概念。视觉重量与物理重量不同,它是受众观看画面时产生的一种心理感受与联想。不同的视觉元素通常具有不同的视觉重量,因而具有不同的平衡画面的能力。一般说来,有如下经验可遵循:在形体上,人比物重,

图3.19　均衡构图画面

动物比植物重,体积大的比体积小的重;在色调上,深色背景中浅色事物重,浅色背景中深色事物重,颜色鲜艳的比灰暗的重;在空间上,近的比远的重,画面上部的比画面下部的重,画面右边的比画面左边的重。根据这些视觉感受来布局画面,比较容易形成观众的视觉等效,从而获得心理上的平衡稳定感。

此外,影视画面是动态的画面,摄像构图的均衡也应是变化的均衡,创作者须细致把握观众的接受心理,充分利用运动的方向性,使观众的视线在画面中流动起来。在构造动态均衡的画面时,可以利用主体的视线方向和运动趋向创造均衡效果。在具体操作中,通常在被摄对象的视线方向和运动趋向一侧,留有较多的空白,以免令观众产生憋闷、"走入死胡同"的感觉(可配合黄金分割原则)(参见图3.20)。

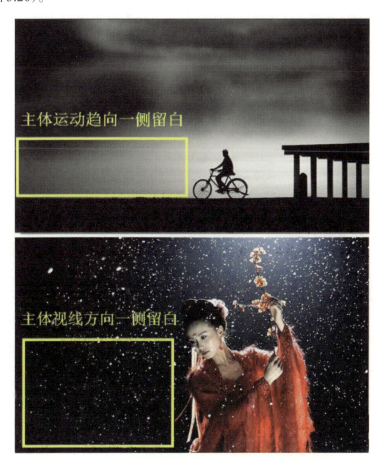

图3.20　在主体的视线方向和运动趋向一侧留有较多的空白

图 3.21　电影《卑劣的街头》剧照

当然，在影视作品中，处理均衡的方法是灵活多样的。有些时候，创作者也会故意打破上述规律，制造特殊的氛围。如图 3.21 就没有按照一般规律在主体视线方向一侧留有空白（即"逆向留白"），这样的刻意"不均衡"有助于调动观众的想象力，产生悬念。因此，在摄像构图时，万不可时时处处生搬硬套构图规律，而应在熟练掌握规律的基础上，根据具体表现内容来进行创造性的安排，终极目标还是要突出主体，使画面看起来舒服，使观众感觉到"美"。

第三节　画面的构成元素

构图的核心问题就是对画面构成元素进行组织和布局。画面的构成元素指画面中包含的形象的、具体可见的结构成分。在进行摄像创作时，摄像师对取景框中出现的元素并不仅仅是做简单的记录，更要依据画面中事物的属性进行再创作。一般而言，影视画面的构成元素包括主体、陪体、环境（包括前景和背景）和空白等（如图 3.22 所示），各个元素在画面中所占的位置和面积不同，所起的作用也不同。

摄像构图的视觉效果与表达功能，取决于主体是否得到有效的突出，以及主体与陪体、环境、空白的关系处理是否得当。也就是说，摄像构图的宗旨，就是围绕"突出

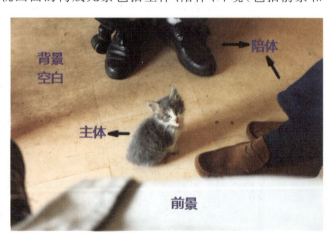

图 3.22　画面构成要素示意图

主体"这一核心任务,对陪体、环境和空白进行选择和布局,从而形成主次分明、层次清晰、简洁优美的影视画面。

一、主体

主体是画面的主要表现对象,既是表达内容的主要载体,也是画面的结构中心和趣味中心。在摄像构图过程中,要始终明确谁是主体,以及如何刻画、表现和突出主体。若画面中没有主体或主体不明确,主体内容的表现也就无从谈起。

画面的主体,从构成上看,既可以是"人",也可以是"景",还可以是"物";从数量上看,可以是一个被摄对象,也可以是一组被摄对象;从状态来看,可以是固定的,也可以是运动的。总之,无论是什么,被摄主体都要处于画面构图的主要位置。所谓主要位置,通常包含两层含义,构图时择一即可:一是主体在画面中所占的面积大,是画面的重点表现对象;二是主体处于画面的关键位置,是观众的注意力的焦点。

既然主体是画面表现的主要对象,在构图中就须想方设法使其突出、醒目,吸引观众的注意力。具体来说,突出主体主要有如下几种方法:

1. 利用形状、色彩、明暗、轮廓等自身条件来突出主体

很多时候,因条件所限(如镜头焦距短或必须拍摄大景别画面),主体在画面中的面积不大,难以直接引发观众的视觉注意。但若主体在形状、色彩、明暗、轮廓等自身条件方面显得比较特别和突出,创作者即可对这些突出的要素进行重点表现和引导,从而达到突出主体的目的。如黑暗中的一盏明灯、平静湖面上的一只白鹭、茫茫雪野中一个身着红色衣服的旅人等。

2. 合理安排主体位置

在构图时,最简便的方法就是将主体安排在画面的最中央,使之一目了然,但这样的构图往往使内容之间缺乏有机关联而显得单调。通常,除特殊需要(如电视新闻主播的位置等),摄像构图不会将主体置于画面的中心位置,而是安排在观众视线集中的画面中心周围的一些地方,比如前面讲到的黄金分割点上。即便采用中心式构图,通常也需结合其他构成元素,如常见的三角形构图,即将画面的主体安排在三角形位置关系的顶点处,这样的构图有安定、均衡且不失灵活的特点(如图3.23所示)。

图 3.23(A)　电影《长江七号》剧照　　　　图 3.23(B)　电视剧《神雕侠侣》剧照

另外,在很多影视作品中,为了在突出主体的同时交代人物关系,往往采用对角线式构图,即将两个主体分别安排在左上与右下或右上与左下这两个黄金分割点上。这样的画面往往具有较好的立体感、延伸感和运动感(如图3.24所示)。

图 3.24(A)　电影《热血高校》剧照　　　　图 3.24(B)　电影《长江七号》剧照

3. 合理设计主体面积

主体面积的设计包括直接表现和间接表现两种方式。直接表现指将主体在画面中以近景或特写的较小景别来呈现,使之占据较大的面积,如图3.25(A)所示。间接表现意指主体在画面中所占的面积不大,而环境在画面中占大部分面积,但主体仍然是画面的构成中心,同样吸引着人们的视线,并可通过环境气氛来间接地反衬主体,给人联想的空间。如图3.25(B)所示,尽管主体(滑雪者)在画面中所占面积不大,但由于处于黄金分割点上,且环境的主色调为非常单一的白色,因此也得到了极好的突出。

图3.25(A)　直接设计主体面积　　　　图3.25(B)　间接设计主体面积

4. 运用对比突出主体

前文提到过，通过对比的方式来构图，可以使画面更有活力，令主体身上不够明显的特征和内涵更加突出、醒目，从而使画面更具动感。因此，在具体拍摄实践中，可以尝试运用对比的规律和法则来突出主体，引起人们的注意。图3.26即为明暗对比、色彩对比、虚实对比和动静对比在影视摄像构图中的运用。需要注意，与静态摄影不同，影视作品的画面是连续的，所以不仅要考虑每幅画面的对比，而且要考虑前后画面的各种对比变化。

图3.26(A)　电影《花样年华》剧照　　　图3.26(B)　电影《十面埋伏》剧照

图3.26(C)　电影《重庆森林》剧照　　　图3.26(D)　某纪录片剧照

5. 运用线条突出主体

图3.27 利用线条汇聚的特性突出主体

任何一幅画面都离不开线条,线条是构图的"骨架"。在构图时,线条及其组合能使人全面、准确地认识事物,理解事物的具体形象、空间位置、朝向以及运动轨迹等,具有"视线汇聚"的作用。如图3.27所示,画面中人物所占的面积虽然不大,但线条的排列和层次感很好地将人们的视觉焦点汇集到了人物(主体)身上。

不同的线条会使人产生不同的联想,线条的粗细、浓淡和虚实也会给观众带来不同程度的感受:粗线强,细线弱;浓线重,淡线轻;实线静,虚线动。线条的形状、疏密程度亦可营造不同的视觉节奏。例如,图3.27中的线条较为粗重,就会使人产生一种"心事重重"的心理感受。

图3.28 用S形构图突出主体

利用线条来突出主体最典型的方式就是S形构图。一般而言,江河、道路所形成的线条都具有引导人们视线的功能,将主体置于线条的某一端点,既可以很好地突出主体,又可以使画面产生韵律感、流动感(见图3.28所示)。

总之,主体在画面中既是内容表达的重点,又是画面的结构中心。在拍摄实践中,首先要确定主体,并通过构图处理好主体与陪体、主体与环境等其他画面结构内容之间的关系,达到既能充分表达主题思想,又便于观众分清主次的目的。

二、陪体

陪体是相对主体而言的,是指陪衬渲染主体并与主体共同构成特定情节的被摄对象,它是画面中与主体关系最密切、最直接的对象。陪体在画面中虽处于次要位置,但由于具有陪衬主体之功能,便与主体构成了一种极为亲密的关系,具有重要的地位。

一方面,陪体可以构成情节、点明主题。当画面中有陪体时,画面内容会更加具体,也更易于被观众理解。在一些情节比较丰富的影视画面中,为了更好地突出主体、表现人物性格,经常精心使用陪体来深化主体的内涵,如图3.29中,弓箭和写着"丑"字的白纸,对于衬托主体的身份、性格与特质等,就起到了极为关键的作用。

图3.29(A)　电影《关云长》剧照

图3.29(B)　电影《九品芝麻官》剧照

另一方面,陪体可为画面提供装饰性元素,增强画面的形式感,在一定程度上起到美化画面、营造情感的作用。陪体的常见形式是道具,不但烘托了主体,而且也增强了画面的生动性,给观众带来美好愉悦的感受。如图3.30中,孩子是主体,而孩子手中的松果则成为陪体,两者的结合勾画出了童年的乐趣,令观者深感温馨。

在影视画面中,人与人之间、人与物之间、物与物之间,都存在着主体与陪体的关系,这就需要摄像师在拍摄过程中时刻注意对陪体的组织和安排。陪体的处理有直接处理和间接处理两种方式。直接处理就

图3.30　用陪体来美化画面、营造情感

图3.31(A) 直接处理陪体　　　　　　图3.31(B) 间接处理陪体

是陪体出现在画面中,但面积比主体小、位置比较边缘、形象可能不完整、色彩影调不抢眼。如图3.31(A),主体是左侧的小孩,陪体则是孩子目光望向的简笔画,如果没有画的存在,观众就不知道孩子在看什么,画面表现效果也不会这么传神。间接处理则指陪体不出现在画面之中,而是在画面之外,给人以想象的空间。如图3.31(B),虽然画面中只出现了射箭运动员,靶(陪体)并不存在,但从画面人物的表情及视线中,我们都可以感觉到靶就在画面之外的不远处。

　　由于影视画面的连续性,更多时候,画面中主、陪体的关系是频繁改变的,这一幅画面中的主体可能在下一幅画面中就会变成陪体,反之亦然。在这一系列变化中,拍摄者要恰当地选择画面的构图形式,处理好主、陪体之间的关系。

三、环境

　　环境指主体和陪体之外的其他有形构图要素,包括人、物、空间等。作为画面构图不可或缺的要素,环境可以渲染、烘托主体形象,说明时间、地点以及交代事件发生的原因,具有特殊的叙事、抒情和表意功能。因此,在摄像构图中,须着力为主体选择典型的环境,同时通过调节影调、色调、线条、面积、位置等画面造型因素来增强画面的艺术表现力。

　　环境可以均衡构图和美化画面,不同的环境在构图中所起的作用也不同。根据与镜头的距离和与主体的位置关系,构成环境的事物可以分为前景和背景两类。

1. 前景

前景指位于主体之前、离镜头最近的人或物。因距离摄像机镜头最近，在空间透视的作用下，前景在造型上具有成像大、颜色深的特点，这使得前景在内容表现上具有特殊的作用。

（1）突出、衬托主体：前景作为陪体出现，可以突出富有意义的人或事物，或点名主题内容，或推动叙事进程，或与主体形成某种意味深长的关系，以加强画面效果。图 3.32 为电影《晚秋》中的一个画面，前景暗示了与主体之间的关系，推动了情节的进一步发展。

（2）增强画面的空间感和透视感：利用人眼观察景物近大远小的透视特性，尤其是利用指向性线条的作用，能够在二维画面中再现立体空间的透视感和距离感，并引导观众的视线趋向主体（如图 3.33 所示）。

（3）渲染气氛，点明时间、地点等信息：以富有季节和地方特征的花草树木做前景，有助于渲染季节气氛和地方色彩，使画面更具生活气息。特别是在故事情节比较突出的画面中，前景可以交代时间、地点，甚至暗示人物的内心世界，推动情节的进一步发展（如图 3.34 所示）。

（4）帮助主体表达主题：有些时候，仅靠画面中的主体很难将画面的内涵表达清楚，因此就需要利用前景来进行陪衬，使观众完整、准确地理解画面内容。例

图 3.32　电影《晚秋》剧照

图 3.33　前景构图增强画面的空间感和透视感

图3.34　电视剧《步步惊心》剧照

如,要表现小学生的课业负担重,仅仅拍摄伏案做功课的小学生是不够的,若用高高堆起的书本(作虚化处理)作为前景,观众就会很容易联想到小学生课业负担重的问题了。

(5)弥补画面的空白、均衡画面:一般情况下,当画面的某个地方分量显得过轻时,可以考虑选择一些景物来充当前景,使画面不单调。如图3.35,当画面下方分量轻时,用水面做前景,就能使画面"压住阵脚",实现均衡。

图3.35　前景用于均衡画面

（6）在运动摄像中增强运动感和节奏感：例如，在拍摄滑雪的人物时，若在人物经过时以扬起的雪作为前景加以表现的话，会使画面鲜活起来，更加富有动感（如图3.36所示）。

（7）装饰画面：有些物体本身具有框架形状，如门、窗、栏杆、桥洞等，这些前景可被称为"框架形前景"。诗句"窗含西岭千秋雪，门泊东吴万里船"中的"窗"和"门"就是很典型的框架形前景。这些前景可以强化画面的图案美感，使观众产生身临其境的感觉，缩短画中景物与观众之间的距离，更可使观众的注意力放到框中的主体上；在强调主体的同时，令画面简洁、富于形式美（如图3.37所示）。因此，在拍摄实践中要善加利用框架型构图来增加画面的感染力。

图3.36　前景用于增强运动感和节奏感　　图3.37　框架形前景使画面更具形式美感

需要注意的是，设计前景要有目的性，所选择的前景不但要与画面主体存在内在的联系，而且也须有利于主体的表现，不可牵强附会，也不可冲淡主体的地位。总体上，前景可有可无时，用好了自然锦上添花，用不好则会极大破坏构图的质量。因此，若无十足把握，宁可不用，也不要乱用。

2. 背景

背景指画面中位于主体之后、离镜头较远的人或物。空白也可以是一种特殊的背景。一般而言，前景在画面中是可有可无的，而背景则是回避不了的，且会占据较大的画面比例。背景能够表现人物和事件所处的时空环境，为叙事营造特定氛围，对于突出主体形象和丰富主题内涵均有重要作用。

（1）交代环境、时间、地点：背景可以发挥提供信息的功能，通过表现人物和事件所处的环境，揭示画面内涵，反映出地理特征和时间特点，为叙事和抒情服务。如图3.38（A），通过背景中的图像，可以推断出故事发生的大致历史年代；而图3.38（B），根据背景中的夕阳和海滩，可以感受到浪漫的情感氛围。

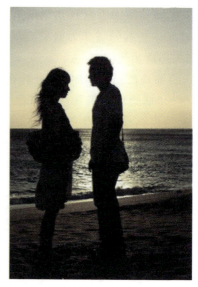

图3.38(A) 电影《山楂树之恋》剧照　　图3.38(B) 背景交代时间地点

（2）突出主体：利用背景与主体在明暗、色彩、形状、线条、结构等方面的差异和对比，可以更好地突出主体，使画面具有空间感和纵深感，形成准确的透视关系。

（3）点明、深化、丰富画面的主题：不同的背景往往具有不同的时代与地域特色，且蕴含着一定的象征意义，能把主体所处的典型环境或事件所发生的特殊历史背景与政策环境等巧妙地表现出来。如图3.39，对乞丐形象的呈现以美国国旗为背景，赋予画面以特殊的意味。

图3.39　摄影作品《乞丐与星条旗》

（4）强化形式感：如图3.40中，将人物置于横线条构成的背景上，采用俯角度拍摄，可以将人物的运动感和方向感很好地呈现出来，提升了画面的形式美感和艺术表现力。

正因为背景是不可回避的，所以处理好背景是摄像师必须掌握的技能。在处理背景的时候，须牢记两个要点：第

第三章 摄像构图

图3.40 背景强化画面的形式感

一,背景要与主体、陪体、前景形成对比,利用背景与主体、陪体和前景在明暗、色调、形状、线条和结构等方面之间的差距,来创造环境气氛,使主体得到有效的突出。例如,较暗的背景就要安排在较亮的主体后面。第二,背景的处理要力求简洁,繁杂无序的背景会损害画面的美感,不利于主体的表现,甚至影响主题表达。简化背景的方式很多,如通过俯拍或仰拍的方式,将背景设计为天空或地面,或多拍摄逆光、侧逆光画面来营造剪影效果。此外,长焦镜头和大光圈拍摄,以及对比的方法,也可以起到简化背景的作用(如图3.41所示)。

图3.41 综合利用各种方式简化背景

75

四、空白

空白指画面中除实体以外的其他部分。"画留三分白,生气随之发。"空白虽不是可感可触的实体,却是画面上不可缺少的一部分。就像标点符号在文章中的作用一样,空白能使画面层次分明、行进流畅。

空白不一定是纯白或者纯黑,只要色调相近、影调单一,能够衬托画面中的实体要素的部分,均可称作空白,例如天空、水面、地面、草地、墙壁、虚化的背景等。构图时,刻意在画面中的合适位置留出适当面积的空白被称作"留白",是一种独特的技艺。

之所以要留白,是出于两方面的原因:第一,以空白突出主体和其他实体,可使画面简洁,使主体轮廓鲜明、层次突出、线条明显,具有强烈的视觉冲击力和吸引力(如图3.42所示)。第二,空白可以营造独特的意境,给人以想象的空间,若运用得当,可使作品的境界得到升华,创造独特的画面语境(如图3.43所示)。

图3.42　电影《楚门的世界》剧照

图3.43　留白可以创造独特的意境

留白的位置和大小,不可随意为之,而要根据内容表现的需要和受众的视觉习惯来安排。总体上,空白面积小,画面趋于写实;空白面积大,画面趋于写意。另外,空白的取舍要符合人们的生活经验和心理需求。一般而言,如前文所述,在主体视线或运动趋向的一侧要多留空白,避免产生憋闷、"碰壁"的感觉。当然,也可以在必要的时候打破这一规律,逆向留白,刻意制造压抑的气氛同时,过大面积的留白容易令人产生视觉疲劳,要设计"破"的因素,使空白有生气(如图3.44)。

图3.44 大面积留白要有"破"的因素

总之,一幅完整的画面包括主体、陪体、环境(前景和背景)以及空白四个基本组成部分。但并非任何一幅画面都具备上述各个要素,有的画面只有主体和空白,有的则只有主体和背景,等等。在考虑画面结构要素的组织和安排时,既要充分考虑内容表现的需要,也需符合观众的观赏需求和接受习惯。但是,无论如何布局,都要注意突出主体。

五、非常规构图

在一些情况下,影视作品画面的构图并不遵循前文提到的规则和标准,而采用破坏、颠覆、反其道而行之的构图策略,即非常规构图。非常规构图的画面中各部分的配置明显失去比例,强烈冲击人的日常视觉经验,给观众带来新奇感,往往用来表达强烈的情绪,提供陌生化的思考,更可强烈地吸引观众的注意力。比如,奥美公司投资、贾樟柯监制的网络短片《语路计划之罗永浩》,就大量采用了非常规的构图方式(见图3.45)。

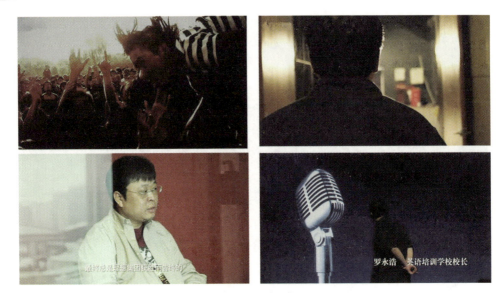

图3.45 网络短片《语路计划之罗永浩》剧照

第四节 摄像构图注意事项

好的构图并非"妙手偶得",而是摄像师主动设计的结果。摄像构图作为画面的外在表现形式,代表着摄像师的审美水平、艺术修养和创作风格。因此,一个合格的摄像师要能够根据不同的拍摄内容,选择适合的构图方式,从而拍摄出生动、形象、富有表现力和感染力的画面,减少构图的缺陷和问题。作为初学者,在拍摄时更要尽量以稳定构图、规则构图为主。

一、主体作为画面支点

主体在画面中起到统领全局的作用,在构图时,其他元素均须围绕主体进行配置。这一点前文已反复强调,此处不再赘言。不过,在表现规模、场面、气势等的画面(如远景镜头)中,往往很难确定主体,这时就需要摄像师为画面赋予一个结构支点,由人或其他事物在画面中"扮演"主体的角色(如图3.46)。在构图时,一定要找到这个支点,支点在画面中一般处于优势地位。如果没有支点的支撑,画面就会显得比较杂乱,失去视觉重心和稳定感。

图3.46 为没有明确主体的画面确定一个支点

二、不同景别构图注意事项

远景景别构图时,要注意提炼大的线条和色调,构成骨架,忌景物杂乱,没有支点(如图3.47)。此外,还可多采用逆光和侧光拍摄,加强画面的立体感和层次(如图3.48)。

图3.47 远景构图

图3.48 逆光拍摄画面

拍摄全景景别时,要注意保持主体形象完整,避免"缺边少沿",也不要"顶天立地",要在人物头顶预留一定的空间,也不要轻易"截断"人物的双脚。

近景构图时,要注意运用好光线来表现事物的质感,并且注意处理好人物的眼神光和手势(如图 3.49)。

在拍摄特写时,要注意抓取富有表现力的细节,把平时不被人注意却代表事物本质的东西展现给观众,特别是要注意表现眼睛和手这两个特殊的人体部位(如图 3.50)。

图 3.49　近景构图　　　　　图 3.50　特写构图

总体上,摄像构图要把握几个固定的原则:突出主体,简化背景,注意地平线的位置,综合运用线条、光线、角度、焦距等手段(如图 3.51)。上文罗列的仅是

图 3.51　综合运用多种手段构图

初学者在摄像构图中普遍存在的问题。事实上,正如主体可以被安排在任何位置上一样,构图也并无非此即彼的对错之分。如何在熟悉规则的基础上灵活发挥,需要摄像工作者在拍摄实践中慢慢体会。除此之外,还要养成敏锐观察生活的习惯,留心周围的环境,大量鉴赏他人创作的优秀作品。

本章小节

没有不正确的构图,只有不用心的创作者。

构图是摄像师将客观世界转变为屏幕影像的过程,帮助人们从无序的现实世界中找到秩序,把散乱的点、线、面以及光线、色彩等视觉要素组织成一个可被接受、理解和欣赏的画面,进而传达作者的思想和情感。摄像师须在遵守构图基本规律的前提下,创造性地对画面中的主体、陪体、环境和空白等结构要素进行组织和安排,最大限度地发挥画面的艺术表现力,从而创作出信息丰富、形式优美的画面。因此,好的画面构图是遵从基本审美规则和创造性使用相结合的产物。

第四章 光 线

本章要点

1. 光线的品质和方向。
2. 三点布光法的实施。
3. 外景照明的注意事项。
4. 光线与画面造型之间的关系。

光是客观世界必不可少的构成要素,正因为有了光,人才能看清、认识并理解自身所处的环境。不妨认为光是"影像之母",若无光,世界将是一片黑暗,任由什么高级设备,也无法将影像记录和呈现。因此,影视艺术也被称为"光影的艺术",离开了光线,其他一切造型手法也就无从谈起。

上一章提到,构图、光线和色彩均为画面重要的造型元素,共同影响着影视作品的艺术表现和观众的审美需求。构图是一种将摄像机前视觉元素组织起来塑造视觉形象的创作活动,各种视觉元素决定了构图的最终效果和画面的视觉表现。而在各种视觉元素中,光线居于首位,是构筑摄像画面最基础、最重要的元素。

光线照明是一项技与艺相结合的工作,不同的光比、角度、环境都会影响到画面的视觉效果。在影视作品中,光线对被摄对象的层次、线条、色调和气氛有着直接的、决定性的影响。光线一旦发生变化或者光照效果不理想,将破坏画面的构图效果和艺术氛围。一般而言,光线在影视画面造型中具有两方面的意义:一是在技术上以满足照射在物体上的亮度为目标;二是通过光线对形象、场景进行塑造和描绘,表现特定艺术效果。所以,光线照明既是一种技术手段,也是一

种艺术手段,包含着美学诉求与表意功能。

在画面造型中创造出完美的光线效果是影视导演和摄像师共同追求的目标。要拍摄出质量上乘、构图优美的画面,摄像人员首先要对光在现实生活中的万千变化熟稔于心,在经验积累的基础上学习和理解基本的照明概念,掌握光的基本规律,从而通过灯光布置和照明布局等手段来造型和表意。本章主要讲解画面构图中的光线照明理念与技能,包括基本的照明概念、灯光布置和照明布局、外景照明、光线与画面造型之间的关系等内容。

第一节 基本照明概念

光线是影视画面的造型元素之一,照明的设计和安排直接决定了画面的质量。要从容而有效地处理摄像机、被摄主体和光线三者之间的关系,摄像人员须在熟练、得心应手地利用手中的照明设备之前,理解和掌握一些基本的光学知识和照明概念,主要包括光的品质、光的方向、阴影、影调、色温五个方面,下面将予以详细介绍。

一、光的品质

客观世界中能发光的物质均为光源。按其属性,可分为自然光源和人工光源两类。自然光源指自然界固有的非人造光源,如太阳光、天空光、萤火虫发出的光、闪电,等等;人工光源则包括火焰光源和电光源两类,其中电光源在室内拍摄中有广泛的运用。

光的品质主要是指光线的硬柔。不同性质的光源可以形成不同的光线形态,具有不同的照明效果和造型作用。一般而言,我们大致可以认为存在三种品质的光:硬光、软光和混合光。

1. 硬光

硬光亦称直射光,指光源直接照射在物体上并能产生清晰投影的光线,如直射的阳光、弧光灯和聚光灯发出的光线等,都属于硬光。

硬光的方向性很强,投射方向很明确,一般从很小的点源发出,构成明亮、阴暗和阴影三部分。一般而言,被摄对象被光线照到的地方亮,未被照到的地方

图4.1 硬光直接照射在物体上产生清晰投影

暗,可以较好地表现物体和人物的线条轮廓、表面特征、立体感和质感(如图4.1所示)。

硬光常作为主光、轮廓光或局部修饰光使用,可以创造画面的丰富影调(之后会有详细介绍)。但这种光线也有一些缺陷,如单个硬光源的造型效果会比较生硬、呆板,而采用多个光源时若处理不当则会造成光影混乱的现象。

2. 软光

软光亦称散射光,指光源照射在物体上只提高普遍亮度但不产生明显投影的光线,如阴天的光线、散光灯发出的光线等,都属于软光。硬光在经过环境反射后也会转变为软光,所以软光是比较常见的一种光线。

软光通常是全向或"无向"的光,光照均匀、光线柔和,一般不会有明暗

图4.2 软光不会产生明显的阴影

过渡的光影层次。另外,软光可提高人物和物体的普遍亮度,不会产生明显的阴影(如图4.2所示);即便产生阴影,也往往恬淡柔和,且具有不清晰的边缘。

软光照明所形成的反差小、明暗差别不大,因此也是纪实类作品(如电视新闻)中常用的光线。一般情况下,大型光源被强烈散射,经一次或多次反射以及过滤后形成的光在品质上都是柔和的。在拍摄中,为提高整个场景的普遍光照度,又不影响现场光线气氛,摄像师常利用现场的白墙作为反光体,借以产生软光效果。在塑造艺术形象时,软光通常被用作辅助光,用来平衡光线、柔化影调。

软光发光面积大,难以限制和控制照明的范围和方向,也不利于表现被摄物体的外部轮廓和线条特征,画面显得比较平淡、缺乏力度,一般不用做主光。

3. 混合光

既有硬光性质又具有软光性质的光线即为混合光,日常生活中实际存在的光线经常是硬光和软光的混合。

在拍摄实践中,硬光和软光两种性质的光源常常是混合使用的,是为混合光照明,即以硬光作为主光照亮主体,同时使用软光为辅助光增强画面的层次与细节。软硬兼施,可以使画面的效果明显、主次分明(如图4.3所示)。

二、光的方向

光的方向,指在某个特定的布局内,以摄像机—被摄体的轴为参照的照明方向。需要注意的是,光的方向是以摄像机的视点为参考的,与被摄主体的朝向无关,但光源位置和拍摄方向的改变都会引起光线方向的改变。

图4.3 混合光照明效果

不同方向的光不仅发挥照明的作用,更是造型的重要手段。方向不同,产生的效果也不同,影响着画面中被摄主体立体感、质感、空间感的表现以及整个画面氛围和情绪的表达,对画面造型有着重要的影响。不同的光的方向(如图4.4所示)在以被摄主体为中心的360°范围内,可以分为顺光(0°)、侧光(90°)、逆光(180°)、顺侧光(45°左右)、侧逆光(135°左右)等。此外,在被摄对象的垂直方向上还有顶光和脚光(底光)两种光线形态。

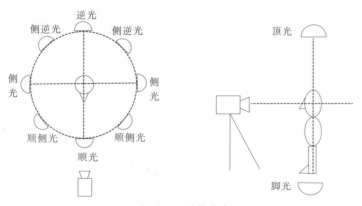

图4.4 光的方向

一般而言,光的方向对画面中阴影区域的数量会有重要影响。当照明从物体的前面移向后面时,光的入射角度增加,阴影会越来越多,同时影响影像的整体格调,逆光可以产生比较明显的阴影,顺光的阴影效果较弱。

1. 顺光

顺光,亦称正面光,指光源方向和摄像机的拍摄方向一致的光线。顺光的受光面大、背光面小,能较好呈现事物的全貌,同时保持一定的立体感,是影视作品常用的塑形光。

图4.5　顺光常用于人物面部照明

顺光使被摄体受到均匀的照明,阴影面积小,并可隐没被摄体表面的凹凸及褶皱,尤其在照射人物面部时,几乎没有阴影和明显的影调变化,能使人物显得皮肤光滑、较为年轻(如图4.5所示)。因顺光能够表现被摄主体的固有色彩,所以经常被用于表现节目主持人形象和晚会表演。另外,在电视新闻和小型专题节目中,也常使用顺光照明,优化人物的画面效果。

但是,由于顺光形成的阴影面积小、照明过于均匀,故不利于表现画面的层次和轮廓,会使被摄物体显得呆板、平淡,画面缺少活力。特别是在拍摄人物面部时,顺光容易造成反光,或突出人物脸部的汗水或油脂,影响画面的美感。

2. 侧光

侧光,即侧面光,指光源方向与摄像机的拍摄方向成90°左右的光线,被摄对象的受光面和背光面各占一半,阴影在光源相反的一侧。

侧光可以在被摄对象上形成亮面—次亮面—明暗交界线—次暗面—暗面的丰富影调变化,具有较好的造型功能(如图4.6所示)。另外,侧光还可以很好地表现被摄主体的外部轮廓和结构,呈现出较

图4.6　耐克平面广告

强的层次感和立体感。有时侧光还能夸大被摄主体表面细微起伏、粗糙不平的结构,表现出戏剧性的画面效果。

侧光照明可以得到明暗对比强烈、亮度反差较大的画面效果,但构图时必须考虑被摄体受光面和阴影的面积比例关系,以拍摄出明暗层次比较清楚、形象饱满的画面。

3. 逆光

逆光又叫背面光,指光源处于被摄对象的身后,且光源的照明方向与摄像机镜头的拍摄方向相反的光线。逆光拍摄时,光源与摄像机形成约180°的水平角,在被摄主体上除了可以见到一条明亮的轮廓线外,正面并不受光。

逆光拍摄虽无法表现被摄体的立体感和质感,却能勾勒出明晰的剪影效果,令主体轮廓分明,从背景中分离出来(如图4.7(A))。另外,当被摄体为透明、半透明物体时(如人的头发),会使其更加明亮、色彩更加鲜艳动人(如图4.7(B))。逆光照明常用于渲染画面的特定情绪氛围,如孤独感、神秘感等等。

图4.7(A) 电视剧《步步惊心》剧照　　　图4.7(B) 电视剧《神雕侠侣》剧照

因逆光拍摄时光源与镜头相对,容易出现光晕,影响画面的质量,故在拍摄时应避免光线直射镜头。

4. 顺侧光

当光源处于顺光角度和侧光角度之间的区域时,即光源处于被摄主体侧前方,就构成了顺侧光,又称为前侧光。顺侧光是一种常见的照明光线,兼有顺光和侧光两种光线的特点,在影视摄像中常作为主要的塑形光。

在顺侧光照明条件下,被摄主体的受光面较大,背光面较小,可以形成明暗

过渡的影调层次,既可以表现被摄主体的立体感和质感,又不至于形成浓重的阴影(如图4.8所示)。

在各类人物和各种物体的照明中,顺侧光对于人物或者物体的表现都是比较理想的光线角度,可以得到比较理想的造型,因此是电视节目特别是人物访谈节目中常用的照明光线。

5. 侧逆光

当光源处于侧光角度和逆光角度之间的区域,即光源位于被摄主体的侧后方,就形成了侧逆光,又称后侧光。在侧逆光条件下,被摄主体的后侧面受光,正面大部分背向光源,因此受光面较小,背光面较大。

侧逆光兼具侧光和逆光的特点,便于突出对象的轮廓和形态,使之与背景分离,从而呈现出一定的空间感(如图4.9所示)。另外,侧逆光还可以用于突出被摄主体表面的质感,丰富画面的影调层次。

6. 顶光

顶光指从被摄主体上方投下的光线。通常光源高于关系轴60°以上,才形成顶光照明。

图4.8 顺侧光造型画面

图4.9 侧逆造型画面

在顶光照明条件下,被摄主体的水平面和垂直面会形成较大的明暗反差,但缺少明暗过渡的中间层次,因此常常用于反映人物的特殊精神面貌。需要注意的是,以人物为拍摄对象时,头顶、前额、鼻梁、上颧骨较为明亮,而眼窝、鼻下、两颊较暗,形成近似骷髅的形象,常用于丑化人物或烘托特定的气氛。图4.10为美国电影《教父》中马龙·白兰度(Marlon Brando)饰演的教父形象,导演频繁使用

顶光拍摄来塑造人物的冷酷形象，烘托黑帮中的特定氛围。

另外，顶光作为一种特殊的光线，在大面积场景中，被摄主体的投影很小，不利于表现空间层次。若非独特设计，使用顶光照明时一定要补光，才可以营造出特定的环境氛围和自然光的真实效果。

7. 脚光

脚光亦称"底光"，其光影结构与顶光相反，是从被摄主体下方投来的光线。底光是反常的照明光线，在日常生活中较为少见（如图4.11）。底光可以用来照射人物的头发或景物的细节，有修饰和美化的作用。另外，底光还可以表现特定的光源特征、环境特点，如炉火、篝火等，再现光源的真实光效。

底光有时候也可以作为"恐怖光"，常在影视作品中表现反面人物的性格特征，制造出恐怖、恐惧、古怪、神秘的气氛效果，在20世纪30年代的好莱坞恐怖电影以及40—50年代的黑色电影（film noir）中比较常见，电视新闻和纪实类节目中一般不会使用。

图4.10　电影《教父》剧照

图4.11　电影《如果·爱》剧照

三、阴影的品质与作用

既然光是有特定方向的，被摄物体就必然有被光照到的部分和没有被光照到的部分，我们将后者称为阴影。阴影的形成与光的方向、投射角度以及光的

软硬密切相关,光和影的相映效果对于画面构成的美感至关重要,必须充分重视对阴影的设计。

阴影可以分为投射的阴影和虚假的阴影两种类型。投射的阴影指因照明被物体遮住,从而形成它自身的阴影,如图4.12中的左图;虚假的阴影指画面中没有被照到的区域,是由于色调渐变引起的阴影,如图4.12中的右图。两种阴影虽成因不同,却均被广泛用来营造特定的氛围和情调。一般情况下,出于让观众看清楚主体的需要,创作者需尽量减少或消除阴影;但在有些情况下,阴影在叙事、抒情、表意等领域发挥着不可或缺的作用。如电影《这个杀手不太冷》中,导演为刻画女主人公坚强的内心及其对杀手莱昂的复杂感情,便时常通过阴影的设计来渲染特定的氛围。

图4.12 电影《这个杀手不太冷》剧照

总之,事物总是存在着正反两方面,阴影也不例外,它既有破坏画面清晰度的一面,又有塑造画面美感与情调的一面,因此,关键在于照明工作者能否正确认识和运用它,使它"为我所用",成为制造美感的艺术手段。通常情况下,要想控制阴影的深度和范围,就需要增设光源来照亮阴影区,这类照明方式被称为"补光",对此我们将在第二节详细介绍。

四、影调

影调指借助照明而使画面影像呈现出的明暗层次。影调的概念通常用作对照明方案的总体描述，在画面造型、烘托气氛、表达情感、实现创作意图等方面均具有重要作用。通过对画面影调的调节和控制，可以创造出优美的视觉形象，形成或亮或暗，或明快或压抑的画面气氛，从而营造特定的情绪和氛围。

影视画面的影调有如下两种分类方式：

1. 按照亮度的差别，可以分为亮调、暗调和中间调

亮调亦称"高调"，即画面大部分面积呈现出较高的亮度，阴影面积较小，能给人以明快、纯洁、淡雅、舒畅的感觉。暗调亦称"低调"，指画面中大部分面积呈现较暗的状况，亮部所占面积小，同时不同层次的较暗部分形成富有变化的深色基调，给人以深沉、凝重、肃穆、含蓄的感觉。中间调介于亮调与暗调之间，指画面明暗关系均衡，从最亮的部分到最暗部分之间有丰富的过渡层次，可以很好地表现被摄主体的立体形状和表面质感，是影视作品的常用影调。图4.13的三个画面依次为亮调、暗调和中间调画面。

图4.13（A） 《阳光灿烂的日子》剧照　　图4.13（B） 《重庆森林》剧照　　图4.13（C） 《重庆森林》剧照

2. 按照对比度的不同，可以分为硬调、软调和标准调

硬调，亦称强烈调，指画面的明暗和色彩反差强烈，给人以简洁、粗犷、有力的感觉，有利于表现大的画面结构、质感强烈的物体，常用逆光、侧逆光来形成剪影效果或浮雕效果，但影像细节部分容易失去质感。软调，亦称柔和调，指画面的明暗和色彩反差小，缺少最亮部和最暗部，对比较弱，给人以柔和、细腻的感觉，常用顺光和顺侧光拍摄，不过画面也容易缺乏力度和动感，尤其是在表现大场面时，画面会显得生气不足。标准调，指画面中明暗过渡平滑、层次丰富、反差适中，各种明暗关系在画面中都可得到很好的表现，是影视作品中最常用的影

图4.14 硬调、软调与标准调

调。图4.14的三个画面即分别为硬调、软调和标准调。

需要强调的是,两种分类方式并不是互斥的,而须相互衬托、相互结合。拍摄者在给画面定调子的时候,也应综合考虑上述两种分类方式。例如,在拍摄青春偶像剧时,为了使演员看上去更靓丽,往往采用亮调子的顺光、侧顺光拍摄,而在情节进展的过程中,则应根据叙事的不同需要选用软调或标准调来完成造型,在总体上给人留下平和、阳光、明媚的印象。在拍摄硬汉题材的影视作品时,为了在造型上突出人物的强壮和内心的刚毅,常常将暗调和硬调结合使用,实现最佳表现效果。

准确设计画面的影调方案,是影视创作者的基本功。影视创作者应根据叙事和表现的需求,以及自己的艺术理解力,做好这项工作。

五、色温

在第一章中,我们对色温有过大致的介绍。光源的光谱成分与绝对黑体在某一温度下的光谱成分一致或接近,就用绝对黑体的温度来表示光源的光谱成分,即光源的色温,单位为开尔文(K)。在照明设计中,需牢记:色温越高,色彩越冷;色温越低,色彩越暖。不同光照条件下环境的大致色温值如图4.15所示。

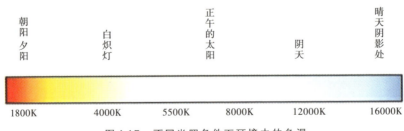

图4.15 不同光照条件下环境中的色温

色温并非光源本身的实际温度,而是表征光源波谱特性的参量。我们知道,人眼对光的颜色具有很高的适应性,无论日光灯还是家用钨丝灯发出的光,人眼都会感知为白光。但摄像机对光源色温的记录却是绝对客观的,不能像人眼一样去自我调节。摄像机拍摄的日光灯照射下的物体通常呈现青蓝色,而家用钨丝灯照射下的物体则呈现橙红色。这样一来,在实际拍摄中,摄像人员就不能以人眼对现场光源的感知为基准,而必须严格按照摄像机的操作程序,在不同色温的光线照射下,首先调整好摄像机的白平衡,使摄像机能够"适应"光线的色温条件,从而还原现场场景的真实颜色。故而,了解和掌握常用光源的色温值对于摄像工作者来说是十分重要和必要的。常用光源的色温值如表4.1所示。

表4.1 常用光源的色温值

人工光		太阳光	
光源	色温(K)	光源	色温(K)
蜡烛光或火焰光	1800—1900	日出日落时	1850
白炽灯	2800	日出后半小时	2350
碘钨灯	3200	日落前半小时	2350
卤钨灯	3200	中午直射光	5600
三色荧光灯	3200	夏季中午直射光	6800
普通荧光灯	4800	阴天天空光	6800
标准光源	5600	蓝色天空光	大于8000

当光源色温无法统一时,需首先确定以哪种光源为主。若以自然光为主,则被摄主体须尽量靠近自然光的透光处;若以灯光照明为主,则要加大灯光强度,使被摄主体主要部分的灯光强度强于自然光,并尽量避免以窗口或门为背景。接下来,就可以根据主要光源的色温,选择滤色片并调整白平衡(白平衡调整方法参见第一章),使画面效果能够基本实现色彩的准确还原。

第二节 灯光布置和照明布局

灯光照明是摄像过程中的重要造型手段,在改善现场光线、塑造人物形象、

营造环境气氛和表达内心情感等方面有着不可替代的作用。

在自然光源不能满足拍摄需要的情况下，往往需要使用人工光源，尤其是电光源来照明。在影棚与室内拍摄通常都靠人工光源照明来完成。人工布光和照明在使用上不受时间限制，且光线的投射方向、光的强度、光的性质、光的色温等都可以灵活调整，同时拍摄者还能根据需要对被摄对象进行即时的造型处理以配合布光完成造型，极大地提升了创作效率。

一、照明器材简介

人工照明主要运用人造电光源来实现。在影视拍摄中，有多种专业照明灯具可供灯光师选择使用，每一种都有不同的适用场合与造型效果。总体上，我们可将照明灯具分为聚光型灯具和散光型灯具两大类。

1. 聚光型灯具

聚光型灯具的特点是亮度高、方向性强、集中性好、边缘轮廓清晰，且能使被摄体产生明显的阴影，是典型的硬光，因此常用于主光和轮廓光。常用的聚光型灯具包括菲涅尔聚光灯（演播室常用灯具）、回光灯（常用作轮廓光，勾勒物体的形状与结构）、反射式聚光灯（与回光灯照明原理相似，但性能和质量高于回光灯）、筒子灯（常用于电视文艺节目营造舞台气氛的照明）和椭球形聚光灯（亦称"成像灯"，常用于演播室造型效果光、追光）等（参见图4.16）。

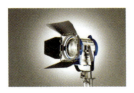菲涅尔聚光灯　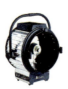回光灯　反射式聚光灯　筒子灯　椭球形聚光灯

图4.16　常用聚光型灯具

2. 散光型灯具

散光型灯具光照范围广、亮度低且均匀，散射面积大，光线没有确定方向，品质柔和，是典型的软光。在人工照明中，散光型灯具主要用于淡化聚光型灯具造成的深色阴影，使光线更为细腻动人。常用的散光型灯具包括天排灯与地排灯

(在演播室中常用于天幕照明)、顶光散光灯(常用于大面积景物的顶光照明)、四联散光灯(常用于室内大面积泛光照明)、新闻灯(分单联与双联两种,常用于电视采访和外景摄像)以及三基色荧光灯(常用于天幕光、顶光和正面辅助光)等(参见图4.17)。

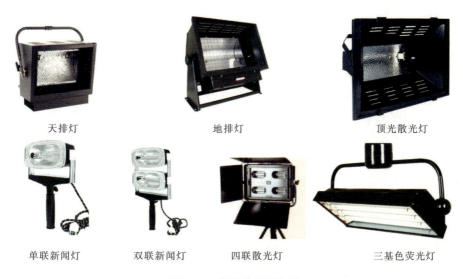

图4.17 常用散光型灯具

当然,在经费有限、条件比较简陋(如拍摄学生作品)时,我们无法使用专业的照明灯具来布光,在这种情况下,就需因地制宜地选择其他日常使用的人工光源进行照明,如钨丝灯、日光灯、烛光、手电筒等。对于这些日常用人工光源的性能,我们也要有较为细致的了解,尤其是对其色温,要做到可以大致目测的程度。

二、主光

根据在画面造型中发挥的不同作用,可将人工造型光线分为主光、辅助光、轮廓光、环境光、眼神光和修饰光等类型。其中,主光是最重要的造型光。

主光指表现环境和刻画人物的主要光线,它确立了照明的方向和光源的创意,决定着环境光效的特征和光影结构,在各种光线中占主要地位,是影响拍摄的最关键的光源。主光是灯光师和摄像师处理光线时必须首先考虑的光线。

不同位置的主光会产生不同的阴影面积和浓淡效果,所以根据表现内容的不同,必须优先考虑主光光源的位置。根据位置的不同,可将主光分为前向主

光、侧向主光和后向主光三种常用的主光类型。

1. 前向主光

前向主光亦称正面主光,指主光光源的位置位于被摄对象的正前方。一般情况下,与摄像机高度持平的主光可以产生平淡、直接的照明,隐匿脸部皱纹、线条和其他标记,令人物的面容看上去"干净";而摄像机高度以上30°到45°范围内的前向主光则可极大美化人物的容貌,令额头骨和鼻子在面颊投下令人赏心悦目的阴影,并使平坦的面部产生立体感,同时仍可软化脸部的特征,掩盖皮肤的纹理;当光源达到较高位置(顶光)时,主光会使人物眼窝变暗变黑,并在嘴唇和鼻子下出现拉长的阴影。值得一提的是,前向位置低角度的灯光(底光)往往能够营造惊悚、恐怖的意境,常用于此类题材影片的拍摄。

需要指出的是,前向主光中有一种十分特别的类型——四分之三前向主光。这种主光的光源同时位于人物前方和上方大约45°角位置,可以在人物脸部的阴影面产生柔和的三角形修补光,是经典的好莱坞明星光线造型风格。图4.18即为电影《晚安,好运》中利用四分之三前向主光对人物进行造型的画面。

图4.18　电影《晚安,好运》剧照

2. 侧向主光

侧向主光指主光光源位置位于被摄对象的侧面。当使用侧面光线作为主光拍摄时,光线可在人物面部形成一个垂直的分界线,将面部分隔为明暗对比强烈的两个部分,通过提供视觉变化吸引注意力。同时,当被摄体在镜头前转动,能够获得特殊的画面效果。

3. 后向主光

后向主光指主光光源的位置位于被摄对象的后方。后向主光中运用最为广泛的,是主光光源位于被摄主体后方135°左右位置的布光方式,称为"四分之三后向主光"。这种主光常用于夜晚的外景拍摄,通常采用硬光源,可以自动产生幽暗的、极富情调的剪影效果,具有丰富的象征意蕴。此外,经典好莱坞动作片

也常采用双四分之三后向主光来进行人物造型。在双主光的作用下,阴影区被留在人物脸部中央,可以很好地塑造外表冷酷、内心坚毅的硬汉形象(见图4.19)。

三、辅助光

辅助光又称补光,指用于补充主光照明的光线,对主光起辅助作用。补光的宗旨在于:在照亮或补充主光形成的阴影的同时,避免形成新的阴影,提高被摄主体的画面造型表现力。一般而言,辅助光都来自与摄像机相同的方向(即顺光或侧顺光),亮度则通常低于主光。

图4.19　双四分之三后向主光常用于塑造硬汉形象

主光与辅助光的照度比值称为光比,这一数值决定着被摄对象的影调反差和层次。一般情况下,主光和辅助光的光比约保持在2∶1。主光与辅助光的光比大,被摄主体的阴影会比较浓重,立体感增强,多呈现为硬调的效果;主光与辅助光的光比小,则画面阴影淡,立体感弱,多呈现为软调的效果。在处理人物与环境的光比时,照射在人物身上的光线通常要比环境光线亮,这样有利于突出人物(主体)。

在人工照明的布局中,辅助光一般有四个基本位置,如表4.2所示。

表4.2　辅助光的基本位置

辅助光位置	光线效果
摄像机—被摄体轴的前向稍高于摄像机高度	不会由于补光的加入而产生新的阴影
摄像机—被摄体轴的关键侧向	产生更好的立体效果
上方较高位置处	出现很好的立体效果,但容易在鼻子上造成双向阴影
上方较高位置处	阴影投在地板上不影响平面拍摄,容易造成眼窝等补光不足

四、其他光线类型

除了在画面造型中起主要作用的主光和辅助光外,有时为追求更具表现力的画面造型,还需运用一些特殊的光线,包括轮廓光、环境光、眼神光、修饰光等。

轮廓光是使被摄对象产生明亮边缘的光线。轮廓光从被摄对象背后投射来,可使被摄对象产生明亮的边缘,勾画富有表现力的轮廓形状。轮廓光通常是画面中最亮的光线,主光与轮廓光的光比约为1:1—1:2(参见图4.20(A))。

图4.20(A) 轮廓光

图4.20(B) 环境光

环境光亦称背景光,是用来照明被摄对象所处环境和背景的光线,主要作用在于消除背景上的投影,使主体与背景脱离,突出主体。有时还可用来营造特殊气氛(参见图4.20(B))。

图4.20(C) 眼神光

图4.20(D) 修饰光

眼神光指可以在被摄对象眼球上形成小光斑的光线。眼神光能使人物目光明亮而活跃,常用于近景和特写景别中。通常使用低照度光源,如白炽灯、烛光等(参见图4.20(C))。

修饰光亦称装饰光,是用来修饰被摄对象某一细部的光线,旨在使被摄对象的某些局部(如军功章、首饰等)提高亮度。多使用比较柔和的小灯(参见图4.20(D))。

对上述几种特殊光线的使用,有两个注意事项:第一,要结合造型、叙事和表现的基本需求,切勿为使用而使用,给人留下过于矫饰的印象;第二,不能"喧宾夺主",即不可冲淡主光的主导造型地位。

五、三点布光技术

三点布光是人工布光的基本方法,是由四分之三前向主光、辅助光和轮廓光构成的,亦称伦伯朗式布光法。其基本格局如图4.21所示。后来,这一术语也用于指主光、补光和后向光的任意组合。

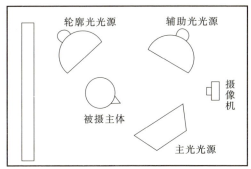

图4.21 三点布光法基本格局

人工布光应关注总体效果,统一调整,最好布好一个光源后立即关闭,然后布置下一个,否则相互之间会干扰,影响对光线方向和光比的判断。全部布好后,再打开所有光源,完成造型。三点布光通常有四个步骤:首先设计一个前向45°主光;接着关闭主光,设置一个后向轮廓光,兼顾头发的照明;然后将主光和背景光打开,为次要侧面加入补光,判断强度;最后,设计照亮背景的光线。

而随着被摄主体的增多,布光也会随之变得复杂,但复杂的布光也需要建立在三点布光的基础上。一般而言,无论多么复杂的照明布局,都可遵循下述五个步骤,见图4.22。

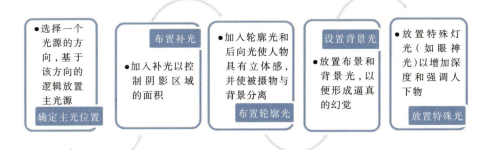

图4.22 人工布光的五个步骤

第三节　外景照明

光线是千变万化的,光线的方向、强弱和色温等特性在不同的时间和环境下都存在着差异。一般情况下,如非室内、影棚拍摄,或者刻意改变自然光线来实现特殊的叙事与表现效果,拍摄均应在自然光线条件下完成。特别是,对于纪实类作品,尤其是电视新闻而言,真实性法则要求拍摄者尽可能减少对环境的人工干扰,因此最常利用自然光。

一、外景照明概述

直接或间接来自太阳的光线,即为自然光。太阳光光照范围大、亮度高,但照明效果随着季节、时间和地理纬度的不同,有着错综复杂的变化。另外,具体的天气和环境状况也使太阳光产生直射和散射等不同形态。由于自然光不受人的支配,所以摄像工作者必须了解自然光的基本常识,同时选择适当的时间和角度来拍摄,即坚持"相时而动、因地制宜"的自然光使用原则。图4.23即为夏季一天不同时段太阳光照射地面的光线角度。

图4.23　夏季一天中太阳光照射地面的角度

从图4.23可以看出,一天之中太阳的位置在不断变化,从而形成了不同的入射角(光线方向)。不同时刻的太阳光具有不同的特点,见表4.3:

表4.3　不同时间段太阳光的特征

时间段	光线特征
黎明与黄昏	无阳光直射,总体亮度低,适合拍摄剪影效果,经人工处理可以拍摄夜景
日出和日落	阳光与地平线角度小(15°以内),可以将建筑物的侧面照亮;天空色温高、地面色温低,形成明晰的冷暖对比,有利于拍摄逆光、剪影效果
上午和下午	太阳与地平线夹角在15°—60°之间,时间较长,光线变化不大,色温稳定(5400—5600K之间),能较好表现物体的立体形状与表面结构,是利用自然光拍摄外景的最佳时段
中午	太阳与地平线夹角在60°—90°之间,光线亮度极强,几乎为顶光照射,不适宜进行外景拍摄;但在冬季的中午,大部分地区的阳光投射角在40°—50°之间,仍是拍摄的好时机

除时间会带来自然光特征的差异,天气对自然光也有着重要的影响。不同的天气条件下的自然光线不同,见表4.4：

表4.4　天气状况对自然光照明效果的影响

天气状况	光线特征
晴朗	阳光直射,光照效果强烈,并呈现明显的方向性,地面上被摄物体的受光面和背光面明暗差别很大,层次感强,形成的阴影清晰可辨
多云	此时的光线虽然有一定的方向性,但光线效果柔和,被摄物体的受光面和背光面明暗反差小,阴影不明显
阴天	光线没有方向性,强度较弱,色温较高,地面上的物体基本不会形成反差和阴影,并表现出明显的青蓝色调
雨天	光线没有方向性,没有强烈的明暗反差和光影变化,立体感较差,层次也不显著,但光线细腻柔和,可以起到渲染情感、增强联想的艺术表达效果

并非所有自然光照明效果都符合影视创作的要求。创作主题和内容均会对照明和光线提出直接或间接的要求,这就需要摄像工作者根据需要对自然光线照明的角度、时间和天气等条件进行选择。选择合适的光线照明条件,是主题表达、意境创造的关键。

二、外景照明注意事项

1. 选择有利于景物造型的光线效果

如果被摄主体需要顺光进行造型,就需要避开多云或阴天的散射光线,尽量采用晴天的直射光来造型。如需侧光和侧逆光的话,则可更多考虑利用日出或黄昏的暖色光线来表现其外形美。除此之外,有时为营造特定的气氛,渲染特定情绪,如离别、失败、缅怀等,创作者可利用阴天或者雨天的冷色调光线来进行表达,使人物的造型更加符合表现的需要。

2. 选择可以烘托气氛的光线效果

日出、日落时的特殊光效,不但可以表现被摄主体的独特造型,如剪影、暖色调风格等,还可使观众的心理受到感染,体会到一种自然流畅的光效美和色彩美,产生美好的联想和情感上的共鸣,直接影响观众对作品艺术表达的感受(如图4.24)。

图4.24　利用日出、日落时的光线效果烘托气氛

3. 在纪实类作品中要选择真实的自然光造型效果

在拍摄纪实类作品(如纪录片、电视新闻等)的过程中,要尽可能再现真实的客观环境。尽管不同的光线有着不同的造型效果和审美价值,但从真实性法则出发,仍需完整保留自然光线环境的本来面目,不可为了追求特殊的效果而采用

光线造假。当然,对于有些以观赏性为诉求的纪录片来说(如《舌尖上的中国》),出于美化画面的需要,在不破坏内容真实性的基础上,可以对自然光线进行一定的调整。另外,在某些特殊情况下(如新闻现场报道光线较暗),可以借助人工光(如前面介绍过的新闻灯)进行照明。不过,这种照明只是为了更加准确地记录和呈现客观世界,并无装饰性效果。

总而言之,自然光照明面积大、范围广、亮度高,能全面反映被摄对象的总体特征和外貌。缺陷在于,其对镜头前的所有对象都"一视同仁",不能突出主要对象和主要场景,普遍性有余而重点性不足,比如有些被摄主体的某些需要突出和强调的细节却被置于阴影之中,有些对象因背景太暗而缺乏层次感,以及前景过亮透视效果较差等等。因此,在使用自然光为主光源拍摄时,需通过适当的人工光线照明来弥补自然光在细节和重点表现上的不足。

第四节　光线与画面造型

在影视画面的所有造型元素中,光线是居于首位的,因其一方面可以"照亮"被摄主体的外部特征,另一方面也可通过控制阴影的面积和位置而展现独特的艺术效果。因此,在画面造型设计和构图过程中,必须选择合适的自然光线并精心安排特定的人工布光。同时,影视画面是在二维空间上表现三维空间,将立体的事物呈现为平面的影像,若光线安排不当,画面会缺乏层次、平淡无奇。所谓光线造型,就是指利用不同性质、方向和类别的光线来呈现物体的立体感、质感和空间感,起到突出主体的作用。

一、立体感

人眼观察到的事物往往都具有高度、宽度和深度三维的信息,但作为二维空间的影视画面通常只能呈现事物的高度和宽度,却不能将深度表现出来。因此,还原二维画面的三维效果,亦即强化被摄体的立体感,就成为光线造型的重要任务。

被摄对象的立体状态是由若干个平面组成的,再现物体的多个表面可以在拍摄角度和光线方向上下功夫。从拍摄角度上来看,斜侧面拍摄、俯摄、仰摄拍出的画面均比平摄画面的立体感强,因为这样的角度拍摄可以将物体的多个表

面展现出来。从光线的方向上来看,可以减少使用顺光和散射光,多使用侧光和侧逆光,使被摄对象具有明显的受光面和背光面,突出投影,丰富其明暗层次,使其更有立体感(如图4.25所示)。逆光一般不利于表现物体的立体造型,但若采用高于被摄体的拍摄方法,则能够表现出被摄体顶部的形状,体现立体感。总体而言,利用光线在被摄体表面形成光与影的比例与变化,形成富有变化的受光面、阴影面和投影对于刻画物体的立体感十分重要,同时也可以呈现物体的表面质感。

图4.25　使用侧光与逆光体现立体感

二、质感

图4.26　光滑表面使用散射光照明

质感指人们对物质材料和表面结构的视觉感受,是一种直观的感觉,包括光滑、粗糙、透明等。质感的表现关键在于用光,摄像师要充分利用光线的方向、性质、明暗差异等特征来呈现物体的质感。

不同的物体需以不同的光线来呈现其质感。一般情况下,对于表面光滑的物体,比如金属用品、丝绸织物、油漆用品、竹木器等,应使用软光(散射光)来控制反光过度(如图4.26);对于表面粗糙的物体,如老人的皮肤、干裂的土地、生锈的铁器等,则适合用侧光照明呈现表面的凸凹(如图4.27),而若要掩盖粗糙的质感,则

图4.27　粗糙金属表面使用侧光照明

图4.28　透明物体用逆光、侧逆光照明

须采用顺光照明；对于透明、半透明的物体，可以利用逆光和侧逆光使光线穿过物体，营造"晶莹剔透"的视觉享受（如图4.28）。

三、空间感

空间感，亦称"纵深感"，即通过画面中被摄物的深度线、透视关系、明暗过渡、大小对比、彩色明度和饱和度的差别等，来呈现主体及其在空间中的远近层次关系。

强化画面的空间感首先需要了解空气透视的规律：近处物体暗而深，远处物体淡而浅；近处物体大、色彩饱和度高、结构特征明显，远处物体小、色彩饱和度低、结构特征模糊。在摄像中，要着力制造空气透视的效果，帮助观众发掘或"想象"画面的空间深度。

另外，阴影在画面中具有重要地位，须充分重视。它是表现物体空间感、气氛以及画面结构的重要因素。一块照明均匀、影调单一的平面是显现不出任何空间感的；但若在此平面上投下其他物体的影子，就容易使我们感受到"纵深"，尽管该物体可能并未出现在画面上。在实际拍摄中，可充分运用光线（结合烟、雨、雾）效果来产生阴影并且创造被摄主体的空间感。图4.29为电影《如果·爱》中运用光线和雨雾营造空间感的例子。

图 4.29　电影《如果·爱》剧照

本章小结

　　影视艺术首先是一门视觉艺术,而光线就是创造视觉形象与视觉效果的首要元素。光线不仅为被摄体提供亮度,从而显示出其形象、轮廓、质感等外部形态,同时也具有叙事、表意、抒情等多种功能。因此,光线不仅是影视画面造型艺术的基础,也具有其他造型手段无法替代的造型作用和艺术表现力。离开了光线,色彩和构图均无从谈起。鉴于此,摄像工作者必须理解和掌握光线的基本知识,科学、艺术地运用和控制光线,更好地利用光线来造型和表意。

第五章 色 彩

本章要点

1. 色彩的基本属性。
2. 色调的类别与设计。
3. 色彩的情感倾向。
4. 色彩的表意功能。

我们生活在一个色彩斑斓的世界里,色彩每时每刻都在构成和影响着我们的生活,对我们认识世界、找寻美感发挥着重要作用。

在电影诞生初期,为使影片更具吸引力和表现力,一些知名制片公司如梅里爱、百代和派拉蒙等会雇用工人为他们的影片进行手工着色以吸引观众。图 5.1 为彩色修复版的《月球旅行记》的一个画面。至无声片末期,出现了半现实主义、半象征主义风格的手工着色片,例如在影

图5.1 彩色修复版《月球旅行记》

片中用蓝色调代表夜晚、绿色调表现景色、红色调表现火灾和革命等。第一部真正意义上的彩色片是1935年上映的美国电影《浮华世界》（参见图5.2），它开启了影视作品的彩色艺术时代。及至20世纪50年代，彩色电影已非常普及。

我们在前文中讲到，构图、光线和色彩都是画面重要的造型元素，共同影响着影视作品的艺术表现和观众的审美需求。在构成影视画面语言的视觉诸要素中，色彩是最具吸引力的视觉元素之一，具有独特的造型功能和视觉魅力，其直接作用于人的视觉，使人产生情绪反应。可以说，色彩既是影像还原物质世界的一种感光因素，也是一种

图5.2　第一部彩色电影《浮华世界》海报

贯注了审美经验和审美意识的艺术手段，它创造节奏、氛围、风格，也被用来展示和刻画人物，甚至也可以被用来表达思想主题，以特定的方式来影响我们的感知和情感。因此，色彩已不仅是一种纯粹的视觉现象，更是人们心理状态的折射，与人们对外部世界的观察和体验密切相关。

色彩既是画面构图的主要元素，又是影视画面基本表现手段之一，色彩运用的恰当与否将会给画面的真实感和感染力造成很大的影响。因此，要通过色彩来造型和表意，在客观上需要性能良好的拍摄设备和娴熟的摄像技术，在主观上则需摄像工作者对色彩的基本概念和功能有充分的认识，不仅能将被摄对象的真实色彩准确还原，还要创造出和谐均衡的色彩构图。同时，创作者还需努力通过画面色彩的设计与搭配，赋予色彩以情感意义，起到烘托主题、达情表意的作用。

本章将关注影视画面的重要视觉元素——色彩，以色彩的基本概念和功能为中心，对色彩的物理属性、色彩引起的生理与心理反应以及色彩的表意功能三方面内容加以详细介绍。

第一节 色彩的物理属性

白光照射在物体表面，经物体的吸收和反射，会呈现出不同的视觉感受。不同色彩引起的视觉效果的差异，如冷暖、远近、轻重、大小等，均是物体本身对光的吸收和反射不同的结果。

一、三基色原理

在摄像机和电视机中，通常用三个特定波长的单色光来记录、处理和传输被摄物体的全部亮度和色度信息，这三个单色光分别是红、绿、蓝，即为电视的"三基色"。只要选取红、绿、蓝三种不同颜色的单色光按一定的比例混合，就可以得到自然界中的其他色彩，这一现象被称为"混色"，即三基色原理（见图5.3）。

图 5.3　将红绿蓝三基色混合即可得到自然界中的其他颜色

三基色原理告诉我们：第一，红、绿、蓝三基色必须是相互独立的基色，任意一种基色都不能用另外两种基色混合而得到；第二，自然界中的大多数颜色都可以用三基色按一定的比例混合而得到，亦即自然界中的大多数颜色都可以分解为红、绿、蓝三基色；第三，红、绿、蓝三基色的混合比例，决定了混合色的色调和饱和度（下面将有详细论述）。

三基色原理是对色彩进行分解与合成的重要原理，为彩色电视技术奠定了基础，也是彩色摄像机的工作原理和影视摄制的采集原理。摄像机镜头也正是通过三棱镜将光束分解为红绿蓝三种光线，分别转化为电信号进行处理，最后再

按照一定的比例进行合成,还原真实的画面。我们使用的电视、投影和电脑显示器一般都采用基于三基色原理的三色模式(RGB模式)。

在图5.3中,若将相邻的两种颜色继续混色,就可以产生另外六种颜色,形成的颜色具有不同的层级:作为基色的红、绿、蓝叫做一次色,即"原色";由红、绿、蓝两两相混产生的黄、青、紫三个补色称为二次色或混合色;由相邻的一个原色和一个混合色继续混色又可以产生另外六种颜色,称为中间色或三次色。这样形成的十二种颜色在色调上以30°的间隔,形成了一个圆环形的色域空间,叫做十二色轮(如图5.4所示)。

图5.4 十二色轮

在十二色轮中,色彩有强对比和弱对比之分。色调相差180°的色彩叫对比色或互补色,比如红和青、黄和蓝、绿和紫。对比色是物理属性相差最大的颜色,具有很强的对比关系,当然一些间隔不足180°的色彩也会具有较强的对比关系,如红和蓝、青和紫等;任何两种相邻颜色的色调都属于弱对比关系,比如红和橙、橙和黄、青和青蓝之间,都是弱对比关系,习惯上将间隔小于60°的颜色叫做邻近色,比如红和黄、绿和青都是弱对比的邻近色。

在影视画面的拍摄中,十二色轮中的任何一种颜色都可以作为主色,以其为中心可以组成或强或弱等不同程度的色彩对比关系,需要影视制作者根据叙事和表现的需要选择合适的色彩组合。

二、光源色和物体色

实际上,我们看到的色彩有两种来源:一种是由各种光源发出来的光,因光波的长短、强弱、比例性质不同,形成不同的色光,叫做光源色,如各种彩色灯和霓虹灯等发出的彩色光(如图5.5(A));另一种是物体色,意指来自物体表面反射或投射的彩色光,由投射在物体上的光源色及其自身的表面两个因素共同决定,如一些具有绚烂色彩的物体(如图5.5(B))。换言之,物体所呈现的颜色与照射它的光源有关,也与自身的物理属性有关。

图5.5(A)　光源色　　　　　　　图5.5(B)　物体色

1. 光源色

光源,指能够发光的物理辐射体,包括自然光源(比如太阳)和人工光源(如电灯)。不同的光源具有不同的光谱频率分布,呈现不同的发光颜色。各种光源都有各自的色彩特征,如早晨或傍晚的阳光往往呈现红色、橙色和金黄色,阴天的光线呈现青蓝色,白炽灯的光线为橙黄色,等等。

一般情况下,光源色在色彩关系中占据支配地位,物体的色彩表现在很大程度上是由光源色决定的,不同的光源照射同一物体时,会使物体发生不同的色彩变化。如图5.6所示,在室内自然光的照射下,物体的色调偏冷;主光源改变为白炽灯后,画面就变成了暖色调。

另外,光源色还有冷暖的差别,通常用色温来描述。色温的概念在前面的章节中有所涉及,此处不再赘述。总体而言,色温越高,光越偏冷,反之偏暖。

图5.6 光源色在色彩关系中占据支配地位

2. 物体色

物体在白光照射下，呈现出的一种相对稳定的颜色，即为物体色，如花瓣的红色、树叶的绿色等等。物体色由光源色及其自身表面的物理特征两个因素共同决定。因物体表面对色光的吸收与反射程度不同，便形成了物体的特有色彩。很多物体本身虽然不会发光，但其表面的物理属性决定了它们都具有选择性地吸收、反射、透射色光的特性。具有选择性吸收的物体，在白光照射下，

图5.7 物体色由光源色及其自身表面的物理特征两个因素共同决定

都表现为某种颜色。当然，任何物体对色光都不可能全部吸收或全部反射，实际上也不存在绝对的黑色或白色。当白光照射在物体上时，物体吸收了部分色光，也反射出部分色光，这些反射出来的色光就是我们所看到的物体所表现出来的颜色，即物体色。比如我们看到的一个蓝色的购物筐（如图5.7），实际上是物体将白光中的红、橙、黄、绿、青、紫六种色光基本吸收，而将蓝色光反射出来的结果。

物体对色光的吸收与反射能力虽固定不变，但物体的表面色却会随着光源色的不同而改变，有时甚至失去其原有的色相感觉。所谓的物体"固有色"，实际上不过是常光下人们的一种视觉上的错觉。例如，在闪烁、强烈的各色霓虹

第五章 色彩

图5.8 霓虹灯光照射下物体失去原有本色

灯光下，所有建筑及人物的服色几乎都失去了原有本色而显得奇幻莫测（如图5.8所示）。

物体的色彩与光线有关，光线又深受时间因素的影响。不同的季节的光色会使物体色呈现出差异，如夏天阳光直射、光线偏暖，而冬天阳光角度较低、光线则偏冷，故在实际拍摄中可以考虑季节的因素来对色彩加以选择。另外，同一物体在一天之内不同的光线照射下也会呈现不同的色彩变化。如同是阳光，早晨、中午、傍晚的色彩也是不尽相同的：早晨偏黄色、玫瑰色；中午偏白色；而黄昏则偏橙红、橙黄色。不同时间段自然光源的色温也直接决定着色彩的正确还原：室外摄像时，最好选择晴天上午9点到下午3点之间，此时太阳直射光中包含的各种颜色的光的比例基本相等，色彩还原较为精准。

至于室内摄像，照明光源多为色温3200K的卤钨灯和三基色荧光灯，在这种色温下，摄像机不用进行复杂的白平衡调整，只需将白平衡开关置于厂家预设好的3200K色温档即可获得良好的色彩还原效果。

三、色彩三属性

一般而言，人们对彩色的直观感受主要源于色彩的三个基本物理属性：色相、明度和饱和度。

1. 色相

色相,亦称色别、色度,指色彩的颜色,它是色彩最重要、最基本的特征。色相不同是色的本质区别,色相将一种色彩同另一种色彩区别开来。

我们在生活中看到的各种丰富多彩的色彩都有自己的色相。红、橙、黄、绿、青、蓝、紫七色光来源于白光的色散分解,它们是自然界中最重要的七种色相(参见图5.9)。要辨别色彩的色相差别,必须通过观察和比较,特别是临近色之间的比较,比如黄色和土黄色之间的色相只有通过类比才能够区别开来。

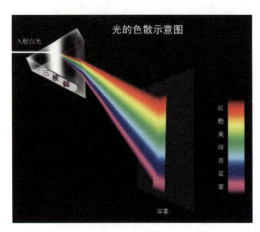

图5.9 自然界中七种最重要的色相

2. 明度

明度,亦称亮度,指色彩的明暗程度。人眼对色彩的明暗的感知尺度,可以不带任何色相的特征,只通过黑白灰的关系单独呈现(如图5.10所示)。

明度一方面指同一色相在不同光线照射下呈现出来的明暗程度,如同样是红色,可以有大红、深红、暗红等颜色变化,绿色也可以有明绿和暗绿的区别;另一方面,明度也可以是针对不同的色彩而言的,不同色相的颜色之间也存在着明暗的差别。这是由人眼对可见光谱中不同色光的

图5.10 色彩的明度体现为黑白灰的关系

视觉敏感度的不同而导致的,如同样光照条件下,黄色和绿色的明度就比蓝色和紫色的高,而红色和紫色的明度差别比较小,不易区别开来。

在实际拍摄中,不仅要考虑色相的差异,还要考虑色彩的明度关系,做到既

有色彩的变化,又有因色彩明度关系而呈现出的影调层次的变化。在影视作品中要力求利用差别适中的色彩明度,获得较好的画面结构层次和画面效果。

3. 饱和度

饱和度又称纯度,指色彩的纯正程度,或者是颜色中掺入白色的程度。掺白越少,饱和度越高,色彩越鲜艳;掺白越多,饱和度越低,色彩越淡。可见光光谱中的各种单色光是最饱和的彩色。饱和度和明度一样,在程度上可以分为高、中、低三个层次(如图5.11所示)。黑、白、灰三种颜色只有明度概念,没有饱和度概念。

图5.11　饱和度程度

在前面的章节中,我们提到过,在画面构图时,可以在再现客观色彩的基础上,采用适当的色彩对比来突出主体,形成特殊的艺术表达效果,其中饱和度对比就是很重要的手段。如在儿童类电视节目中,就可以根据儿童的视觉需求和心理特点,使用高饱和度的色彩,给人以活泼明快的感觉(参见图5.12);而利用低饱和度的色彩,则常常能营造宁静、郁闷和压抑的氛围,如冯小刚执导的历史题材影片《一九四二》,就大量运用低饱和度色彩来构图(参见图5.13)。

图5.12　儿童类节目常用高饱和度色彩

图5.13　电影《一九四二》剧照

四、色调的类别与设计

通常,我们将色彩的色相、明度和饱和度统一构成的色彩风格,称为色调。色调是客观存在的,本身没有感情,但不同色调会对观者构成不同的视觉刺激,也会激起不同的心理反应。例如,有的色调醒目、激越,有的色调柔和、细腻,这些形容色调的词汇本身就体现各自产生的不同的心理与情感影响。

拍摄一幅画面之前,首先要给其定调。上一章中我们讲过影调的设计,如今又要增加一项:色调的设计。总体上,有三种色调分类方式。

1. 按照色相的不同,可分为单一调、调和调和对比调

单一调的画面色彩单调,通常只用一种主色,形成统一风格,在影视作品中较少适用;调和调以色轮上的邻近色搭配为主,画面柔和、含蓄,但也容易令人产生视觉疲劳;对比调以色轮上的互补色搭配为主,画面鲜明,动感强,易给人留下深刻印象,但长时间的对比色画面容易产生不稳定、不和谐的生硬感。在同一部作品中,通常会因叙事、抒情和表意的不同需求而采用灵活的定调策略。图5.14为李安执导的影片《少年派的奇幻漂流》中的三个画面,分别采用了单一调、调和调和对比调的色调。

一般情况下,黑、白、灰作为中性色,适当加入构图,可达到消减和削弱色彩饱和度的效果,对于单一调和对比调具有

图5.14　电影《少年派的奇幻漂流》剧照

很好的修饰作用。如图5.15,即用大面积的灰色冲淡了血的红色可能给人带来的心理不适。

2. 按照色彩给人带来的冷暖感受,可分为暖色调和冷色调

冷暖色调的划分源于人们的心理感受和温度体验,色调的冷与暖会给人以不同的心理感受,从而引起情绪变化。

暖色调通常令人想到太阳和火,感觉是温暖、热烈的,在距离和空间上会给人以前进和扩张的想象,饱和度较低的暖色调还会令人产生怀旧的感觉;冷色调一般会使人想到蓝天、湖面、冰雪,给人庄严、清冷、深远的视觉体验,在空间和距离上则使人产生后退和收缩的想象,常用于表现神秘、阴森的画面气氛,在影视作品中常被用于冷色调表现未来的时间概念。图5.16分别为昆汀·塔伦蒂诺执导的"暴力美学"影片《杀死比尔》和詹姆斯·卡梅隆执导的科幻影片《阿凡达》中的代表性画面,前者用暖色调象征暴力,后者用冷色调喻指神秘。

色调的冷暖主要作用于人的视觉心理,给人以主观的、无意识的心理感觉,参见表5.1。

图5.15　WWF的公益广告画面

图5.16(A)　电影《杀死比尔》剧照

图5.16(B)　电影《阿凡达》剧照

表 5.1　冷暖色调产生的心理感觉

色调	心理感受										
冷色调	镇静	理智	远的	轻的	后退	缩小	严肃	肃穆	内向	被动	冷静
暖色调	刺激	感性	近的	重的	前进	放大	活泼	辉煌	外露	主动	热烈

色调的冷暖处理是影视创作者用以渲染气氛、表达情感的重要手段之一。为画面定下或冷或暖的调子,是色调设计最常见的方式。

3. 按明度和对比度的不同,可分为高调和低调

高调的画面明度和对比度均较高,给人明亮、艳丽、活泼的感觉,情感倾向明显,但若画面停留时间过长,则易产生生硬、虚假、眩目等问题,时间较短的影视作品如电视广告、MV、综艺节目等,常以高调拍摄;低调的画面亮度和对比度较低,给人温和、淡雅、安详之感,但不易给人留下深刻印象,也不利于展现画面丰富的层次,电视新闻、纪录片等纪实类作品常以低调拍摄。图 5.17 中的两个画面分别采用高调画面表现"青春"和"初恋",以低调画面烘托怀旧的氛围。

图 5.17(A)　电影《山楂树之恋》剧照　　　图 5.17(B)　电影《孔雀》剧照

不同的色调具有不同的意境,正常的影视作品应根据叙事、表意和抒情的不同需要来灵活设计色调,比如用黑白色调或者棕色色调表现历史怀旧感,用黄色表现秋天的丰收,用绿色表现春日的生机盎然,用红色来营造温暖和热烈的气氛,用蓝色来渲染深邃、辽阔的意境,用白色来塑造纯洁无瑕的形象……不过,影视制作毕竟是一门艺术,而"艺无定法",在很多情况下,创作者也会让作品中画面的色调有所偏差,以期实现特殊的艺术效果。

第二节　色彩的生理与心理反应

从生理学和心理学角度看,色彩是人眼接受外界色光的刺激并经生理加工与处理,再由大脑对其加以感知与注意后产生的一种感觉。色彩的获得以及不同的色彩组合直接影响到观者的感受与注意力,并产生相应的心理触动。色彩在视觉传播中所产生的生理反应是最直接也是最强烈的。

一、色彩的生理反应

1. 色彩的恒定性

对于自然界的物体而言,外观的色彩属性大部分是与生俱来的,而且是恒定不变的,此即为色彩的恒定性。对于这些物体,我们会下意识地排除光源的颜色影响,而展现其本身固有的颜色。

人们由于受生活经验的影响,对某些事物的色彩会形成直接的感觉或印象,无论这些事物在何时何地受到多么强烈的外界影响,都会用不变的态度来接受它,亦即人们有着固有色的概念。比如,在室内的荧光灯下看香蕉和在室外的夕阳下看香蕉,颜色是不同的,因为在不同的环境中,物体反射的光的波长存在很大差异,夕阳下看香蕉,黄色中会泛红。然而,人并不会感觉香蕉的颜色有多大变化,还会认为它是黄色的。

一切事物的外观都是随外界光线条件的变化而变化的,色彩的恒定性有助于我们更准确地认识色彩,区别色彩间的差别。在影视拍摄中,运用色彩时不能只考虑物体色,因为任何一种色彩都只存在于特定的环境之中。我们在运用色彩时还要正确地调整和处理,只有这样才会使画面色彩既准确又丰富、生动。

2. 色彩的适应性

色彩的适应性,指如果眼睛长期受到某一种色彩的刺激,会使眼睛对该颜色刺激的敏感性下降,而对其补色的敏感性明显提高。

其实,视觉适应原理有广泛的使用范围,常见的包括明适应、暗适应和色适应。当我们从明亮的室内走进黑暗,一瞬间会觉得什么都看不见了,之后我们才会逐渐看清周围的物体,这个过程叫暗适应;当我们由暗环境到亮环境,也会

有短时间的刺眼到慢慢适应的过程,称为明适应;当我们观察一些对比很强烈的色彩,像红与绿、蓝与橙、黄与紫等色彩时会感到刺眼,但过一会儿,这种感觉就变弱了,这种视觉适应过程称为色适应。

眼睛具有适应明暗、适应色彩的特性。在进行影视拍摄和创作的过程中,要充分考虑到色彩明度和色彩饱和度的变化,准确定调。

3. 视觉后像

眼睛注视一个彩色物体,经过一段时间再移视另一均匀表面时,就会在视野中产生一个形状与之相似的彩色影像,该影像的颜色大体为原物的补色,这种视觉现象被称为"视觉后像"。

"视觉后像"的产生与人眼的视觉惯性有关,在观察物体时视网膜上形成的影像感觉没有立即消失,仍然残留着一种模糊的影像,就会产生还有其他相似影像的"错觉"。比如看夜间城市飞驰而过的汽车夜间照明灯,在视觉的成像上会产生一条连续不断的光线,实际汽车在飞驰过程任意的一瞬间,照明灯在任意的位置都是一个光亮点,由于"视觉后像"的特性,眼睛的观看速度落后于汽车的行驶速度,因此连续的亮点在视网膜上就连成一条连续的光线(参见图5.18)。

图 5.18　视觉后像

"视觉后像"的色彩生理特性目前已经被广泛运用于影视创作中。比如一组并不连贯的动作图片以16帧/秒或24帧/秒的速度变换时,观者在屏幕上所观察到的就是连续的影像。

4. 同时对比

通常情况下,物体色因受其相邻色或包围色的影响会在视觉上产生变化。不同相邻色包围下的物体色产生的视觉效果上的对比,被称为"同时对比"。相近色包围导致物体色饱和度降低,互补色包围导致物体色饱和度提高,就是"同时对比"所产生的最重要的结果。当然,这种降低和升高均是观者的生理反应和心理想象。如图5.19中,同样的黄色,当被其对比色蓝色包围后,其饱和度会得到一定的提升,看上去更为鲜艳。此外,当我们同时看到对比较强的两块色彩时,会感觉两者的色相都很明显,具有很强的冲击力;而当我们同时看到对比较弱的两种色彩时,会感觉其中一种色彩更突出。

图5.19　同样的色彩因包围色不同而导致饱和度差异

"同时对比"会让人眼对色彩的认知产生错觉,是正常的生理现象。在影视作品的创作中,若能对这种视觉生理现象加以恰当运用,会事半功倍地产生很丰富的色彩关系,促进画面的视觉冲击力。

二、色彩的心理反应

拥有不同波长的色彩的光信息经由人眼传输到大脑后,会或多或少激发一定的心理反应。这些基于色彩的生理特性所产生的心理反应,就是影视创作者在画面构图时运用色彩的主要依据。

1. 冷暖感

色彩本身并无冷暖的温度差别,无论冷色还是暖色,均为观者的一种心理感受。造成冷暖感觉的原因,既有生理直觉上的因素,也有心理联想的因素。色彩的冷暖感与波长直接相关,长波系列的色彩总体偏暖,如表 5.2 所示:

表 5.2　色彩的波长与冷暖(单位:nm)

颜色	红色	橙色	黄色	绿色	青色	蓝色	紫色
波长范围	630—780	600—630	580—600	510—580	450—510	430—450	380—430
典型波长	700	620	590	550	480	440	410

通常情况下,人们见到红、红橙、橙、黄橙、红紫等色彩后,会联想到太阳、火焰等事物,产生温暖、热烈的感觉;而见到蓝、蓝紫、青等色彩后,则很容易联想到海洋、天空、冰雪等事物,产生寒冷、平静的感受。

2. 胀缩感

暖色、浅、亮的色彩会令人产生膨胀、扩大的感觉;冷色、深、暗的色彩则有收缩、显小的心理功效。色彩的这一特性在我们的日常生活中得到十分广泛的运用,比如体态较胖的人穿深色衣服会显得苗条,身材较瘦的人穿浅色衣服则显得丰满。例如,考虑到不同的色彩会令人产生膨胀与收缩的错觉,法国国旗将蓝、白、红三色的宽度比例设置为 37∶30∶33,但看上去,我们会产生三个色条一样宽的感觉,就是很好地利用了色彩胀缩感特性(参见图 5.20)。

图 5.20　法国国旗利用色彩的胀缩感设计颜色比例

3. 进退感

不同波长的色彩在人眼视网膜上的成像会有前后之分。通常,红、橙等波长的色彩会在后面成像,感觉比较迫近、急迫;蓝、紫等波短的色彩则在外侧成像,在同样距离内的感觉比较靠后、冷静。在色彩比较中,感觉比实际距离近的色彩叫做前进色,反之叫做后退色。

一般来说,亮色、暖色、高饱和度的色彩为前进色;暗色、冷色、低饱和度的色彩为后退色。前进色和后退色的画面效果如图5.21所示。

图5.21(A) 前进色

图5.21(B) 后退色

4. 轻重感

图5.22 电影《钢的琴》海报

各种颜色在人的大脑中都代表一定的重量,这主要与色彩的明度有关。明度高的色彩通常会使人想到蓝天、白云等意象,给人以轻柔、上升、灵活的感觉;明度低的色彩则会使人想到石头、钢铁等意象,带来沉重、安稳的心理感觉。色彩由轻到重的感受大概可以排列为:白、黄、橙、绿、蓝、红。在构图中,常以小的重色块与大面积的轻色块搭配取得画面均衡。图5.22为电影《钢的琴》的海报,以大面积的青白轻色块搭配面积较小的棕黑重色块,给人留下沉稳的印象。

5. 动静感

不同的色相能使人产生或躁动或安静的感觉,并引起相应的情绪反应。通常情况下,红、橙、黄等鲜艳而明亮的色彩能给人以兴奋感,蓝、蓝绿、蓝紫等色彩则会使人感到沉着、安静,绿和紫为中性色,对人的情绪影响不大。如图5.23(A)为张艺谋执导的影片《满城尽带黄金甲》中的一个画面,因使用红、黄等明亮的色彩作为主色,令观众产生兴奋、激动之感;图5.23(B)为法国导演吕克·贝松执导的影片《碧海蓝天》中的一个画面,因使用蓝色为主色而给观众留下沉静、隽永的印象;图5.23(C)为张艺谋执导的影片《英雄》中的一个画面,主色调为绿色,并不对观众的情绪构成明显的刺激。

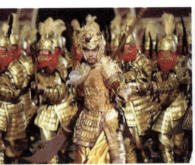

图5.23(A) 《满城尽带黄金甲》剧照　　图5.23(B) 《碧海蓝天》剧照　　图5.23(C) 《英雄》剧照

除色相外,色彩的动静感也与色彩的明度和饱和度关系密切,高明度、高饱和度的色彩会使人产生兴奋感,低明度、低饱和度的色彩会使人产生安静感。明暗对比、浓淡对比和冷暖关系对比悬殊的配色,也能激发张力强、动势强的视觉感受。

色彩通过视觉刺激引发观众的视觉经验,并唤起观众的情感和想象,这是人们在长期的生活实践中进行审美活动的产物,为影视创作者进行艺术创作提供了生理和心理基础。因此,影视创作者须勤加观察与练习,使自己具备较强的色彩构成意识和色彩表现意识,准确、高效地为作品的画面定色调,使画面产生和谐的色彩美感的同时,将创意和情感包孕在色彩的画面表现中。

第三节　色彩的表意功能

色彩是影视画面的主要造型元素,画面中的色彩及其视觉特性和主观情感是影视创作者审美情趣和表现手段的集中体现。通过对色彩进行主观性的概括和强化,可以表达情感、创造意境,引起观众的情感共鸣。

不同的色彩组合,可以构成不同的色彩基调,表达不同的意义。根据所要表现的主题思想和叙事内容,通过对色相、明度和饱和度的选择和组合,设计画面的影调和色调,是摄像师的重要职责。

一、色彩的情感倾向

色彩的视觉生理效应会引发观众有倾向性、有意识的思维活动,长久以来,人们对色彩感觉的联想和心理暗示达成了共识,使色彩具有相对固定的情感倾向。

一般来说,红色为暖,蓝色为冷。暖红和其他暖色比冷蓝或其他冷色更能制造出兴奋感,会比冷色显得更具有活力。因此,极高饱和的暖色可以令我们感觉"向上",而较低饱和的冷色则会使我们的情绪"低落"。黑白色和冷色调(蓝、绿、黑、紫、灰等)代表安谧、孤独、庄严、悲伤、忧郁等情感,而暖色调(红、黄、橙等)则与暴力、热情、温暖、激动等情绪相关。

红色是强有力的色彩,是热烈、冲动的色彩,具有蓬勃的生命力和奔放的节奏。红色常常使人联想到初升的太阳、飘扬的红旗、燃烧的火焰、沸腾的热血等意象,通常可以表现喜悦、兴奋、热烈、健康、勇敢和革命等精神状态,同时也象征着危险、紧急、战争、权势、愤怒等意义。

绿色是生命和成长的色彩,会让人联想到万物复苏的春天、新生的树叶、茂盛的草地、新鲜的蔬菜等形象,是生命的本色,它象征着青春、朝气、和平、安全、恬静和希望,但有时阴森森的绿色也会让人感到恐怖和憎恶。

蓝色是博大的色彩,给人以理性、深邃、静谧和辽阔的感觉。蓝色会让人联想到浩瀚的天空、静谧的夜晚、宽广的大海等,表达出清新、大方、高雅、宁静、平和、神秘和未来的意境,但也常常和忧郁、阴冷、凄凉等感受联系在一起。

黄色是亮度最高的色彩,象征着灿烂和辉煌。黄色常常让人联想到人类赖

以生存的土地、收获的秋天、明媚的阳光、华丽的宫殿、广袤的沙漠等,象征着温暖、灿烂、富有、丰收、威武、快乐和渴望,但有时候也会传达出哀伤、孤独、枯萎、烦躁的意境。

橙色是介于红色和黄色之间的色彩,是温暖、响亮的色彩。橙色往往让人联想到火焰、灯光、晚霞等事物,具有活泼、华丽、辉煌、温情、甜蜜、快乐、幸福等感情色彩。

黑色是凝重、庄严的色彩,给人以严肃、深沉和稳重的感觉。黑色让人联想到夜晚、葬礼、恶魔等,表现了庄严、肃穆、沉静、脱俗、神秘、凝重等意义,或者带有死亡、阴郁、悲哀、绝望、恐怖等感情倾向。

白色是一种全色,是包容一切色彩的最丰富、最充实的颜色。白色会让人联想到白衣天使、漫天的雪花、飞翔的白鸽等,是纯洁、典雅、和平、高尚、洁净、无邪的象征,给人以清新明快的感觉,但也会传达出寒冷、哀伤、奸诈和悲痛等感觉。

灰色是被动的色彩,是安稳的、"与世无争"的颜色,是标准的中性色和调和色,能跟几乎所有的色彩和谐相处。灰色常让人联想到灰烬、水泥、阴天、灰尘等形象,给人以柔和、细致、朴素、大方的感觉,但有时也会也用来表现忧郁、乏味、烦躁的心理感受。

表5.3列出了一些常见颜色带给人们的心理联想和所引发的情感倾向。

表5.3 常见颜色的情感倾向

色彩	联想事物	象征
红色	阳光、火焰、热血、战争	热烈、兴奋、权势、斗争、愤怒、危险
绿色	春天、成长、植物、草原	生机、生命、恬静、和平、平静、健康
蓝色	苍穹、大海、月夜、星空	冷漠、神秘、深刻、抑郁、孤独、博大
黄色	土地、秋天、阳光、帝王	欢快、辉煌、成熟、灿烂、光明、高贵
橙色	夕阳、橘子、烛光、秋天	温暖、财富、友好、正义、快乐、警告
黑色	夜晚、死亡、煤矿、墨水	阴郁、庄严、恐怖、诡秘、恐怖、凝重
白色	冰雪、护士、面粉、白云	平凡、洁白、朴素、高尚、单调、清静
灰色	阴天、水泥、灰烬、老朽	浑厚、平静、包容、平淡、被动、忧郁

色彩的感情倾向和象征意义,是建立在普遍视觉规律之上的。色彩的感情倾向与人的年龄、性别、民族、宗教、信仰、职业、性格、阅历、习俗、场合等都有关系,故色彩的象征意义往往会因时、因地、因人而异。在某一种文化传统中被视

第五章 色彩

为"吉祥"的颜色,在另一种文化传统中可能与死亡密切相关。创作者必须结合具体的表现内容、表现对象、情节发展以及时代特征、民族习惯、特定的环境进行色彩的组织和设计。

二、色彩与叙事

除情感表达外,色彩还具有特殊的叙事功能。在影视作品中,色彩的搭配、主体与陪体的色块分布、各种色彩的相互关系、色块的大小、色彩的明度和饱和度的对比和变化、主体色与背景色的关系等,均对作品的视觉表现和内容表达有着重要的影响。

影视画面色彩处理的基本原则是:通过对色彩的设计和安排,使画面简洁明快,确保主体突出、画面均衡,有利于信息和思想的传递。

1. 确定画面的整体色彩基调

确立影视作品的整体色彩基调是色彩创作的首要任务,"定调"的目的在于从整体上确定作品的视觉气氛和感情色彩。色彩基调确定后,作品的主体画面就有了特定的色彩倾向。很多影视作品用整体色彩方案来为整部作品奠定表意和情感基调,如《黄土地》的黄、《花火》的蓝和《大红灯笼高高挂》的红,等等(见图5.24)。

图5.24(A) 《黄土地》海报　　图5.24(B) 《花火》海报　　图5.24(C) 《大红灯笼高高挂》海报

作品的色彩基调对于叙事具有很强的影响,往往预先设定作品所要营造的总体情绪。比如波兰著名导演基耶斯洛夫斯基的爱情三部曲《蓝》《白》《红》就成功地利用色彩来表现影片的主题调:《蓝》以蓝色为基调,表现了爱情、希望和信仰的主题;《白》讲述了关于复仇的爱情悲剧,白色折射出爱情最精彩的部分其实是原谅;《红》是心理升华的色彩,隐喻了在爱情面前的悔过与净化的过程(参见图5.25)。

图5.25　电影《蓝》《白》《红》海报

大多数影视作品都会确立自己的色彩基调,无论是冷色调还是暖色调、高调还是低调、对比调还是调和调,总之都要为表意服务。例如,同样是蓝调子,电影《紫蝴蝶》是暗调子,《那年夏天,宁静的海》是亮调子;《情书》的冷调与"雪"的意象密切相关,而《让子弹飞》《阳光灿烂的日子》有很多高饱和度的黄红绿。

2. 用色彩塑造人物形象和进行环境造型

色彩在刻画人物形象方面有着明显的作用,如塑造坚韧、刚毅的人物形象,宜用反差较强的色彩来表现;塑造典雅、文静、活泼的形象,就需要采用明快的色彩配置(参见图5.26)。塑造人物时既要考虑人物着装色彩对人物体型、肤色的影响,也需注意背景与人物形象之间的关系,根据创作者的意图,结合场景加以表现。

图5.26(A)　《敢死队》海报　　图5.26(B)　《初恋这件小事》海报

此外，色彩还可以很好地交代事件发生的地点和环境，如陈凯歌执导的电影《黄土地》中，黄色是全片的主体色调，展示出广袤雄浑、敦厚朴实的高原环境，色彩作为表意元素将黄土地上落后、善良、痛苦与希望并存的景观极好地展现了出来。

3. 用色彩强化情感联想，制造象征与隐喻

色彩的心理感受与人们对色彩的认识、情绪紧密相连。影视作品中，色彩所传递的视觉信息会使观众自发产生不同的联想，激发起相应的感情倾向，并可赋予事物不同的象征意义。如电影《辛德勒的名单》的一张海报在黑白调中只有一个小女孩的衣服是红色的，象征着在法西斯统治下的犹太人始终存留着抗争的生机与希望；而魔幻电影《指环王》系列中，甘道夫出场身穿白色长袍，预示着他给黑暗的中土世界带来了光明和希望（参见图5.27）。

图5.27(A)　电影《辛德勒的名单》海报　　图5.27(B)　电影《指环王》海报

4. 注重镜头间的色彩组接

在进行画面色彩方案创造与设计的过程中，还需考虑镜头间的色彩衔接，注意影调与色调的协调统一，防止出现不必要的色彩跳跃，引起观众的不确定感。

通常，若拍摄的光线条件发生变化（如顺光拍摄的画面和逆光拍摄的画面），画面在色彩上会形成明显的差异，剪辑时不可直接组接在一起。在可能的情况下，可通过人工布光的方式提升逆光画面的亮度、降低画面反差，使相互连接的镜头保持色彩和亮度的基本统一。

此外,在某些场景中,镜头切换时背景的变化会造成色彩基调的变化,对此,可以利用中性镜头或运动镜头在视觉上产生间隔和过渡,从而减弱色彩的突兀跳跃。

本章小结

随着影视创作实践的发展,人们对色彩的作用有日益深刻的认识,对色彩的合理运用成为影视作品整体构思的重要组成部分和感染观众的主要造型元素。

本章从色彩的物理属性、色彩的生理与心理属性以及色彩的表意功能三个层面,详细讲述了色彩元素在影视作品中的运用方法,创作者需要根据叙事内容和情感氛围的不同而灵活运用色彩方案,对色彩的造型表现、处理方法、拍摄技巧予以正确的掌握与合理的运用,力求在尊重科学规律的基础上,利用色彩之间的丰富搭配创造出特殊的艺术表现效果,赋予画面更强的表现力和象征性,丰富作品的内涵。

总之,影视作品的光线与色彩方案,是创作者主动设计的结果,这种方案既关乎作品整体,也需具体到每一个画面的构思与设计。

第六章　运动镜头

本章要点

1. 运动镜头的基本类型和拍摄方法。
2. 运动镜头的画面特征与功能。
3. 拍摄运动镜头的注意事项。
4. 空镜头、主观镜头与长镜头的设计。

　　运动是客观世界最富变化、最具魅力的物质现象之一,是各种艺术门类均力图表现的一种美。而影视摄像最突出的特征即在于忠实记录被摄对象的运动,这也是电影与电视区别于摄影、绘画等静态造型艺术的重要标志。"电影"一词的常见英文表述如 movie、motion picture、moving picture 等,均在强调运动(moving)是影视画面的生命。在这个意义上,影视艺术就是运动的艺术。马塞尔·马尔丹(Marcel Martin)在《电影语言》一书的开篇即指出:"电影……首先,无疑是运动,正是这种运动使最早的电影观众看到树叶在微风中摇晃或一列火车向他们冲来时惊叹不已。为此,运动正是电影画面最独特和最重要的特征。"[1]

　　一般而言,影视画面中存在三种基本的运动:第一种是被摄主体的运动,第二种是摄像机的运动,第三种是蒙太奇运动(第八章会有详细论述)。本章主要讲解的是第三种,即摄像机的运动,以及使这一运动变成现实的手段:运动镜头的拍摄。

　　运动镜头不仅通过连续的记录再现被摄对象的运动过程,更为重要的是,它

[1] M. Martin, *Le Langage Cinématographique*, Le Editions Du Cerf, 1968, p.1.

通过摄像机的运动,产生了多变的景别和角度、丰富的空间和层次,进而创造出无穷无尽的画面构图和审美效果。运动镜头既可使静态的主体发生运动和位置的转换,也能令运动的主体相对静止,更灵活、更真实地模拟人们日常生活中流动的视角和视点,从而增强画面的动感,扩大镜头的视野,赋予画面独特的感情色彩。

总之,运动镜头创造出了影视画面内虚拟的三维空间,摆脱了静态画面二维空间稳定、刻板的结构,令观众产生空间位移和变化的感受,进而创造出荧幕的立体空间,具有特殊的艺术表现功能。因此,了解各种运动镜头的画面造型特点、功能和表现力,掌握推、拉、摇、移、跟、升降、综合运动等拍摄技能,正确运用一些特殊的运动镜头,具有十分重要的作用和意义。

第一节　运动镜头与画面造型

一、运动镜头概述

运动镜头,指在一个镜头中,通过移动摄像机的机位、改变摄像机的镜头指向或改变镜头焦距等方式所拍摄到的运动的影像画面。从这个概念中,不难发现:机位(视点)、镜头指向(光轴)和镜头焦距三个因素决定着摄像机是否处于运动状态,只要其中的一个或多个因素发生变化,摄像机拍摄下来的镜头就是运动镜头。

从"动"的方式来看,我们可将摄像机的运动分为机身的机械运动和镜头的光学运动。摄像机机身的机械运动,意指摄像机在不停机的状态下,借助外力,一边拍摄,一边发生拍摄距离、拍摄方向、拍摄高度等机位移动的变化,具体来说,主要包括改变摄像机拍摄方向的"摇摄"、改变摄像机机位的"移摄"和"跟摄"以及改变摄像机拍摄高度的"升降拍摄"三种情形。镜头的光学运动,指摄像机在不停机的状态下,根据镜头功能,一边拍摄,一边发生镜头焦距的变化,虽然摄像机并没有移动,但镜头内的镜片组在光轴上发生了变化,具体表现为"推摄"和"拉摄"。摄像机运动的两种方式参见图6.1。

第六章　运动镜头

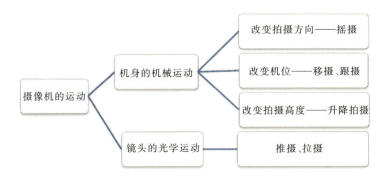

图 6.1　摄像机运动的两种方式

机身的机械运动是一种外力运动，即需借助一定的外力条件；而镜头的光学运动则是镜头功能的一种变化。两者在成像中，均体现为视点的运动和视野的变化，均为使用摄像机观察与记录客观世界的特殊方式与造型手段。

通常，一个完整、规范的运动镜头须包含起幅、运动过程和落幅三部分（如图 6.2 所示）。在拍摄运动镜头时，一定要有明确的起幅和落幅，这样才符合人们的视觉运动习惯，也不会使画面出现"割裂"和"断层"的现象，确保画面叙事和表达的完整性。

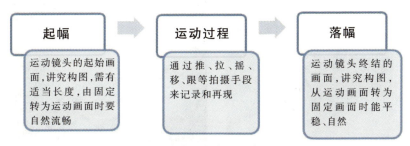

图 6.2　运动镜头须包含的三个过程

在拍摄运动镜头时，可借助三脚架、摇臂、升降机等设备来完成。随着技术的进步与发展，越来越多的摄像设备被广泛地运用到影视创作中，使影视画面的运动造型表现水平得到很大的提高，比如导轨、斯坦尼康等。

最常见的摄像、摄影辅助器材是三脚架，它的功能是固定机位、调节水平以及方便摄像师推拉摇移等。摇臂和升降机（如图 6.3 所示）在此功能基础上增加了升降功能，其伸缩运动可以极大地丰富运动摄像的表现形式，可以从高处表现宏大的场面，特别是为狭小的空间以及无法放置摄像机的拍摄场所提供了条件，

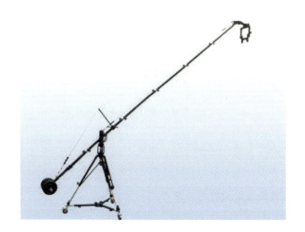

图6.3　摇臂与升降机

图6.4　导轨

节约了时间和成本。导轨（如图6.4所示）是现代影视拍摄中的另一种重要设备，主要用于完整记录被摄对象的运动状态，同时确保画面的稳定性，比如在拍摄策马飞奔、人物奔跑等画面时，往往是将摄像机放在导轨上跟拍来完成的。

斯坦尼康（Steadicam）是一种能够减少手持摄像机晃动的装置。当人手持一杯很满的水走路时，身体的震动会通过手臂传达到拿着水杯的手上，为了不使水洒出来，我们就会利用手臂自如的弯曲活动来尽量使水杯一直保持在一个平

衡的状态,斯坦尼康就是利用这个原理制作出来的机械关节臂。其内部由弹簧、滑轮和滚轴组成,但并不直接与摄像机相连,而是与操作者的特制摄影背心相连,另一端连接支架,仿佛是摄像师多出来的一只手臂(如图6.5所示)。

图6.5　斯坦尼康

二、运动镜头的画面特点

运动镜头克服了平面造型的局限。摄像机作为"第三只眼",在运动中从各种角度和距离记录了被摄主体的动作,拥有固定镜头所不具备的独特的艺术表现力。

1. 动感十足

摄像机的机位、拍摄角度、镜头焦距等可以分别运动或综合运动,从而带来不同的画面效果。摄像机运动的过程中,画面内主体、陪体、前景、背景之间的空间位置关系也会相应改变,形成运动画面所特有的节奏和韵律,直接作用于观众的心理,引起观众的情绪变化。因此,强烈的动感是运动镜头的最突出的特点。

2. 信息完整

在一个运动镜头中,场景和景别的变化都是靠摄像机的运动来完成的,既无须对被摄主体进行调度,也不必做额外的编辑,故可完整地呈现被摄主体的形态和运动轨迹。此外,运动镜头能实现景别、角度、层次的多种变化,既可通过拉镜

头由"点"到"面"展现完整的画面,又可通过推镜头由"面"到"点"强化具体的信息,还可通过移摄、跟摄、摇摄和升降拍摄由"面"到"面"来扩大记录的完整性,镜头的信息容量也比固定镜头大得多。

3. 体验真实

运动镜头拍摄的画面往往更具真实感,能使观众将自己的视觉感受和心理体验同被摄主体的视觉体验和心理感受联系起来,使观众通过屏幕来体验画面中的"生活"。

总之,运动镜头由于本身具有的动感、完整、真实等特点,使观众的视听心理更加接近现实生活。如在电影《人在囧途》中,主人公坐上春运的硬座火车回家过年,导演用一分钟左右的运动镜头将硬座火车中的拥挤、杂乱的环境很好地展示给观众,使观众切身体验到社会底层的人们回家过年的辛苦(如图6.6所示)。如果没有镜头追随被摄主体所带来的角度、远近、高低的变化,就很难将这样的环境真实地再现出来。

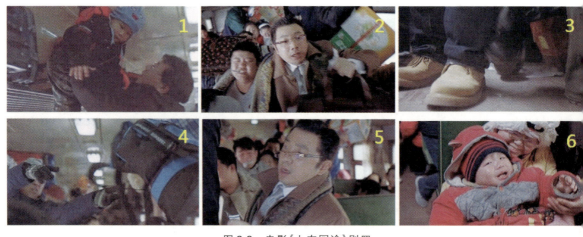

图6.6　电影《人在囧途》剧照

第二节　镜头的基本运动

前面讲到,运动镜头可以通过推摄、拉摄、摇摄、移摄、升降拍摄或者综合几种方式来完成。基本的运动镜头包括通过机位变化拍摄的移镜头、跟镜头及升

降镜头,镜头光轴变化拍摄的摇镜头,以及变化镜头焦距拍摄的推镜头和拉镜头,等等。将机位、光轴和焦距三者配合变化则可产生更复杂的综合运动镜头。本节将系统讲解各种基本的运动镜头的造型特点和画面表现功能。

一、推镜头

1. 推镜头概述

推镜头拍摄,指被摄主体的位置不变,摄像机的机位或变焦距镜头朝被摄主体方向逐渐推近的一种拍摄方法。推镜头经常与拉镜头配合使用。

在日常拍摄中,有两种情形可以产生推镜头画面效果:一种是摄像机借助移动工具或人,沿着光轴方向靠近被摄对象,使被摄对象在画面中所占比例增大(dolly in);另一种是使用变焦距镜头由短焦距向长焦距的调整来取得镜头前推的效果(zoom in)。如图6.7中,左图为移动推镜头,右图为变焦推镜头。

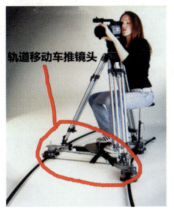
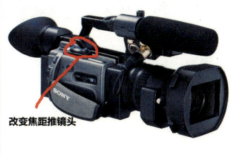

图6.7 移动推镜头和变焦推镜头

一般情况下,为防止出现虚焦,移动推镜头多用广角镜头拍摄,景深不会随着物距的拉近而明显变浅,这与我们在客观世界的生活体验是一致的,具有真实自然的效果。同时,因借助移动器材,可使画面运动平稳并较好地控制移动速度,如图6.8(A)即为香港影片《东成西就》中使用移动推镜头拍摄的画面。而变焦距推摄可以使被摄主体实现由全景、中景、近景到特写的变化,景深因焦距变长而被明显压浅,在视觉上产生向前移动逐渐靠近主体的感觉,但可能也会造成被摄对象在空间关系上的失真(如背景环境变虚),与生活中的真实感受不

图 6.8(A)　电影《东成西就》剧照

图 6.8(B)　法国自由航空公司电视广告剧照

符,所以,在视觉感受上,移动推摄比变焦推摄所产生的画面效果更自然。但因变焦推摄不依赖设备、操作简单、易创造浅景深画面,故也有很广泛的运用。图 6.8(B)即为法国自由航空公司(Air Liberte)拍摄的一则电视广告中采用的变焦推摄镜头。

移动推摄和变焦推摄的异同点可以归纳如表 6.1 所示:

表 6.1　移动推摄与变焦推摄的异同

推摄形式		移机位	变焦距
相似		在一个镜头中,景别会连续发生变化,一般可以实现从全景、中景、近景到特写的变化,被摄主体由小变大,呈接近效果	
相异	焦距	不变	改变
	物距	改变	不变
	景深	变化不明显	变化明显
	内容(落幅)	出现新的内容	基本无变化
	感觉	符合生活体验,有身临其境的真实感	并非实际存在的运动,感觉不明显

2. 推镜头的画面特征和功能

无论利用摄像机机位移动还是利用变动焦距拍摄的推镜头，画面特征和表现力都是相同的或相近的。

（1）产生视点前移和景别连续由大变小的效果：推摄时由于镜头的向前推进，造成了画面框架的向前移动，画面表现的视点也随之向前移动，形成了一种由较大景别向较小景别连续递进的过程。比如，一个人在远景画面中只是一个"点"的形状，但随着景别连续由大变小，当画面推到中景时，人物在画面中就变成了五官清晰、轮廓分明、表情明显的形象了。图6.9为瑞士拍摄的一支旅游形象宣传片中对推镜头的使用。

图6.9　瑞士旅游形象宣传片剧照

（2）制造明确的视觉落点和清晰的主体：在推摄过程中，取景范围由大到小，画面所能容纳的内容逐渐减少，场景中的次要部分不断被移出画面外，而推镜头所要表现和突出的被摄主体却被逐渐放大，视觉信号也从弱到强，最终成为观众所关注的视觉中心（如表6.2所示）。

表6.2 推镜头的起幅与落幅

起幅	落幅	画面表现力
多主体	单主体	突出多主体中的某一个体形象
单主体	局部	放大该主体的局部特征和细节
全局	部分	重点表现全局中的某一部分

（3）实现叙事空间或叙事角度的转换：推镜头具有将观众"带入"某一画面空间或将画面中的某一元素"带到"观众面前的视觉效果。例如，在表现人物的新闻报道中，我们可以经常看到这样的镜头——起幅是人、物所处的环境，随着镜头的向前推进，所要表现的人或物被突出出来，落幅则是人物的表情，既交代了环境，也表现了特定环境中的特定人物。又如，在一个运动镜头中，起幅是一个教室里学生们都在认真听课的全景，然后镜头缓缓推向一个正在学习的学生的近景或特写，即可告知观众这是一个认真学习的学生；如将镜头推向一个空着的座位，则可让观众知道有学生没来上课，使叙事的角度发生转变。在影视作品中，推镜头经常被用来将画面从纷乱的场景中引到具体的人物或更细微的表情动作上，从而起到"具体化"的作用。

（4）营造观众与被摄物之间更为"亲密"的关系：当摄像机的运动被用来描述被摄主体的主观视线时，能使观众具有强烈的视觉认同感，将自己的视觉感受和心理体验与画面中被摄主体联系起来，随着镜头的推进，观众的距离感减弱，在心理上会产生与主体更为亲密的感觉。

（5）表示节目和段落的开始：在新闻节目或者演播室谈话类节目中，通常是采用推镜头的方式，先以大景别交代环境，待节目正式开始，将镜头推上去，出现小景别的主持人和嘉宾，表明节目"正式开始"。比如访谈节目《杨澜访谈录》的开场使用的就是推镜头（如图6.10所示）。

图6.10 《杨澜访谈录》画面

3. 推镜头拍摄注意事项

（1）要注意推镜头的速度：推镜头的推进速度决定着画面的节奏快慢，若推进速度舒缓平稳，则画面节奏慢；若推进速度急促迅速，则画面的节奏快。在推进过程中，既可依据被摄主体的运动速度来决定推镜头的速度，即"你快我也快，你慢我也慢"；亦可依据画面的内容节奏和画面情绪来推进，画面内容节奏快、情绪紧张时应将镜头快速推上去，反之则慢。总之，画内运动与画外运动的节奏和情绪必须相一致，与所要表现的主题和内容相统一。不过，频繁、急速的推拉镜头很容易引起观众的疲倦和烦躁，因此在推摄时还应该考虑观众的视觉习惯，满足观众的视觉舒适感。

（2）重视落幅画面的构图：落幅中的被摄主体是推镜头所要突出的重点，所以推进过程中要目的明确，根据内容的需求将落幅停止在适当的景别上，形成适宜的构图，不能让人感觉"欲进又止""欲止又进"。如央视《动物世界》拍摄北极熊的生活环境和生存姿态，为精准呈现其在雪地上行走的状态，就需要在推镜头前明确设计好：画面的落幅须在北极熊的脚上，并形成规范的井字构图（如图6.11所示）。总之，在推镜头的过程中需时刻注意控制构图，不要在推摄开始后才对推摄目标的位置进行调整，更不可在画面已经进入落幅状态时再手忙脚乱对主体位置进行调整。同时，为后期编辑的便利，推镜头的起幅和落幅都要有适当的长度，以便有更多的剪辑空间。若运动过程有问题，还可通过分切直接作为两个固定镜头来使用。

（3）保持画面焦点的准确：用移动机位的方式拍摄推镜头时，由于物距不断发生变化，所以要随时调整焦点，使主体形象清晰，通常用广角镜头拍摄，由于景深较深，故不太容易出现虚焦。用变焦距的方式拍摄推镜头时，画面的焦点应以

图6.11 《动物世界》的推镜头画面

落幅画面中的主体为准,若以起幅画面中的主体为准调焦,当镜头由广角端推至长焦端,景深会越来越浅,被摄主体会出现越来越模糊的现象。因此,只有以落幅画面的主体为准对焦,才可在起幅的广角阶段和落幅的长焦阶段始终保持主体的清晰。

(4)确保主体的中心位置:推镜头的主要任务是突出被摄主体,反映整体与局部的关系,因此在镜头推进过程中,要始终确保被摄主体在画面中处于结构中心的位置,从而保证观众在观看过程中注意力的集中。如图6.12为电影《神话》中的一个镜头,虽然画面的景别有很大变化,但主体始终处于结构中心。

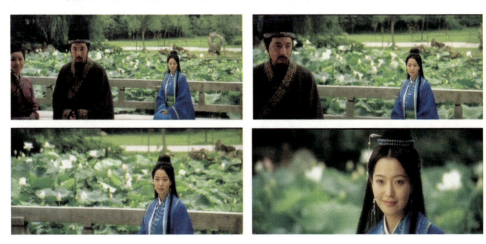

图6.12　电影《神话》剧照

二、拉镜头

1. 拉镜头概述

拉镜头拍摄,指摄像机逐渐远离被摄主体或由长至短变动镜头焦距而在视觉上产生摄像机由近至远与主体拉开距离的拍摄方法。拉镜头经常与推镜头配合使用。

在影视拍摄中,有两种拍摄方法可以产生拉镜头画面效果:一种是摄像机借助移动工具或人力,沿光轴方向远离被摄对象,拍摄距离的改变使被摄对象在画面中所占比例缩小(dolly out);另一种是使用变焦距镜头由长焦距向短焦距的调整取得同样的效果(zoom out)。两种拍摄方式都可以使画面中的被摄主体产生由大到小的形态变化和由近及远的距离变化。图6.13为香港电影《无间道》中

第六章 运动镜头

图 6.13　电影《无间道》剧照

的一个拉镜头画面。

无论移动机位向后退的拉摄,还是调整变焦镜头从长焦至广角的拉摄,其镜头运动方向都与推摄正好相反,均使画面从某一被摄主体拉远,逐渐呈现主体周围的环境或有代表性的环境特征,最后落在一个大于被摄主体的空间范围内,在最终的落幅中使原主体形象与周围的环境融为一体。

2. 拉镜头的画面特征和功能

(1) 产生视点后移和景别连续由小变大的效果:拉镜头的外在特征是景别由小变大,主体形象由大变小,周围环境由少变多,给人以视点后移的感觉。从起幅开始,画面所表现的空间范围不断拓展,新的视觉元素不断入画,原有的画面主体与新入画的形象构成新的组合,产生新的联系,呈现出一种小景别向大景别连续递进的过程,具有从特写、近景、中景等景别向全景、远景等景别过渡的各种特征,在视觉效果上恰如一个人退着走路。例如,在拍摄舞蹈演出时,可从一个舞者或观众的特写拉出舞台或观众席的全景画面,在拉摄的过程中,画面内的主体元素逐渐增多,场景空间也逐渐展开。

(2) 交代主体与环境、局部与全局之间的关系:拉镜头通常从被摄主体或某一细节逐步拉开,景别从小到大变化,逐步展现出主体周围的环境或有代表性的环境特征物,最后在一个远远大于被摄主体的空间范围内停住。因此,拉镜头是一种由局部到整体、由个体到群体、由点到面的表现方式,既表明了某一个体或某一局部的视觉元素处于怎样的环境中,又可呈现个体、局部与整体的关系。例如,起幅画面是一名记者正在镜头前讲述,镜头拉开后是一个新闻事件的现场,这表明记者正在做现场报道。

(3) 制造戏剧、对比、隐喻等意想不到的效果:拉镜头是一种纵向空间变化的画面形式,可以通过镜头的运动首先呈现远处的人物或景物,随着画面的拉开再出现近处的人物或景物,然后将前景的人物、景物和背景的人物、景物同时置于落幅画面中,利用其间的相对性或相关性,产生内容上的相互关联和结构上的

前后呼应。比如,起幅画面是一名男子嘴里叼着香烟,待镜头拉开,画面中逐渐出现墙上贴着的"公共场所禁止吸烟"的标志和拥挤的人群,无疑就制造了非常明显的对比关系,画面意义一目了然。

（4）表现场面的宏大或数量的众多:拉镜头具有由点到面的表现特征,随着镜头缓缓拉开,新的形象不断入画,场面不断变大,场景中被摄主体的数量也随之不断增多,可以形成令人叹为观止的"场面"。如央视《人与自然》的一期节目为了表现动物的迁徙,随着画面的拉开,画面中的动物数量逐渐增多,规模越来越庞大,形成了一系列关于动物迁徙的具有视觉冲击力的画面(如图6.14所示)。

图6.14 《人与自然》的拉镜头画面

（5）表示节目或段落的结束:从视觉感受上来说,随着镜头的拉开,原来的被摄主体逐渐远离和缩小,视觉信号逐渐减弱,节奏由紧到松,给人一种退出感和结束感,如戏剧舞台上演员的"退场"和"谢幕"一般。因此,拉镜头常被用作结束性和结论性的镜头。比如在演播室的综艺类、谈话类节目中,一般都是通过拉镜头的方式以全景或大全景画面结束,如图6.15即为访谈节目《杨澜访谈录》结束时的拉镜头画面。

图6.15 《杨澜访谈录》结束画面

3. 拉镜头拍摄注意事项

拉镜头的拍摄方式除镜头运动方向与推镜头正好相反外,在技术上应注意的问题亦与推镜头基本相同,有着几乎一致的创作规律和要求。下面就是拉镜头拍摄中需要注意的一些事项:

(1) 要注意拉镜头的速度:拉镜头的快慢决定着画面的节奏快慢,和推镜头一样,在拉镜头的过程中要与画面所要表现的主题思想和情景气氛相符,与画面的节奏相统一。一般来说,情绪紧张、节奏快时,拉镜头的速度可以快一些,情绪舒缓时拉镜头的速度就应该缓慢一些,同时要保持速度均匀,不能时快时慢。

(2) 要重视起幅画面的构图:这与推镜头须重视落幅画面的构图道理是一样的。拉镜头起幅画面的景别和构图最能体现镜头画面的特征,要选择那些最具有表现力的主体或元素作为被摄主体,在起幅画面中将主体形象布局在画面结构的强势位置,将被摄主体始终置于画面的结构中心。图6.16即为"凡客"拍摄的电视广告中的一个拉镜头,起幅画面很好地突出了主体的表情特征,进而拉开镜头来展现环境。

图6.16 "凡客"电视广告剧照

(3) 要避免长焦端的虚焦:在起幅画面构图时,要保证焦点位置的准确。起幅画面的焦点准确,随着镜头的拉开,镜头的焦距由长变短或拍摄距离由小变大,景深范围由小变大,通常不会出现虚焦的现象。

(4) 避免无意义的推拉:对很多初学者而言,因在拍摄时没有明确的对象目标和确定的起落对象,怀着一种"为动而动"的心理,不停按动变焦按钮,一会儿推上去,一会儿又拉回来,即所谓的"拉风箱",须竭力避免。只有在必要的时候,才使用推摄与拉摄,且要"动之有物"。

三、摇镜头

1. 摇镜头概述

摇镜头拍摄,指摄像机机位不动,借助三脚架、摇臂、升降机等支撑物上的活动云台或拍摄者自身的转动,来改变摄像机镜头轴向的一种拍摄方法。借助三脚架云台或肩扛是最常见的摇摄方式(如图6.17所示)。

图6.17　借助三脚架云台或肩扛是最常见的摇摄方式

"左顾右盼""上看下看"是摇镜头基本的外部特征,运动形式也是多种多样的,比如水平变动镜头轴向的水平横摇、垂直变动镜头轴向的垂直纵摇,中间带有几次停顿的间歇摇镜,摄像机环转一周的环摇,各种角度的倾斜摇镜,以及摇速极快形成的甩镜头,等等。在镜头焦距、景深不变的情况下,摇镜头可以牵引观众的视线,形成左右或者上下"扫描"事物或将视线从一点跳到另一点的视觉效果,改变观看的方向和目标。摇镜头通常与移镜头配合使用。

2. 摇镜头的画面特征与功能

摇镜头拍摄能在摄像机机位固定、机身摇动的情况下表现场景的规模、组成和特点,同时利用镜头的运动来扩展视野、巡视环境,将画面内容按一定规律依次介绍给观众,带有强制性的引导作用。这种拍摄方式非常类似人在日常生活中站着不动、环顾四周的效果,其运动轨迹就像一个以摄像机为中心点对四周立体空间的扇形甚至环形的扫描。相比其他拍摄方式,摇镜头拍摄的画面具有以下一些独有的特征和功能。

(1)延展视域空间,表现物体的规模和气势:摇镜头拍摄可以通过摄像机的运动突破画面框架的空间局限,使画面连续向四周扩展,从而扩大场景的范围。

通常情况下,横摇拍摄可展开广阔的空间,纵摇可表现高耸的物体,大景别摇摄有开阔、宏伟、壮观的画面效果,小景别摇摄则可将细节逐一展现在观众眼前。因此,在影视作品中,摇摄镜头通常被用来介绍事件发生的环境和地点,展示广阔的现实空间。如在电影《肖申克的救赎》中,主人公安迪因被误判杀妻而入狱,在将被押送到监狱楼内之前,是一个他抬头往上看的镜头,紧跟着一个仰拍摇摄的令人压抑的大楼的主观镜头,大楼的透视关系随着摄像机的垂直摇动不断变化,仿佛要像观众一方压倒一样,充分地表现出了大楼高耸、威严的姿态(如图6.18所示)。

图6.18　电影《肖申克的救赎》剧照

（2）对全景信息进行补充:当场景空间、视觉元素十分丰富时,一个画面往往不足以清晰呈现事物的细节和局部,而摇镜头的优势之一就是用较小景别,通过镜头的"扫描"运动清晰地展现被摄对象的全部信息。因此,对于较宽广的物体,如会议或庆典的横幅、跨江大桥、拦河大坝等,宜用横摇拍摄;对于纵向条幅、摩天大楼、旗杆等物体,则可采用垂直摇摄的方式,以完整而连续地展现全貌。一个比较突出的实例就是,通常用全景镜头拍摄的横幅文字都很小,观众看不清楚,但若用小景别从左至右或者从上至下摇摄,全景中的文字信息就可以得到完整而清晰的展现了。

（3）揭示多个事物的内在联系:一些事物之间在特征或者意义上具有相似性或相对性,因此便可通过摇镜头将这些事物连接起来,以表示对比、隐喻、并

列、因果等关系,而摇摄的过程则起到了桥梁和纽带的作用。比如,从一个正在辛苦扫地的清洁工摇到正在往地上丢瓜子皮的青年,从呼啸而来的警车摇到犯罪嫌疑人紧张的表情,从花园中盛开的花朵摇到天真烂漫的孩子,从一个正向外涌出工业废水的管道口摇到河里漂着的死鱼,等等。这种通过摇镜头来建立内在关系的拍摄方式,将生活中富有联系因素的单独形象连接了起来,画面所产生的意义也远远超过了这些事物作为单独的形象的存在。

(4)转换场景空间或叙事对象:通过摇摄,将两个不同的场景分别设置于起幅和落幅画面中,是一种常用的转场方式,可以引导观众的注意力从一个场景自然转移到另一个场景。此外,在电视新闻报道中,时常出现出镜记者用手指向某个地方,紧接着镜头就向记者所指的方向摇摄,将落幅画面停在记者所指的事物上面,从而完成叙事对象的转换,比如在央视《新闻调查——问诊大客车》一期节目里,记者进入客车内部了解车内救生锤的安装和使用情况,他手握救生锤询问敲击的位置,同期声"会指示你(用救生锤)敲什么位置",紧接着镜头就摇摄到救生锤所要敲击的位置,在声音语言的引导下完成了叙事对象的转换(如图6.19所示)。

图6.19 《新闻调查——问诊大客车》中的摇摄画面

(5)表现运动对象的外在特征:用长焦镜头在远处追摇拍摄一个运动物体,摇动的方向、角度、速度均以被摄的运动主体为基础,被摄主体朝哪儿运动,镜头就顺着摇过去,这样可将被摄主体稳定地处理在画面中的某个位置上,使观众在一段时间内看清其运动的状态、姿势、动向和运动轨迹,完整地表现其外在运动特征。因此,摇摄也是表现和突出运动主体的一种有效手段。

3. 摇镜头拍摄注意事项

(1)重点设计落幅画面:摇摄形成的镜头运动,会迫使观众改变视觉空间,

观众对后面摇进画面空间的新事物会产生某种期待或注意,若摇摄后入画的新事物缺乏可看性,或与前面的事物缺乏内在关联,观众就会感到失望和不满。因此,摇摄一定要有目的性,要"摇之有物",在设计落幅画面时,除选择合适的主体外,还须将典型意义和优美构图纳入考虑,切不可落在不该停、构图失败的地方。

（2）控制摇摄的速度:摇摄的速度应与画面的内容、节奏和拍摄对象的运动速度等相适应。若摇摄的速度不均匀,摇得过快或过慢,则被摄主体会在画面上呈现为时而偏左、时而偏右、忽进忽退的现象,易使观众产生视觉疲劳和不稳定感。因此,控制摇摄速度显得至关重要:当画面内容紧张时,摇速可以快一些;当画面内容抒情性质比较明显时,速度则应相对慢一些;而对于那些不好识别、容易造成错觉的物体以及线条层次丰富、复杂的事物,在摇摄时也应相对放慢速度,给观众留足接受的时间。

（3）保持摇摄过程的完整与和谐:摇摄的全过程要稳、准、匀,即画面运动平衡,起幅、落幅准确,速度均匀。一般而言,可在起幅画面上先停滞片刻,然后逐渐加速,匀速,再减速,落幅时则要缓慢,使整个摇摄过程表现出舒适与和谐的感觉。

四、移镜头

1. 移镜头概述

移镜头拍摄,指通过手持、肩扛或借助移动工具(如摇臂、导轨、车辆等),使摄像机处于泛向运动状态的一种拍摄方法。移镜头拍摄的方式有很多:按照摄像机的运动方向,可以分为横向移动拍摄、纵向移动拍摄、垂直移动拍摄、斜向移动拍摄和旋转移动拍摄等;按移动方式,又可分为跟移拍摄和摇移拍摄等。移镜头是一种综合的运动样式,升、降、跟都是移动镜头的特殊样式。移镜头拍摄常与摇镜头配合使用。

移动摄像是以人们的生活感受为基础的。在日常生活中,人们并不总是在静止的状态下观看事物,而是视线时常从一个对象移向另一个对象,如边走边看、走近看、退远看,以及从运动着的车厢向外看,等等。基于这样的视觉体验,移镜头可以形成对运动物体进行追踪的视觉效果,在运动中更为精确地展现运动物体的形态特征,更好地展示环境、表现人物。

如果说摇镜头是在原地"左顾右盼"的话,移镜头就是还原人们生活中"边走边看"的视觉体验。摇镜头拍摄是以摄像机为圆心,画面中的事物是在半径范围

内呈扇形展示,有一种透视变形的效果;而移动拍摄一般是摄像机与被摄对象保持平行的追随拍摄,由于摄像机与被摄对象同时运动,运动轨迹基本平行,画面中的物体不会产生透视变形。当摄像机与物体同向平行移动时,拍摄的画面效果是画面中前后景保持与摄像机运动速度相同,但方向相反快速后移(如图6.20所示)。

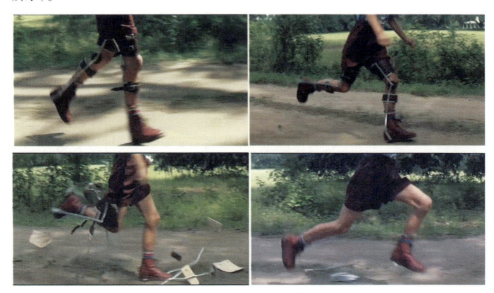

图6.20　电影《阿甘正传》剧照

2. 移镜头的画面特征与功能

摄像机的移动使画面框架始终处于运动状态,因此,画面内的物体无论是运动的还是静止的,都会呈现出位置不断移动的态势。因此,移动镜头所表现的画面空间是完整而连贯的。具体说来,移镜头具有以下特征和功能:

(1)全方位表现拍摄对象的外部形态:前面所介绍的推摄、拉摄、摇摄三种摄像方式因受制于摄像机位置或运动方向的单一性,往往只能表现被摄主体面向镜头的一个侧面。而移动摄像可以使摄像机的位置做自由的泛向移动,如沿着被摄对象旋转一圈的环移,可以在一个连续的镜头内多侧面、多维度地表现对象的三维形态,塑造具有纵深变化的立体空间。图6.21即为电影《人在囧途》中的一个环移镜头带来的画面效果。

图 6.21　电影《人在囧途》剧照

（2）充分拓展造型空间：移动摄像使摄像机摆脱了定点拍摄所受到的空间和角度的限制，摄像机得以在所能进入的空间里随意移动，并在同一镜头内，经运动形成多角度、多景别、多构图的画面，从而更充分地表现出空间的立体感和层次感，极大拓展影视作品的造型空间。其中，航拍作为移动摄像的一种，因视点高、视角宽，兼具居高临下的"上帝看世界"之感，而被广泛运用于影视作品中。图 6.22 即为电影《肖申克的救赎》中的一个航拍镜头，展现囚车驶入监狱时的情景——囚车由画面的左边驶入，摄像机跟随囚车在画面上方移动，然后监狱

图 6.22　电影《肖申克的救赎》剧照

的大楼入画,随着警报声的响起,操场上的犯人们开始向画面左侧汇集,摄像机随即向左边移动。移动拍摄的镜头准确地展现了监狱的地理状况、空间布局,将监狱高墙内外的世界一目了然地展现在观众面前,有效拓展了监狱的画面造型空间。

(3)制造运动效果:拍摄移动镜头时,由于背景的不断变化,可形成强烈的运动效果。移动拍摄时,画内事物不断地移出画框,画外事物则不断地入画,背景也在时刻变化,同时画面内被摄主体的大小、方向、位置关系等,也始终处于运动状态,令画面动感十足。

3. 移镜头拍摄的注意事项

前文提到,移镜头拍摄主要有两种方式:一是将摄像机安放于移动车、活动三脚架、升降机、运动着的汽车等各种活动设备上,随着这些设备的运动进行拍摄;二是摄像师扛着摄像机,通过人体的运动进行拍摄。无论采用哪种方法,在拍摄时都应当注意以下问题:

(1)画面要稳,移动要匀:移动摄像所特有的美感,如韵律感、节奏感以及自然真实的现场感等,都是建立在稳、平、匀的基础上的。通常情况下,只要条件具备,应尽可能使用辅助器材(如带地轮的三脚架、移动车等),在成本较低或者电视新闻的拍摄中则可以考虑通过人体的移动来拍摄。在通过肩扛或怀抱等姿势进行移动拍摄时,要尽量减少行进中身体的起幅,使画面的抖动减至最小。

(2)注意起幅、落幅以及焦点的调整:移动摄像时,起幅引起画面的运动,落幅是观众视点的归宿,因而在拍摄时要确保起幅画面有一定的时间长度,同时将构图的重点置于落幅画面上。此外,移动摄像使摄像机与被摄主体之间的物距处于不停的变化中,因此拍摄时要随时注意调整焦点,以保证被摄主体始终在景深范围中,不会出现虚焦现象。

(3)尽量使用广角镜头拍摄:摄像机一旦运动起来,其与被摄对象之间的关系便始终处于不确定的变动状态之中,因此,为确保画面的稳定性和清晰度,应尽量使用焦距较短的广角镜头来拍摄。广角镜头的特点是,在运动过程中画面动感强且平稳,景深几乎为无穷大,因此对抖动和虚焦的容忍度较高,有助于高质量画面的拍摄。

(4)避免无意义的摇移:与推拉镜头的"拉风箱"一样,很多初学者在运用摇移镜头时也缺乏应有的目的性,镜头不停地摇来移去,被戏称为"抹墙灰"。这样为摇移而摇移的做法也是断不可取的。须知,"运动"并非表现的目的,而只能是

表现的手段。要根据内容表达与情感渲染的具体需求，选择是否采用摇移镜头拍摄。

五、跟镜头

1. 跟镜头概述

跟镜头拍摄，指摄像机跟随拍摄目标同步运动，保持基本固定的物理距离，在一段时间内始终将目标对象锁定于画面内的一种拍摄方法。一般来说，跟镜头被视为移镜头的一种特殊形式。

从拍摄方位来分，跟镜头可以分为前跟、后跟（背跟）、侧跟以及综合跟等几种形式。前跟是从被摄主体的正面拍摄，也就是摄像师倒退着拍摄；背跟和侧跟是摄像师在人物背后和旁侧跟随拍摄；综合跟是指摄像机时而指向被摄对象的正面，时而指向背面或某一侧面。前跟与后跟在影视作品中的运用极为常见，如电影《低俗小说》中就使用了大量的前跟与后跟拍摄；侧跟镜头则在电视新闻报道与体育赛事转播中广泛运用（如图6.23所示）。

前跟

图6.23(A) 电影《低俗小说》剧照

后跟

图6.23(B) 电影《低俗小说》剧照

侧跟

图6.23(C) 电视体育赛事转播画面

从运动形式来看,跟镜头又可以分为推跟、拉跟、摇跟和移跟等,其中以摇跟和移跟最为常见。摇跟即不改变摄像机机位,利用镜头光轴的运动对运动的被摄主体进行跟随拍摄;移跟即通过机位的移动对运动的被摄主体进行跟随拍摄。

2. 跟镜头的画面特征与功能

(1) 将运动中的被摄对象以基本不变的景别锁定于画面的固定位置:跟镜头始终追随某一运动主体,在运动方向、运动速度上呈现为同步关系,可使被摄对象的景别保持基本不变。虽然画面中的前景、背景以及其他环境元素会随着主体的位移变化,但主体的形象是基本稳定的,有利于连贯地展示主体在运动中的动态和趋势。跟摄常用于电视新闻采访中,如记者跟随采访对象进入新闻现场,摄像师肩扛机器跟拍采访对象了解现场,虽然对象始终移动,但其在画面中的主体地位是保持不变的(如图6.24所示)。

图6.24　电视新闻中的跟摄画面

(2) 营造主观视角、具有强烈的纪实性:从人物背后跟随拍摄的跟镜头,由于观众与被摄对象视点的同一,可以模拟出一种主观性很强的视觉效果。这种视向的合一,能将观众的视点调度到画面内,跟着被摄人物移动,产生强烈的现场感和参与感。此外,跟镜头不仅能使观众置身于现场,成为事件的"目击者",还呈现出客观记录的姿态,尽管摄像机是运动的,但表现的方式是追随式的、被动的,是事件的"旁观者"和记录者,具有很强的纪实性。

(3) 通过运动主体引出环境:跟镜头中的被摄主体在画框中处于相对静止的状态,而原本静止的环境(前景与背景)却会跟随摄像机的移动而发生变化,故十分有利于在保持主体连贯的情况下,引出环境信息。例如,很多影视作品在拍摄"追逐"的场景时,经常用跟镜头,尽管画面中的主体相对不变,但背景一会儿是高速公路,一会儿是街角小巷,一会儿是乡村风光,既确保了对追逐过程的完整记录,也通过变幻万千的环境给观众留下了美好的视觉体验。

3. 跟镜头拍摄的注意事项

（1）目标明确，跟得上、跟得准：跟上、追准被摄对象是跟镜头拍摄的基本要求。无论被摄对象的运动速度多么快、运动形式多么复杂，都要力求将其稳定在画面中某个相对固定的位置上。在跟摄的过程中，还要尽量保证跟摄过程的完整性，采用长焦镜头时，尤其要注意焦点及景深的控制。

（2）把握好移动的契机：最理想的状态是摄像机与被摄主体同步移动，要避免被摄对象停止运动而摄像机仍在活动的情况。比如，在一些纪实类电视节目中，有时候画面中的人物还没开始移动，摄像机已迫不及待动起来了；当人物从运动状态变为静止状态时，摄像机还在移动，这就破坏了整体的纪实风格。总之，摄像师须对被摄对象保持敏锐的观察，"相时而动"，避免提前移动或滞后移动。

（3）尽量少用慢节奏、时间长的跟镜头：较慢的跟镜头、较长的跟镜头均不宜多用，它们会使观众产生视觉上的疲惫感，滋生厌烦情绪，甚至令作品节奏拖沓、结构松散，破坏叙事风格。

六、升降镜头

1. 升降镜头概述

升降镜头拍摄，指摄像机借助升降装置（如升降车、摇臂等）一边升降一边拍摄的镜头运动方式。有些情况下，摄像师也会采用肩扛或者怀抱的形式，通过身体的蹲立来完成升降拍摄，不过这种依托人力的升降镜头幅度较小，画面效果并不明显。按运动轨迹，可将升降镜头分为垂直升降、斜向升降、不规则升降等几种形式，其中又以垂直升降最为常见。通常，升降镜头也被认为是一种特殊的移镜头。

由于高质量的升降拍摄需借助升降机、升降车、摇臂等专业设备才能很好地完成，故升降镜头在电视新闻的拍摄中并不常见，但在影视剧、文艺晚会、体育赛事转播中的运用非常广泛。在影视作品中，升降镜头可很好地实现空间的转换，突破推、拉、摇、移拍摄手法所受的空间限制。图6.25即为美国电影《无良杂种》中的一组升降镜头。

2. 升降镜头的画面特征与功能

（1）连续表现高大物体的各个局部，展示规模与气势：垂直的摇镜头由于机

图6.25　电影《无良杂种》剧照

位固定,空间透视会发生变化,呈现高处的局部时,画面可能会发生变形;而升降镜头在垂直展示高大物体时,可以在一个镜头中用固定的焦距和固定的景别对被摄主体的各个局部进行准确的再现,不会出现透视变形的效果。例如,用升降镜头拍摄一条巨型竖幅标语时,条幅的字从头到尾都是一样大的,不会出现变形的情况。

(2) 改变纵向视点,使画面视域得以扩展或收缩:当摄像机的机位升高之后,视野可向纵深逐渐展开,还能越过某些景物的阻隔,展现出由近及远的大范围场面;而当摄像机的机位降低时,镜头离地面越来越近,所能展示的画面也逐渐狭窄。视域的扩展与收缩能给人以多样的视觉体验。图6.26即为电影《画皮2》中的一段升降镜头画面,升降拍摄使画面的空间得到很大的扩展,创造出了极强的视觉冲击力。

图6.26　电影《画皮2》剧照

（3）营造特殊情绪：通常情况下，升降镜头视点升高时，镜头呈现俯视效果，被摄对象变得低矮、渺小，造型本身带有同情、蔑视之意；当视点下降时，镜头呈现仰视效果，被摄对象有居高临下之势，造型本身带有崇拜、景仰之感。

3. 升降镜头拍摄的注意事项

与其他运动镜头一样，进行升降镜头的拍摄时，也须满足与"运动"相关的基本技术要求，如升降的速度要均匀、确保足够的景深范围、避免虚焦、使被摄主体与其他需要表现的环境背景保持清晰等。由于升降镜头所产生的视觉感受比较特别，易令观众感受到创作者的主观意图，从而产生对画面造型效果的"距离感"，因此，为追求画面的真实性和客观性，对升降镜头的使用须慎重，特别是电视新闻和其他纪实类电视节目的拍摄尽量不要使用升降镜头。

表6.3将前文介绍的六种基本的运动镜头的特点和异同进行了总结。需要注意的是，跟镜头和升降镜头通常被视为移镜头的两种特殊形式，但因其在影视摄像中运用广泛，有其独特的功能，因此也单独列出来加以考察。

表6.3 六种基本运动镜头的特点和异同

镜头类型	推镜头	拉镜头	摇镜头	移镜头	跟镜头	升降镜头
被摄主体	相对固定	相对固定	变化	变化	一般固定	一般固定
起幅、落幅	有起幅、落幅	有起幅、落幅	有起幅、落幅	一般无起幅、落幅	一般无起幅、落幅	一般无起幅、落幅
景别	由小到大	由大到小	不变	不变	不变	不变
方位、高度	不变	不变	方位变化，高度不定	方位、高度不定	方位、高度不定	方位不定、高度变化

七、综合运动镜头

综合运动镜头，指在一个镜头中将推、拉、摇、移、跟、升降等镜头运动方式中的两种或两种以上有机地结合起来拍摄的运动镜头。

综合运动摄像有先后式和包容式两种方式。先后式指两种或两种以上运动方式有先行后续的关系，如先推后摇、先摇后跟等。包容式指两种或两种以上运动方式是同时进行的，如移中带推、边摇边升等。无论先后式还是包容式，综合运动镜头都可以在一个镜头中产生细腻、复杂的画面变化，给观众带

来强烈的视觉体验。

从造型角度看,综合运动镜头可以形成多景别、多角度、不同主体、时空连续的多构图画面,带来多层次、多元素、立体化的效果。利用综合运动拍摄的画面是流动而富有变化的,不但丰富了镜头的意蕴,若使用得当,还可创作出极为美妙的视觉体验。

通常情况下,综合运动镜头须借助摇臂方能得以高质量地完成。由于综合运动镜头无外是对基本运动镜头的组接与融合,因此拍摄综合运动镜头的注意事项也与其他运动镜头大同小异,此处不再赘述。

八、固定镜头

1. 固定镜头概述

前文提到,摄像机机位、光轴和焦距三个因素中的任何一个发生了改变,就形成了各种形态的运动镜头。而除了前面提到的几种运动镜头外,还存在一种极为特殊的运动镜头,那就是"不动"的镜头——固定镜头。我们将摄像机机位、镜头光轴、镜头焦距三者均不发生改变的镜头,称为固定镜头。

固定镜头的画框虽静止不动,但画面中人与事物却有可能处于运动状态。因此,固定镜头不同于静止画面,其被摄对象可以是静态的,也可以是动态的。同时,由于画面框架是静止不动的,所以固定镜头可使静态的物体显得更加安静,动态的物体显得更有动感。固定镜头是影视摄制中最为常用的拍摄方式,它为观众提供稳定的视点,画面端庄、和谐,不会令人产生不适。

固定镜头的拍摄是影视摄像的基本功。很多初学者认为若不进行推、拉、摇、移等运动镜头拍摄,会有"无所事事"的感觉,总想方设法让镜头动起来。其实这是一种误解。拍摄固定镜头时,摄像机并非停止工作,而是在以一种比运动拍摄更合适的形式,真实、自然地记录着镜头前的一切。另外,固定镜头因构图规范、画面平稳,也便于后期进行分切和组接。初学者须大量练习固定镜头拍摄,悉心掌握固定镜头的造型特点和使用方法,才能以扎实的基本功踏踏实实地过渡到操作更为复杂的运动摄像阶段。

2. 固定镜头的画面特征与功能

影视作品中可以没有运动镜头,但几乎都离不开固定镜头。而且,无论影视制作技术和摄像设备如何更新换代,也不管运动摄像如何先进便捷,固定镜头所

具备的鲜明的特征始终是不可取代的。了解固定镜头的画面特征,认识固定镜头的作用和功能,具有十分重要的意义。

(1)作为交代性镜头使用:交代性镜头是一种视角足够大的镜头,通常是全景镜头,有时候也采用远景或中景镜头,其职责在于清晰地交代被摄主体所处的环境以及场景中各元素的空间关系。例如,在拍摄会场、庆典、事故等事件性新闻时,常常使用大远景、远景、全景等大景别固定镜头来表现事件发生的环境空间和人物活动的总体场景(如图6.27所示)。

图6.27 大景别固定镜头画面

(2)固定镜头最具客观视角:在进行推、拉、摇、移等运动拍摄时,观众所看到的是画面外部要素运动的过程,这是摄像师主观创作意图和实际操作情况的外化和反映。而固定镜头则不然,虽然也是摄像师主观创作的结果,但观众看到的是"锁定"的画面,并无华丽的画面调整和运动的过程,故可使观众感觉镜头是在比较客观地记录和表现着被摄对象。这也是包括电视新闻、纪录片等纪实类电视节目中固定镜头特别多的原因之一。在电视新闻中,常用大景别固定镜头(全景)对场景空间和人物关系进行交代,再用分切的方式以小景别的固定镜头(中近景)分别对个体的形象进行叙事性描写,以近距离、清楚地表现人物的表情和神态。图6.28即为一期《焦点访谈》中用固定镜头拍摄的画面。

图6.28 《焦点访谈》中的固定镜头画面

(3)营造深沉宁静的气氛:通常情况下,固定镜头可强化画面内"静"的内容,给人以深沉、庄严、含蓄的视觉感受。在表现安静思考的表情、紧张的面容、庄严的建筑、静谧的院落等画面内容时,应更多考虑使用固定镜头,使人在心理上产生安稳的感情倾向。图6.29即为电影《钢的琴》中用固定镜头拍摄的男主人公弹钢琴的画面。

图6.29 电影《钢的琴》剧照

(4)便于后期分切和组接:和运动镜头相比,固定镜头没有起幅和落幅,也没有摄像机的运动,因而景深和焦点也不会发生变化,在分切和组接时需要遵循的原则和注意事项也较少,不同的固定镜头组接在一起亦不会引起令人眩晕的视觉跳跃。图6.30即为娱乐节目《快乐大本营》的镜头切换,不同景别的固定镜头组接起来既轻松且自然。

图6.30 电视节目《快乐大本营》画面

3. 固定镜头拍摄的注意事项

固定镜头有着运动镜头无可替代的表现特征,但也有一些根深蒂固的弱势,如视点单一、画面单调,难以呈现复杂的环境空间,不能完整记录和再现被摄主体的运动状态,等等。因此,在拍摄过程中要注意扬长避短,"有动有静,动静结合,以静为主"是克服固定镜头画面缺陷的有效手段。总的来说,固定镜头拍摄过程中要注意以下三个方面的问题:

(1)动静结合,尽量调动画面内的运动元素:"春江水暖鸭先知"就是一个典型的例子,若仅用固定镜头拍摄一江春水,会给人单调、呆板的感受;但若画面中有几只活泼可爱的鸭子在水中来回游动,则可令平静的画面运动、鲜活起来,从而传达更丰富的信息,给人以"动"的美感。因此,摄像师在拍摄固定镜头时要尽可能调动画框内"活"的、"动"的元素,即利用画面的内部运动来弥补画面的静止,从而实现静中有动、动静相宜。

(2)精心设计造型:对于运动镜头而言,在运动过程中,即使某些画面的构图失误,也"无伤大雅",只要落幅画面构图精准就不会有太大的问题。而固定镜头由于机位、光轴和背景的相对稳定,构图中存在的问题会在画面中被放大,从而影响观众的审美体验。因此,要将固定镜头拍好、拍美,就要从视觉形象的塑造、影调色调的表现、主体陪体的安排等多个层面进行设计,使画面构图更加精美、更具艺术表现力。如图6.31即为一则由多位演艺明星拍摄的"反贫困"电视公益广告,虽画面形式比较单一,但人物造型、画面构图、人工布光等方面十分用心,给观众带来简洁而绝不粗糙的视觉体验。

(3)力求稳、平:稳定和水平是拍摄固定镜头的基本要求。由于画面是静止的,所以哪怕是极为微小的抖动,也会被观众察觉到而产生视觉的不适。为了避

图6.31 "反贫困"电视公益广告画面

免倾斜与晃动，多数情况下需借助性能良好的三脚架，初学者亦可多用广角镜头。当然，若不方便使用三脚架，也要考虑使用身边稳定的物体（如墙壁、树干等）作为支撑物，以获得尽可能稳定的画面。

总之，尽管"运动"是影视摄像区别于静态摄影和绘画的本质性特征，但目前固定镜头在影视画面的镜头构成中依然占据着基础性、主导性的地位，一定要予以足够的重视。另外，由于运动往往被认为是影视美学的基础，因而也有电影导演故意用"反运动"的方式来制造一种以静制动的风格，如日本导演小津安二郎、中国台湾导演侯孝贤、法国导演罗伯特·布列松（Robert Bresson）等，即擅长以长时间的静止画面来反映生活的单调、麻木与循环。作为一种风格化的处理，他们探索了画面运动与静止的特殊关系。图6.32为电影《低俗小说》中的一个固定镜头画面，在长达1分30秒的画面中，没有任何景别、角度的变化，固定镜头的使用充分地渲染了被摄主体孤独、麻木的情绪。

图6.32　电影《低俗小说》剧照

九、三种特殊镜头

除前面讲到的运动镜头和固定镜头外，还有一些比较特殊的镜头类型，这些镜头可以通过叙述、描写、抒情、寓意、象征等表现手法，创造出独特的镜头语言，完善影视艺术的表意功能。其中，最有代表性的是空镜头、主观镜头和长镜头。

1. 空镜头

空镜头，顾名思义，即画面上没有明显的主体，只有景或物的镜头。空镜头可分为写景、写物两种。写景空镜头通常采用大景别（全景、远景）拍摄，以环境风貌的总体性描摹为主，常见于纪录片、风光片、电视新闻报道中，用于介绍环境、营造氛围、渲染情节、分隔段落（转场）等。写物空镜头则多用小景别（近景、特写），对事物的某些细节进行刻画，具有象征、隐喻、暗示等功能。图6.33即为电影《指环王》中的空镜头画面，写景空镜头主要是全景和远景，具有开阔的视野，呈现故事发生的环境；写物空镜头则是特写和近景，既能表现细节，又承载着暗示的意蕴。

图6.33(A)　电影《指环王》中的写景空镜头

图6.33(B)　电影《指环王》中的写物空镜头

虽然没有"人"作为主体，但空镜头在构图形式上并不"空"，而往往包含着关键的信息，并在很多情况下发挥着重要的结构作用。在恰当的时间和节点处使用恰当的空镜头，可起到转移画面叙事主体、转换场景、深化主题等作用，是增强作品艺术性、表现力的有效手段。如在电影《阿拉伯的劳伦斯》中，主人公吹灭火柴后，紧跟着一个较长的太阳升起的写景空镜头，实现了叙事时间转移，接着又是一个广袤沙漠的写景空镜头，完成了叙事空间的转移，一气呵成，具有较强的视觉美感和冲击力（如图6.34所示）。

在拍摄和使用空镜头时，须对空镜头的画面特征和功能有深刻了解和掌握，同时也要避免一些认识的误区。首先，由于空镜头在影视作品画面中占有一定的比重，几乎是不可或缺的画面元素，因此在拍摄过程中就要有意识地捕捉、拍

图6.34　电影《阿拉伯的劳伦斯》剧照

摄空镜头,这样在需要转场画面或有写景、写意需求时,便有了更多的选择,可以满足后期剪辑的需要。其次,运用空镜头要力避晦涩难懂、牵强附会,杜绝"画面不够空镜凑"的想法,空镜头一定要与作品的主题与风格相符,不可随意在画面中穿插空镜头。最后,镜头的"空"和"实"是一个相对的概念,要灵活把握,在电影和电视剧中出现的自然风光远景镜头通常属于写景空镜头,但若拍摄的作品是某一风景区的旅游宣传片,这类镜头就不属于空镜头了,要按写实镜头处理。

2. 主观镜头

图6.35　电影《对话尼克松》剧照

主观镜头指摄像机高度模拟画面中主体眼睛所见画面的镜头。主观镜头因拟人化的视点运动方式,使主体对象所看到的内容和观众所看到的内容基本相同,因此往往可以调动观众的参与感和注意力,其明显的主观色彩也更易引起观众强烈的心理感应,让观众产生身临其境、感同身受的想象。通常,当前一个画面中的人物做出明显的观望动作(如看电

视)时,下一个画面即可将摄像机设置为与画面中人物一样的视角去取景(如电视机荧屏),这样拍出画面中的内容就可被观众大致想象为画中人物的双眼看到的内容,产生强烈的"主观"感。图6.35即为美国电影《对话尼克松》中的一组主观镜头。

一般而言,主观镜头可分为直接表现式、分切式、摇移式三种。表现式主观镜头指不通过画面组接,直接在一个画面中表现主观视点的镜头形式,比如从车内模拟驾驶员视点或以较小景别从人或物背后拍摄的画面;分切式主观镜头指通过镜头的切换组接形成主观镜头画面,是通过两个镜头前后连接来实现的,前一个镜头表现主体产生观望动作(客观镜头),下一个镜头就是主体看到的结果,是主观镜头画面;摇移式主观镜头和分切式主观镜头都是从上一个客观镜头画面过渡而来,但摇移式主观镜头是在同一镜头内部通过摄像机的运动(一般是摇摄,偶尔也可移摄)来实现从客观到主观的转换。图6.36中,上、中、下三组镜头分别为表现式主观镜头、分切式主观镜头和摇移式主观镜头画面,不同的镜头画面具有不同的视觉特征和叙事效果。

图6.36(A)　某网络短片剧照

图6.36(B)　电影《人再囧途之泰囧》剧照

图 6.36(C) 电影《无间道》剧照

无论分切式主观镜头还是摇移式主观镜头,主观镜头之前的画面都是客观镜头画面,而且客观镜头画面中的人或动物必须有明显的观望动作。这样观众看到客观画面后,会自然产生一种对画外空间的心理感觉和视觉期待,这就为接下来主观画面的出现做好了预备和铺设。待观众看到如期而至的主观画面时,好奇、猜测及参与心理都得到了圆满的释放和满足。因此,在剪辑中,要注意主观镜头与客观镜头的匹配,客观镜头画面中具有人或动物的明显观望动作才能连接主观镜头。当然,在独特的构思下,这一规则也可打破:若客观镜头画面中人物的观望动作非常明显,但观众期待的主观镜头画面始终没有出现,就能营造失望感或制造更大的悬念。

此外,还要注重客观镜头和与其相对应的主观镜头在观望方向上的正确匹配。当场景中有多人时,人物之间的"看"与"被看"形成客观与主观两种画面形式,这时必须注意二者在方向上的一致性,确保"看"与"被看"的两个主体表现出同处一线且为面对面的空间关系,比如客观镜头中的人物是往左边方向看的,下一个镜头必须是其左边的画面,这涉及蒙太奇技法与剪辑方面的问题,在后面的章节会有详细讲解,此处不再赘述。

3. 长镜头

长镜头,指同一个连续的时空里,不间断地同时或先后记录两个或两个以上的动作,或一个完整事件的镜头。长镜头的长度通常在30秒以上,且在同一镜头内包含多主体、多视点、多景别、多动作、多情节。与基于短镜头组接的蒙太奇思维相对,长镜头更强调时空的连续性和拍摄对象的真实感。

由于长镜头是在运动过程中持续地、不间断地记录现实生活,因而能够保持时空的完整与连贯,使观众"一气呵成"地全面看清现实空间的全貌和事物之间

的联系。但是,在影视拍摄中,长镜头的使用频率并不高,这是因为长镜头对场面调度提出了较高要求,若调度失当,会使镜头显得冗长且缺乏变化,给观众带来沉闷、枯燥的感觉。在影视体裁上,长镜头常用于艺术电影和纪录片的拍摄,商业电影和电视剧较少采用。

根据拍摄方式与造型风格的不同,我们大致可以将长镜头分为景深长镜头、全景长镜头和综合运动长镜头三种类型。

(1)景深长镜头:景深长镜头多用于连贯、完整地呈现拍摄场景的空间纵深,因要求摄像机镜头必须具有足够大的景深而得名。如图6.37为电影《低俗小说》中展现情节发生的主要场景(酒吧)的一个长镜头,总共持续了1分钟,通过连续不断的深景深画面将人物的动作、环境的特征以及环境与人物的关系等均清晰地表现了出来,相对完整地记录了纵向空间方向上的情节和事件。

图6.37　电影《低俗小说》剧照

(2)全景长镜头:全景长镜头多用于呈现拍摄场景的宽广,将场景中的多个动作或事件置于一个全景画面中,通过长时间的连续记录,相对完整地记录多个情节发生、发展的过程和结果。全景长镜头可以表现出水平维度上的宏阔,景深范围可大可小。如电影《云水谣》的片头即为一个长达3分钟的全景长镜头,将故事发生的社会、历史环境以及特定时空下人们的精神面貌做出了准确、生动的描述(如图6.38所示)。

图 6.38 电影《云水谣》剧照

（3）综合运动长镜头：综合运动长镜头基于镜头内场面调度，即调动被摄主体按照一定的时空关系，依预先设计好的时间与情绪节点入画，同时借助主体和摄像机的运动，在一个连续的时间段里以多变的镜头视点、景别等，相对完整地表现多个人物和多线情节，可以连续地、动态地、全方位地扩展造型空间。综合运动长镜头可被视为一种镜头内蒙太奇。图 6.39 即为采用综合运动长镜头拍摄的著名网络视频《恋爱ING》，配合五月天的同名歌曲，通过安排不同的主体在适当的时间以适当的方式出现在画面中，为观众营造了动感十足、新奇紧张、应接不暇的视觉享受。

图 6.39 《恋爱ING》剧照

需要指出的是，长镜头是一种独具特色的拍摄技法和美学风格，它对拍摄者的艺术修养和技术基础也提出了较高的要求。另外，出于时间长、镜头运动繁复、场面调度复杂等原因，长镜头对客观拍摄条件与剪辑条件亦有较为苛刻的要求。兼长镜头若缺乏明确的设计，会显得冗长、拖沓，极大破坏叙事的效果和节奏，有较高的风险。因此，不建议初学者在尚未夯实短镜头拍摄基本功的情况下贸然尝试。

第三节　镜头的特殊运动

传统运镜技法受惠于影视传播技术的发展和创新，逐渐形成了一些有代表性的特殊运动方式，这些特殊的运动镜头如今已被广泛运用于影视制作的各个领域。在本节中，我们对升格摄像、降格摄像和延时摄像三种技术做扼要的介绍。

一、升格摄像与降格摄像

我们知道，影视画面是由一个一个静止的画面组成的，利用视觉暂留原理，这些静止的画面在快速的转换过程中被我们的双眼"假定"为动态影像，以每秒24格/25帧的速率拍摄和放映。无论拍电影还是拍电视，其基本原理均是，每秒钟拍摄24或25张静态照片，再以同样的速率在影院或电视机上放映。利用这一原理，在拍摄过程中，很多创作者会通过故意改变拍摄速率，即通过调整每秒钟记录下来的静态影像的数量的方式，来制造特殊的画面运动效果，其最主要的技法包括升格摄像（慢动作）和降格摄像（快动作）两种。将镜头的运动与拍摄速率控制结合起来，能产生移动升格或移动降格的效果。

升格摄像指每秒钟拍摄超过24格/25帧的静态画面，再以每秒钟24格/25帧的标准速率放映的一种拍摄方式。这样，就会形成我们熟悉的慢动作效果。例如，我们使用专业高速摄像机，以每秒钟拍摄50帧的速率拍摄一个人跑步的画面，再以每秒钟25帧的速率在电视上播出，这样原本拍摄了1秒钟的素材需要2秒钟才能放映完毕，这就意味着画面中主体跑步的速度放慢了一倍。

升格拍摄可以展现画面放大的过程，如子弹飞出膛时的运动状态、足球射门时的动作细态、牛奶滴进咖啡时的优美涟漪、楼房爆破效果等等。慢动作具有庄

图.6.40　MV《我们没有在一起》剧照

重、严肃、深情的特征。例如,在拍摄与爱情相关的情节时,便时常使用升格摄像来渲染情绪。图6.40即为刘若英的MV作品《我们没有在一起》使用升格拍摄的画面效果。

在影视拍摄中,还会将升格拍摄与运动摄像相结合,即移动升格,也称移动高速摄像。移动升格技术可以在运动镜头中放大高速运动物体的运动过程,强化非常规视觉效果。图6.41即为移动升格摄像拍摄的主体跳跃动作——在升格拍摄的同时,摄像机自身也在进行复杂的运动。

图6.41　移动升格摄像效果

降格摄像的原理与升格摄像恰好相反，指以低于每秒24格/25帧的速率拍摄后再以正常的每秒24格/25帧速率放映，画面效果便呈现为快动作。降格拍摄可以加快画面自然速度，不但可以使人物的动作显得夸张，还能加快叙事节奏，很多喜剧影片都选择降格拍摄来提升"笑果"，如卓别林的不少经典影片都采用过降格拍摄，制造夸张效果。

二、延时摄像

延时摄像是降格拍摄的一种特殊形式，亦称"逐格拍摄"、"停机再拍"、"定点拍摄"。顾名思义，延时摄像指拍摄角度不变，每隔一段时间拍摄一幅静态画面，最后进行顺序组接，形成流动的影像。相应地，若拍摄角度改变，同时每隔一段时间拍摄一幅静态画面，最后进行顺序组接，称为移动延时摄像，即延时摄像与运动镜头相结合的产物。延时摄像技术可在较短放映时间内呈现被摄对象在漫长时间过程中的形态变化，如细胞分裂、卵的孵化、日食月食、云影变幻、星系移动、历史变迁等，往往给人带来极为壮丽、精美的视觉体验。图6.42即为一个延时拍摄的片段，在短短十几秒钟的时间里，展现了上海黄浦江畔从清晨到黄昏的风云变幻，炫丽、奇幻。

图6.42　延时拍摄的上海黄浦江畔

本章小结

　　活动的影像给人带来的视觉体验和冲击力是其他静态视觉艺术形式无法比拟的。运动镜头不仅忠实记录物体运动的真实轨迹,更可使画面本身同时进行各种运动。一如人的双眼可随身体移动观看不同的景象,摄像机利用各种辅助器材也可以实现目的明确的运动。运动镜头最大限度地激发了观众的情绪,在创造视觉冲击力的同时,亦可提升作品的艺术魅力。

　　总之,运动镜头作为影视创作者发挥自身创造性的重要手段,可在画面中形成丰富的视角,制造出动感和动势、营造独特的节奏和韵律,从而获得其他艺术形式无法企及的表现效果,完善影视艺术的叙事、抒情和表意功能。因此,在影视拍摄中,要充分利用各种运动的元素,特别是利用镜头的运动来制造空间位移和变化,更好地为内容表现和情绪渲染服务。

第七章 声 音

本章要点

1. 声音的基本特征与基本功能。
2. 使用话筒拾音的注意事项。
3. 人声、音乐和音效在影视作品中的使用方法。
4. 声画匹配的基本规则。

　　声音是构成影视作品视听语言的重要元素。一方面,声画结合是对外部世界进行客观记录的基本要求,正因为世界不是静默无声的,所以反映、折射外部世界的影视作品,也要对声音信息进行准确的采录;另一方面,声音具有相对独立于画面的审美与表意功能,无论人声、音乐还是音效,若运用得当,可极大提升影视作品的传播效果和思想深度。

　　当然,声音在影视作品中的存在,要大大迟于电影本身的诞生。在成熟的录音技术问世之前,电影是无声的,亦即"默片",其声音元素常常是在影院放映时通过现场配音等方式添加。人类历史上第一部真正意义上的有声电影是1927年的美国影片《爵士歌王》(见图7.1)。在相当长的时间里,很多电影大师均明确反对有声片,认定其破坏了无声电影独有的内涵和韵致。其中最著名的当属卓别林,直到20世纪30年代中期,他在自己的电影中对人声的使用仍然非常审慎,如出品于1936年的《摩登时代》(见图7.2)便仅仅在影片末尾出现了男主角唱歌的人声。

　　当然,声音技术的发展是不可抗拒的潮流。从单声道到立体声,再到数字录音和逻辑环绕,在影视制作日渐追求精良化的今天,对声音的采录和运用已经成

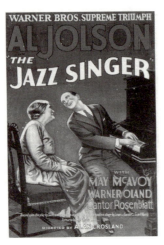
图7.1　电影《爵士歌王》海报

图7.2　电影《摩登时代》海报

为一种必需。正是由于声音的存在,电影和电视才得以成为真正意义上的"视听"媒介,而不仅仅是一系列静态影像的陈列。

在本章中,我们将从声音的基本特征出发,分别阐述影视作品中三种声音(人声、音效和音乐)的运用方式,并介绍如何实现声音和画面的正确匹配。

第一节　声音概述

一、声音的基本特征

1. 构成声音的五个基本元素

作为自然界中客观存在的一种物理现象,声音由如下五个基本元素构成:

(1) 音调:由公认的音阶衡量出的声音的相对高低,主要由声音的频率决定。

(2) 音质:又称音色、音品,指声音的感觉特征。人们就是通过对音质的判断,去分辨不同发声体发出的声音的特色。例如,人的声音和乐器的声音就有着截然不同的音质。

(3) 音长:一个声音能够被人耳听到的时间长度。

(4) 音量:又称响度,用于描述声音的强弱,即响亮的程度。

(5)音量变化:指音量的动态特征,包括渐强和渐弱两种基本趋势。

2. 声音的前景与背景

声音的种类很多,且各有不同的特征与功能。在影视作品中,时常需要将某些"重要的"声音或希望被观众清楚听到的声音做突出处理,而将其他不重要的声音做减弱处理。这样一来,就有了"前景音"和"背景音"之分。例如,在拍摄枪战场面的时候,为了让观众能够在震耳欲聋的枪炮声和其他警报声等环境声中听清楚人物交谈的内容,在设计声音方案时,就必须将对话(人声)处理为前景音,而将环境中的其他声音处理为背景音。

在具体操作中,可同时采用两种方式来控制前景音与背景音。在拍摄阶段,要养成将来自不同声源的声音分别录制在不同声道上的习惯。在录制人声的时候,须采用指向性很强的录音设备(如挑杆话筒),避免其被嘈杂的环境音淹没;对于某些需要在作品中特别使用的特殊声音(如某种乐器的声音、某种动物的叫声等),也需使用录音设备单独采录。在剪辑阶段,由于前期采用了分声道录制的方式,确保了声音的质量,因此只需根据需要调整音频增益,即可实现不同声音的音量变化。

3. 声音透视

声音的透视,指声音的层次与纵深。总体上,它强调的是声音带给观众的一种感觉。例如,当银幕上出现一个远景画面,显示一个渺小的身影对着空旷的山谷呐喊,那么这个时候观众潜意识里期望听到的声音,应当与真实条件下的"旷谷回音"相符合。再比如,若画面中出现的是两个人一边面向镜头走来一边交谈的场景,则他们说话的音量变化也应当处理为"渐强",方能符合人们日常的接收习惯。

声音的透视效果往往决定着影视作品的真实性。在操作中,要特别注意声音与景别的匹配,以及声音与主体运动趋势的匹配。在景别匹配上,通常,大景别画面中的声音要显得比较辽远、有回响;而小景别画面中的声音要显得比较"亲密",也要更加清晰。主体运动趋势的匹配上,要注意:若主体在画面中离镜头越来越远,则其发出的声音也要越来越小;若主体在画面中离镜头越来越近,则其发出的声音要越来越大。

在纪实类作品(包括电视新闻、访谈、纪录片等),以及与日常生活关系密切的电视节目(如文艺晚会、情景剧等)中,通常要以人物说话声音清晰为基本宗

旨。多数情况下,可以不必考虑声音的透视关系。例如,在演播室人物访谈节目中,尽管景别的切换非常频繁,有时是将观众席和舞台全部包括进来的大全景(如图7.3所示),有时是嘉宾面部细微表情的特写(如图7.4所示),但人声的音量并无相应的变化,始终确保观众可以听清楚访谈对话的内容。

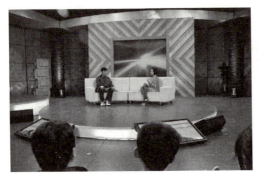

图7.3　电视访谈节目大全景画面　　　　图7.4　电视访谈节目特写画面

4. 声音的连续性

声音的连续性指声音在一个镜头或一系列相关镜头中应保持稳定的音量和音质。声音的连续性对于观众的感知有着重要的影响,是在影视作品中制造时空连续性的重要手段。例如,若要拍摄一系列表现大都会繁荣街景的镜头,将其剪辑在一起时,就必须要确保"街景"这一画面对应着的背景音——如大街上的车行声、人群的喧嚣声、小贩的叫卖声等——的稳定和连续。在剪辑访谈节目的时候,也应优先处理音频(主要是人声),将音频及其对应着的画面做完连续性的处理后,再保持音频不变,去进行视频部分的剪辑。另外,在很多电影作品中,也经常在一系列相关镜头中使用同样的背景音乐,来维持节奏与情感的连续。如出品于1967年的美国电影《邦妮与克莱德》中,就有一组著名的公路追逐镜头,尽管景别切换频繁,但由于采用了同一首欢快的背景音乐,因此始终保持着叙事节奏与情绪的稳定(参见图7.5)。

第七章　声　音

图 7.5　电影《邦妮与克莱德》剧照

二、声音的基本功能

在影视作品中,声音主要具有如下基本功能:

1. 传递信息

人物的对话,以及各种物体发出与自己的物理属性相关的声音,都是对特定信息的传达。这些信息或构成叙事,或辅助叙事,总之有助于观众了解情况、接受情节。例如,蒸汽机的汽笛声预示着火车即将进站;天空中传来打雷的声音预示着即将下雨;而不绝于耳的枪炮声则意味着战争。人物的对话更是具有实质的内容。传递信息是声音最基本的功能。

2. 环境再现

通过声音,观众可以对影视作品中的时间、空间和景况形成基本的了解,有助于营造身临其境之感。高明的影视导演善于使用特定的环境音而非其他更为直白的手段(如字幕)来交代故事背景与特定时空。例如,当我们在一部电影的某个场景中,听到飞机起落的轰鸣声和登机信息广播的声音时,就会明白故事发生的地点是飞机场;在一部关于森林风光的纪录片中,若能精确地采录下各种鸟类在丛林间啼叫的声音,也能让观众仿佛置身于森林中。

3. 提供线索

有一些类型的声音可以巧妙地暗示出事物的某种状态。这种暗示大多基于"常识"或"常理",若运用得当,可省却大量笔墨,提高表达效率。例如,急促的脚步声往往暗示着走路的人处于紧张的心理状态之下;而沉重的喘息声则往往暗

177

示着筋疲力尽或年老体弱。若用画面来表达,往往需要一组复杂的镜头;用声音,则更加简便。

4. 主观表意

很多情况下,创作者还可以主动运用适宜的声音来渲染情绪、营造氛围,充分发挥声音的象征性作用。在美国电影《闻香识女人》中,一段双人探戈舞的情节,就因配上了美妙的音乐《一步之遥》(*Por Una Cabeza*),而成为电影史上的经典片段(参见图7.6)。在很多公益广告片中,也时常用尖锐而高亢的警笛声,来象征一些行为(如吸烟、不安全的性行为等)带来的危险。

图7.6　电影《闻香识女人》剧照

三、声音录制的设备与技巧

录制声音最主要的设备是话筒,亦称麦克风(MIC),是一种能够将声音信号转换为电子信号的设备。用话筒来采录声音的过程,也叫"拾音"。拾音是音频制作的基础,也是最为重要的一个环节。我们在剪辑阶段对声音所做的一切处理,都要在前期采集的音频素材之上展开。因此,正确使用话筒来拾音是非常重要的。

1. 话筒的种类

划分话筒种类的方式有很多。若按能量转化的物理效应来分,可将话筒分为动圈式话筒与电容式话筒两大类。动圈式话筒结构简单、价格低廉、性能稳定,其主要特征是低频响应良好,对嘈杂的环境音不敏感,因此适用于新闻采访、人物访谈等纪实类电视节目的录制。对于频率较宽、动态较大的声源(如乐队演奏),则无法达到理想的录制效果。另外,动圈式话筒通常不需要馈送电源,故而也适合在户外作业时使用。而电容式话筒因内置电容传感器,具有灵敏度高、信噪比大、体积小、声音线性畸变小等特点,常用于更为专业的录音任务。相应的,电容式话筒对环境中的噪音更为敏感,且需要电源,因此不适宜室外使用,而更常用于演播室录音。动圈式话筒和电容式话筒分别如图7.7和图7.8所示。

图 7.7　动圈式话筒　　　　图 7.8　电容式话筒

若按照指向性的不同,则可将话筒分为无指向性话筒、双指向性话筒、心形指向性话筒和锐心形指向性话筒四种。无指向性话筒可以从各个方向采录声音,且在不同方向上具有同样的拾音性能。无指向性话筒使用便捷,但不适宜在比较嘈杂的环境中使用。双指向性话筒亦称"8字形话筒",其拾音范围是以话筒为中心的前后两个方向,即"8"字形范围。心形指向性话筒亦称"单方向性话筒",其拾音范围为话筒正前方一个心形的较宽区域。锐心形指向性话筒是四种话筒中指向性最强的,因此也被称为"超指向性话筒",其拾音范围是话筒正前方一个很窄的区域,可以在非常嘈杂的环境中采拾人声。

若按照话筒与音频处理设备的连接方式分类,则可分为有线话筒和无线话筒。有线话筒抗干扰能力强,拾音效果好;无线话筒使用起来则更为机动灵活,适用于边移动边拾音的场合(如演唱会等)。

2. 使用话筒的注意事项

下面将使用话筒时需要注意的事项做一大致罗列,不详细展开。

（1）要根据拾音方案的具体要求和拾音环境的噪音情况，选择合适的话筒。例如，在不具备供电条件的户外，要尽量选用动圈式话筒；若环境音很嘈杂，且对人声的拾音清晰度要求很高，则须选用指向性强的心形指向性话筒或锐心形指向性话筒。

（2）在摄像中使用话筒录音时，一定要监听，以免话筒出现故障未能实现采录而不自知，留下无法弥补的遗憾。

（3）不要使用敲击话筒或吹气的方式来检验话筒是否已通电，正确的做法是以正常的语速和音量对着话筒说话，听取效果。

（4）不要把话筒指向扬声器，否则会产生极为刺耳的啸叫声。

（5）在室外拾音时，如果风很大，则须使用防风罩（参见图7.9）。

（6）确保话筒的动态范围大于声源的动态范围，话筒的输出信号大小也与后期设备对信号输入大小的要求相匹配，否则会令采录的声音失真。

（7）在设置话筒时，注意调整其高低、角度和方位，使声源方向处于话筒有效的拾音范围内。在使用指向性强的话筒（如锐心形指向性话筒）时，由于拾音方向和范围非常狭窄，一定要指准声源。

（8）在录制电视节目的时候，要考虑到话筒对画面构图的影响；在拍摄影视作品时，要确保话筒始终处于画面取景框之外，亦即不要"出镜"。图7.10即为电视剧《亮剑》中出现的一处话筒出镜的"穿帮"镜头。

图7.9　话筒防风罩

图7.10　电视剧《亮剑》剧照

3. 声音录制的技巧

影视作品中的声音大致有三个来源：一为拍摄时的现场同期声，二为现成素材（如选用古典音乐或流行音乐作为背景音乐），三为后期录制的声音。采用同

期声旨在忠实记录与还原事件现场,通常不做刻意的安排和设计;而现成素材则具有规整、清晰、便于剪辑等特点,可控性高。因此,我们着重介绍后期录制的相关技巧。

(1) 人声的录制:影视作品中的人声主要包括对白、独白、旁白以及某些电视专题片中的解说词等等。因人声能够传递较大量的信息,且观众对其清晰度有较高的要求,故不少影视作品中的人声采用后期录制(配音)的方式。通常,后期录制人声需在专业录音室内进行,原因在于室内隔音和吸音效果较好,不受外界干扰,可以最大限度地保持人声的本来音质。当然,若不具备专业录音条件,也可选择一个安静的封闭空间,并将话筒周围的桌椅、墙壁等容易制造回响的表面用棉被或毯子覆盖,DIY一个自己的录音室。录音的设备可根据实际情况灵活选择。一个合适的话筒当然是必不可少的;还可根据现有条件和制作要求,选择使用录音机、电子调音台(图7.11)或其他更为专业的声音处理设备。

图 7.11 电子调音台

(2) 音乐的录制:有些影视作品的背景音乐采用原创音乐而非现成的音乐素材,这就需要有一个录制的过程。如姜文导演的电影作品《太阳照常升起》,就采用了日本音乐家久石让的原创音乐。音乐演奏方式越复杂(如管弦乐队演奏),录音的难度也越高。专业的录音场所和设备也是必不可少的。

(3) 音效的录制:音效录制的精准程度对影视作品的精致程度有很大的影响。在拍摄纪实类作品(如电视新闻)时,现场音效最好采用同期声,以确保新闻片的真实性;但在虚构类作品(如电影、电视剧)中,往往要对音效进行专门的录制,并在后期剪辑中,通过精心的设计,与相应的画面相结合。当然,也可以通过购买效果音素材库的方式,获得各种各样的音效,免去自己录制的麻烦。此外,现在也有很多电子设备,如电子合成器等,可以仿造或模拟出各种效果声。

第二节　声音在影视作品中的运用

人声、音乐和音效是影视作品的基本声音类型。在本节中,我们将分别对这三种类型的声音在影视作品中的运用做出介绍和说明。

一、人声的运用

人声因富含信息量且对人物性格塑造和叙事进程的推动具有重要作用而成为影视作品中最主要的声音元素。按照形式与功能的不同,我们将人声划分为三种类型:一为对白,即两个或两个以上人物之间相互交流的对话;二为独白,即画面中人物单独说话的声音;三为旁白,即画面时空之外的人说话的声音。

1. 塑造人物形象

不同年龄、性别、气质和性格的人物,其说话的声音往往具有不同的音色、音调和语速等。因此,通过设计不同的人声特征,影视作品得以有效地塑造人物形象。例如,在伍迪·艾伦(Woody Allen)自编、自导、自演的电影《安妮·霍尔》中,男主人公艾尔维·辛格(Alvy Singer)(由伍迪·艾伦本人扮演)就是一个语速很快、喜欢喋喋不休且语调缺乏抑扬顿挫的人物。通过这种方式,成功塑造了一个既有些自我中心主义又渴望表达的犹太知识青年形象。

2. 奠定作品整体风格

不同风格的影视作品往往具有不尽相同的人声特征。例如,娱乐性作品(如偶像剧、电视文艺晚会等)中,人声的修饰性会更明显,声音被处理得比较干净,表述方式也普遍简单化,以悦耳、好听、清楚为宗旨;而纪实性作品(如电视新闻、纪录片等)中,人声则比较朴实自然,音质相对粗糙,通常不对现场采录的声音做太多修饰性处理,以营造现场感与真实感。此外,创造性使用独白或旁白,也有助于奠定影视作品独具特色的风格。比如,香港电影《大话西游之仙履奇缘》中,就有一段周星驰饰演的至尊宝的一段著名独白"曾经有一份真挚的爱情摆在我面前……"在影迷中风行多年,成为这部电影最具标志性的印记(参见图7.12)。而张艺谋导演的电影《我的父亲母亲》,则由男声旁白讲故事的方式贯串全片叙事,给人留下岁月悠长、娓娓道来的观影体验。

图 7.12　电影《大话西游之仙履奇缘》剧照

3. 人声创造画外空间

除画面内呈现的内容外,很多影视作品还尝试创造丰富、细腻的画外空间,充分调动观众的想象力,而画外人声的巧妙运用常常可以实现这一目的。例如,美国导演昆汀·塔伦蒂诺的电影《低俗小说》中,就有一些"只闻其声、未见其人"的场景,说话者并不出现在画面中,但其声音却可被观众听到,既制造了神秘感,又调动了想象力。

二、音乐的运用

音乐是影视作品中极为活跃的元素。可以说,电影音乐的历史和电影的历史一样长。在默片时代,由于录音技术简陋,无法通过现场拾音来实现人声与音效的同期录制,因此创作者往往通过精心选择背景音乐的方式来辅助叙事、调动情绪、营造气氛。此外,还有很多影视作品因选择或创作了成功的配乐或主题曲而街知巷闻,不但极大提升了作品的知名度,更可融入流行文化,引导大众艺术潮流。例如,20世纪70年代末的电视片《三峡传说》的插曲《乡恋》,经歌唱家李谷一在1983年中央电视台春节联欢晚会上的演唱而风靡全国,成为80年代中国内地流行音乐的引导者与先行者(参见图7.13);又如,很多热播电视剧的主题歌,

图 7.13　李谷一演唱《乡恋》

图 7.14　刘欢演唱《千万次的问》

因拥有广泛的影响力和知名度,而成为某一特定时期传唱广泛的流行曲目,如电视剧《北京人在纽约》的主题曲——刘欢演唱的《千万次的问》(参见图7.14)等。正因为音乐如此重要,所以影视配乐成为现代影视制作系统中不可或缺的部门。很多享誉世界的音乐家都曾为著名电影创作主题曲或插曲,如约翰·威廉姆斯(John Williams)、约翰·巴瑞(John Barry)、詹姆斯·霍纳(James Horner)等。

影视作品中的音乐主要分为两类,分别是有声源音乐和无声源音乐。有声源音乐亦称"画内音乐""客观音乐",指来自画面内声源的音乐,如画面中的人物唱歌或演奏乐器等。例如,电影《红高粱》中,姜文那首粗犷、豪放的《妹妹你大胆地往前走》,就是典型的有声源音乐。有声源音乐因与画中人物和叙事有机结合而显得更加自然、真实。无声源音乐亦称"画外音乐""主观音乐",指声源不在画面之内的音乐,是一种单独录制、编辑外加的配乐形式。绝大多数影视作品的背景音乐都属于无声源音乐,这种音乐通常质量较高,若使用得当,可以有效补充画面信息、烘托气氛、丰富叙事的内涵。在很多情况下,这两类音乐可以互相转化。例如,歌声响起,画面中却并不见唱歌的人,而随着时间的推移和声音的逼近,唱歌的人缓缓从画面外走入画面内——这就是无声源音乐向有声源音乐转化的一种方式。

影视作品中音乐的运用方式主要包括如下几种:

1. 运用音乐来抒情

使用音乐进行情感表达,是影视配乐最基本的技巧。很多时候,要用大段的对话、复杂的场景和周折的表演才能营造出来的情感氛围,往往只需一段适宜的音乐就能实现。如吴贻弓导演的电影《城南旧事》便选用20世纪二三十年代流行的歌曲《送别》作为影片主题曲,该曲由美国作曲家约翰·庞德·奥德威(John Pond Ordway)谱曲、由弘一法师(李叔同)填词,凄美伤感,十分有助于为影片营造怀旧气氛。只要响起"长亭外,古道边,芳草碧连天"的悠扬歌声,观众的情绪便立刻卷入到20世纪20年代的北京城南胡同里。香港导演王家卫执导的电影《花样年华》也因精致巧妙的配乐而赢得广泛好评,除日本音乐家梅林茂作曲的主题歌《郁金香的主题》(Yumeji's Theme)外,还在叙事的不同阶段使用了中国戏曲《妆台报喜》《情探》《四郎探母》《红娘会张生》等,对美国已故著名爵士乐歌手纳京高(Nat King Cole)的《那双绿色的眼睛》(Aquellos Ojos Verdes)、《说我爱你》(Te Quiero Dijiste)以及《也许,也许,也许》(Quizas, Quizas, Quizas)等音乐的选用,也将男女主人公之间伤感的爱情烘托得恰到好处。

2. 运用音乐塑造人物

用不同类型的音乐来塑造不同的人物形象,往往也能达到事半功倍的效果。欢快的音乐、低沉的音乐、典雅的音乐、恐怖的音乐等常被创作者用来配合特定人物的性格或身份。如香港导演王家卫在其影片《重庆森林》中,就用美国乐队"妈妈爸爸合唱团"(the Mamas and the Papas)的名曲《加州梦想》(*California Dreaming*)来塑造单纯、痴情、乐观又有些偏执的女孩阿菲的形象。

3. 将音乐作为有机叙事元素

很多影视作品会将音乐融入剧情线索,使之成为一种有机的叙事元素。例如中国电影《冰山上的来客》中,《花儿为什么这样红》这首插曲就不但起到了抒情达意的作用,更成为推动故事发展的动力。类似的作品还包括香港电影《甜蜜蜜》等。

4. 运用音乐制造特殊的象征意味

一些哲学底蕴深厚的电影导演善于从音乐中发掘象征性的力量,并以之赋予作品神秘、崇高、深刻的特质。这是一种高级的视听语言手段,对创作者和观众均提出了较高的要求。善于运用音乐制造特殊象征意味的优秀导演以斯坦利·库布里克为代表。他在电影《2001太空漫游》中,选用理查德·施特劳斯(Richard Strauss)创作的交响诗《查拉图斯特拉如是说》(*Also sprach Zarathustra*),作为影片表现"人类进化"段落的背景音乐。这首音乐源自哲学家尼采(F. W. Nietzsche)的同名哲学著作,猛烈批判基督教对人类精神世界的奴役,并全面弘扬其"超人哲学"和"权力意志"。正是在这部作品中,尼采宣告"上帝已死"。

在当代影视作品中,还包括一个特殊的类型:音乐片(歌舞片)。在这类影视作品中,音乐上升至叙事和表意的主导地位,剧情的展开几乎全靠人物的歌唱和舞蹈来实现。好莱坞出品的著名音乐片包括《音乐之声》《雨中曲》《红磨坊》《芝加哥》等。印度是世界上音乐片最主要的产地。

三、音效的运用

音效,亦称"声效""效果音""效果声",指影视作品中人与物体在运动中产生的声音,以及背景和环境中存在的声音。通常,在环境中出现的人声和音乐也被视为音效。

音效的种类有很多，包括自然音效（如水声、动物叫声、脚步声等）、机械音效（如汽车、火车发出的声音等）、枪炮音效、社会环境音效（如人群喧嚷的声音、收音机发出电台广播的声音等）以及特殊音效（主要指电子合成的音效）等等。不同音质、音调和音量的音效可以实现不同的效果：高亢的声音带来紧张，轻柔的声音带来温和，低沉的声音带来压抑，嘹亮的声音带来亢奋，单一的声音带来软弱，舒缓的声音带来期待，等等。

音效在影视作品中的运用，主要有如下几种方式：

1. 营造真实感

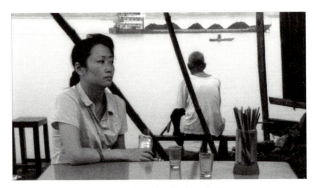

图 7.15　电影《三峡好人》剧照

精致、考究的环境音效可以给观众带来极为强烈的身临其境之感，可大大提升作品的真实性和可信度。纪实类影视作品大多重视对现场音效的忠实呈现，有些时候即使嘈杂的环境音音量压过人声，也不做特别的处理。一些追求记录影像效果的电影导演如贾樟柯，也非常重视在影片中"还原"现场的声音环境。其代表作《三峡好人》就完整地呈现了三峡库区嘈杂、喧嚷的现场音，具有强烈的真实感（参见图7.15）。

2. 刻画人物的心理状态

在影视艺术发展的一百余年时间里，形成了一系列用特定音效来折射人物心理状态的技法，例如，定时炸弹倒计时的"滴滴"声常用来表现人物内心的焦灼，火车飞驰的轰鸣声常用来表现人物内心的激烈冲突，而夜深人静时蝉或青蛙的叫声则常用来表现人物内心的宁静。总而言之，使用音效来刻画人物的心理状态时，须合乎观众能够普遍认可的文化逻辑。

3. 使用音效烘托气氛

音效不仅是对真实声音的还原，也是对创作者理念、情绪和观点的表达。在影视叙事中，恰当地使用音效，可以有效地烘托特定气氛、渲染特定情绪。例如，

电视情景喜剧（sitcom）就时常在拍摄时安排一定数量的现场观众，并将其笑声一并采录下来，在剧集中播出（也有无现场观众、后期单独配音的），这就是通过人为添加音效的方式来烘托幽默的气氛。

4. 使用音效创造特定时空

运用特殊的音效来揭示或暗示故事情节发生时间和空间，是一种高明的视听语言技法。这种技法要求创作者对于自己想要呈现的特定时空，如某一特殊的历史时期，有非常准确的了解。例如，在陈凯歌导演的电影《霸王别姬》中，展现

图 7.16　电影《霸王别姬》剧照

"文化大革命"时期的场景时，背景中始终有语调激昂的播音员朗读《中国共产党中央委员会关于无产阶级文化大革命的决定》的电台广播的音效，极为巧妙地再现了故事发生的历史年代（参见图 7.16）。

第三节　声画匹配

影视作品是将声音与画面有机结合的综合性艺术形式。因此，音频制作的一项重要内容，就是实现声音和画面的有效配合，为观众提供自然、真实、流畅的时空体验和审美体验。我们将实现了这一状态的声画配合状态，称为"声画匹配"。当然，需要强调的是，有些时候创作者为了实现某种出人意料的效果，或刻意为观众设立接受障碍，以传达某种特殊的意涵，也会故意采用声画不匹配的方式。如前文提到过的库布里克在其影片《发条橙》中，便为一场表现歹徒对女性施暴的情节配上了《欢乐颂》的背景音乐。不过，在绝大多数情况下，声画匹配应是音频制作需要遵循的基本原则。

影视声音美学在发展的过程中，逐渐形成了一系列与画面实现匹配的规则，这些规则确保声音在作品中扮演"参与者"而非"破坏者"的角色。本节对声画匹配的基本要求做扼要的介绍，具体的操作理念将在下一章的"声画蒙太奇"部分详解。

一、历史—地理匹配规则

所谓历史匹配,是指画面要与大致存在于同一历史时期中的典型声音相匹配。例如,将奥地利萨尔斯堡18世纪的场景与莫扎特的音乐相匹配,将"文化大革命"时期的场景与红卫兵齐声背诵毛主席语录的声音相匹配,等等。

而地理匹配,则意味着画面所呈现的地理区域要与该区域特有的声音相匹配。例如,电影《红高粱》的故事发生在中国西北地区,于是导演张艺谋便运用大量的西北民歌和唢呐吹奏作为影片的背景音乐和音效。

二、主题匹配规则

主题匹配指画面主题与声音主题的搭配符合观众的主流思维习惯。例如,当观众看到一个教堂内部的画面时,会自然而然期待管风琴或钢琴演奏的音乐,如果这时配上小提琴或吉他演奏的音乐,就会给观众的视听接受带来障碍;同样,当观众看到战场的画面时,也会自然而然地期待听见枪炮轰鸣的音效。总之,主题匹配规则要求影视作品的创作者熟悉观众的惯性心理,尽量不去破坏观众的期待。

三、基调匹配规则

基调匹配指声音应当与画面所营造的情绪和氛围协调一致。例如,若画面呈现的是热恋中的情人洒泪分别的情形,则配乐也应当是悠扬、伤感的;若画面呈现的是恋人在月光下相拥翩翩起舞的场面,则配乐应当是温柔、浪漫的。总之,创作者要对作品的总体情绪基调有精准的把握,根据情节推进和情绪渲染的具体要求设计声音方案。

四、结构匹配规则

结构匹配指影视作品的声音需适应画面的各种结构性特征,包括构图、光线、色彩、景别、镜头运动等。例如,构图规整的画面往往也需要较为"正统"的声音来配合;明亮的光线对应着明快的声音;暖色调的画面应尽量配以柔和的音乐;远景画面往往适合节奏舒缓、意境空旷的音效;镜头运动和镜头切换的速度

和节奏,也对声音的音调、音长和音量变化提出了相应的要求。当然,所谓匹配,更多强调的是创作者和观众的一种共通的感觉,并没有严格的科学意义上的界定。创作者也须在大量的实践中,积累经验与感觉。

本章小结

　　声音是构成影视作品视听语言的重要元素,与画面相互结合、相互配合,共同完成作品的叙事、表意和抒情等功能。在本章中,我们着重介绍了关于声音的基本知识、拾音的设备和技巧、三种声音类型的运用方法以及声画匹配的基本规则。

　　在制作和处理音频的时候,不但须善于使用话筒等拾音设备,清晰、准确地采录声音素材,而且还要对整个作品的风格有统一的考虑和设计,在此基础上对声音素材进行取舍和编辑,并实现声音与画面的有效匹配。

第八章 蒙太奇

本章要点

1. 蒙太奇的含义和功能。
2. 蒙太奇的结构。
3. 分镜头脚本的创作方法。
4. 蒙太奇的基本种类。

基础的视频内容制作通常包括两个基本流程：拍摄与剪辑。前七章着重介绍了拍摄的理念、方法和技巧。在第八章和第九章，我们将重点关注与后期剪辑相关的内容。

经前期拍摄，我们获得了大量视频与音频素材。而后期剪辑的基本任务，就是从拍摄得来的素材中，选取合适的画面与声音，并按照一定的顺序和规律将其组接起来，完成作品的叙事、表意和抒情。"剪辑"一词，原指在电影制作后期用剪刀剪掉胶片中不可用的部分。随着数字化技术的飞速发展，这一过程逐渐为非线性编辑软件所取代，剪辑也实现了从"剪切"（cut）到"编辑"（edit）的转变。广义上的剪辑，除基本的镜头组接外，还包括转场、特效、字幕、配音、背景音乐录制等视听元素的制作。而我们在本章中要讲授的蒙太奇，就是影视剪辑艺术的基本语法和思维方式。

第八章 蒙太奇

第一节 蒙太奇概述

一、蒙太奇的含义

"蒙太奇"源自法语词汇"montage",本是建筑学用语,意为构成、装配、组合,后被引入电影制作领域,成为视听语言的一种普遍思维方式与操作技能。狭义的蒙太奇,指创作者按照特定的构思与设计,将不同的镜头组接在一起,使之发挥特定的叙事和表意功能。而广义的蒙太奇,则包括制作过程的所有环节,从创作者对作品的总体构思到拍摄时的取舍与调度,再到剪辑的思路和技巧——总之,是一种综合性的视听语言思维方式。我们可以将蒙太奇视为视听语言的语法。

从电影诞生那天起,镜头组接的思路和技巧始终在不断发展。总体上,经历了四个阶段(参见图8.1)。

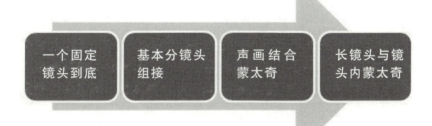

图8.1 蒙太奇理论发展的四个阶段

诞生初期,大部分电影作品都是单镜头、固定机位且一个镜头到底来拍摄的,并不存在明确的"镜头组接"环节。至20世纪一二十年代,一批具有创新意识的电影导演开始探索将不同的镜头组合在一起,营造超越日常体验的"想象"与"幻觉"。蒙太奇理论的开创者包括法国电影导演乔治·梅里爱(Georges Méliès)、美国电影导演大卫·格里菲斯(David Griffith)以及苏联电影导演谢尔盖·爱森斯坦(Сергей Михайлович Эйзенштейн)等。梅里爱最先将不同场景拍摄的镜头组接起来完成影片叙事,其代表作《月球旅行记》为早期电影观众营造了如梦似幻的想象世界(参见图8.2)。格里菲斯则最先为蒙太奇赋予了美学功

图8.2 电影《月球旅行记》剧照

图8.3 电影《一个国家的诞生》剧照

能,其代表作包括《一个国家的诞生》(参见图8.3)以及《党同伐异》等。而爱森斯坦可谓早期蒙太奇理论家与践行者中最为重要的一位。他在代表作《战舰波将金号》中,最早打破了早期蒙太奇的时空一致性,使电影在叙事方式和艺术表现上,最终超越了戏剧;而影片中的场景"敖德萨阶梯",将不同景别和不同角度拍摄的镜头创造性地剪接在一起,在营造紧张气氛之余,也开拓了电影叙事新的时空,成为电影史上的经典段落(参见图8.4)。随着有声电影的诞生,声音开始在

图8.4 电影《战舰波将金号》剧照

蒙太奇思维中占据日益重要的作用,因此就形成了蒙太奇理论发展的第三阶段——声画结合蒙太奇。后来,随着长镜头作为一种美学风格日渐崛起并对基于短镜头剪接的正统蒙太奇理论构成挑战,一种叫做"镜头内蒙太奇"的技法日趋成熟,亦即我们在第六章中提到过的"综合运动长镜头"。

二、蒙太奇的结构

以蒙太奇思维方式为"语法",我们可以将一部影视作品如一篇文章一样划分出层次分明的组织结构,包括字词、句子和段落三个层级。

蒙太奇字词指一个分镜头画面(长镜头除外)。摄像师每拍摄一个镜头,就创造了一个蒙太奇字词。与一篇文章中的字词一样,蒙太奇字词是构成影视作品的最小单位,通常不具备完整的表意功能,而必须借助特定的情境,方能产生具体、确切的意义。

由若干个蒙太奇字词组合在一起,就形成了蒙太奇句子。具体来说,创作者通过对一系列镜头进行组合连接,形成了一个无论结构还是逻辑均相对完整的叙事片段,可以呈现较为清晰的故事情节或情感氛围,便是蒙太奇"造句"的过程。例如,我们可以通过如下五个镜头的组接来创造一个简单的蒙太奇句子(图8.5):

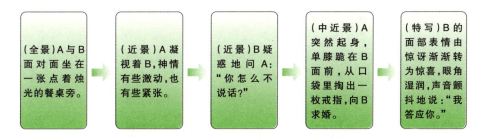

图8.5 蒙太奇字词如何组成蒙太奇句子

从图8.5中不难看出,尽管五个镜头中的任何一个都不具备独立、完整的含义,但按一定顺序将其剪接在一起,就比较完整地描述了一个清晰的故事。蒙太奇句子已具备基本的表意功能,成为影视作品进行叙事的基本单位。

所谓蒙太奇段落,是指由一系列蒙太奇句子,经有机组合、排列,共同构成的内容相对完整的叙事单元。在影视作品中,一个蒙太奇段落大致对应着一个"场景";而若干个蒙太奇段落就构成了一部完整的作品。在划分段落的时候,创作

者通常从叙事的进展与节奏出发,充分考虑影片的艺术诉求和观众的接受习惯,做出有别于文学剧本的划分。段落与段落之间尽管具有内在的连贯性,但在形式与时空关系上,通常有较大的跨越。例如,电影《霸王别姬》就是由五个段落构成的(参见图8.6)。从一个段落过渡到另一个段落(从一个场景到另一个场景)时,通常需要借助转场语言。有些时候,一个意涵丰富、内容翔实的蒙太奇长句,也能单独构成一个段落。

图8.6　电影《霸王别姬》的段落结构

综上所述,不难看出视听语言与文字语言在组织结构上具有较强的关联性。字词构成句子,句子构成段落,而若干个段落经搭配组合,最终形成一部完整的影视作品。而蒙太奇就是我们组织和使用视听语言的语法。

三、分镜头脚本的创作

蒙太奇理论对于拍摄与剪辑实践的指导作用,主要体现于分镜头脚本的创作。一切影视作品通常都要先有拍摄提纲(思路),再请编剧创作文学剧本,而有了文学剧本之后,往往需要专业人员(通常为导演)借助蒙太奇思维方式将其"转换"为可供摄像师和剪辑师对照操作的脚本,这个脚本就是分镜头脚本。

所谓分镜头,是指文学脚本(如剧本)中画面内容的视觉化呈现,即将文学脚本中用文字描述的画面分割成若干可供拍摄的镜头,并依创作者的创作意图,将每一个镜头的内容、艺术特点和摄制要求,在脚本上用文字或图像的方式体现出来。一般而言,分镜头脚本要参照如下格式进行创作(见表8.1):

镜号:镜头顺序号,即构成作品镜头先后顺序的数字标识。当然,前期拍摄时并不一定按照这个顺序进行,但剪辑时一定要严格遵守这一顺序。

机号:如果采用多台摄像机同时进行多机位拍摄,则须通过这一代号标注某一镜头由哪一台机器拍摄。

景别:该镜头的景别,若使用运动镜头,则须写清景别变化,如推镜头要写清

表8.1 分镜头脚本标准格式

镜号	机号	景别	摄法	时间	画面	解说词	音效	音乐	备注
1									
2									
3									
…									

"全—特"或"远—近"等。

摄法:包括拍摄角度及运动镜头的拍摄手法,如使用摇臂等设备拍摄综合运动镜头,则需标注清楚,如"升—摇—俯"或"摇—拉—升"等。如采用固定镜头且为平角度拍摄,该栏可不必填写。

时间:该镜头的时间长度。

画面:主要用于将画面拍摄的内容讲清楚,以指导摄像师,如"将镜头推至男主角胸前的徽章,停留"等。

声音:包括解说词(对白、独白、旁白)、音响效果和音乐三栏,标注各种声音要素的内容、起止时间、特性(如音乐"优美抒情"、独白"缓慢、一字一顿")等。

备注:用于导演做现场记录,有时也将一些特殊的拍摄信息(如外景拍摄的地点)标注于此。

表8.2为一则电视广告的分镜头脚本样例:

表8.2 某品牌轿车电视广告分镜头脚本

镜号	景别	摄法	时间	画面	解说词	音响	音乐	备注
1	全		1″	机场停机坪。一位身着制服的机长从飞机舷梯上健步走下。		机场嘈杂的背景音		广州白云机场外景拍摄
2	全		2″	机长在停机坪上继续前行,走向不远处一辆XX牌XX型号轿车。				
3	近—特	仰	2″	机长打开车门。在他关上车门的瞬间,特写车身优雅的造型和流光溢彩的质感。	内心独白:"我总是在蓝天上飞翔。"		背景音乐自由灵动	

续表

镜号	景别	摄法	时间	画面	解说词	音响	音乐	备注
4	全		1″	轿车启动后,风驰电掣驶离机场。			背景音乐自由灵动	广州白云机场外景拍摄
5	全	移	1″	窗外,缕缕白云飘过,机长一脸陶醉,仿佛仍在天空飞翔。	内心独白:"现在,我可以体验陆地上飞翔的乐趣。"			
6	中	移	3″	轿车快速前行,来到一个岔路口。一个急转弯,灵巧自如地拐到其中一条道路。窗外的秀丽风景因车速的快慢,时而快速掠过车窗,时而缓缓掠过车窗。	内心独白:"因为我可以选择自己的线路。"			
7	特—近	仰	1″	透过天窗,望见一片蓝天,几只小鸟欢快地飞过。	内心独白:"更可以打开天窗,放飞自由的心情。"			
8	中—远	拉	2″	轿车在山间蜿蜒攀升,半山的缕缕白云始终萦绕左右。	内心独白:"遇上气流也不会颠簸。"			
9	中—远		1″	机长驾驶着轿车向自己温馨的家(一幢别墅)飞驰而去。				
10	近		2″	透过前窗玻璃,他看见母亲、妻子和孩子在家门口笑盈盈地迎接他的归来。	内心独白:"驾驭喜悦,到达喜悦。"			
11	全		1″	一家人其乐融融。	画外音:"XXXX,将飞翔的喜悦带到陆地。"			
12	标版		2″	打出广告语:"XXXX,演绎动感,创引时尚。"	画外音:"XXXX,演绎动感,创引时尚。"			

需要注意的是,创作分镜头脚本的时候,要时刻考虑到拍摄与剪辑的可操作性,尊重蒙太奇理论与规律。在景别的设计上,要努力制造"变化",避免将相同或相近的景别罗列在一起;在拍摄上,要根据实际情况选择合适的拍摄角度和镜头运动方式,尽量用镜头的运动来弥补画面的缺憾;在剪辑上,则要酌情考虑镜头组接和转场方式的设计,如在镜头与镜头之间标注"淡""化""划"等字样,便于后期剪辑人员参考(剪辑的相关技巧,将在下一章中详细介绍)。总体上,分镜头脚本的撰写就是在蒙太奇理论的指导下,将影视作品的文学剧本,转变成"形、声、乐、光、色、美"并重的视听语言剧本。它要求创作者跳出印刷媒介的线性思维方式,在蒙太奇式的想象中,勾勒出影视作品制作的蓝图。

第二节　蒙太奇的功能

作为组织视听语言的基本理念与思维方式,蒙太奇在影视作品的生产中,发挥着至关重要的作用。具体来说,有如下一些基本功能:

一、叙事功能

蒙太奇的最基本技法是对前期拍摄得来的素材进行选择、取舍和组接,用最具代表性的画面来构成逻辑连贯、层次清晰、合乎常理、令人愉悦的故事。人们所能欣赏到的所有影视作品,都是通过按部就班的镜头组接来完成叙事的。通常,一部100分钟长度的故事影片要包含至少500—1000个镜头,才能显得比较好看。这也对前期拍摄提出了较高的要求:尽可能提供丰富的素材,供后期剪辑人员做出选择,以提升作品的叙事能量。

使用蒙太奇来构造叙事句子有一系列约定俗成的规律可循,通常包括"前进式"和"后退式"两种方式。前进式蒙太奇叙事句子指景别由大到小的组接方式:先以大景别(如远景、全景)交代人物及其所处的空间环境,再以较小景别(如中景)表现人物之间的关系以及人物的举止动作,再通过更小的景别(如特写)呈现人物的细微特征和心理状态。而后退式蒙太奇叙事句子则恰恰相反,采用景别由小到大的组接方式。如图8.7和图8.8,即为美国电影《绿野仙踪》中的三个镜头分别组成的前进式和后退式句子。

图8.7 电影《绿野仙踪》中的前进式句子

图8.8 电影《绿野仙踪》中的后退式句子

当然,除了顺序剪辑外,还有其他蒙太奇叙事的方式,如平行蒙太奇、交叉蒙太奇等。对此我们将在后文详细介绍。

二、造型功能

进行人物和空间造型,也是蒙太奇的重要功能。在很多情况下,囿于拍摄条件和艺术表现的需要,我们无法在一个镜头中充分展现造型设计,便可通过镜头组接的方式来实现这一目的。例如,美国电影《巴顿将军》的开头,就先用一个全景镜头展现人物的总体造型,再通过一系列特写镜头的组接,将人物外形的细部特征(如胸前佩戴的勋章)详细呈现给观众,产生了显著的视觉冲击力(如图8.9所示)。

图8.9 电影《巴顿将军》剧照

三、抒情功能

除叙事和造型外,蒙太奇还可用于抒情,通过营造特定的情感氛围来调动观众的情绪。例如,美国电影《现代启示录》中,当威拉德上尉(Captain Willard)历经种种磨难终于见到著名的科茨上校(Colonel Kurtz)时,导演通过一组精心设计了光线和造型的小景别镜头,成功烘托了神秘、深邃、紧张的气氛(参见图8.10)。

图8.10　电影《现代启示录》剧照

四、象征功能

蒙太奇通过镜头组接,打破了原有的时空关系,创作者得以在内容不具备直接相关性的镜头之间建立人为的关联,有助于在画面之中与画面之间"创造"隐喻和象征,来表达抽象、深刻的思想与理念。例如,前文提到的《战舰波将金号》中的"敖德萨阶梯"段落,在短短六分钟的时间里,导演爱森斯坦用了超过150个镜头(每个镜头平均时长不足3秒),画面在屠杀者与被屠杀者之间往复切换,其中还穿插了一个婴儿车沿阶梯缓缓滑落的场面。段落临近结束,连续出现了三个从沉睡到觉醒状态的石狮子的画面,象征着民众从蒙昧到抗争的进步历程(参见图8.11)。蒙太奇的象征功能对影视创作者提出了较高的要求,他们不但要深谙视听传播的规律、熟悉观众的审美趣味和接受习惯,同时还要具备深厚的文化

图 8.11　电影《战舰波将金号》剧照

底蕴，善于运用观众能够理解的方式创造新颖、深刻的喻义。

当然，在很多情况下，蒙太奇的四种功能是相互结合、相辅相成的，无法亦无必要将其截然区分开来。杰出的影视导演善于在同一蒙太奇句子或段落中，综合发挥蒙太奇的各种功能，强化叙事、深化主题、阐述哲思。在下一节中，我们将对三种重要的蒙太奇类型进行详细的介绍，旨在使读者掌握实践蒙太奇功能的技巧。

第三节　蒙太奇的种类

正如遣词造句、撰写文章有各种不同的形式与题材，组织视听语言的蒙太奇思维方式也有不同的种类。按其发挥功用和使用范围的不同，我们大致将蒙太奇分为三类：叙事蒙太奇、表现蒙太奇和声画蒙太奇。

一、叙事蒙太奇

叙事蒙太奇，指将镜头按照特定的逻辑或特定的时间顺序组接在一起，以完成影视作品叙事的一种蒙太奇思路和技法。通常，叙事蒙太奇按照故事发展的时间顺序或因果关系来分切组合镜头，以简明、流畅、连贯、清晰为风格与宗旨。具体来说，包括顺叙蒙太奇、平行蒙太奇、交叉蒙太奇、重复蒙太奇、讲述蒙太奇和倒叙蒙太奇等几种表现形式。下面我们将对其分别介绍。

1. 顺叙蒙太奇

基于时间的先后顺序或情节推进的因果关系来组接镜头的技法，即为顺叙

蒙太奇。它是最基础的蒙太奇语言,具有自然流畅、朴实平和的特点,最贴近人们的日常生活体验,也是绝大多数影视叙事采用的主体蒙太奇技法。如唐诗《长恨歌》中,有这样一段:"忽闻海上有仙山,山在虚无缥缈间。楼阁玲珑五云起,其中绰约多仙子。中有一人字太真,雪肤花貌参差是。"这是典型的顺叙蒙太奇的叙事方式。

2. 平行蒙太奇

类似于俗话说的"花开两朵,各表一枝",平行蒙太奇将不同时空内发生的两条或两条以上的情节线索并列表现、分头叙述,并将其统一在一个完整的叙事结构之中。这两条情节线索可以是同时发生的,也可以是不同时发生的;可能存在内在关联,也可能是彼此独立的。同样是《长恨歌》中,开头的两句"汉皇重色思倾国,御宇多年求不得。杨家有女初长成,养在深闺人未识"就是典型的平行蒙太奇叙事方式。平行蒙太奇有利于借助多条叙事线索的对比,起到相互烘托的作用,同时也避免了连续呈现单一场景时画面可能出现的冗长、单调与重复感,可有效延续受众的观看兴趣。例如,电影《时时刻刻》的开头对三位女主人公的日常生活的描摹,就采用了平行蒙太奇的手法(参见图8.12)。

图8.12　电影《时时刻刻》剧照

3. 交叉蒙太奇

交叉蒙太奇，指将同一时间、不同地点发生的两条或多条线索迅速而频繁地交替剪接在一起的一种蒙太奇技法。这一技法使多条叙事线索相互依存、相互影响，并最终"万涓细流，汇聚成河"。交叉蒙太奇常用于情节紧张、动作激烈的场面的剪辑，可以营造紧张激烈的气氛，强化情节的节奏感与悬念感。如美国电影《夺宝奇兵之法柜奇兵》中有一处十分紧张的公路追逐的场景，就使用了交叉蒙太奇的剪辑技法（参见图8.13）。

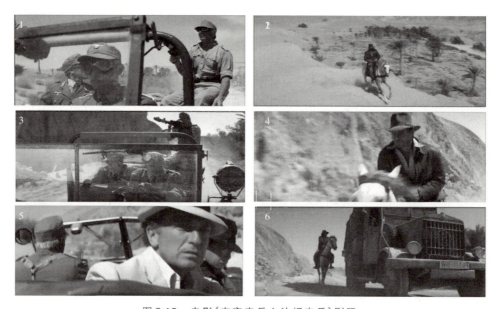

图8.13　电影《夺宝奇兵之法柜奇兵》剧照

4. 重复蒙太奇

重复蒙太奇，指在一个相对完整的叙事段落中，某些具有一定寓意的画面（如某一关键道具、某一关键场景等）在一系列镜头中反复出现，并以此来强调主题、制造悬念、渲染气氛的一种蒙太奇技法。例如，美国电影《狙击电话亭》的开头就将一系列与"电话"这一元素密切相关的镜头以节奏较快、角度丰富的方式剪接在一起，既点明了影片的主题，也令观众产生好奇心和联想（参见图8.14）。

5. 讲述蒙太奇

讲述蒙太奇，指某一叙事段落的故事情节主要不是通过视觉元素来完成，而

图 8.14　电影《狙击电话亭》剧照

是通过画面中或画面外人物的讲述来完成的。除非有意为之,讲述蒙太奇在影视作品中较少,但在电视新闻和电视专题片中,却有着广泛的运用。一方面,囿于客观条件,很多纪实类作品无法拍摄到足以支撑用画面独立叙事的充足素材,只好通过语言文字(解说词)来实现情节的完整;另一方面,在电影和电视剧中,讲述蒙太奇也可成为一种美学风格,赋予叙事以悠扬、恬淡、娓娓道来的意蕴。很多带有怀旧色彩的电影,如《城南旧事》《我的父亲母亲》《东邪西毒》《走出非洲》等,就大量运用画外音来推进叙事,使作品流淌着散文诗般的韵律。

6. 倒叙蒙太奇

倒叙蒙太奇,指打乱时间顺序的蒙太奇叙事模式,亦即通过镜头分切与组接,将情节推进的客观时间关系转变为创作者自行设计的主观时间关系。具体来说,倒叙蒙太奇有"大倒叙"和"小倒叙"之分。前者通常先呈现叙事的结果,再回过头去讲述故事的来龙去脉,如电影《泰坦尼克号》就以老年女主人公的回忆展开全片叙事,属于典型的大倒叙。而后者则类似于写文章的"插叙",通常体现为在顺叙中穿插过去发生的事(如通过主人公回忆的方式),并在技巧上做"闪回"等处理,如周星驰执导的电影《功夫》中,男主人公尝试在街上"抢劫"一辆糖果车的时候,遇见少年时代自己解救过的聋哑女孩,影片随即插入了一段对少年往事的画面呈现,且与主叙事画面形成色彩风格与配乐风格上的区分,伤感唯美,给观众留下了深刻印象(参见图 8.15)。

图8.15 电影《功夫》剧照

二、表现蒙太奇

表现蒙太奇,亦称对列蒙太奇,指借助镜头之间或同一镜头内部各种视觉元素的排比和对列,创造新的思想含义、衍生新的情感色彩,从而更好地传达创作思路的一种蒙太奇思路和技法。与叙事蒙太奇不同,表现蒙太奇并不直接推进情节的发展,而更多发挥着修饰、抒情、深化、升华的作用,是一种注重美学功能的蒙太奇,其作用与写文章时采用的修辞方法十分近似,若使用得当,有"画龙点睛"的功效。具体而言,表现蒙太奇包括比喻蒙太奇、对比蒙太奇、心理蒙太奇和修饰蒙太奇等几种表现方式。

1. 比喻蒙太奇

顾名思义,比喻蒙太奇即指创作者通过镜头组接,将具有关联性的画面对列或交替进行类比,使之产生深刻的喻义,从而更为精准地表达创作者的思路和情感的一种蒙太奇思路和技法。比喻蒙太奇是表现蒙太奇中最基本、最常用的一

第八章　蒙太奇

图 8.16　电影《功夫》剧照

种。本体和喻体的选择,也须尊重约定俗成的规律,例如,将工人示威游行的镜头与春天冰河解冻的镜头组接在一起,即可传达"革命运动势不可挡"的喻义。图 8.16 为电影《功夫》中的一组比喻蒙太奇,通过将蝴蝶破茧而出的画面与男主人公"打通任督二脉"的画面对列,恰如其分地表达了"自我拯救、重获新生"的喻义。

2. 对比蒙太奇

对比蒙太奇,指通过镜头与镜头之间或场景与场景之间在内容或形式上的对比,来营造强烈的视听与情感反差的一种蒙太奇思路和方法。对比的方式多种多样,内容的对比包括贫与富、乐与苦、高尚与卑鄙、幸福与痛苦等,形式的对比则包括景别大小、色彩冷暖、声音强弱、节奏快慢等。如杜甫诗句"朱门酒肉臭,路有冻死骨",就是典型的对比蒙太奇的效果。在影视创作中,对比蒙太奇运用亦十分广泛。如影片《我的父亲母亲》中,对于"回忆"和"现实"两个段落,就通过画面色彩的不同设计而形成了强烈的对比:回忆的画面是彩色的、田园牧歌般

205

图8.17 电影《我的父亲母亲》剧照

的,而现实的画面是黑白的、冷峻的,以此缅怀初恋的美好(参见图8.17)。

3. 心理蒙太奇

心理蒙太奇,指通过镜头组接的方式,直接而生动地展示人物的心理活动或精神状态的一种蒙太奇思路和方法。在影视作品中,通常表现为用画面呈现人物的回忆、梦境、想象、思绪等过程。人的心理状况大多处于隐约、闪烁和非理性状态,故而在画面上也多呈现为叙述不连贯、节奏跳跃,并时常采用镜头穿插、闪回等手法。如美国动画电影《功夫熊猫2》中,主人公熊猫阿宝因偶然看见孔雀王子"沈王爷"羽毛上的图案而骤然回忆起自己小时候被父母被迫遗弃的场景,就属于典型的心理蒙太奇。为呈现回忆的"断片式"特点,这一部分的画面比主叙事段落更为朦胧,视角也更接近非常规(如大量主观镜头的使用),营造了如梦似幻又触目惊心的效果(参见图8.18)。

图8.18 电影《功夫熊猫》剧照

4. 修饰蒙太奇

修饰蒙太奇，指按照观众的视听审美心理习惯而进行镜头组接的一种蒙太奇思路与技法，其不具备直接的叙事能量，而主要用于提升作品的美感。如很多影视作品中穿插出现的自然风光的远景画面，就是典型的修饰蒙太奇运用。

三、声画蒙太奇

前面介绍过的叙事蒙太奇和表现蒙太奇，主要强调的是画面与画面之间的组接。然而，影视艺术是综合性的视听艺术，除画面外，声音也是叙事、传情和表意的重要媒介。因此，在有声电影诞生之后，一种新的蒙太奇种类也应运而生，那就是专事处理声音与画面之间关系的声画蒙太奇。

声音和画面的组合有许多种方式，我们在本书中只介绍最重要的五种。从声音与画面的存在形式上，可分为声画同步和声画分离两种；从声音与画面的相互关系上，可分为声画合一与声画对位两种；除此之外，还有一种特殊的声画蒙太奇——静默。

1. 声画同步

所谓声画同步，是指声音完全由画面中的人或物体、环境产生，声音与画面是有机结合、不可分割的整体。在这种方式下，画面占有支配地位，声音主要作为对画面的解释、补充和说明而存在。声画同步状态下的声音，被称为"同期声"。声画同步是最基础、最常见的声画蒙太奇思路，尤其对于纪实性的影视作品而言，对同期声的准确采录和运用是保持与提升作品真实性和可信度的重要手段。

2. 声画分离

所谓声画分离，是指声音不由画面中的人或物体、环境产生，而来自画面之外的声源，声音并不完全作为画面的依附存在，而具有相对独立性，有些时候甚至占据支配地位。声画分离状态下的声音，被称为"画外音"。

声画分离是很多影视作品采用的声画蒙太奇技法，因其同时调动画面和声音两大视听元素的潜力和感染力，可以极大拓展作品的叙事空间，创造深刻的寓意，并给观众留下深刻的印象。如美国电影《美国往事》中，有一段长约4分钟的段落，表现主人公躺在鸦片馆中对自己作为黑帮分子的往事的回忆。在这一段落中，来自画外的急促铃声始终以一定频率响起，除表达"警示"的寓意外，也制

图 8.19　电影《美国往事》剧照

造了悬念,同时令观众产生极为焦虑的心理,有力地传达了导演的创作意图。直到段落结束,声源才最终出现在画面中——是一位警官办公桌上的电话(参见图 8.19)。

3. 声画合一

声画合一,指声音和画面在内容、情绪、节奏等方面是统一、协调、相辅相成的。这意味着,创作者须根据情节发展和画面表现的需要,设计合适的人声、音乐和音效方案。

声画合一不同于声画同步,后者强调的是声音与画面在形式上的关系,而前者则强调声音与画面在"调性"上的配合。一个使用了画外音(声画分离)的场景完全可能因为选用了音质和音调都与画面"搭调"的声音而形成声画合一。

与声画同步一样,声画合一也是处理声音与画面之间关系的基本思路和技法,形成了一系列约定俗成的规则。如庄重、严肃的画面,要配上低沉、磁性的人声解说;激昂、跃动的画面,要配上富有动感、节奏性强的背景音乐;恐怖、惊悚的画面,要特别强调音效的质感,为观众营造身临其境的"刺激感"……总之,声音和画面的结合要合乎逻辑与常规,尽量不要自行创造生硬的对应关系,以给观众带来视听和谐的感受为宗旨。

4. 声画对位

声画对位与声画合一相对,指声音和画面在内容、情绪和节奏等方面,存在

较大的差异,创作者通过两者之间彼此独立、相互对比的关系来营造"陌生感",或表达深刻的哲理和寓意。

声画对位是一种高级的声画蒙太奇技法,对创作者的文化底蕴和创造力提出了较高的要求。在声画对位中,声音和画面表面上是彼此分裂,甚至相互矛盾的,但若在人类文化与艺术的传统中恰如其分地汲取养分、调动资源,有可能产生极为"触目惊心"的效果,给观众留下难忘的印象,并使创作者的构思得到最大程度的发挥。

有些杰出的电影导演以善于运用声画对位技法而闻名于世,最著名的当属前文提到过的斯坦利·库布里克。他在《发条橙》中大量使用声画对位,用壮美、崇高的古典音乐,配以主人公凶残、暴虐的画面,令人产生既惊心动魄又"心有余悸"的印象。影片中很多场景已成为电影史上的经典片段,如一个采用升格拍摄的"水边打斗"段落(参见图8.20),背景音乐却采用了贝多芬第九交响曲第四乐章,即著名的"欢乐女神"。

5. 静默

静默是一种较为特殊的声画蒙太奇,指所有声音突然消失,只余下画面的一种技法。所谓"大音希声",巧妙运用静默,可大大强化画面的情感张力,创造触目惊心、极度悲怆的氛围。静默在影视作品中运用得并不多,通常只在关键节点

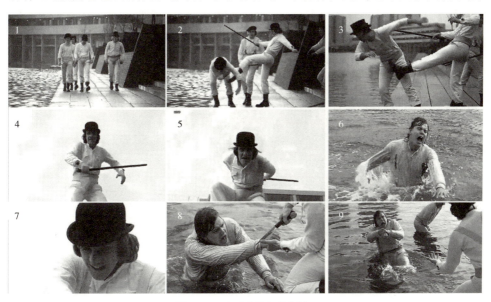

图8.20 电影《发条橙》剧照

处,起画龙点睛的作用。如美国电影《邦妮与克莱德》临近结束时,被称为"雌雄大盗"的男女主人公因同伙的背叛而遭警方埋伏射杀,在激烈、残酷的伏击结束后,两位具有传奇色彩的人物横尸旷野,这时导演将全部声音撤掉,用静默的方式,给观众留下感怀的空间。

除蒙太奇外,前文介绍过的长镜头也是一种内涵丰富、表现力强的创作思路。研究者普遍认为,蒙太奇美学与长镜头美学是主导当代影视创作的两个"流派"或"风格",两者有不同的理念和技法,也相应地适用于不同体裁、题材的作品。总体上,基于短镜头组接的蒙太奇更适用于艺术类、剧情类影视作品,而基于时空连续性的长镜头则广泛用于带有纪实色彩的作品,如纪录片等。很多艺术电影导演也倾心于使用长镜头来传递自己的视听美学理念。

本章小结

蒙太奇既是一种思维方式,也是一种操作技法,是视听语言的"语法"。通过不同方式的镜头组接,创作者得以用声音和影像制造新的意义。对于一切影视作品创作者来说,用蒙太奇思维方式组织叙事、抒情和表意,是必不可少的训练。

在一百余年的历史中,蒙太奇发展出丰富、细腻的种类,每一种蒙太奇或强于呈现某种题材,或胜在发挥特定功能。

镜头组接的方式是无穷无尽的,这也就意味着蒙太奇思维与技法的种类也是难以逐一列举的。囿于篇幅,对于一些不甚常用的蒙太奇手法(如积累蒙太奇、理性蒙太奇等),没有一一展开介绍。

上述种种蒙太奇思维方式和创作技法并非互相排斥的,创作者应努力将其融会贯通,避免陷入教条主义的窠臼。在运用叙事蒙太奇讲故事时,也可以巧妙融入表现蒙太奇和声画蒙太奇的技法。对于初学者来说,要从基础的技法(如顺叙蒙太奇、比喻蒙太奇、对比蒙太奇、声画同步、声画合一等)练起,切忌贪多求全、追求花哨。坚持练习用基本的镜头组接完成叙事、抒情和表意的任务,在坚实的基础上,再去追求艺术手段的创新。

第九章 剪 辑

本章要点

1. 镜头组接的基本原则。
2. 剪接点的选择。
3. 转场语言的运用。
4. 镜头组接和转场的编辑技巧。

　　第八章提到,影视作品由不同的段落组成,段落由字词(镜头)和句子(镜头组)组成,因此,镜头是一切影视作品的基本构成单位。然而,诞生初期的电影都是用一次性拍摄、不经剪辑的镜头制作而成的,一般是用一个固定的全景镜头忠实地记录现实生活或者舞台表演等,只有当胶片不够长或需要改变场景时,才会将内容分成几段来拍摄。这时的电影并未超越遵循"三一律"的戏剧。

　　1915年,美国导演大卫·格里菲斯在电影《一个国家的诞生》中,用34个镜头组成了"林肯被刺"的高潮段落,这些分镜头从不同的角度叙述了主人公和他目睹的林肯总统以及刺客的各方面的表现、行为和心理状态,产生了多视点、多空间的表现效果(参见图9.1)。自

图9.1　电影《一个国家的诞生》剧照

那之后，影视工作者逐渐认识到了分镜头拍摄的好处，便开始有意识地利用分镜头来划分影片中的不同时间、地点、人物、动作甚至细节。将所拍摄的这些分镜头组接在一起，便有了影视制作后期的"剪辑"。

可以说，影视创作是一个化整为零（拍摄）、结零为整（剪辑）的过程，即首先集中拍摄各个分镜头，当全部镜头拍摄完成后，再在镜头选择的基础上完成一个个段落和全片的组合。在本章中，我们将在蒙太奇理论的基础上，系统讲解影视制作后期的重要组成工作——剪辑。

剪辑，指综合运用蒙太奇语言，将孤立的镜头组接起来，形成前后承接的关系和积累的效果，表达具体而确定的含义。剪辑是一项技术性和艺术性兼而有之的工作，如何通过剪辑创作出好的影视作品是一门"手艺"，更是一种审美创作。任何人都能将不同的镜头组接在一起，但如何通过这种组接来创造意义、抒发感情、营造美感，却取决于剪辑师的文化底蕴和艺术修为。正如每个人基本上都能做到将文字组合成句子、段落甚至文章，但有资格被称为"作家"者总是凤毛麟角。

总的来说，剪辑绝非掐头去尾的简单裁剪，而须建立在精心比较和选择的基础之上，通过镜头的组织来创造结构严谨、节奏鲜明的影视作品，以"二次创作"增强影像表现力和艺术感染力。一如导游，剪辑不仅要起到领路的作用，还要带领观众领略沿途的"美景"。

做好后期的剪辑工作，除了要掌握使用剪辑软件的操作技能（将在下一章中介绍）之外，还要熟悉和掌握镜头组接的原则、技巧以及转场方式。具体来说，剪辑工作主要包括镜头组接、转场和特效制作等。本章将在蒙太奇理论的基础上，介绍镜头组接的基本原则与技巧、剪辑点的选择以及转场语言的运用。

第一节　镜头组接的基本原则与技巧

镜头组接，顾名思义，指将单个镜头依据视觉规律、思维逻辑及创作者的表现意图等组接在一起，形成完整的、具有一定内容和含义的句子、段落与影视作品。镜头组接绝非简单地将零星的镜头拼凑在一起，而是对前期拍摄素材的一种目的明确的"再创作"。

在镜头组接过程中，单个镜头的时空局限被打破，意义得到了扩展和延伸，影视作品正是通过不同镜头的组接而获得了生命力。而即便是同样的一组镜

头，不同的组接方式产生的表现效果也会不一样，甚至截然相反。

比如，俄国电影艺术家、理论家普多夫金（Все́волод Илларио́нович Пудо́вкин）曾用三个独立镜头做过一个著名的实验：镜头 1 是甲在笑；镜头 2 是乙端着枪指着甲；镜头 3 是甲惊恐的脸。如果按照 1→2→3 的顺序组接，给观众的印象是甲很怯懦；但如果按 3→1→2 的顺序组接的话，给观众的印象就是甲很英勇，临危不惧。

还有一个经典的案例，同为俄国电影艺术家、理论家的库里肖夫（Лев Влади́мирович Кулешо́в）从资料片中找到一段当时名演员莫兹尤辛毫无表情的脸部特写镜头，然后将这个镜头与三个不同的镜头组接，再放映给观众看，产生了不同的观看效果：莫兹尤辛→桌上的一碗汤，给观众的印象是这个男人饥肠辘辘，一脸馋相；莫兹尤辛→一个在玩玩具熊的小女孩，观众的印象是这个男人对小女孩充满关怀；莫兹尤辛→一个躺在棺材里的老妇人，观众的印象是这个男人悲痛不已。

从上面的两个经典案例可知，原本独立的镜头按特定的顺序组接在一起，会产生超过单个镜头自身含义的更新、更深刻的含义，并且不同的组接方式能产生不同的意义。并非任意两个镜头都可以组接在一起，镜头的组接必须符合叙事和表意的需要。

此外，镜头的组接还要遵循蒙太奇思维方式的一般规律，有一系列基于观众视觉体验和心理反应以及影视时空和叙事逻辑上的法则。在剪辑时，要充分认识和掌握这些镜头组接的基本规律和法则，以避免不必要的剪辑错误与剪辑失当。镜头组接的基本原则和技巧，是影视创作者必须熟练掌握的。

一、镜头组接的基本原则

镜头组接的操作本身并不困难，只需将选择好的镜头连接在一起即可。但要使组接完成后的作品流畅连贯、条理清晰，在镜头组接时便不能随心所欲，而必须遵循一些基本的原则，否则由镜头组合而成的句子、段落乃至作品本身就会出现表达不清、逻辑混乱的问题，难以为观众理解和领会。

概括来讲，镜头组接需要遵循六个基本原则，即因果与逻辑原则、时空一致性原则、180°轴线原则、适应观众心理原则、光色方案统一原则以及声画匹配原则。

1. 因果与逻辑原则

镜头组接要遵循事物发展的基本因果与逻辑关系。特定的原因会引起相应的后果，这是事物发展的正常规律。当人们看到画面中的主体做了一个动作时，会下意识地想知道这一动作会产生什么结果；同样，当人们在画面中看到一个事件的结果时，也会希望了解造成这一结果的原因——这是人之常情，也是讲故事最常用的逻辑关系。为了让观众看懂故事，理解创作者的意图，在剪辑时，镜头与镜头之间的组接就必须符合这一基本原则。

正常情况下，绝大多数叙事镜头均需按照时间的流程进行组接。对于不能按时间组接的镜头，也要符合事物发展的基本因果关系。例如，在一些影视作品中，我们会经常看到这样两组镜头：某人开枪→另一人中弹倒下；某人中弹倒下→在他身后，另一人手中的枪膛里正冒着一缕青烟。前一种镜头组接方式先交代动作，即事情的起因，后交代这一动作产生的结果，基于时间流程叙事，脉络清晰，符合日常生活体验；而后一种镜头组接方式则先给出事情的结果，然后再交代原因，制造了一定的悬念，虽不符合生活中的时间顺序，但符合事件发生的内在逻辑。图 9.2 为香港电影《无间道》基于上述两种叙事思路拍摄的两组镜头，前一个遵照时间顺序，后一个则遵循事件发展的内在逻辑。

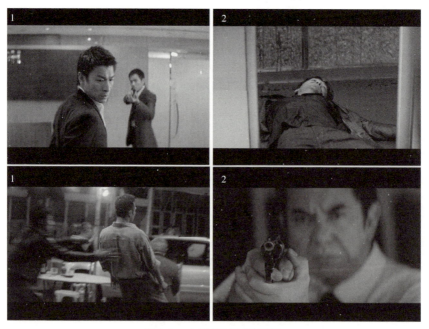

图9.2　电影《无间道》剧照

因此,镜头之间组接切不可随意,前一个镜头是后一个镜头的基础,通过前一个镜头引出后一个镜头。镜头组接必须符合基本的因果联系和日常生活逻辑,这是观众能够接受和理解影视作品的前提。

2. 时空一致性原则

影视画面向人们传达的视觉信息有多种构成因素,包括环境、主体造型、主体动作、画面结构、景深、色调影调、拍摄角度、不同焦距镜头的成像效果等,这些因素直接影响着观众对视觉信息的感知。因此,两幅画面在衔接时,画面中的各种元素要有一种和谐对应的关系,使人感到自然、流畅,不会产生视觉上的间断感和跳跃感。

(1)时间连续:时间连续是一种顺叙蒙太奇的组接方式。对于不具备显著因果关联的行为动作,必须遵循时间上的连续性,方能为观众接受和理解。通常情况下,依事件发生、发展的时间进程组接镜头,编辑时比较容易把握,也能给观众呈现出一条清晰的情节线索,更为明白易懂。如这样一组镜头:门铃响→主人开门→客人进门→握手寒暄→客人就座→主人上茶,即为我们生活中司空见惯的情形,它明显地按照事件发展的时间顺序结构镜头,表达一个较为完整的意思。组接时对镜头既不能随意删减,也不能出现动作的重复和停顿,否则会造成时间被打断的感觉,甚至造成信息传达的失误。

(2)空间连贯:空间连贯,首先是同一场景中的道具、景物以及剧中人物的服装、化妆要保持前后一致,否则很容易造成穿帮的现象。另外,也要确保不同场景空间的连续,包括借助某些环境及参照物制造视觉上的空间统一感(统一空间连续)与将具有相似环境和背景的画面组接在一起形成心理上的统一(相似空间连续)两种方式。例如,前一个画面是某人看到大楼的一个主观镜头画面,下一个镜头是此人正走在楼梯上,这样,无论楼梯是不是真的处在这一栋大楼中,观众都会觉得此人正走在画面里这栋大楼中的楼梯上,这就是统一空间连续。再比如,画面中是一个人开着车一会飞驰在高速公路上,一会儿穿越大桥,一会儿又行驶在乡间泥泞的小路上,虽然背景和环境并不一样,但这些环境都是同一辆车经过的环境,由这辆车连接在一起,就产生一定的相似性和关联性,也能实现镜头之间组接的一致和连贯,即相似空间连续。

3. 180°轴线原则

所谓"轴线",可被视为划分被摄主体运动方向、视线方向和不同对象之间关

系的一条假想连接线。通常,相邻的两个镜头须保持轴线关系一致,亦即画面主体在空间位置、视线方向及运动方向上必须保持一致性和连贯性,合乎人们观察事物的规律,不可越过180°轴线。例如,在第一个镜头中的人物的视线正在看向左边,那么在接下来的镜头里只能呈现这个视线方向内能出现的画面;若出现方向错误,则会造成令人不知所云的效果。

如图9.3所示的场景中,两个人物的位置关系形成了这一场景的轴线,共有四个机位进行拍摄,其中1、2、3号机位处于轴线的一侧,4号机位处于轴线的另一侧。在进行镜头组接时,只能将轴线一侧的画面组接在一起,而轴线另一侧的画面一般不能直接组接,否则会发生空间上的混乱。因此,如图9.3所示,1、2、3号机位拍摄的镜头就可以组接在一起,因为无论怎样组接,画面中的两个人物的位置关系(女左男右)都是不变的,而轴线另一侧4号机位拍摄的镜头就不能和1、2、3号机位的镜头组接在一起,否则观众会对两个人物的位置关系产生困惑。我们将破坏轴线关系的错误镜头组接方式称为"跳轴"或"越轴"。跳轴是初学者经常出现的镜头组接错误。在绝大多数情况下,须竭力避免。

当然,在有些情况下,跳轴剪辑也是可以的,但必须采用一些必要的方法以淡化或消除画面可能带给受众的混乱感。这种经过技术处理的跳轴,被称为"合

图9.3　180°轴线原则

理跳轴"。常见的合理跳轴方法有四种:利用摄像机的运动跳轴、利用被摄主体的运动跳轴、插入空镜头或特写镜头跳轴、插入骑轴画面跳轴。

（1）利用摄像机的运动实现跳轴:在拍摄移动镜头时,使摄像机从轴线的一侧自然运动到轴线的另一侧。尽管画面中的人物关系发生了改变,但由于这一过程是连续不断的,观众的视线会跟随摄像机不间断地从轴线的一侧运动到另一侧,不会产生突兀的感觉,实现合理跳轴。图9.4为电影《闻香识女人》中运用摄像机运动进行合理跳轴的画面。

图9.4　电影《闻香识女人》剧照

（2）利用被摄主体的运动跳轴:借助主体的运动建立新的轴线关系,前一个画面中出现主体运动方向的改变,下一个与之连接的镜头则是在主体运动后轴线改变的情况下拍摄的。同时,由于主体处于不断运动当中,观众的视觉对于主体位置关系的改变也会比较"宽容"。图9.5为美国电影《真实的谎言》中出现的跳轴剪接,尽管前后两个画面中的人物位置关系发生了变化,但由于主体始终处于高速运动状态（驾车）,因此这样的跳轴也可大致被视为合理跳轴。

图9.5　电影《真实的谎言》剧照

（3）插入空镜头或特写镜头跳轴:在两个跳轴画面之间插入空镜头或特写镜头,也可实现合理跳轴。原因在于空镜头和特写镜头没有明显的方向性,在视

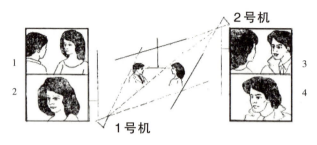

图 9.6　插入特写镜头实现合理跳轴

觉上能起到过渡作用,可缓和前后两个画面之间的跳跃感。图 9.6 中,虽然从 1 号镜头到 3 号镜头出现了实际上的跳轴,但由于有 2 号特写镜头的过渡,突兀的感觉得到很大的缓解。

（4）插入骑轴画面跳轴:在两个跳轴画面之间插入一个摄像师骑在轴线上拍摄的过渡画面,其效果大致相当于利用镜头运动越过轴线实现合理跳轴,观众在相继看到在轴线一侧拍摄的画面→骑在轴线上拍摄的画面→在轴线另一侧拍摄的画面时,也不会产生过于突兀的感觉(如图 9.7 所示)。

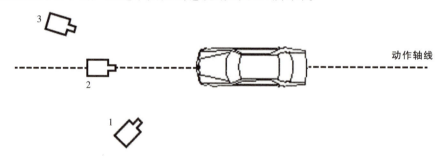

图 9.7　可以通过插入骑轴画面的方式来实现合理跳轴

需要指出的是,在目前的影视作品中,跳轴组接正在成为越来越常见的现象。这一方面自然是由剪辑师缺乏足够的严谨态度造成的;另一方面,也有很多影视创作者认为当下的观众长期浸淫在视听媒介环境中,早已养成了大跨越跳动视点与想象的能力,跳轴已经不再是一个问题。更有甚者,认为传统的轴线原则已不能适应视听语言发展的需要,适度跳轴反而可以让作品镜头层次更丰富、更好看。对于上述观点,初学者要保持足够的冷静。在经验丰富的创作者手中,违反规则可能会被视为一种创新,甚至一种变革,一如库布里克对声画对位的运用;但打破规则的前提是对规则以及规则背后的理念和逻辑有深刻的了解和熟练运用的能力。对于只为标新立异而有意为之的跳轴组接,应尽力避免。

4. 适应观众心理原则

观众在欣赏影视作品时,多处于积极、活跃的思维活动中,有着特定的心理需求,他们不仅希望能够获得信息,还时常幻想将自己置身于情节之中,受其感染并产生共鸣,从而获得美的享受。用摄像机拍摄一个事件的发生和发展过程时,摄像机镜头就是人们观看外部世界的眼睛,镜头角度变化实际上是人们观察时视点转换的要求,景别的转换是人们注意力集中程度与注意转移的要求,镜头长度可以理解为人们对视觉刺激强度的要求,此外还有情感需求、对作品内容意义的感受等。要满足观众的观赏心理和审美需求,需做到以下几个方面:

（1）景别匹配、循序渐进:前后镜头组接在一起时,要相互协调,能够表现出一种空间上的统一,在视觉心理上有一种流畅感,使两个画面连接在一起时处于一种自然和谐的关系之中,避免出现过大景别(如远景)与过小景别(大特写)之间的组接,而近景→中景→近景之间的循序渐进的切换是绝大多数叙事镜头常用的剪接方式。图9.8为《真实的谎言》中使用的一组中间景别的组接,显得十分流畅、自然。

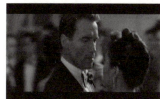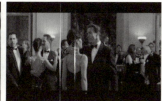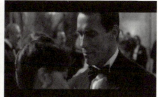

图9.8　电影《真实的谎言》剧照

（2）适时使用主观镜头和反应镜头:一般情况下,当某一个画面中的主体有明显的观望动作时,观众会产生好奇心,也想去观望,这时如果接一个相应的主观镜头,就可满足观众的心理诉求和好奇心;当事件发展到一定程度,特别是精彩之处或高潮时,观众也会希望看到现场其他人员的反应,此时接一个反应镜头,就能满足观众对于"别人什么反应"的心理需求(如图9.9所示)。

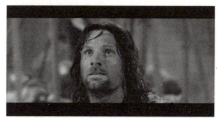　接主观镜头　

图9.9(A)　接入主观镜头

图9.9(B) 接入反应镜头

图9.10 组接镜头时要避免跳切

(3)避免跳切:在组接镜头时,需尽量避免将机位、景别和拍摄角度没有明显区别的镜头组接在一起。两个缺乏明显变化的画面相连,极有可能导致画面产生视觉上的微小跳动,这种效果被称为"跳切",会令观众感觉突兀、不自然、不正常(如图9.10所示)。通常,剪辑时可大致遵守所谓的"30°原则",即对于表现同一主体的两个不同画面,只有在其拍摄角度之差大于30°时,方可组接在一起。如出于需要或迫于条件,必须将机位、景别和拍摄角度相差不足30°的两个镜头相组接,通常需要做一些技术处理来减弱突兀的跳动感。例如,可在跳切的两个镜头之间插入衔接镜头(如特写镜头、主观镜头或者其他没有方向性的中性镜头等)来过渡,或在后期编辑软件中采用叠化效果来"软化"跳动感。另外,在前期拍摄时,如条件允许,要尽可能多拍摄不同主体、不同景别和不同角度的镜头,包括一定数量的特写镜头和空镜头,以使后期剪辑有更多的选择,用于镜头间的衔接和过渡。

5. 光色方案统一原则

镜头组接要保持影调和色调的连贯性,尽量避免出现没有必要的光色跳动。影调和色调是画面构图、形象造型和烘托气氛的常用手段,若前后两个镜头在影调和色调上存在较大的差异(如前一个画面调子较亮而后一个画面调子较

暗),会使画面出现不必要的跳动,使镜头的组接不自然,产生视觉上的跳动感。

在镜头组接时,需要遵循"平稳过渡"的变化原则,若必须将影调和色调对比过于强烈的镜头组接在一起,则通常安排一些中间影调和色调的衔接镜头进行过渡。比如在亮度的衔接上,可以在黑暗的场景中寻找某一处灯光,将镜头慢慢推上去,再接较亮的画面,这样就不会令观众产生忽明忽暗的不适感。另外,如果一定要将两个亮度、影调和色调相差较大的镜头硬性组接在一起,也可通过编辑软件添加一个叠化效果进行缓冲,以减轻画面因为亮度的骤然变化所产生的跳跃感。

6.声画匹配原则

镜头组接要注意声音和画面的配合。声音和画面各有其表现特性,二者有机结合方能使影视作品成为名副其实的视听综合艺术。因此,在镜头组接时,必须对声音进行专门的处理,使其更好地服务于画面。

关于声音与画面相配合的基本思路和方法,我们在第八章的"声画蒙太奇"部分中有过专门的介绍,此处不再赘述,仅将声音剪辑时的一些注意事项再作强调与提醒:

(1)把握声音"近强远弱"的特性:对于具有一定景深的画面,离镜头近的声源音量要大,离镜头远的声源音量要小,在声画编辑时要时刻把握声音的这一特性。例如,在相互组接的两个镜头中,若前一个特写镜头画面的声音很微弱,但紧接着一个远景镜头画面中的声音却给人"振聋发聩"的感觉,就会令人感觉虚假、不真实。因此,在镜头组接时,就需根据声音的这一特点,利用编辑软件,对音量的大小进行必要的调节和控制,把离镜头近的声源的音量调大一些,把离镜头远声源的音量调小一些。

(2)注意声音及其所处环境的关系:同一个人、同一个物体在不同的环境中发出的声音会有一定的差异。例如,同一个人在大街上发表演讲的声音效果,与其在浴室中唱歌的声音效果是不同的,前者背景音会更嘈杂,而后者因空间封闭往往有回响。因此,要保证音响效果的真实感,须尽量采用现场同期录音。如果采用后期配音的方式,也要注意声音在特定环境中的特定品质。例如,要表现人物在大街上的谈话,如果在录音间中配音,需加入必要的嘈杂街道背景音素材。

(3)善用静场声:静场声亦称空气声、环境声。通常情况下,凡留有画面而剪去声音的镜头,均应配以静场声。没有任何声响的无声镜头会令观众产生不自然、不真实的感受。当然,有些情况下也可"反其道而行之",故意撤掉全部声

音以追求特别的艺术效果,如前文讲到过的"静默"。

(4)后期配音要声画同步:若无法采录同期声或同期录音效果不佳,须对作品进行后期配音。在配音时,务必要准确无误地控制声音的编辑点,处理好声音和画面的对位关系,不能出现口形与声音不同步的情况。在编辑时,声音处理的方式主要有三种:一是直接切换,即声音和画面同步出现;二是先出声音,再由声音带出主体人物,结束时可以先结束画面,把声音适当延后;三是"淡入"声音,虽然画面和声音同时出现,但声音处理是从低逐渐到正常音量,在结束时"淡出"声音。

二、镜头组接的编辑技巧

在影视后期编辑中,可以利用相关软件和技术,在需要组接的镜头画面中或画面之间附加技巧。技巧的使用可以使观众明确镜头之间的间隔、转换和停顿,使镜头之间的转换更为流畅、平滑,并制造一些直接组接无法实现的视觉及心理效果。常用的镜头组接技巧有淡入淡出、叠化、划像、画中画、抽帧等。

1. 淡入淡出

淡入淡出(fade)亦称渐显渐隐,在视觉效果上体现为:在下一个镜头的起始处,画面的亮度由零点逐渐恢复到正常的强度,画面由暗转明,逐渐显现,这一过程叫淡入;在上一个镜头的结尾处,画面的亮度逐渐减到零点,画面由明转暗,逐渐隐去,这一过程叫淡出。淡入淡出是影视作品表现时间和空间间隔的常用手法,持续时间一般各为2秒。

与直切(cut)不同,淡入淡出是一种明显的转场设计(对于转场,将在下文中介绍),常用于大段落转换,指明时间连贯性上有一个大的中断,其作用类似于舞台剧中的"幕启"和"幕落"。图9.11即为香港电影《笑傲江湖之东方不败》中使用的淡入淡出技巧。如舞台剧有时"幕徐徐放下"有时"幕急落"一样,淡入淡出也

图9.11(A)　电影《笑傲江湖之东方不败》中的淡入效果

图9.11(B)　电影《笑傲江湖之东方不败》中的淡出效果

会有快慢和长短之分,实际运用的长度可以根据情节、情绪和节奏的要求来定。

　　使用淡入淡出的手法转场,可使承接的画面之间有一段黑场画面,给人视觉上的间歇,让观众对刚看到的内容进行一番回味,为接下来的内容做好心理准备。此外,淡入淡出还可以实现画面场景的转换,调整节奏。比如,在娱乐类综艺节目中,不同的演出内容之间用淡入淡出的方式来组接,既能发挥让人回味无穷的功效,也能起到内容间隔的作用。

　　需要指出的是,由于淡入淡出技巧对时间、空间的间隔暗示相当明显,因此在镜头组接时不宜过多使用,否则会使画面的衔接显得十分零碎、松散,影响内容的紧凑和集中。

2. 叠化

　　叠化(dissolve),指前一镜头逐渐模糊,直至消失,而后一个镜头逐渐清晰,直至完全显现,两个镜头在渐隐和渐显的过程中,有短暂的重叠和融合,形成前一画面在逐渐模糊中转换为后一画面的视觉效果。如图9.12即为电影《画皮2》中对叠化技巧的运用。叠化的时间一般为3—4秒。

镜头1 ──────▶ 叠化效果 ──────▶ 镜头2

图9.12　电影《画皮2》中的叠化技巧运用

　　与淡入淡出的区别在于,叠化的渐隐和渐显的过程是同时而非前后进行的,所以看起来两个画面有一定的重叠时间。相比直接的切换,叠化过程具有轻缓、自然的特点,可用于比较柔和、缓慢的时空转换。例如,在表现一段抒情的舞蹈动作时,若将舞者一连串的动作从一个机位拍摄的镜头直接切换到另一个机位拍摄的镜头,会给人跳跃感,不利于表现舒缓的节奏;但若在两个镜头之间添加

叠化效果，就能使镜头的连接比较平滑，效果也会好很多，同时给观众带来如梦似幻的想象。此外，叠化还可用来展现景物的繁多和变换，很多风光片都会在不同的景色间添加叠化效果。同时，叠化也是避免镜头跳切的重要技巧——在两个镜头用切换出现连接不顺畅、画面跳跃的情况时，可用叠化来实现"软过渡"，最大限度地确保镜头衔接的顺畅。

总之，叠化技巧可以产生柔和的效果，使画面的衔接具有美感。但也正因为叠化总会有一定的"缓冲"时间，故较多的叠化会使画面显得十分拖沓，在时间性要求较高的电视新闻等纪实类电视节目中要尽量少用，而应直接将正在变化的事情告知观众。另外，叠化的美感效果也是建立在镜头和时间选择的基础上的，并非在任意两个镜头间添加叠化都能产生理想的效果。

3. 划像

划像（wipe），指上一镜头画面从一个方向渐渐退出的同时，下一个镜头画面随之出现的一种画面切换效果，前后两个镜头"变"的过程通过"划"的状态来实现。根据画面退出和出现的方向与方式的不同，划像通常包括左右划、上下划、对角线划、圆形划、菱形划等（效果如图9.13所示）。通常，"划"的时间长度为1秒钟左右。

图9.13 划像效果

划像可以用于描述平行发展的事件，常用于平行蒙太奇或交叉蒙太奇的设计；此外，还可用于表现时空转换和段落起伏。在电视文艺或体育类节目中，当两个镜头在内容上是同时异地或者平行发展的时候，就可以采用划像的手法来组接镜头。

一般而言，划像的节奏比淡入淡出和叠化更为紧凑，是人工痕迹相对比较明显的一种镜头转换技巧，如非必需，尽量不要使用，以免令观众产生虚假、造作之感。

4. 画中画

画中画指在同一个景框中展现两个或两个以上的画面。画中画可以从不同的视点、视角表现同一事件或同一动作,也可以用来表现同时发生的相关或者对立的事件、动作,还可以用来实现段落和画面的交替更换。画中画在事件性较强的影视作品中较为常见,多用于平行蒙太奇和交叉蒙太奇的设计。如图9.14即为电影《人再囧途之泰囧》使用的画中画技巧,将屏幕分为上下两部分,表现同一时间两组人物的不同行为,形成对比,不仅扩充了画面的信息容量,还构成了形象对比的艺术效果。

图9.14 电影《人再囧途之泰囧》中的画中画

不过,在缺乏明确设计的情况下,将屏幕随意分割成两个或几个画面是不可取的,因为屏幕的空间并不是无穷尽的,而观众在同一时间内只能处理有限的视觉信息,屏幕中画面过多,会导致重要信息被观众忽视,甚至让观众产生"眼花缭乱"的感觉,影响观众的观看体验。

5. 抽帧

抽帧也是一种较为常用的镜头组接技巧。通常情况下,1秒钟的电视画面是由25帧(25个静态图像)组成的,抽帧指将一些静态画面(帧)从一系列连贯的影像中抽出,从而使影像变得不再连贯的一种编辑技巧。在传统的电影剪辑中,

这一技巧被称为"抽格",原因在于正常情况下电影是以每秒钟24格胶片的速率拍摄和放映的。

很多影视创作者使用抽帧技术来实现某种"快速剪辑",即在不改变运动速率的基础上,通过减少帧数的方式,让人物的动作看起来比正常情况下更具动感。在视觉暂留原理的作用下,观众是不会感受到连续画面缺帧的。例如,香港著名武侠片导演胡金铨的影片即以快速剪辑著称,经常在表现人物起、跃、落的过程中通过抽帧的方式减去若干画面,使动作看来更为迅猛,而因抽帧产生的空缺,观众则会自动地对其加以想象性的连贯化,视为一个完整的动作。

我们还可以利用抽帧技术制作静帧效果,其操作方法是:从一系列连贯影像中,选择一帧画面并将其复制为多帧,在放映时,会呈现为某一个画面呈现较长时间的定格,有极强的造型功效。例如,假设一个表现主体跃起扣篮的镜头由25帧画面组成,在剪辑时,我们可将其中最关键的一帧(如双手触摸篮筐的瞬间)复制出另外10帧,这样原本25帧的画面变为35帧,放映时,关键帧画面会停留11帧(将近半秒)的长度,给观众留下更充分的空间来欣赏。

抽帧/抽格技巧因可制造迥异于日常体验的非常规效果,故在影视作品中应用广泛。例如,在德国电影《罗拉快跑》中,剪辑师便巧妙利用了抽帧的手法,成功营造了紧张的气氛和震撼的视觉效果(如图9.15所示)。

图9.15 电影《罗拉快跑》中的抽帧画面

以上画面的具体剪辑手法如下:

(1)中景:罗拉正面呆站着,被突如其来的消息弄蒙了(12帧);

(2)中景:罗拉两只手抱着头,开始紧张地思考(18帧)(1、2镜之间被抽掉了几帧);

(3)中近景:罗拉痛苦而紧张地思考(1秒零1帧)(2、3镜之间又被抽掉几帧);

(4)近景:原3镜后的过程被挖去一截,直接快切成近景(11帧);

(5) 中近景:把被挖去的一截用上,从近景又突然变回中近景(12 帧);
(6) 特写:将原 4 镜后的侧面用上,景别从近变为特写(11 帧);
(7) 近景:延续 5 镜后面的帧(12 帧);
(8) 中景:镜头的景别又突然变回去(6 帧);
(9) 近景:罗拉继续自言自语(6 帧);
(10) 中景:罗拉神经质地自言自语(6 帧)。

这个段落完全是以帧/格为单位进行剪辑的,把一个运动中的动作切碎、打乱,然后再重新、快速地组接起这个动作,加快了节奏,也强化了视觉冲击力。其实,若一帧一帧地去分析一些好莱坞动作片中的打斗、追逐场面的剪辑,不难发现抽帧是经常运用的剪辑技巧。同样,在剪辑一场足球赛的现场视频时,若将球沾地、沾脚的一帧(格)抽掉,球赛也会显得更为激烈、紧张。

抽帧是一种难度较高、操作复杂的剪辑技法,对剪辑师提出了很高的要求。使用得当,可以制造迥异于日常体验的"奇观";使用不当,则会令画面出现毫无意义的卡动,令人看起来很不舒服。

总之,随着影视剪辑理念的发展和剪辑技术的进步,镜头组接的技巧也在不断变化和革新,上文介绍的仅仅是较为常见的几种。编辑技巧的使用固然能够令作品显得更"炫"、更具视觉冲击力,但过度使用编辑技巧来实现镜头组接,也会使剪辑的人工痕迹过于明显,从而令观众感觉不自然、不真实,甚至很"山寨",严重者,还可能破坏全片的叙事节奏,令作品显得冗长、拖沓。因此,是否使用、如何使用镜头组接的编辑技巧,须视创作的具体创意和需求而定,避免滥用可有可无的编辑技巧。

第二节　剪接点的选择

剪接点指两个镜头相连接的点。只有选准了剪接点的位置,镜头的组接才能实现从形式到内容的紧密结合,使内容、情节、节奏、情感的发展更合乎逻辑关系和审美特性。在进行镜头组接时,要结合每个镜头的具体情况,准确选择适合内容呈现和情感表达的剪接点,既尊重镜头组接的技术和艺术规律,又要使两个镜头的连接符合观众的心理规律,避免出现不必要的跳跃感。

剪接镜头时,要注重四类剪接点的选择:动作剪接点、情绪剪接点、节奏剪接点和声音剪接点。

一、动作的剪接点

动作的剪接点主要以人物形体动作为基础,以画面情绪和叙事节奏为依据,结合日常生活经验进行选择。对于运动中的物体,剪接点通常要安排在动作正在发生的过程中。在具体操作中,则须找出动作中的临界点、转折点、"暂停处"作为剪接点。如图9.16即为常规连贯动作剪接点选择的例子:画面中的男人要递一个碗给坐在对面的小女孩,采用双机位,分别拍摄两个人物的近景画面,这样,若要完整呈现"递"的动作,就必须通过两个镜头的组接来完成。在选择动作的剪接点时,剪辑师精准地找到男人"递碗"这个动作的临界点,即碗递到小女孩手中的一刹那,来分切、组接镜头,使动作的完成十分连贯、不着痕迹。

动作临界点

图9.16 某电视广告剧照

当画面中的主体运动不连贯时,则可将剪接点安排在动作刚发生的一瞬间。若主体从动到静,剪接点应选在动作刚停止的一瞬间;如果主体是从静到动,剪接点则应选在动作刚开始的瞬间。例如,若要通过镜头组接来呈现某人走在路上的场面,就可以将剪接点安排在此人脚部停住的瞬间,后面接一个向远处观看的镜头。

需要强调的是,动作剪接点的选择还须以叙事的情绪和节奏为依据,组接时,上一个镜头要完整地保持到临界点,下一个镜头则需根据情绪的需要选择起始点。例如,人物在极端烦躁的情绪下,情绪有一个渐渐升华的过程,并配合着一定的动作使这种情绪达到高潮,这时,就要将剪接点选择在人物情绪达到高潮

情绪高潮　　　　　接入动作　　　　　动作临界点

图9.17 电影《真实的谎言》剧照

第九章 剪 辑

的瞬间,下一个镜头接人物的动作。如图9.17即为电影《真实的谎言》中依据画中主体的情绪选择动作剪接点的一组镜头。

总之,剪接动作的时候,需找准动作的临界点、转折点、"暂停处"等,即须将上一个动作保留得比较完整,并将剪接点设置在动作发生变化或"转折"的瞬间,尽量减少甚至消除画面组接产生的跳跃感。

二、情绪的剪接点

情绪的剪接点主要以心理动作为基础,以表情为依据,结合造型元素进行选取。

与动作剪接点不同,情绪剪接点在画面长度的取舍上有很大余地,通常不受画面内人物外部动作的限制,而是以描写人物内心活动、渲染情绪、制造气氛为主要考虑因素。一般而言,只要认真观察动作的轨迹,就比较容易找准动作的剪接点;而情绪剪接点的选择相对比较复杂,需要剪辑师对作品内容、含义和情感有深刻的理解。毕竟,人物的内心活动是无形的,看不见也摸不到,选择起来无规律可循,也很难用概念加以阐述。

具体来说,在选取情绪的剪接点时,要根据情节发展、人物内心活动及镜头长度等因素,把握人物的喜、怒、哀、乐等情绪,尽量选取情绪的高潮作为剪接点,将情绪留足。电影《大话西游之仙履奇缘》中,至尊宝和紫霞仙子之间的一段经典对手戏(以至尊宝的独白为主),就是依据人物的情绪来选取剪接点的,将人物的感情、情绪等充分地展示了出来,既实现了镜头组接的流畅,又极为有力地渲染了情绪,具有感人至深的情感力量(如图9.18)。

情绪剪接点

情绪剪接点

情绪剪接点

情绪剪接点

情绪剪接点

图9.18 电影《大话西游之仙履传奇》剧照

三、节奏的剪接点

节奏的剪接点主要以故事情节为基础,以人物关系和规定情境中的中心任务为依据,结合语言、情绪、造型等因素来选取,它要求重视镜头内部动作与外部动作的吻合。

在选取画面的节奏剪接点时,要综合考虑画面的戏剧情节、语言动作以及造型特点等,选取固定画面快速切换产生强烈的节奏感,也可选取舒缓的镜头加以组合产生柔和、徐缓的节奏,同时还要使画面与声音相匹配,使内外统一,节奏感鲜明。比如,剧情发展紧凑、情绪较为紧张时,可以快速切换画面的方式来强化渲染;如要表现"思考""感动""悲伤"等较为缓慢的画面情绪时,则可以考虑将剪辑节奏放缓,镜头之间的切换不那么频繁,使单个镜头时间较长。总之,就是要根据叙事、抒情、表意的实际需求来控制剪辑的节奏。

四、声音的剪接点

声音的剪接点的选择要以声音的特征为基础,根据内容的要求以及声音和画面的有机关系来处理镜头的衔接,要尽量保持声音的完整性和连贯性。声音的剪接点主要包括对白的剪接点、音乐的剪接点和音效的剪接点三种。

1. 对白的剪接点

对白的剪接点要以对话内容为依据,结合人物的性格、语言速度、情感节奏来选择。具体来说,包括平行剪辑(同位法)和交错剪辑(串位法)两种剪接方式。两种剪接方式的表现形式和处理方法参见表9.1:

表9.1 对白剪辑的同位法与串位法

	同位法	串位法
表现形式	声音画面同时出现、同时切换	声音画面不同时切换,而是交错地切出、切入
处理方法	1. 上一个镜头的声音结束后,声音与画面仍留有一定的时空;下一个镜头声音开始前,画面与声音留有一定的时空(上下都留)	1. 上一个镜头的声音拖到下一个画面上,表现下一个镜头中主体听到上一个镜头中主体声音时表情与动作的反应

续表

处理方法	2. 上一个镜头的声音一结束,声音与画面立即切出;下一个镜头的声音开始前,画面与声音留有一定的时空(上不留下留) 3. 上一个镜头的声音结束后,声音与画面仍留有一定的时空;下一个镜头一开始,声音与画面立即切入(上留下不留) 4. 上一个镜头的声音结束后,声音与画面立即切出;下一个镜头一开始,声音与画面立即切入(上下都不留)	2. 上一个镜头声音结束以后,镜头中主体的表情动作依然保留,把下一个镜头的声音拖到上一个画面上,表现上一个镜头中主体表情与动作的反应
特点	直接表现画面情绪和节奏,但相对呆板	比较灵活,节奏多变,容易产生戏剧效果

同位法和串位法的剪辑结构,可参见图9.19和图9.20。

1	画面1	画面2
	声音1	声音2

2	画面1	画面2
	声音1	声音2

3	画面1	画面2
	声音1	声音2

4	画面1	画面2
	声音1	声音2

图9.19 同位法剪辑结构

1	画面1	画面2	
	声音1		声音2

2	画面1		画面2
	声音1	声音2	

图9.20 串位法剪辑结构

2. 音乐的剪接点

音乐的剪接点要以乐曲的旋律、节奏、节拍、鼓点为基础，以剧情、动作、情绪、节奏为依据，结合造型的基本规律来选择。无论有声源音乐还是无声源音乐，在剪辑时，均要将音乐的节奏、乐句、乐段与画面内容的情绪及长度有机结合起来。图9.21为电影《低俗小说》中一个男女主人公对舞的著名场面，背景音乐为20世纪60年代的一首流行歌曲"You Never Can Tell"。剪辑时，背景音乐按照自然的节奏被划分为四个乐段；相应地，镜头也依照这四个乐段的层次关系进行组接，每一个乐段大致对应着一个景别、主体和角度均不尽相同的综合运动镜头（分别为二人全景镜头、以女主角为主体的近景镜头、以男主角为主体的近景镜头以及二人中近景镜头）。尽管镜头运动较为复杂，但却给人流畅、规整、节奏感强的感觉，就是因为选择了适宜的音乐剪接点。

图9.21　电影《低俗小说》剧照

3. 音效的剪接点

音效的剪接点要以动作为基础，以情绪为依据，掌握音响与形象的关系，根据剧情的要求选择，尤其要把握好同期声与画面的配合关系。音效的剪接点既从属于画面，又独立存在，剪接时要注意音效的空间特征、时间特征（比如炮弹的发射与落地）以及节奏（比如脚步声的疏密）。有时，由于拍摄距离较远，同期声效果不佳，在后期剪辑时应根据内容表现的需要，添加音响效果。音效剪辑并无明确可循的规则，更多时候需剪辑师根据经验和感觉来设计。一般情况下，只要整个画面的声音效果显得真实自然，就不会令观众感到虚假、造作。

总之，无论动作、情绪、节奏还是声音，在选择剪接点时，均有一个明确的前

提,那就是:将观众的注意力从一个镜头吸引到另一个镜头,必须有充分的理由,是这个理由决定了剪接点的选择,而不能是剪辑师随意而为,或一味"跟着感觉走"。无论选择哪个点"下剪刀",都必须为内容服务,使活动的画面保持流畅、明快、自然。

第三节 转场语言及其运用

前面讲过,构成影视作品的最小单位是镜头(字词),由字词构成句子,再由句子构成段落。通常,一个段落对应着一个相对集中的时空范畴,即人们常说的"场景"。从字面来看,场景包括"场"(场面)和"景"(情景)两类要素,这意味着"场"首先是个空间概念,同时也包含着时间信息。每个场景都具有单一的、相对完整的意义,如表现一个动作过程、表现一种相对关系或者表达一种特定含义等。一部影视作品往往是由多个段落(场景)构成的,从一个场景过渡到另一个场景,即"转场"。总体上,我们可以将转场视为对时空跨度较大的两个镜头的组接。在后期剪辑中,须采用适当的方法来完成转场,具体来说包括无技巧转场和有技巧转场两种方式。

一、无技巧转场

无技巧转场,指通过镜头的自然过渡来实现前后两个场景的转换与衔接,强调视觉上的连续性。无技巧转场的思路产生于前期拍摄过程,并于后期剪辑阶段通过具体的镜头组接来完成。一般来说,无技巧转场是一种强调"连续性"的转场,在两个场景之间需具备可靠的过渡因素。具体来说,包括如下一些方式:

1. 直切式转场

直切式转场是最基本、最简单的转场语言,常用于同一主体从一个场景移动到另一个场景的情节。虽然场景发生了变化,但因为有着共同的主体,所以不会产生突兀的感觉(如图9.22所示)。直切式转场的过渡直截了当、不着痕迹,符合人们的日常生活规律,是大部分影视作品最为普遍的转场方式,是一种纯粹的无技巧转场。

图9.22　电影《变形金刚》剧照

2. 空镜头转场

空镜头转场,亦即使用没有明确主体形象、以自然风景为主的写景空镜头作为两个场衔接点的转场语言。如图9.23即为电影《真实的谎言》中使用空镜头转场的一组镜头:车中的场景→房子的空镜头→房子里的场景。过渡十分自然。为满足后期剪辑时转场的需要,在前期即须有意识地拍摄写景空镜头。

图9.23　电影《真实的谎言》剧照

3. 主观镜头转场

主观镜头转场,指借助镜头的摇移运动或分切组合,在同一组镜头中实现由客观画面到主观画面的自然转换,同时也实现了场景的转换。主观镜头表现的是画面人物所看到的情景,通常前一个场景是以主体的观望动作作为结束点,紧接着下一个场景就是主体看到的另一个场景,从而自然地将两个场景连贯起来。如图9.24即为电影《指环王》中使用主观镜头转场的一组画面。

图9.24　电影《指环王》剧照

4. 特写镜头转场

特写镜头因遮蔽了时空与环境，具有天然的转场优势，是一种很常用的无技巧转场方式。如图9.25即为《真实的谎言》中使用特写镜头转场的一组画面。另外，特写镜头转场经常配合镜头的推拉来实现，比如，上一个场景可以通过推镜头，将场景中的某一典型意义的视觉形象推至特写，然后在下一个场景中，从同一个视觉形象的特写进行拉摄，从而拉出另外一个场景。特写镜头在转场中有着广泛的运用，在前期拍摄时要有意识地在每一个场景内拍摄一两个相关主体的特写镜头，为后期的转场处理积累素材。

图9.25　电影《真实的谎言》剧照

5. 遮挡镜头转场

遮挡镜头亦称"涵盖镜头"，遮挡镜头转场亦称"转身过场"，即首先拍摄一个人或物向镜头而来的迎面镜头，直至此主体的形象完全将镜头遮蔽，画面呈现为黑屏；紧接另一场景主体逐渐远离镜头的画面，或者接其他场景的镜头，模拟"淡出"来形成场景的自然过渡。如图9.26即为电影《疯狂的石头》中的一个遮挡镜头转场。遮挡镜头转场前后两个镜头的主体可以相同，也可以不同。遮挡镜头转场手法可以看成是淡入淡出效果和特写镜头转场的结合，它赋予了画面主体一种强调和扩张的作用，给人以强烈的视觉冲击，为情节的继续发展制造悬念，也使画面的节奏变得更加紧凑。

图9.26　电影《疯狂的石头》剧照

6. 长镜头转场

长镜头转场指利用长镜头中场景的宽阔和纵深来实现自然的转场。由于长

镜头具有拍摄距离和景深的优势，配合摄像机的推、拉、摇、移等运动形式，经必要的场景设计，可以在一段较长的时间里，实现摄像机镜头从一个场景空间自然过渡到另一个场景空间的变化，即在同一个镜头里完成场景的转换。如电影《末代皇帝》中，有一个将近2分钟的长镜头，摄像师摄像机的移动，跟随着被摄主体完成了从一个场景到另一个场景的转化，一气呵成、流畅自然（如图9.27所示）。

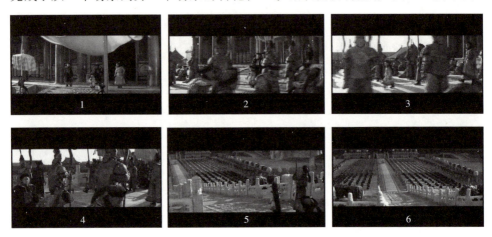

图9.27 电影《末代皇帝》剧照

7. 声音转场

声音转场，亦即将前一场景的声音向后一场景延伸，或后一场景的声音向前一场景延伸，来实现场景的自然过渡。声音转场的形式包括利用画面中人物的对话、台词转场，利用旁白转场，利用音乐或音响转场，等等。例如，"打电话"就是一种极为常用的声音转场方式，在表现A场景中的主体与B场景中的主体通电话的情节时，可以将A讲话的音频拖到B拿着话筒倾听的画面上去，这样一来，两个场景之间就实现了自然的过渡。

无技巧转场有很多，除上文提到的之外，还有虚焦转场、甩镜头转场、相似体转场、两极镜头转场等。理论上，我们可以运用任何方式来转场，关键在于能否把选定的那种方式运用得妥当、精细，更好地为叙事、抒情和表意服务。需要强调的是，任何转场手法的使用，都应当尊重观众的欣赏习惯及视觉、心理规律，以为观众提供流畅的视觉体验为宗旨。

二、有技巧转场

有技巧转场指在后期编辑时借助编辑软件提供的转场命令或特技来实现转场。有技巧转场可以使观众明确意识到前后镜头间、前后场景间的间隔、转换和停顿,使镜头自然、流畅,并制造一些无技巧转场不能实现的视觉及心理效果。几乎所有的非线性编辑软件都自带很多转场特效。比如常见的闪白特效(又称"闪回"),指前后两个场景画面衔接部分的亮度明显变高,呈现为全白屏幕,通常包括3—5帧的闪入时间和12—15帧的闪出时间,常用于在叙事中插入回忆、梦境、幻想等情节。如图9.28即为美国电视剧《好汉两条半》(*Two and a Half Men*)中使用的闪白转场效果。

图9.28　电视剧《好汉两条半》剧照

总体上,有技巧转场的方法与前面讲到的镜头组接的编辑技巧基本相同,也有淡入淡出、叠化、划像等方式。此处不再赘述。相关的注意事项也大致相同:只在必要的时候使用,切忌为追求炫目效果而滥用,破坏作品的总体风格。

本章小结

对于一部成功的影视作品而言,构思是前提,拍摄是基础,剪辑是关键。剪辑是将素材排列组合、加工整理,最终产生成品的系统工程,其间涉及镜头长度的选择、镜头与镜头的组接、段落间的转场以及声音和画面的组合等方方面面。尽管影视作品起始于创作者的构思策划,并在拍摄完成的声画表现中得以体现,但最终的面貌和品质还是决定于剪辑时对素材的选择、组合和转换。剪辑的重要性,不言而喻。

将镜头组合在一起很容易,但画面效果和艺术表现力的高低优劣却是因人而异的。因此,影视工作者不仅要熟练掌握基本的设备操作技术,还要更深刻地理解影视剪辑中的种种"理念"和"规律",包括镜头组接的原则、剪接点的选择与安排、转场的技巧以及声画组合的思路等等。总之,打下扎实的蒙太奇理论基础,是成功剪辑的关键。至于软件的使用,不过是实现自己想法的技术手段而已。"道"与"器"的分别,需牢记于心。

第十章 非线性编辑软件使用教程

本章要点

1. 非线性编辑软件的基本使用方法。
2. 简单特效的制作技巧。
3. 音视频素材的基本处理流程。

非线性编辑系统（Nonlinear Editing System，简称 NLE）是以计算机硬盘作为记录媒介，利用计算机、音视频处理卡和音视频编辑软件构成的对影视作品进行后期编辑和处理的系统。目前，绝大多数影视制作机构都采用非线性编辑系统进行影视作品的后期制作。

对于数字摄像机拍摄的素材，可直接导入非线性编辑软件进行编辑（有些情况下需要借助视频采集卡）。而对于使用胶片拍摄的电影，则需经过冲洗和翻印的过程：先冲洗出拍摄完成的底片，再对底片进行翻印，完成数字化转换，再进行非线性编辑。

非线性编辑软件有很多种，如 Adobe 公司的 Premiere Pro 系列，Apple 公司的 Final Cut Pro 系列，以及不少专业人士选择的 Pinnacle Avid Liquid Pro 系列与 EDIUS 系列，等等。囿于篇幅，在本章中，我们仅对基于 Microsoft Windows 操作系统的非线性编辑软件 Adobe Premiere Pro CS6 进行详细的介绍。

Adobe Premiere Pro CS6 是 Adobe 公司 2012 年推出的一款基于非线性编辑设备的音频、视频编辑软件，被广泛应用于电影、电视、多媒体、网络视频、动画设计以及家庭 DV 等领域的后期制作中，有很高的知名度。Premiere Pro CS6 可以实时编辑 HDV、DV 格式的视频影像，并可与 Adobe 公司其他软件进行整合。

第十章　非线性编辑软件使用教程

第一节　创建项目

项目是一个包含了序列和相关素材的 Premiere Pro 文件，与其包含的素材之间存在着链接关系。其中储存了序列和素材的一些相关信息和编辑操作的数据（参见图 10.1）。

图 10.1　Premiere 的开启界面

新建项目后，Premiere 会跳出新建项目对话框，用户需要在其中为项目的一般属性进行设置，并在对话框下方的位置和名称中设置该项目在磁盘的存储位置和项目名称（如图 10.2 所示）。

接下来，用户需对项目序列的参数进行设置。在跳出的新建序列对话框中，根据视频素材的拍摄机器不同，选择不同的有效预设（参见

图 10.2　Premiere 新建项目窗口

图 10.3 Premiere 新建序列窗口

图 10.3）。如，DV 分类中有 DV-24p、DV-NTSC 和 DV-PAL 三种。不同的分类代表不同的制式。世界上主要使用的电视广播制式有 PAL、NTSC、SECAM 三种，德国、中国使用 PAL 制式，日本、韩国及东南亚地区与美国使用 NTSC 制式，俄罗斯则使用 SECAM 制式。因此，若视频拍摄机器是 DV，则应选用 DV-PAL 进行编辑。

在 DV-PAL 预设下，分为标准 32kHz、标准 48kHz、宽银幕 32kHz 和宽银幕 48kHz 四种。标准和宽银幕分别对应 4:3 和 16:9 两种屏幕的屏幕比例（又称纵横比）。16:9 主要用于电脑的液晶显示器和宽屏幕电视播出，4:3 主要用于早期的显像管电视机播出。随着高清晰电视越来越多采用宽屏幕，16:9 的纵横比也在剪辑中更多被选择。从视觉感受分析，16:9 的比例更接近黄金分割比，也更利于提升视觉愉悦度。若素材是 4:3 的比例，而剪辑时选择 16:9 的预设，则画面上的物体会被拉宽，造成图像失真。

32kHz 和 48kHz 是数字音频领域常用的两个采样率。采样频率是描述声音文件的音质、音调，衡量声卡、声音文件的质量标准。采样频率越高，即采样的间隔时间越短，则在单位时间内计算机得到的声音样本数据就越多，对声音波形的表示也越精确。通常，32kHz 是 mini DV、数码视频、camcorder 和 DAT（LP mode）所使用的采样率，而 48kHz 则是 mini DV、数字电视、DVD、DAT、电影和专业音频所使用的数字声音采样率。

需要注意的是，项目一旦建立，有的设置将无法更改。

第十章　非线性编辑软件使用教程

第二节　Premiere 的工作界面

Premiere Pro CS6 的工作界面由三个窗口(项目窗口、监视器窗口和时间线窗口)、多个控制面板(媒体浏览、信息面板、历史面板、效果面板、特效控制台面板和调音台面板等)以及主声道电平显示、工具箱和菜单栏组成(参见图10.4)。

图 10.4　Premiere 的工作界面

一、项目窗口

项目窗口主要用于导入、存放和管理素材(参见图 10.5)。编辑影片所用的全部素材应事先存放于项目窗口内,再进行编辑使用。项目窗口的素材可用列表和图标两种视图方式显示,包括素材的缩略图、名称、格式、出入点等信息。在素材较多时,也可为素材分类、重命名,使其排列得更清晰。导入、新建素材后,

241

所有的素材都存放在项目窗口里,用户可随时查看和调用项目窗口中的所有文件(素材)。在项目窗口双击任一素材可以在素材监视器窗口播放。点击"文件→导入",即可将素材导入Premiere中(快捷键 Ctrl+I)。

图 10.5　项目窗口

二、监视器窗口

监视器窗口分左右两个视窗(监视器)(参见图10.6)。左侧是"素材源"监视器,主要用于预览或剪裁项目窗口中选中的某一原始素材。右侧是"节目"监视器,主要用于预览时间线窗口序列中已经编辑的素材(影片),也是最终输出视频效果的预览窗口。

1. 素材源监视器

素材源监视器的上部分是素材名称。点击右上角的三角形按钮,会弹出快捷菜单,内含关于素材窗口的所有设置,可根据项目的不同要求以及编辑的需求对素材源窗口进行模式选择。中间部分是监视器。可在项目的窗口或时间线窗口中双击素材,也可以将项目窗口中的任一素材直接拖至素材源监视器中将其

第十章 非线性编辑软件使用教程

图 10.6 监视器窗口

打开。监视器的第一排分别是素材时间编辑滑块位置时间码、窗口比例选择、素材总长度时间码显示。第二排是时间标尺、时间标尺缩放器以及时间编辑滑块。第三排是素材源监视器的控制器及功能按钮。

有一些关键概念，介绍如下：

（1）入点和出点：当素材在素材源监视器播放时，点击监视器下方功能按钮的入点（"{"符号）和出点（"}"符号）来对素材进行剪裁（参见图 10.7）。如，一段三分钟的视频，在 1'17" 设置入点（点击"{"符号），在 2'17" 设置出点（点击"}"符号），就表示选取了此一视频 1'17" 到 2'17" 的片段。然后将视频由项目窗口拖入时间线窗口，节目源入点与出点范围之外的东西相当于切去了，在时间线中显示的是已经筛选过的 1 分钟时长的视频段落。

（2）插入与覆盖：通过入点与出点的设置完成了对视频段落的选取后，点击插入按钮，即将所选段落插入到时间标尺标记的插入点处，并将后面的素材后移；而选择覆盖按钮则会将插入点后面的素材覆盖掉（参见图 10.8）。

图 10.7 入点和出点

图 10.8 插入与覆盖

2. 节目监视器

节目监视器在很多地方与素材监视器相似，同样包括设置出入点、插入、覆盖等功能。素材源监视器用于预览原始视频素材，而节目监视器用于预览下方时间线中编辑过的视频段落。

243

三、时间线窗口

时间线窗口(参见图10.9)是以轨道的方式实施视频音频组接、编辑素材的阵地,用户的编辑工作都需要在时间线窗口中完成。素材片段按照播放时间的先后顺序及合成的上下层顺序在时间线上从左至右、由上至下排列在各自的轨道上,可以使用各种编辑工具对这些素材进行编辑操作。时间线窗口分为上下两个区域,上方为时间显示区,下方为轨道区。

图10.9 时间线窗口

1. 时间显示区

时间显示区域是时间线窗口工作的基准,承担着指示时间的任务。它包括时间标尺、时间编辑线滑块及工作区域。左上方黄颜色的时间码(图10.10)显示的是时间编辑滑块所处的位置。单击时间码,可输入时间,使时间编辑线滑块自动停到指定的时间位置。也可在时间栏中按住鼠标左键并水平拖动鼠标来改变时间,确定时间编辑滑块的位置。

时间码下方的三个按钮分别是"吸附""设置Encore章节标记"和"添加标记"(参见图10.10)。

图10.10 时间码和图标按钮

第十章　非线性编辑软件使用教程

点击吸附按钮，在时间线上拖动视频素材时，当两个视频素材靠近，就会自动生成一个黑色的边缘吸附线，并自动将素材吸附在一起，使两个素材之间不会交叉覆盖，也不会有缝隙。

时间线标尺的数字下方有一条细线，通常颜色为红色、黄色或绿色。当细线为红色时，其下方对应的视频段落需要渲染，黄色表明视频不一定需要渲染，绿色表明对应视频已经完成渲染。

时间标尺用于显示序列的时间。时间标尺上的编辑线用于定义序列的时间，拖动时间线滑块可以在节目监视器窗口中浏览影片内容。时间显示区最下方的灰色条形滑块有两个功能：点击滑块中间部分并左右移动滑块调节所显示的视频位置；点击滑块右侧深灰色小正方形部分并左右拉伸来控制标尺的精度，改变时间单位。

2. 轨道区

轨道是用来放置和编辑视频、音频素材的地方。用户可对现有的轨道进行添加和删除操作，还可将它们任意地锁定、隐藏、扩展和收缩。

影视编辑经常会涉及多条音轨的编辑，如旁白音频、同期对话音频、环境音频等。将这些声音各自独立放置在不同音轨上会使编辑工作更加清晰便捷。当音频是伴随视频一同录制的同期声时，剪辑时要在视频轨道部分点击鼠标右键→解除音视频链接，这样对音频的编辑（剪切或删除等）不会对相应的视频部分产生影响。

四、工具箱

工具箱是视频与音频编辑工作的重要编辑工具，可以完成许多特殊编辑操作（参见图10.11）。

1. 选择工具

选择工具最主要的作用是用来选中轨道里的片段。点击轨道里的某个片段，该片段即被选中了。按下shift键的同时点击轨道里的多段视频片段可以实现多选。

2. 轨道选择工具

用轨道选择工具点击轨道里的片段，被点击的片段以及其后面的片段全部

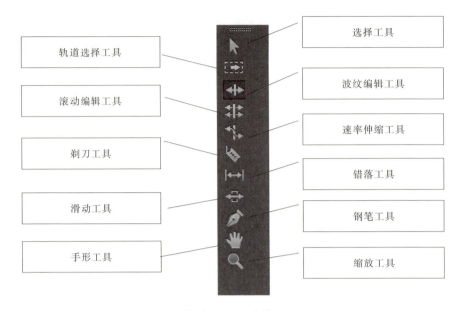

图 10.11　工具箱

被选中。如果按下 shift 键点击不同轨道里的片段,则多个轨道里自不同点击处开始的所有片段都会被选中。该功能在轨道上的视频片段较多,需总体移动时比较方便。

剪辑时经常在视频段落之间留出几秒钟的空隙,之后一一手动移动来消除空隙会很麻烦。这时可用鼠标左键点击空隙处,当空隙处由深灰色变为浅灰色时,点击右键"波纹删除",则该轨道上的所有视频片段会整体前移,与前一段落不重叠、无空隙地接合(参见图 10.12)。

图 10.12　波纹删除功能

3. 波纹编辑工具

将光标放到轨道里某一片段的开始处,光标变成图10.13所示形状,按下鼠标左键向左拖动可以使入点提前,从而使得该片段增长(前提是该片段入点前面有余量可供调节);按下鼠标左键向右拖动可以使入点拖后,从而使得该片段缩短。

同样,将光标放到轨道里某一片段的结尾处,当光标变成黄色向左中括号的时候,按下鼠标左键向右拖动可以使出点拖后,从而使得该片段增长(前提是该片段出点后面有余量可供调节);按下鼠标左键向左拖动可以使出点提前,从而使得该片段缩短。

当用波纹编辑工具改变某片段的入点或出点,改变该片段长度的时候,前后相邻片段的出入点并不发生变化,并且仍然保持相互吸合,片段之间不会出现空隙,影片总长度将相应改变(参见图10.14)。

图10.13 波纹编辑工具光标形状 图10.14 拉动波纹编辑工具的黄色括号改变入点

4. 滚动编辑工具

与波纹编辑工具不同,用滚动工具改变某片段的入点或出点,相邻素材的出点或入点也相应改变,使影片的总长度不变。

将光标放到轨道里某一片段的开始处,当光标变成图10.15所示形状,按下鼠标左键向左拖动可以使入点提前,从而使得该片段增长(前提是被拖动的片段入点前面有余量可供调节),同时前一相邻片段的出点相应提前,长度缩短;按下鼠标左键向右拖动可以使入点拖后,使得该片段缩短,同时前一片段的出点相应拖后,长度增加(前提是前一相邻片段出点前面有余量可供调节)。

图10.15 滚动编辑工具图标形状

247

同样,将光标放到轨道里某一片段的结尾处,当光标变成红色的向左中括号时,按下鼠标左键向右拖动可以使出点拖后,从而使得该片段增长(前提是被拖动的片段出点后面有余量可供调节),同时后一相邻片段的入点相应拖后,长度缩短;按下鼠标左键向左拖动可以使出点提前,从而使得该片段缩短,同时后一相邻片段的入点相应提前,长度增加(前提是后一相邻片段的入点前面有余量可供调节)(参见图10.16)。

图10.16　拉动滚动编辑工具的红色括号改变出入点

如需精确调整片段间连接的场景时间关系,可用滚动工具粗调后再调出"修正监视器",再在修正监视器里进行细调。

5. 速率伸缩工具

图10.17　素材速度/持续时间对话框

用速率伸缩工具拖拉轨道里片段的首尾,可使该片段在出点和入点不变的情况下加快或减慢播放速度,从而缩短或增长时间长度。当然,还有一个比这个工具更好用、更精确的方法,即选中轨道里的某片段,然后右击鼠标,在快捷菜单里点击选择"速度/持续时间",在弹出的"素材速度/持续时间"对话框里进行调节(参见图10.17)。

6. 剃刀工具

用剃刀工具点击轨道里的片段，点击处被剪断，原本的一段片段被剪为两段。在未解除音视频链接的情况下，与视频对应的音频片段也会被剪断。当同期的音频轨为单独导入的 mp3 文件时，可以按下 shift 键，选中音频和相对应的视频片段，然后点击鼠标右键，在快捷菜单中选择"编组"。这时，两段各自独立的音、视频即被捆绑为同一片段，此时用剃刀剪辑视频片段，则相应的音频片段也会在同一时间点处被剪断。按下 shift 键的同时点击轨道里的片段，则全部轨道里的音视频片段都在这一时间点被剪断。

7. 错落工具

将错落工具置于轨道里的某个片段中拖动，可同时改变该片段的出点和入点，而片段长度不变。前提是出点后和入点前有必要的余量可供调节使用。同时相邻片段的出入点及影片长度不变。如，时间轨道 2 分钟至 3 分钟处播放的是素材源 A 1 分钟至 2 分钟的片段，使用错落工具向右滑动，则此时出点和入点均拖后，而时间轨道 2 分钟至 3 分钟处播放的则可以变成素材源 A 4 分钟至 5 分钟的片段。

8. 滑动工具

滑动工具与错落工具正好相反，将滑动工具放在轨道里的某个片段里面拖动，被拖动的片段的出入点和长度不变，而前一相邻片段的出点与后一相邻片段的入点随之发生变化，被挤向前或被推向后，前提是前一相邻片段的出点后与后一相邻片段的入点前有必要的余量可以供调节使用，而影片的长度不变。

9. 钢笔工具

选择钢笔工具，在时间线窗口内的视频轨或音频轨上点击，可以在点击处创建关键帧。在关键帧的菱形点处单击鼠标右键，可以在快捷菜单中选择淡入和淡出等特效。

10. 手形工具

用手形工具可以拖动"时间线"窗口里轨道的显示位置。要注意的是，轨道里的片段本身不会发生任何改变。

11. 缩放工具

用缩放工具在时间线窗口点击,时间标尺将放大。按下 Alt 键同时点击,时间标尺将缩小。要注意的是,此处仅将片段在时间线窗口放大或缩小显示,轨道里的片段本身不会发生任何改变。

用缩放工具在轨道里的片段上拖出一个框,时间标尺会放大,使该框横向充满整个时间线窗口。

与缩放工具有着相同作用的是"时间线"窗口底部的缩放条(参见图 10.18),拖动底部缩放条的两端,时间标尺也会随之缩小或放大。

图 10.18　时间线窗口底部的缩放条

一段素材的全部或一部分放到轨道里以后就叫做片段。如果该片段是素材的一部分,则其余部分就是余量。片段开始的位置为入点,片段结束的地方为出点,其相互关系,参见图 10.19 示意。

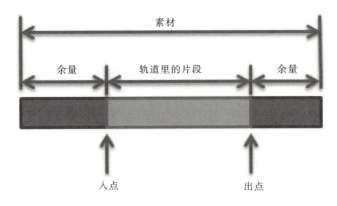

图 10.19　素材、片段、余量、出点、入点

第十章　非线性编辑软件使用教程

五、信息面板

信息面板用于显示在项目窗口中所选中的素材的相关信息,包括素材名称、类型、大小、开始点及结束点等信息(参见图10.20)。

图10.20　信息面板

六、媒体浏览器面板

媒体浏览器面板可以查找或浏览用户电脑中各磁盘的文件(参见图10.21)。

图10.21　媒体浏览器面板

251

七、效果面板

效果面板里存放了 Premiere Pro CS6 自带的各种音频、视频特效，切换效果和预设效果（参见图10.22）。用户可以方便地为时间线窗口中的各种素材片段添加特效。按照特殊效果分类为五大文件夹，而每一大类又细分为很多小类。如果用户安装了第三方特效插件，也会出现在该面板相应类别的文件夹下。

图10.22　效果面板

八、特效控制台面板

当为某一段素材添加了音频、视频特效之后，还需要在特效控制台面板中进行相应的参数设置和添加关键帧（参见图10.23）。制作画面的运动或透明度效果也需要在这里进行设置。

图10.23　特效控制台面板

第十章 非线性编辑软件使用教程

九、调音台面板

调音台面板主要用于完成对音频素材的各种加工和处理工作,如混合音频轨道、调整各声道音量平衡或录音等(参见图10.24)。

图10.24 调音台面板

图10.25 主声道电平面板

十、主声道电平面板

主声道面板是显示混合声道输出音量大小的面板。当音量超出安全范围时,在柱状顶端会显示红色警告,用户可以及时调整音频的增益,以免损伤音频设备(参见图10.25)。

十一、菜单栏

Premiere Pro CS6的操作都可以通过选择菜单栏命令来实现。Premiere Pro CS6的菜单主要有"文件""编辑""项目""素材""序列""标记""字幕""窗口"和"帮助"九项(参见图10.26)。所有操作命令都包含在这些菜单及其子菜单中。

图10.26 菜单栏

第三节　视频编辑

一、视频切换

1. 视频切换类型（参见表10.1）

表10.1　视频切换类型表

大类	分类	切换形式
3D运动	立方体旋转	B从A的左右、上下、对角、两边向中间扩展开而覆盖A
	帘式	A像窗帘一样打开而露出B
	门	A像双开门的门一样，从中间向内打开而露出B（图10.27）
	筋斗翻转	A像百叶窗开启而露出B
	向上折叠	A旋转180°并像折纸一样翻转，显示出B
	旋转	B从A的中央挤出
	旋转离开	B绕A旋转而显示出来
	摆入	A像单扇门打开而露出B
	摆出	B像单扇门关闭而覆盖A
	翻转	像翻页一样翻开A而露出B
伸展	交叉伸展	B从上下左右中的一个方向将A挤出屏幕（图10.28）
	伸展	B从屏幕的一边伸展进来，最终覆盖A
	伸展覆盖	B从画面中心横向伸展，直到覆盖A
	伸展进入	A逐渐淡出，B以缩小的方式进入画面
划像	划像交叉	A从关键点处分为四块向四角散开，显示出B
	划像形状	A从关键点以三个菱形方式散开，显示出B
	圆滑像	A从关键点以圆形扩散开，显示出B
	星形划像	B从关键点以星形扩散，最后覆盖A
	点划像	B从四边向中心靠拢，变成X形，最后覆盖A
	盒形划像	B以矩形从A的中央挤向四周
	菱形划像	B以菱形散开，最后覆盖A

续表

卷页	中心剥落	从A的中心分割成四块,同时向各自的对角卷起露出B(图10.29)	
	剥开背面	从A的中心分割成四块,依次向各自的对角卷起露出B	
	卷走	从左边横向翻卷露出下面的B	
	翻页	从A的左上角卷曲露出下面的B	
	页面剥落	将A以翻页的形式从一角卷起而露出B	
叠化	交叉叠化(标准)	A透明度变小且色调变黑直到消失,B透明度变大直到完全显示出来(图10.30)	
	抖动溶解	A不变,B以点阵的方式覆盖A	
	白场过渡	A变亮至全白后B由白变暗,画面显现	
	胶片溶解	与黑场过渡相似	
	附加叠化	A透明度变小且色调变白直到消失,B透明度变大直到完全显示出来(图10.31)	
	随机反相	A随机产生方块变成A的反色效果,再变成B	
	非附加叠化	A、B同色调消融突出反差,最终显示出B(图10.32)	
	黑场过渡	A变暗至全黑后B由暗变亮	
擦除	双侧平推门、带状擦除、径向划变、插入、擦除、时钟式划变、棋盘、棋盘划变、楔形划变、水波块、油漆飞溅、渐变擦除、百叶窗、螺旋框、随机块、随机擦除、风车	擦除过渡中包含了多种以扫像方式过渡的转场,效果与PowerPoint的过渡效果相似	
映射	通道映射	A与B的色通道相叠加,A色值逐渐变小,最终显示出B	
	色彩映射	A与B的色彩相混合,A色彩逐渐变小,最终显示出B	

续表

滑动	中心合并、中心拆分、互换、多旋转、带状滑动、拆分、推、斜线滑动、滑动、滑动带、滑动框、漩涡	滑动过渡中包含了多种以滑动方式过渡的转场，效果与PowerPoint的过渡效果相似
特殊效果	映射红蓝通道	A中的红、蓝色映射到B中，主要用于烘托气氛
	纹理	A作为一张纹理贴图映射给B，从而造成极大的视觉反差
	置换	A的RGB通道被B替换
缩放	交叉缩放	先推出A，再将B拉入屏幕
	缩放	B从指定位置放大显示出来
	缩放框	B从指定的多个方块位置放大显示出来
	缩放拖尾	A在关键点处以多个图像重叠的方式缩小显示出B

图 10.27　3D 运动——门

图 10.28　伸展——交叉伸展

2. 添加视频切换

一般情况下，切换是在同一轨道上的两个相邻素材之间使用。当然，也可单独为一个素材施加切换。这时，素材与其轨道下方的素材之间进行切换，但是轨道下方的素材只是作为背景使用，并不能被切换所控制。

第十章 非线性编辑软件使用教程

图 10.29 卷页——中心剥落

图 10.30 叠化——交叉叠化(标准)

图 10.31 叠化——附加叠化

图 10.32 叠化——非附加叠化

当在素材之间添加切换时,用户可以:

(1)在项目窗口中打开"效果"选项卡,点击"视频切换"文件夹前的小三角按钮,展开视频切换的分类文件夹(参见图10.33)。

图 10.33 "效果"选项卡

257

图10.34 交叉叠化(标准)选项

（2）点击"叠化"分类文件夹前的小三角按钮，展开其小项。用鼠标左键按住"交叉叠化(标准)"，并拖动到时间线窗口序列中需要添加切换的相邻两端素材之间交界处（连接处）再释放。这时，在素材的交界处变为淡紫色，并有"交叉叠化(标准)"字样（参见图10.34）。该紫色矩形条与切换的时间长度以及开始和结束位置对应，表示"交叉叠化(标准)"特效被使用。

（3）在切换的区域内拖动编辑线，或者按回车键，可以在节目视窗中观看视频切换特效。

3. 对于"切换"的编辑

为影片添加切换后，可改变切换的长度。最简单的方法是在序列中选中切换标识，并拖动切换标识边缘即可。亦可在"特效控制台"选项卡中对切换进行进一步的调整。用户在序列中双击切换标识，直接打开"特效控制台"选项卡。也可以在序列中点击切换标识，并在监视器窗口素材视窗中点击"特效控制台"选项卡。

（1）调整切换区域：在"特效控制台"选项卡右侧的时间线区域里，用户可以看到素材A和素材B分别放置在上下两层，两层的中间是切换标识，两层间的重叠区域是可调整切换的范围（切换的时间长度）（参见图10.35）。同时显示的是两个素材A和B的完全长度。

图10.35 调整切换区域

在该时间区域里,使用四种方式可以调整切换区域:

第一,将鼠标放在素材A或B上,按住鼠标左键拖动,即可移动素材的位置,改变切换的影响区域(即改变了素材A或B的切换点位置);

第二,将鼠标放在切换标识的边缘,按住鼠标左键拖动,即可改变切换区域的范围(即切换的时间长度);

第三,将鼠标放在切换标识中的黑色切换线(或切换线下方的小三角)上,按住鼠标左键拖动,即可改变切换区域的位置,并且切换线随切换区域一起改变;

第四,将鼠标放在切换标识上,按住鼠标左键拖动,也可改变该区域的位置,但切换线在时间轴上的位置不会改变。

在"特效控制台"选项卡左侧的区域中部,有一个"对齐:结束于切点"文件夹,点击右侧的小三角按钮,即出现"居中于切点""开始于切点"和"结束于切点"三个选项。这三个选项通过切换对齐方式来改变切换线在切换区域中的位置:

"居中于切点",表示在两端素材之间加入切换,即切换线处于切换区域之间。是用户在加入切换时,直接将切换拖动到序列中的两段素材之间(编辑点)释放所产生的一种切换方式。

"开始在切点",表示以素材B的入点位置为准,开始建立切换,即切换线处在切换区域入点处。是用户在加入切换时,直接将切换拖动到序列中素材B的入点处释放所产生的一种切换方式。

"结束在切点",表示以素材A的出点位置为准,结束切换,即切换线处在切换区域出点处。是用户在加入切换时,直接将切换拖动到序列中素材A的出点处释放所产生的一种切换方式。

如果加入切换的素材的出入点没有可扩展的区域(即序列中素材的编辑点处在素材A和素材B的结束帧和开始帧位置),用户加入切换时系统会提出警告,并且在"特效控制"选项卡右侧的时间线区域里,会自动在素材A和B的出点和入点处,根据切换的时间加入一段静止画面来过渡。

用户在调整切换区域的时候,节目视窗中会分别显示素材出点和入点的画面。

(2)设置切换:在"特效控制"面板左边的切换设置栏中,可对切换作进一步的设置。在缺省状态(即电脑默认状态)下,切换都是由素材A到素材B过渡完成的,在"特效控制台"面板左边的切换设置栏中,切换开始为"0.0",结束为"100.0"。要改变切换的开始和结束状态,可以拖动其A、B视窗下的两个小三角滑块,也可以在开始的"0.0"或结束的"100.0"处用鼠标拖动改变其数字来实现。

若按住shift键用鼠标拖动A、B视窗下的小三角滑块可以使开始和结束以相同数值变化。勾选"显示真实来源"选项,可以在A、B视窗中显示素材A、B切换的开始和结束帧的画面。在小视窗右侧的"持续时间"设置栏中用鼠标拖动,或直接输入时间数值,可以改变切换的持续时间。这和拖动切换标识的边缘来改变切换长度的效果是相同的。

4. 编辑中的其他注意事项

(1) 选择合适的编辑点:画面与画面之间的衔接要得体,才能使故事的情节和画面的动作直接连贯,从内容和形式上保持连续性,把主题思想运用在构思和视角上。编辑能否成功,关键要看每一个画面的转换是否正好落在编辑点上,该停的不停就显得拖沓,不该停的反而停了就有跳跃感。对于专题片来说,大多数按照人物的情绪变化来确定编辑点,叙述性的画面要依靠逻辑规律和画面长度来确定编辑点,只有恰到好处,才能使画面连贯稳定,流畅自然。

(2) 妥善处理同期声:同期声是指拍摄图像的同时记录的现场声音,包括现场音响和人物的访谈。它是重要的表现手段,起到烘托、渲染主题的作用,能产生强烈的现场感与参与感。在线性编辑中,同期声的音量大小由编辑人员根据经验凭听觉加以控制,使之与解说词和音乐有机配合;非线性编辑制作时,同期声与解说词放在不同的音轨上,其大小通过预演审听,调整音量标识,凭视觉加以调整。

(3) 保持片子色调一致:由于素材来源广泛,拍摄的时间、场合以及拍摄设备不同,可能存在色彩基调差异的情况,可通过非线性编辑系统来调整各项参数,进行色彩校正。

(4) 养成随时存盘的良好习惯:非线性编辑系统可通过预演且不需要生成就可看到编辑的效果,修改十分方便,随时存盘,可以避免以前编辑的内容丢失。

(5) 多层画面叠加要突出主体:非线性编辑系统提供了多层(甚至99层)画面的叠加,在进行多层画面叠加时,应根据内容的需要合理设置层数,注意突出主体画面,否则造成主次不分。一般使用3至5层即可满足要求。

(6) 特技转换时间不宜过短:非线性编辑系统可以做到以帧为单位来进行特技处理,因此编辑的画面长度和运用特技的转换时间不宜太短,否则画面就会产生跳跃的感觉。

(7) 慎用特技转换:初学者在接触视频切换部分时,常常使用大量特技转场,如卷页、翻转等效果。但这些效果在大部分情况下容易使得片子非常矫饰,

第十章 非线性编辑软件使用教程

不够清新自然。对于影视作品而言,好的后期应在满足片子逻辑和艺术性的同时,尽量淡化后期效果,使得片子简约干净,不繁复冗杂。

总而言之,在编辑过程中,要根据主题的需要,把画面和同期声进行优化组合和艺术处理,做到和谐统一,力求完善和升华主题思想,丰富画面的信息,扩展思维的空间,增强表现力和感染力。注意讲究人物刻画和艺术技巧,强调应用生动具体的画面去反映生活的本质,选择最有表现力的画面,按照思维和形象两方面的逻辑顺序进行编辑。在一个段落中,每个画面都要从内容的要求出发,切忌包罗万象,既要突出主体,又要表现陪体;既有环境气氛的渲染,又有局部感情的描绘;既要整个环境(全景),又要局部细节(近景、特写),要善于选择细节画面(如表情、动作、特定意义的事物、同期声等),充分表现具体的内容和烘托感情。可以通过主体的相关动作和相似点的特写、主体进出画面、因果关系和呼应关系、遮挡镜头以及声音来作为划分段落的过渡因素。

二、视频特效

1. 视频特效类型

(1)调整:调整类效果是视频编辑中常用的一类特效,主要是用于修复原始素材的偏色或者曝光不足等方面的缺陷,也可以调整颜色或者亮度来制作特殊的色彩效果,分别为卷积内核、基本信号控制、提取、照明效果、自动对比度、自动色阶、自动颜色、色阶和阴影/高光九种效果。

(2)模糊与锐化:模糊与锐化类效果主要用于柔化或者锐化图像或边缘过于清晰或者对比度过强的图像区域,也可以把原本清晰的图像变得很朦胧,造成朦胧感,分别为快速模糊、摄像机模糊、方向模糊、残像、消除锯齿、混合模糊、高斯模糊、通道模糊、锐化和非锐化遮罩十种效果(参见表10.2和表10.3)。

表10.2 模糊视频滤镜效果组

类型	效果
快速模糊	使用本视频滤镜效果可指定图像模糊的快慢程度;能指定模糊的方向是水平、垂直,或是两个方向上都产生模糊;快速模糊产生的模糊效果比高斯模糊更快
摄像机模糊	本视频滤镜效果是随时间变化的模糊调整方式,可使画面从最清晰连续调整为越来越模糊,就好像照相机调整焦距时出现的模糊景物情况

续表

方向模糊	本视频滤镜效果在图像中产生一个具有方向性的模糊感,从而产生一种片断在运动的幻觉
残像	本视频滤镜效果将当前所播放的帧画面透明地覆盖到前一帧画面上,从而产生一种幽灵般的效果,在电影特技中有时用到它
消除锯齿	本视频滤镜效果的作用是将图像区域中色彩变化明显的部分进行平均,使得画面柔和化
混合模糊	本视频滤镜效果的作用是将各种模糊效果混合使用,使画面极不清晰
高斯模糊	本视频滤镜效果通过修改明暗分界点的差值,使图像极度地模糊,其效果如同使用了若干组模糊一样;高斯是一种变形曲线,由画面的临近像素点的色彩值产生
通道模糊	指定RGB和Alpha通道进行模糊

表10.3 锐化视频滤镜效果组

类型	效果
锐化	本视频滤镜效果可以使画面中相邻像素之间产生明显的对比效果,使图像显得更清晰
非锐化遮罩	本视频滤镜效果可以使遮罩边缘更清晰

(3)通道:通道类效果主要是利用图像通道的转换与插入等方式来改变图像,从而制作出各种特殊效果,分别为反相、固态合成、复合运算、混合、算术、计算和设置遮罩七种效果。例如,反转视频滤镜效果可将画面的色彩变换成相反的色彩。例如,原始图片上的白色反转后成为黑色、红色成为绿色等。

(4)色彩校正:色彩校正类是用于对素材画面颜色校正处理,分别为RGB曲线、RGB色彩校正、三路色彩校正、亮度与对比度、亮度曲线、亮度校正、分色、广播级颜色、快速色彩校正、更改颜色、染色、色彩均化、色彩平衡、色彩平衡(HLS)、视频限幅器、转换颜色和通道混合17种效果。色彩校正是视频编辑的常用特效。当两段视频由于白平衡不同而色调相差较大时,通过RGB曲线的特效,调整画面中红、绿、蓝曲线,来改善画面色彩。色彩校正也可以通过安装魔术子弹等第三方软件,套用模板进行,这样相对简单和便捷。

(5)扭曲:扭曲类效果主要通过对图像进行几何扭曲变形来制作各种各样的画面变形效果,分别为偏移、变换、弯曲、放大、旋转扭曲、波形弯曲、滚动快门

修复、球面化、紊乱置换、边角固定、镜像和镜头扭曲12种效果,表10.4为最常用的六种效果。

表10.4　扭曲类效果组

类型	效果
弯曲	本视频滤镜效果的作用将会使电影片段的画面在水平或垂直方向弯曲变形,可以选择正弦、圆形、三角形或方形作为弯曲变形的波形;并利用滑块调整视频滤镜效果在水平方向和垂直方向中的变形效果,调整的参数有变形强度、速率和宽度,在水平方向可以指定波形的移动方向为向左、向右、向内、向外,在垂直方向可选择移动方向有向上、向下、向内、向外
波形弯曲	本视频滤镜效果可以让画面形成一种波动效果,很像是水面上的波纹运动,波纹的形式可从正弦、圆形、三角形或方形中选取一种;利用滑块调整在水平方向和垂直方向的波动力度,调整的参数有变形强度、速率、宽度,在水平方向可以指定波形的移动方向,向左、向右、向内、向外,在垂直方向可选择的移动方向有向上、向下、向内、向外,与弯曲相似
球面化	本视频滤镜效果会在画面的最大内切圆内进行球面凸起或凹陷变形,通过调整滑块来改变变形强度[-100,100]
边角固定	本视频滤镜效果能够通过四个顶角,对素材形状进行调整
镜像	本视频滤镜效果能够使画面出现对称图像,它在水平方向或垂直方向取一个对称轴,将轴左上边的图像保持原样,右上边的图像按左边的图像对称地补充,如同镜面方向效果一般
镜头扭曲	本视频滤镜效果可将画面原来形状扭曲变形;通过滑块的调整,可让画面凹凸球形化、水平左右弯曲、垂直上下弯曲以及左右褶皱和垂直上下褶皱等;综合利用各向扭曲变形滑块,可使画面变得如同哈哈镜的变形效果。

(6)生成:生成类效果是经过优化分类后新增加的一类效果,主要有书写、吸色管填充、四色渐变、圆、棋盘、椭圆、油漆桶、渐变、网格、蜂巢图案、镜头光晕和闪电12种效果。

(7)图像控制:图像控制类主要是通过各种方法对素材图像中的特定颜色像素进行处理,从而产生特殊的视觉效果,分别为灰度系数(Gamma)校正、色彩传递、颜色平衡(RGB)、颜色替换、黑白五种效果(参见表10.5)。

表 10.5　图像控制效果组

类型	效果
灰度系数校正	本视频滤镜效果通过调节图像的反差对比度,使图像产生相对变亮或变暗的效果,它是通过对中灰度或相当于中灰度的彩色进行修正(增加或减小)而不是通过增加或减少光源的亮度来实现的
色彩传递	本视频滤镜效果能够将一个片段中某一指定单一颜色外的其他部分都转化为灰度图像,可以使用本效果来增亮片段的某个特定区域,通过调色板可以选取一种颜色或使用吸管工具在原始画面上吸取一种颜色作为该通道颜色
颜色平衡	本视频滤镜效果可改变电影片段的彩色画面的色调、亮度和饱和度
颜色替换	本视频滤镜效果可用某一种颜色以涂色的方式来改变画面中的临近颜色,故称之为色彩替换视频滤镜效果。利用这种方式,可以变换局部的色彩或全部涂一层相同的颜色,还可以利用随时间变化的特点,做出按色彩级别变化色彩的换景效果
黑白	本视频滤镜效果的作用将使电影片段的彩色画面转换成灰度级的黑白图像

(8) 键控:键控类效果主要用于对图像进行抠像操作,通过各种抠像方式和不同画面图层叠加方法来合成不同的场景或者制作各种无法拍摄的画面,分别为 16 点无用信号遮罩、4 点无用信号遮罩、8 点无用信号遮罩、Alpha 调整、RGB 差异键、亮度键、图像遮罩键、差异遮罩、极致键、移除遮罩、色度键、蓝屏键、轨道遮罩键、非红色键和颜色键 15 种效果。

(9) 杂波与颗粒:杂波与颗粒类效果主要用于去除画面中的噪点或者在画面中增加噪点,分别为中值、杂波、杂波 Alpha、杂波 HLS、自动杂波 HLS、灰尘与划痕六种效果。

(10) 透视:透视类效果主要用于制作三维立体效果和空间效果,分别为基本 3D、径向阴影、斜角边、斜角 Alpha、投影五种效果(参见表 10.6)。

表10.6 透视效果组

类型	效果
基本3D	本视频滤镜效果在一个虚拟三维空间中操作片段,可以绕水平和垂直轴旋转图像,并将图像以靠近或远离屏幕的方式移动
径向阴影	本视频滤镜效果与投影效果相似,但是可以通过设置光源的大小和位置来改变投影的路径和方向
斜角边	本视频滤镜效果可为图像的边缘产生一种凿过的三维立体效果,边缘位置由源图像Alpha通道决定
斜角Alpha	本视频滤镜效果可为图像的Alpha边界产生一种凿过的立体效果,假如片段中没有Alpha通道或者其Alpha通道完全不透明,本效果将被应用到片段的边缘
投影	本效果添加一个阴影显示在片段的后面,投影的形状由片段的Alpha通道决定;与大多数其他效果不一样,本效果能在片段的边界之外创建一个影像

(11) 风格化:风格化类效果主要是通过改变图像中的像素或者对图像的色彩进行处理,从而产生各种抽象派或者印象派的作品效果,也可以模仿其他门类的艺术作品如浮雕、素描等,分别为Alpha辉光、复制、彩色浮雕、曝光过度、材质、查找边缘、浮雕、笔触、色调分离、边缘粗糙、闪光灯、阈值和马赛克13种效果,表10.7列出了常用的八种效果。

表10.7 风格化效果组

类型	效果
Alpha辉光	本视频滤镜效果仅对具有Alpha通道的片段起作用,而且只对第一个Alpha通道起作用;它可以在Alpha通道指定的区域边缘,产生一种颜色逐渐衰减或向另一种颜色过渡的效果
复制	本视频滤镜效果可将画面复制成同时在屏幕上显示多达4—256个相同的画面
彩色浮雕	本视频滤镜效果除了不会抑制原始图像中的颜色之外,其他效果与Emboss产生的效果一样

续表

曝光过度	本视频滤镜效果可将画面沿着正反画面的方向进行混色,通过调整滑块选择混色的颜色
材质	本视频滤镜效果使片断看上去好像带有其他片段的材质
查找边缘	本视频滤镜效果可以对彩色画面的边缘以彩色线条进行圈定,对于灰度图像用白色线条圈定其边缘
浮雕	本视频滤镜效果根据当前画面的色彩走向并将色彩淡化,主要用灰度级来刻划画面,形成浮雕效果
马赛克	本视频滤镜效果按照画面出现的颜色层次,采用马赛克镶嵌图案代替源画面中的图像;通过调整滑块,可控制马赛克图案的大小,以保持原有画面的面目

(12)时间:时间类主要是通过处理视频的相邻帧变化来制作特殊的视觉效果,包括抽帧和重影两种效果(参见表10.8)。

表10.8　时间类效果组

类型	效果
抽帧	本视频滤镜效果可从电影片段一定数目的帧画面中抽取一帧,假如指定帧频为4,则表示每四帧原始电影画面中只选取一帧来播放;由于有意造成丢帧,故画面有间歇的感觉
重影	本视频滤镜效果能将来自片断中不同时刻的多个帧组合在一起,使用它可创建从一个简单的可视的回声效果到复杂的拖影效果

(13)变换:变换类效果主要是通过对图像的位置、方向和距离等参数进行调节,从而制作出画面视角变化的效果,分别为垂直保持、垂直翻转、摄像机视图、水平保持、水平翻转、羽化边缘和裁剪七种效果(参见表10.9)。

表10.9　时间类效果组

类型	效果
垂直保持	本视频滤镜效果可以将画面调整为倾斜的画面,利用滑块调整可使画面向上下倾;它是一个随时间变化的视频滤镜效果,因此可以设定其开始画面为倾斜式,而在结束画面设置为正常;在某些电影特技中可能用到它

续表

垂直翻转	本视频滤镜效果将画面上下翻转180°,如同镜面的反向效果,画面翻滚后仍然维持正顺序播放
摄像机视图	本视频滤镜效果模仿照相机从不同的角度拍摄一个片段,即设想一个球体,物体位于球体中心,而照相机位于球体表面,通过控制照相机的位置,可以扭曲片段图像的形状
水平保持	本视频滤镜效果可以将画面调整为倾斜的画面,利用滑块调整可使画面向左右倾;它是一个随时间变化的视频滤镜效果,因此可以设定其开始画面为倾斜式,而在结束画面设置为正常;在某些电影特技中可能用到它
水平翻转	本视频滤镜效果将画面左右翻转180°,如同镜面的反向效果,画面翻滚后仍然维持正顺序播放
羽化边缘	本视频滤镜效果可以将图像边缘由于数字画面采集卡所产生的毛边修剪掉;利用滑块,可以分别对四个边进行修剪,修剪时可以设定以像素为单位或以百分比值来进行;利用此种方法修前边缘后会留下四条空白边,其边缘部分不能消除,只能用其他同种颜色取代
裁剪	本视频滤镜效果可改变原始画面尺寸

（14）过渡：过渡类效果主要用于场景过渡（转换），其用法与"视频切换"类似，但是需要设置关键帧才能产生转场效果，分别为块溶解、径向擦除、渐变擦除、百叶窗、线性擦除五种效果。

（15）实用：实用类主要是通过调整画面的黑白斑来调整画面的整体效果，只有Cineon电影转换一种效果。

（16）视频：视频类效果主要是通过对素材上添加时间码，显示当前影片播放的时间，只有时间码一种效果。

2. 添加视频特效

在为素材添加视频特效之前，应首先打开"效果"面板，从中选择需要的某种效果，并将其拖拽到时间线窗口中某段视频素材上释放。许多特效效果还需进行参数的设置才能实现。一种效果可以分别添加到几个素材上，也可对同一素材添加几种不同的效果。

（1）给素材添加视频效果：

第一步，打开"效果"面板：执行菜单栏"窗口/效果"命令（或者直接点击"效

果"选项卡),打开"效果"面板。

第二步,选择效果项目:在"效果"面板里,点击"视频特效"文件夹前的小三角辗转按钮,展开该文件夹内18个子文件夹(为18大类特效),再点击"调整"子文件夹前的小三角按钮,展开效果项目,选择其中"基本信号控制"效果项目。

第三步,添加视频特效:将"基本信号控制"效果拖拽到时间线窗口中某一段素材上释放,便将特效添加到了该素材上。同时,在"特效控制台"面板中可以看到"基本信号控制"效果项目在其中。

(2)设置效果:在为一个视频素材添加了特效之后,就可以在"特效控制台"面板项目栏中设置特效的各种参数来控制特效,有的效果还需要通过设置关键帧来实现各种动态变化效果。

第一步,选中素材:在时间线窗口中,将时间线滑块拖拽到刚才添加效果的素材上,并点击该素材。

第二步,展开特效项目参数:点击"特效控制台"面板中的"基本信号控制"项目前的小三角辗转按钮,展开项目参数。

第三步,设置特效参数:用户可以对该素材进行"亮度""对比度""色相"和"饱和度"四个特效参数的设置(调整)。例如,在"亮度"栏目中的参数值上(默认值为0.0),按住鼠标左键,水平拖动,可以改变参数值大小([-100,100],其正值为增加亮度,负值为减少亮度);也可以在参数值上直接点击后再填入数值,在空处点击一下,新的参数即被确定。

第四步,预览效果:对素材设置了参数后,用户可以直接在节目监视器窗口中预览设置了参数之后的画面效果。

第五步,删除特效:用户如果对添加的特效不满意,可以删除该效果,回到素材原始状态。在"特效控制台"面板中,右键点击"基本信号控制"效果项目,在弹出的菜单中执行"清除"命令,该效果被删除掉。

(3)添加关键帧:关键帧技术指计算机将若干帧(一个变化范围)的第一帧和最末帧定义为关键帧,改变其中的某些属性后,中间的变化过程可由计算机运算得到(参见图10.36)。例如,我们通过关键帧技术将一个静止的全景画面制作成一个由近拉远的变焦画面。图10.37为原始画面,我们在特效控制台窗口,选择"视频效果"—"运动"—"缩放比例",然后点击"缩放比例"左侧的▶,出现■■,点击两个三角形中间的菱形按钮,即可在编辑线所在的时间点(以时间轴为准)添加关键帧。我们在这个镜头的首尾两点各添加一个关键帧。此时在特效控制台窗口右侧的时间线视窗上出现两个菱形的关键帧标识。点击第一个菱

开始帧　　　　　　　　　结束帧　　　　　　　　　过渡帧

图 10.36　关键帧技术

图 10.37　原始画面

形,在特效控制台的"缩放比例"处修改比例数值。我们将比例设置为150,在此镜头的开始形成一个特写。由于我们希望镜头的结尾是原素材中的全景镜头,因此,第二个关键帧上的比例数据不做修改(参见图 10.38)。这样,在节目视窗中点击播放视频,即可得到画面由特写拉至全景的效果(参见图 1.39)。

图 10.38　关键帧设置

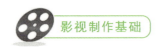

图10.39　设置关键帧后形成拉镜头效果

3. 预置特效

在 Adobe Premiere Pro CS6 中，用户除了直接为素材添加内置的特效外，还可使用系统自带且已设置好各项参数的预置特效。预置特效被放置在"效果"面板里的"预设"文件夹中。用户亦可将自己设置好的某一效果保存为预置特效，供以后直接调用，从而节省设置参数的时间。

第四节　音频编辑

对于一部完整的影视作品来说，声音具有重要的作用，无论同期声还是后期的配音配乐，都是不可或缺的构成要素。

一、调音台窗口

Adobe Premiere Pro CS6 具有强大的音频处理能力。通过"调音台"工具，可以专业调音台的工作方式来控制声音，不但具有实时录音功能，而且还能实现音频素材和音频轨道的分离处理。

Adobe Premiere Pro CS6 中的"调音台"窗口可以实时混合时间线窗口中各轨道的音频对象。用户可以在音频混合器中选择相应的音频控制器来调节对应轨道的音频对象。调音台（参见图10.40）由若干个轨道音频控制器、主音频控制器和播放控制器组成，每个控制器通过控制按钮和调节杆调节音频。

1. 轨道控制器

轨道控制器用于调节与其相对应轨道上的音频对象（控制器1对应"音频1"，控制器2对应"音频2"，以此类推），其数目由时间线窗口中的音频轨道数目

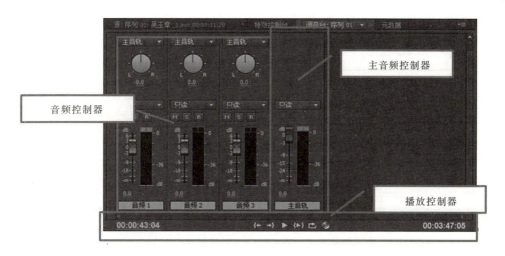

图 10.40　调音台

决定。轨道控制器由控制按钮、调节滑轮及调节滑杆组成。

控制按钮可以控制音频调节的调节状态,由如下几个部分组成:静音轨道——"M"(本轨道音频设置为静音状态);独奏轨道——"S"(其他轨道自动设置为静音状态);打开录制轨道——"R"(利用录音设备进行录音)。

调节滑轮是控制左右声道声音的:向左转动,左声道声音增大;向右转动,右声道声音增大。音量调节滑杆可以控制当前轨道音频对象的音量:向上拖动滑杆可增加音量,向下拖动滑杆可减小音量。下方的数值栏"0.0"中显示当前音量(以分贝数显示),用户亦可直接在数值栏中输入声音的分贝数。播放音频时,左侧是音量表,显示音频播放时的音量大小。

2. 主音频控制器

主音频控制器可以调节时间线窗口中所有轨道上的音频对象。主音频控制器使用方法与轨道音频控制器相同。在主轨道的音量表顶部有两个小方块,表示系统能处理的音量极限,当小方块显示为红色时,表示音频音量超过极限,音量过大。

3. 播放控制器

播放控制器位于调音台窗口最下方,主要用于音频的播放,使用方法与监视器窗口中的播放控制栏相同。

二、音频特效

音频素材的特效施加方法与视频素材相同,在项目窗口展开"特效"项目栏,展开"音频特效"文件夹,选择音频特效进行设置即可。

Adobe Premiere Pro CS6 还为音频素材提供了简单的切换方式,只要展开"音频切换"文件夹,选择相应的转换方式即可。为音频素材添加切换的方法与视频素材相同。

单声道音频与立体声音频的特效效果见表10.10和表10.11所示。

表10.10　单声道音频特效效果

音频特效名称	效果
选频	去除特定频率范围之外的一切频率
低音	增加或减少低音频率
声道音量	控制立体声或5.1音频系统中每个通道音量
消除嘶声	消除嘶声
消除嗡嗡声	消除嗡嗡声
延迟	产生各种延时效果
降噪器	对噪音进行降噪处理
动态	调整音频信息
均衡器	增加或减少特定中心频率附近的音频的频率
高通	将低频部分从声音中滤除
反转	反转音频通道的位相
低通	将高频部分滤除
多频带压缩器	用来控制每一个波段(频段)的压缩器
多重延时	可以为原始素材提供四个回响效果
去除指定频率	消除电源干扰
参数均衡器	增加或减少设定的中心频率附近的频率
音高转换器	加深或减少原始素材的高音
反响	环绕立体声效果
高音处理器	增加或减少高频(4000Hz以上)的音量
音量	调整音频素材的音量

第十章 非线性编辑软件使用教程

表 10.11 立体声音频特效效果

音频特效名称	效果
音频平衡	平衡左右声道
使用左声道	复制音频素材的右声道的内容，替换到左声道中并将原来左声道中的文件删除
使用右声道	复制音频素材的左声道的内容，替换到右声道中并将原来右声道中的文件删除
通道交换	交换左右声道

三、分离和联结音视频

在编辑工作中，经常需要将时间线窗口中的素材的音频和视频部分分离。用户可以完全打断或暂时释放音频与视频的联结关系并重新摄制其各部分。

Adobe Premiere Pro CS6 中的音频素材和视频素材有硬联结和软联结两种关系。当联结的音频和视频来自同一影片文件，则属于硬联结，项目窗口中只呈现为一个素材。硬联结是在素材输入 Adobe Premiere Pro CS6 之前就建立完成的，在序列中显示为相同的颜色。而软联结指在时间线窗口中人为建立的联结，用户可在时间线窗口中为音频素材和视频素材建立联结。软联结的音视频素材，其音频和视频部分在项目窗口中保持着各自的完整性，在序列中显示为不同的颜色。

若要打断联结在一起的音视频，可在轨道上选择对象，单击鼠标右键，在弹出的列表中选择"解除音视频链接"即可。被打断的音视频素材可分别进行编辑操作。

此外，还可将分离的音视频素材连接在一起作为一个整体进行操作。用户只需框选需要联结的音视频，单击鼠标右键，在弹出的列表中，选择"链接音视频"即可。但是，若把联结在一起的音视频文件打断了、移动了位置或者分别设置入点、出点，产生了偏移，再次将其联结在一起时，软件会做出警告，提醒音视频不同步。

第五节　抠像与图像遮罩

在影视制作中，抠像被称为"键控"，是通过运用虚拟手段将背景进行特殊透明叠加的一种技术，通过对指定区域的颜色进行吸取，使其透明以实现和其他素材合成的效果。常用的抠像特效有蓝屏抠像、绿屏抠像、非红色抠像、亮度抠像和跟踪抠像等。

一、抠像

1. 抠像前准备

在合成工作中，色键是最常用的抠像方式。一般情况下，我们选择蓝色或绿色背景进行拍摄，演员在蓝色或绿色背景前进行表演，然后将拍摄的素材数字化，并且使用键控技术，吸取背景颜色，使之透明。这样，计算机会产生一个Alpha通道识别图像中的透明度信息，然后与电脑制作的场景或者其他场景素材进行叠加合成，这样原来的蓝色或绿色背景就被转变成了其他的场景。背景之所以使用蓝色或绿色是因为人的身体不含这两种颜色。

素材质量的好坏直接关系到抠像效果。光线对于抠像素材是至关重要的，因此在前期拍摄时就应非常重视布光，确保拍摄素材达到最好的色彩还原度。在使用有色背景时，最好选择标准的纯蓝色或者纯绿色。

另外，在对拍摄的素材进行数字化转化时，须注意尽可能保持素材的精度。在有可能的情况下，最好使用无损压缩，因为细微的颜色损失将会导致抠像效果的巨大差异。

2. 色键抠像

色键抠像指通过比较目标的颜色差别来完成透明化，其中蓝屏或绿屏抠像是常用的抠像方式。

要进行抠像合成，一般情况下，至少需在抠像层和背景层上下两个轨道上安置素材。抠像层指人物在蓝色或绿色背景前拍摄的素材（画面），背景层指要在人物背后添加的新的背景素材（画面）。并且，抠像层须在背景层之上，这样，才能在为对象设置抠像效果后透出底下的背景层。

蓝屏键和绿屏键是影视后期制作中常用到的抠像手法。在 Adobe Premiere Pro CS6 中，只要将视频特效拖入到时间线窗口中的视频轨 2 的素材上即可，无须复杂的调整。

例如，我们将图 10.41 作为背景，将图 10.42 作为抠像素材进行实验。

（1）将背景素材拖放到时间线窗口视频 1 轨，将抠像层素材拖放到视频轨 2，并与背景素材上下重叠（参见图 10.43）。

（2）选择好抠像素材后，在项目窗口的"特效"选项卡中打开"视频特效"文件夹，点击"键控"子文件夹，展开其所有的抠像特效。

（3）在展开的抠像特效中按住"蓝屏键"项（如果抠像层素材背景是绿色，应选择"绿屏键"项），并将其拖到时间线窗口视频轨 2 的抠像素材上释放。这时我

图 10.41　背景素材　　　　　　　　图 10.42　抠像素材

图 10.43　背景素材与抠像素材

们可在节目视窗中看到蓝色(或绿色)的背景已被吸取,只留下了人物与底层合成的画面。由于我们选用的抠像素材的蓝色背景不纯,用蓝色键会留下剩余杂色,所以要采用颜色键。在展开的键控特效中按住"颜色键"项目,并将其拖到时间线窗口视频2轨的需要进行抠像的素材上释放。然后点击素材视窗上方的"特效控制台"选项卡,点击"颜色键"前的小三角按钮,展开该特效的应用工具。在"颜色"选项中选择滴管工具,并将其拖放到节目视窗中需要抠去的颜色上释放,吸取颜色。吸取颜色后,可以调节下列各项参数,并观察抠像效果。例如,"颜色宽容度"参数控制与键出颜色的容差度。容差度越高,与指定颜色相近的颜色被透明得越多;容差度越低,则被透明的颜色越少。此外,可以选择"薄化边缘"和"羽化边缘"对边缘进行调整(参见图10.44)。

图10.44　颜色键的使用

(4)按下回车键,即可在节目视窗中看到合成的画面效果(如图10.45)。

图10.45　合成后的抠像效果

二、图像遮罩

"图像遮罩键"指使用一张指定的图像作为蒙板。蒙板是一个轮廓图,在为对象定义蒙板后,将建立一个透明区域,该区域将显示其下层图像。蒙板图像的白色区域使对象不透明,显示当前对象;黑色区域使对象透明,显示背景图像;灰度区域为半透明,混合当前与背景对象。可以勾选"反向"选项反转键效果。可在"特效控制台"选项卡中的"图像遮罩键"右侧,单击"设置"图标,在弹出的"选择遮罩图像"对话框中选择作为蒙板的图像素材,并单击"打开"按钮确定。在"合成使用"下拉列表中,可以选择使用图像Alpha通道或者Luma亮度通道作为遮罩,并在监视窗口预览效果。

第六节 制作字幕

很多影视作品中都需配有字幕,如片头片尾的片名、演职员表、对白、歌词的提示、人物对白、独白和旁白的内容等。在Adobe Premiere Pro CS6中,有单独的字幕设计窗口。在这个窗口里,可制作出各种常用类型的字幕,既有普通的文本字幕,也有简单的图形字幕。

一、认识字幕设计窗口

在Adobe Premiere Pro CS6中进行字幕编辑的主要工具是字幕设计窗口,在该窗口中,能够完成字幕的创建和修饰、运动字幕的制作以及图形字幕的制作等功能。

在菜单栏中,点击"文件"—"新建"—"字幕",或快捷键Ctrl+T,会出现新建字幕窗口(如图10.46)。点击确定,即出现字幕设计窗口。

图10.46 新建字幕窗口

277

图10.47 字幕设计窗口

字幕设计窗口(图10.47)主要分为六个区域:正中间的是编辑区,字幕的制作就是在编辑区域里完成。左边是工具箱,里面有制作字幕、图形的20种工具按钮以及对字幕、图形进行的排列和分布的相关按钮。窗口下方是字幕样式,其中有系统设置好的22种文字风格,也可以将自己设置好的文字风格存入风格库中。右边是字幕属性,里面有对字幕、图形设置的属性、填充、描边、阴影等栏目。其中在属性栏目里,用户可以设置字幕文字的字体、大小、字间距等;在填充栏目里,可以设置文字的颜色、透明度、光效等;在描边栏目里,可以设置文字内部、外部描边;在阴影栏目里,可以设置文字阴影的颜色、透明度、角度、距离和大小等。窗口的右下角是转换区,可以对文字的透明度、位置、宽度、高度以及旋转进行设置。窗口的上方是其他工具区,有设置字幕运动和其他设置的一些工具按钮。

二、字幕设置

1. 打开字体浏览器窗口,选择字体,输入文字

在字幕设计窗口的工具箱中,点击 六个按钮中的任一按钮,在编辑区

图 10.48　输入字幕

中点击鼠标,会出现一个矩形框和光标,用户即可利用输入法在编辑区直接输入文字了(参见图 10.48)。

2. 属性设置

对文字具体的设置在属性栏里进行:在相关数值中,拖动鼠标,可以改变"字体大小""外观""行距""字距""跟踪""基线位移""倾斜""大写字母尺寸"等参数。勾选"大写字母"或"下划线",可以对字母进行大写或下划线设置。展开"扭曲"下拉菜单,还可以对文字在 X、Y 轴的扭曲变形参数进行设置。

3. 填充设置

填充是对文字的颜色或透明度进行的设置。选中并展开填充栏,可对文字的"填充类型""颜色""透明"参数进行设置。勾选并展开"辉光"或"纹理"下拉菜单,可对文字添加光晕,产生金属的迷人光泽,或对文字填充纹理图案。

4. 笔划设置

笔划是对文字内部或外部进行的勾边。展开笔划栏,可分别对文字"添加""内部笔划"和"外部笔划",并分别对笔划进行"类型""大小""填充类型""颜色""透明""辉光""纹理"等参数进行设置。

5. 阴影设置

勾选并展开阴影栏下拉菜单,可对文字阴影的"颜色""透明""转角""距离""大小""展开"等参数进行设置。

6. 使用字幕模板

对字幕设置的项目比较多,为方便起见,可直接使用系统设置好的风格模板,简化对字幕的设置。在编辑区中选中文字对象,在风格区中点击某个风格模板,文字对象便改变成这个模板的风格。风格区中只有22种风格模板。选用风格模板后,有些汉字会出现空缺现象,这时用户只需要在"字体"文件夹中重新选择中文字体,便可以解决问题。一般微软雅黑(Microsoft Yahei)字体的字是比较全的。

三、字幕保存、修改与使用

1. 字幕保存

当我们对字幕设置完成后,点击关闭字幕设计窗口,系统会自动将字幕保存,并将其作为一个素材出现在项目窗口中。

2. 字幕修改

当我们需要对已做好的字幕进行修改时,只需双击该字幕素材,即可重新打开该字幕的字幕设计窗口,再次对字幕进行修改。修改后,同样点击关闭字幕设计窗口,系统会自动将修改后的字幕保存。

3. 保存、调用、删除字幕风格化效果

若我们对自己设计好的某个字幕效果比较满意,并且希望今后能够继续使用这个字幕效果,可在风格区中将这个效果保存下来。具体操作方法是:在编辑区选中该字幕效果的文字对象,在风格区中点击"新建风格"图标按钮,在弹出的"新建风格"对话框中输入自定义风格化的名称,并单击"确定"按钮,自定义风格化效果就会作为一个字幕模板出现在风格区中。今后若想使用这种风格效果,只需选中文字对象,并在风格区中单击该自定义风格化的模板即可。若要删除该效果模板,在风格区选择这个风格效果后,单击"删除风格"图标按钮即可。

4. 使用字幕

将保存后的字幕文件(素材)直接从项目窗口中拖入到时间线窗口的视频轨道里释放,即可对节目添加字幕。

若要将字幕叠加到视频画面中,只需将该字幕文件拖到对应的视频素材上方轨道上释放即可。将编辑线移到字幕文件(素材)的起始位置,点击节目视窗的"播放"按钮,便可观看效果。

系统默认的字幕播放时间长度为3秒,用户可用鼠标在轨道上拖拉字幕文件(素材)的左右边缘,通过改变其长度来调整播放时间长度。此外,还可通过单击并移动字幕文件(素材)来修改字幕播放的起始和结束时间位置(参见图10.49)。

图10.49　字幕的使用

四、绘制图形

Adobe Premiere Pro CS6提供了绘图工具,用户可在字幕中建立任何复杂形状的图形对象。其中,字幕工具箱中的"钢笔工具"是最为有效的图形绘制工具,可用它建立任何形状的图形。使用钢笔工具可以产生封闭的或开放的路径。

在字幕设计窗口的工具箱中,选择"钢笔工具"。在编辑区内,对要建立图形的第一个控制点位置点击,产生一条直线。移动鼠标,在编辑区中添加多个控制点。若将结束点回到第一个控制点单击,或者双击最后一个控制点,编辑区中会出现一个封闭的折线图形路径。

在使用路径工具建立路径时,可以直接建立曲线路径。单击产生控制点,按住鼠标向要画线的方向拖动,拖动时鼠标拉出两个控制方向的句柄之一。方向线的长度和曲线角度决定了画出曲线的形状,而后可通过调节方向句柄修改曲线的曲率。按住Ctrl键拖动方向句柄时,只会对当前句柄有效,而另一个句柄不会发生改变,这样可以产生更加复杂的曲线。按住Shift键拖动鼠标,控制点方向线会以水平、垂直或45°角移动。

Adobe Premiere Pro CS6可通过移动、增加和遮罩路径上的控制点,以及对线段的曲率进行变化来对遮罩的形状进行改变。选择"添加定位点"工具,在图形上需要增加控制点的位置单击即可新增控制点;选择"删除定位点"工具,在图形上单击控制点可以删除该点;选择"转换定位点"工具,单击控制点,可以在尖角和圆角间进行转换(参见图10.50)。

图10.50　钢笔工具的使用

第十章 非线性编辑软件使用教程

除钢笔工具外,用户还可选择"矩形""圆角矩形""切角矩形""圆矩形""三角形""圆弧形""椭圆形""直线"等工具,直接创建出图形或角、直线等。

第七节 影片输出

点击菜单栏的"文件"—"导出"—"媒体",会出现"导出设置"窗口(参见图10.51)。选择"格式"窗口中的不同格式预设。双击"输出名称",为视频改名。如需高清模式,可以在右下方勾选"使用最高渲染质量",然后点击导出。这样,就完成了一部影视作品的编辑,并将其输出为一个完整的文件了。

影片输出的常见格式包括 AVI、MPEG、MOV 等。这些格式各有其优势与劣势。

AVI 英文全称为 audio video interleaved,即音频视频交错格式,是将语音和影像同步组合在一起的文件格式。它对视频文件采用了一种有损压缩方式。尽

图 10.51 导出设置窗口

283

管画面质量不是太好,但应用范围却非常广泛,可实现多平台兼容。AVI文件主要应用在多媒体光盘上,用来保存电视、电影等各种影像信息。

MPEG是运动图像压缩算法的国际标准,现已被几乎所有计算机平台支持。它包括MPEG-1、MPEG-2和MPEG-4等类型。MPEG-1广泛应用于VCD(video compact disk)的制作,绝大多数的VCD采用MPEG-1格式压缩。MPEG-2多应用在DVD(Digital Video/Versatile Disk)的制作、HDTV(高清晰电视广播)和一些高要求的视频编辑、处理方面。MPEG-4是一种新的压缩算法,使用这种算法可将一部120分钟长的电影压缩为300 M左右的视频流,便于传输和网络播出。

MOV即QuickTime影片格式,它是Apple公司开发的一种音频、视频文件格式,用于存储常用数字媒体类型。MOV文件声画质量高,播出效果好,但跨平台性较差,很多播放器都不支持MOV格式影片的播放。

上述三种数字视频文件(AVI文件、MPEG文件和MOV文件),各自具有不同的格式、不同的压缩编码算法和不同的特性,必须要有相应的播放软件才能播放对应格式的视频文件。当然,有些播放软件也可以播放MOV和AVI等多种格式的文件。此外,我们还可通过软件或硬件将这三种主要视频文件的格式进行转换。

附录：本书所涉部分影片列表
（按先后顺序）

片名	国家/地区	导演	上映日期
美丽人生 *La Vita è Bella*	意大利	罗伯托·贝尼尼 Roberto Remigio Benigni	1997
纵横四海	中国香港	吴宇森	1991
大腕	中国	冯小刚	2001
辛德勒的名单 *Schindler's List*	美国	史蒂文·斯皮尔伯格 Steven Spielberg	1993
阿甘正传 *Forrest Gump*	美国	罗伯特·泽米吉斯 Robert Zemeckis	1994
哈利·波特与魔法石 *Harry Potter and the Sorcerer's Stone*	英国/美国	克里斯·哥伦布 Chris Columbus	2001
东成西就	中国香港	刘镇伟	1993
指环王系列 *The Lord of the Rings*	美国	彼得·杰克逊 Peter Jackson	2001/2002/2003
七武士	日本	黑泽明	1954
黄土地	中国	陈凯歌	1984
三峡好人	中国	贾樟柯	2006
摩登时代 *Modern Times*	美国	查尔斯·卓别林 Charles Chaplin	1936
让子弹飞	中国	姜文	2010
赛德克·巴莱	中国台湾	魏德圣	2012
四百击 *Les Quatre Cents Coups*	法国	弗朗索瓦·特吕弗 François Truffaut	1959

续表

重庆森林	中国香港	王家卫	1994
功夫	中国内地/中国香港	周星驰	2004
长江七号	中国内地/中国香港	周星驰	2008
东邪西毒	中国香港	王家卫	1994
国产凌凌漆	中国香港	周星驰	1994
霸王别姬	中国	陈凯歌	1993
热血高校	日本	三池崇史	2007
花样年华	中国香港	王家卫	2000
十面埋伏	中国	张艺谋	2004
关云长	中国	麦兆辉、庄文强	2011
九品芝麻官	中国香港	王晶	1994
晚秋	韩国	金泰勇	2012
楚门的世界 The Truman Show	美国	彼得·威尔 Peter Weir	1998
教父 The Godfather	美国	弗朗西斯·科波拉 Francis Coppola	1972
这个杀手不太冷 Léon	法国/美国	吕克·贝松 Luc Besson	1994
晚安，好运 Good Night, and Good Luck	美国	乔治·克鲁尼 George Clooney	2005
如果·爱	中国香港	陈可辛	2005
月球旅行记 Le Voyage dans la Lune	法国	Georges Méliès 乔治·梅里爱	1902
浮华世界 Becky Sharp	美国	鲁宾·马莫利安 Rouben Mamoulian	1935
一九四二	中国	冯小刚	2012
少年派的奇幻漂流 Life of Pi	美国	李安	2012
杀死比尔 Kill Bill	美国	昆汀·塔伦蒂诺 Quentin Tarantino	2003
阿凡达 Avatar	美国	詹姆斯·卡梅隆 James Cameron	2009

续表

片名	国家	导演	年份
山楂树之恋	中国	张艺谋	2010
孔雀	中国	顾长卫	2005
钢的琴	中国	张猛	2011
满城尽带黄金甲	中国	张艺谋	2006
碧海蓝天 Le Grand Bleu	法国	吕克·贝松 Luc Besson	1988
英雄	中国	张艺谋	2002
花火	日本	北野武	1997
大红灯笼高高挂	中国	张艺谋	1991
蓝 Trois Couleurs: Bleu	法国/波兰/瑞士	克日什托夫·基耶斯洛夫斯基 Krzysztof Kieslowski	1993
白 Trois Couleurs: Blanc	法国/波兰/瑞士	克日什托夫·基耶斯洛夫斯基 Krzysztof Kieslowski	1994
红 Trois Couleurs: Rouge	法国/波兰/瑞士	克日什托夫·基耶斯洛夫斯基 Krzysztof Kieslowski	1994
紫蝴蝶	中国/法国	娄烨	2003
那年夏天，宁静的海	日本	北野武	1991
情书	日本	岩井俊二	1995
阳光灿烂的日子	中国	姜文	1995
敢死队 The Expendables	美国	西尔维斯特·史泰龙 Sylvester Stallone	2010
初恋这件小事	泰国	普特鹏·普罗萨卡·那·萨克那卡林	2010
人在囧途	中国	叶伟民	2010
神话	中国香港	唐季礼	2005
无间道	中国香港	刘伟强	2002
肖申克的救赎 The Shawshank Redemption	美国	弗兰克·达拉邦特 Frank Darabont	1994
低俗小说 Pulp Fiction	美国	昆汀·塔伦蒂诺 Quentin Tarantino	1994

 影视制作基础

续表

片名	国家	导演	年份
无良杂种 Inglourious Basterds	美国	昆汀·塔伦蒂诺 Quentin Tarantino	2009
画皮	中国	陈嘉上	2008
阿拉伯的劳伦斯 Lawrence of Arabia	英国	大卫·里恩 David Lean	1962
对话尼克松 Frost/Nixon	美国	朗·霍华德 Ron Howard	2008
云水谣	中国	尹力	2006
爵士歌王 The Jazz Singer	美国	艾伦·克洛斯兰 Alan Crosland	1927
邦妮与克莱德 Bonnie and Clyde	美国	阿瑟·佩恩 Arthur Penn	1967
闻香识女人 Scent of a Woman	美国	马丁·布莱斯特 Martin Brest	1992
太阳照常升起	中国	姜文	2007
安妮·霍尔 Annie Hall	美国	伍迪·艾伦 Woody Allen	1977
大话西游之仙履奇缘	中国香港	刘镇伟	1995
我的父亲母亲	中国	张艺谋	1999
红高粱	中国	张艺谋	1987
城南旧事	中国	吴贻弓	1982
冰山上的来客	中国	赵心水	1963
甜蜜蜜	中国香港	陈可辛	1996
2001 太空漫游 2001: A Space Odyssey	美国	斯坦利·库布里克 Stanley Kubrick	1968
音乐之声 The Sound of Music	美国	罗伯特·怀斯 Robert Wise	1965
雨中曲 Singing in the Rain	美国	斯坦利·多南/金·凯利 Stan Ley Donen/Gene Kelly	1952
红磨坊 Moulin Rouge	美国	巴兹·鲁曼 Baz Luhrmann	2001
芝加哥 Chicago: The Musical	美国	罗伯·马歇尔 Rob Marshall	2002

续表

片名	国家	导演	年份
发条橙 A Clockwise Orange	英国	斯坦利·库布里克 Stanley Kubrick	1971
一个国家的诞生 The Birth of a Nation	美国	大卫·格里菲斯 David Griffith	1915
党同伐异 Intolerance	美国	大卫·格里菲斯 David Griffith	1916
战舰波将金号	苏联	谢尔盖·爱森斯坦	1925
绿野仙踪 The Wizard of Oz	美国	维克多·弗莱明 Victor Fleming	1939
巴顿将军 Patton	美国	富兰克林·夏弗纳 Franklin Schaffner	1970
现代启示录 Apocalypse Now	美国	弗朗西斯·科波拉 Francis Coppola	1979
时时刻刻 The Hours	英国/美国	史蒂芬·达尔德里 Stephen Daldry	2002
夺宝奇兵之法柜奇兵 Raiders of the Lost Ark	美国	史蒂文·斯皮尔伯格 Steven Spielberg	1981
狙击电话亭 Phone Booth	美国	乔尔·舒马赫 Joel Schumacher	2003
走出非洲 Out of Africa	美国	西德尼·波拉克 Sydney Pollack	1985
泰坦尼克号 Titanic	美国	詹姆斯·卡梅隆 James Cameron	1997
功夫熊猫2 Kung Fu Panda II	美国	詹妮弗·余 Jennifer Yuh	2011
美国往事 Once Upon a Time in America	美国	塞尔吉奥·莱奥内 Sergio Leone	1984
真实的谎言 True Lies	美国	詹姆斯·卡梅隆 James Camero	1994
笑傲江湖之东方不败	中国香港	程小东	1992
画皮Ⅱ	中国	乌尔善	2012
人再囧途之泰囧	中国	徐铮	2012
罗拉快跑 Lola Rennt	德国	汤姆·提克威 Tom Tykwer	1998
疯狂的石头	中国	宁浩	2006
末代皇帝 The Last Emperor	中国/英国/ 意大利	贝尔纳托·贝托鲁奇 Bernardo Bertolucci	1987

289

参考文献

Ang, Tom, *Fundamentals of Photography: The Esential Handbook for Both Digital and Film Cameras,* Knopf, 2008.

Ascher, Steven, and Edward Pincus, *The Filmmaker's Handbook: A Comprehensive Guide for the Digital Age*, 4 Rev Upd Edition, Plume, 2012.

Bordwell, David, et al., *The Classical Hollywood Cinema,* Columbia University Press, 1985.

Bordwell, David, and Kristin Thompson, *Film Art,* 10th Edition, McGraw-Hill, 2012.

Canlas, Jonathan, and Kristen Kalp, *Film Is Not Dead*: *A Digital Photographer's Guide to Shooting Film,* New Riders, 2012.

Dmytryk, Edward, *On Film Editing: An Introduction to the Art of Film Construction,* Focal Press, 1984.

Giannetti, Louis, *Understanding Movies,* 12th Edition, Pearson, 2010.

Katz, Steven, *Film Directing: Cinematic Motion,* 2nd Edition, Michael Wiese Productions, 2004.

Lumet, Sidney, *Making Movies,* Vintage, 1996.

Mackendrick, Alexander, *On Film-making: An Introduction to the Craft of the Direction,* Faber & Faber, 2005.

Martin, Marcel, *Le Langage Cinématographique,* Les Editions Du Cerf, 1968.

Rabiger, Michael, *Directing: Film Techniques and Aesthetics,* 4th Edition, Focal Press, 2007.

Reisz, Karel, and Gavin Millar, *Technique of Film Editing,* 2nd Edition, Focal Press, 2009.

Thompson, Kristin, and David Bordwell, *Film History: An Introduction,* 3rd Edition, McGraw-Hill , 2009.
付正义:《电影电视剪辑学》,北京:中国传媒大学出版社2002年版。
韩振雷:《现代影视制作概论》,杭州:浙江大学出版社2009年版。
黄匡宇:《当代电视摄影制作教程》,上海:复旦大学出版社2005年版。
李宏虹:《现代电视照明》,北京:中国广播电视出版社2005年版。
李晋林:《电视节目制作技艺》,北京:中国广播电视出版社2002年版。
李同兴:《电视节目制作》,上海:上海外语教育出版社2006年版。
李兴国:《电视照明》,北京:中国广播电视出版社1997年版。
李燕临等:《电视编导艺术》,北京:国防工业出版社2011年版。
李永健主编:《电视片专题制作》,杭州:浙江大学出版社2009年版。
梁明、李力:《影视摄影艺术学》,北京:中国传媒大学出版社2005年版。
梁小山:《电视节目制作》,北京:中国广播电视出版社2000年版。
刘荃:《电视摄像艺术》,北京:中国广播电视出版社2003年版。
刘万年主编:《电视摄像造型艺术》,南京:南京师范大学出版社2011年版。
刘毓敏主编:《电视摄像与编辑》,北京:国防工业出版社2004年版。
卢蓉:《电视艺术时空美学》,北京:中国传媒大学出版社2006年版。
陆绍阳:《视听语言》,北京:北京大学出版社2009年版。
马德俊、徐明:《电视制作实践教程》,重庆:西南师范大学出版社2009年版。
马棣鳞:《摄影艺术构图》,北京:中国电影出版社1999年版。
任远:《电视编辑学》,北京:北京师范大学出版社2002年版。
王润兰主编:《电视节目编导与制作》,北京:高等教育出版社2010年版。
王晓红:《电视画面编辑》,北京:北京广播学院出版社2002年版。
王心语:《影视导演基础知识》,北京:中国电影出版社1998年版。
熊高、党东耀:《电视新闻摄制教程》,北京:中国传媒大学出版社2007年版。
杨晓红、刘毓敏:《电视节目制作系统》,北京:高等教育出版社2005年版。
周毅主编:《电视摄像艺术新论》,北京:中国广播电视出版社2005年版。

后 记

这本书是以我在中国人民大学新闻学院讲授的"音频视频内容制作"课程的讲稿为基础,经整理和扩充而来。这门课系人大新闻学院本科生与硕士研究生的学科基础课,也是目前国内绝大多数新闻传播院系广播电视学专业开设的课程。本书期望使读者:(1)掌握视听语言的基础知识;(2)习得拍摄与剪辑的技巧与方法;(3)形成运用蒙太奇思维记录与表达的能力。

囿于各方因素,本书存在一些显著的不足之处,敬请使用者谅解、批评:

第一,尽管我本人参与过一些电视节目与影视短片的制作,但工作的重点毕竟集中于理论研究,对于很多技术问题,尤其是较新、较先进的制作技术,缺乏足够的了解。我尝试求助于经验更加丰富的影视从业者和观念更为新锐的年轻创作者,尽可能弥补自己知识体系的不足。但尽管如此,本书一定还有不少纰漏,恳请读者诸君指正。

第二,书中使用的案例,以电影作品为主,电视作品和网络视频较少。这一方面是受限于本人的研究兴趣和手头文献资料的现状,另一方面也因相较电视与网络视频,电影在制作技术上往往更加精致、细腻,更具典型性。不过,这并不意味着电视与网络视频在视听媒介谱系中的地位不及电影。本书题为"影视制作基础",也即强调所有视听作品的生产方式均有原理和方法上的共通之处。

第三,本书的定位是大学本科与研究生实务课教科书,以提供学科框架、介绍基础知识和讲授操作技巧为宗旨。而视听语言是一门深邃、精妙的艺术,涉及复杂的哲理、观念、流派,如蒙太奇理论、长镜头理论、声画关系、纪实美学等,均为十分迷人的议题。为了不冲淡主旨、本末倒置,本书不再深入挖掘。感兴趣者,可找专门的文献阅读。

第四,这是一本以影视制作零基础学习者为目标读者的教科书,以浅显、实

用为编著目的,只呈现最为基础的内容,也许无法满足具有更高级技术需求的人士。

本书的编著和出版过程,得到了很多人的帮助,在此致以诚挚的谢意:我的研究生文家宝,承担了整理讲稿与案例的繁重工作,为最终成书付出了辛苦的劳动;另一位学生邵若斯,为非线性编辑软件教程的编写提供了有力的帮助;书中的不少思路来自与好友张梓轩博士、梁君健博士的交流,他们拥有比我更为丰富的实践经验,一直为我的教学与研究提供无私的帮助。此外,还要感谢中国人民大学新闻学院本科2009、2010、2011、2012级,以及硕士2012级选修过我开设的"音频视频内容制作""广播电视媒介研究"等课程的学生。与这些年轻的头脑的碰撞,让我即使醉心于理论研究,也仍对一线创作保持着浓厚的兴趣和旺盛的热情。

最后,要感谢北京大学出版社以及本书的责任编辑徐少燕学姐。我在北大出版社出版过多部专著与译著,算是资深作者。在多年的合作中,深为其编辑、发行人员对待学术敬畏、严谨的态度所感染,并为拙著能在这家令人尊敬的机构出版倍感荣耀。少燕学姐对待工作恪尽职守的精神,亦时常令我汗颜。

衷心希望本书能为有需要的人提供实实在在的帮助,也热诚地欢迎读者诸君提出指正与批评。

常江
2013年2月于中国人民大学明德楼